# 国际艺术节运作与管理精要

Essentials of Operation and Management of International Arts Festivals

张蓓荔 主编
Chief Editor: Zhang Beili

东南大学出版社
SOUTHEAST UNIVERSITY PRESS
·南京·

图书在版编目(CIP)数据

国际艺术节运作与管理精要/张蓓荔主编.--南京：东南大学出版社，2021.10
ISBN 978-7-5641-9570-0

Ⅰ.①国⋯ Ⅱ.①张⋯ Ⅲ.①国际艺术节-运管管理 Ⅳ.①J114-27

中国版本图书馆CIP数据核字(2021)第113207号

### 国际艺术节运作与管理精要
Guoji Yishujie Yunzuo Yu Guanli Jingyao

| | |
|---|---|
| 主　　编 | 张蓓荔 |
| 责任编辑 | 李成思 |
| 策 划 人 | 张仙荣 |
| 出版发行 | 东南大学出版社 |
| 地　　址 | 南京市四牌楼2号　邮编：210096 |
| 网　　址 | http://www.seupress.com |
| 经　　销 | 全国各地新华书店 |
| 印　　刷 | 南京新世纪联盟印务有限公司 |
| 开　　本 | 787mm×1092 mm　1/16 |
| 印　　张 | 20.75 |
| 字　　数 | 480千字 |
| 版　　次 | 2021年10月第1版 |
| 印　　次 | 2021年10月第1次印刷 |
| 书　　号 | ISBN　978-7-5641-9570-0 |
| 定　　价 | 168.00元 |

本社图书若有印装质量问题，请直接与营销部联系。电话(传真)：025-83791830。

## 编委会

陈文贵　许　多　曲　妍　肖明霞
韩晓波　张亦弛　苗　璨　高小雨
范艾婧　谢嘉哲　马广洲　高　原
高　悦　刘羽莎　张雪妍　翟兆希

## Editorial Board

Chen Wengui, Xu Duo, Qu Yan, Xiao Mingxia,
Han Xiaobo, Zhang Yichi, Miao Can, Gao Xiaoyu,
Fan Aijing, Xie Jiazhe, Ma Guangzhou, Gao Yuan,
Gao Yue, Liu Yusha, Zhang Xueyan, Zhai Zhaoxi

# 前 言

　　国际艺术节是指在特定时间内持续数天或数周的以某个主题为中心而举办的一种或几种艺术形式的综合性节庆活动,其内容包括音乐、舞蹈、戏剧等表演艺术类节目,以及开闭幕庆典、节目交易、专题论坛、公益活动等系列文化活动。国际艺术节具有多种社会功能,不仅满足城市自身文化生活需要,而且是城市特色品牌和综合竞争力的提升路径。国际艺术节的水准、规模以及影响力是检视一座城市文化生活的标杆之一,它可以进一步提高举办城市的对外知名度,更好地开发当地旅游资源,促进经济发展。同时它还可以帮助生活在这个城市的人们重新认识自己的文化,影响城市大众的审美心理和城市的气质,提升市民文明素质,激发社会认同与情感共鸣。因此,国际知名的艺术节已成为一个城市或国家的文化名片,具有标志性意义。

　　自20世纪80年代以来,不同规模、不同类别的艺术节如雨后春笋般在我国出现,这些类型各异的艺术节,一方面以其国际化的文化特征彰显城市的开放与包容性,增强了城市的影响力;另一方面又以其文化的创造力繁荣了城市的经济和社会生活,增强了城市的活力和竞争力。但随着艺术节的发展,观众越来越不满足于雷同的艺术节内容与形式,期待能够在艺术节活动中感受他们过去未曾见过的事物和拥有独一无二的体验,这就意味着本土的、具有当地特色元素的国际艺术节越来越重要。

　　萨尔茨堡国际艺术节、瑞士琉森音乐节、BBC逍遥音乐节……这一连串的国际著名艺术节,对中国观众而言都是慕名已久的世界顶级艺术节。2014年仲夏时节,在天津音乐学院的盛情邀请下,中外八大艺术节的"掌门人"共聚中国天津,参加由天津音乐学院、中国艺术管理教育学会(CAAEA)主办,天津音乐学院艺术管理系承办的"国际艺术节与城市发展高峰论坛暨艺术管理工作坊"。在此期间,世界级艺术节运作的"大腕"或交流经验、互通有无,或碰撞观点、悉心施教,与来自全国各地的百名专家学者及资深从业者共同见证了这场思想的盛宴。高峰论坛的主题是"国际艺术节运作模式及其对城市发展的促进作用",从宏观层面讨论了当代国际艺术节在提升城市的综合实力、提高民众的文化认同感等方面所发挥的不可替代的作用;历时五个半天的艺术管理工作坊,主题为"西学中用,一城艺节",从微观层面围绕节目定位、资金筹措、运营管理、观众拓展、宣传推广等五

个专题,由国际艺术节资深专家进行全面讲解,并对参会高校学生代表所展示的国际艺术节策划方案进行专业点评。

本次活动的规格之高、实效之大,在国内外相关学界与业界产生了重大影响。为此,《天津音乐学院学报》专门出版了"国际艺术节与城市发展高峰论坛暨艺术管理工作坊"专刊,目的是通过总结和深化本次高峰论坛及工作坊所取得的学术成果,与我们相关学界和业界的同仁分享举办此次活动的成功经验,并共同探讨如何立足于城市特色化建设的国际艺术节定位,使得国际艺术节能够在特色化与国际化双向互动过程中,切实形成资源个性的不可替代性,进而与城市一起走向世界。

2015年天津音乐学院艺术管理系"国际艺术节运作管理模式及对提升我国文化艺术国际影响力的作用研究"成功获批国家社科基金艺术学项目,项目批准号为15BH119。课题研究的意义在于更加全面、系统、客观地认识国际艺术节,尤其是厘清国际艺术节运作管理的一般模式、经验及规律,以便我们能更好地利用好、举办好、发挥好国际艺术节的特殊功能作用,促进举办地城市乃至一个区域甚至整个国家在文化、经济、社会、生态等方面健康可持续发展,有力提升中华文化艺术国际影响力,从而更加坚定中华文明自信,不断为人民创造出更加美好的文化艺术生活。

2017年天津音乐学院艺术管理系再次举办"国际艺术节运营与管理工作坊",旨在推进课题研究的深度和广度,同时探讨如何提升国内艺术节的运营与管理水平,推动中国优秀文化在国际艺术节中的有效传播。工作坊内容包括"国际艺术节对提升文化艺术国际影响力的重大作用"高峰论坛和专家报告交流两大环节,特约专家从不同角度阐释了国际艺术节的成功运营和管理之道,分享了中国民族文化走向国际主流社会的经验心得。全国各地相关高校的专家、学者、师生代表,以及艺术机构、政府文化艺术管理部门和媒体代表近200名参加了这一活动。

课题研究期间,课题组成员分批多次(包含自费调研)实地详细观摩和跟踪调研萨尔茨堡艺术节、瑞士琉森音乐节、韦尔比耶音乐节、坦格伍德艺术节、BBC逍遥音乐节、爱丁堡艺术节、拜罗伊特艺术节、拜罗伊特青年艺术节、梅克伦堡艺术节、慕尼黑歌剧节、贝多芬音乐节、巴赫音乐节、阿维尼翁戏剧节、普罗旺斯艺术节、北京国际音乐节、上海国际艺术节、香港艺术节、天津国际曹禺戏剧节和国际歌剧舞剧节等国内外重要的国际艺术节,与艺术节运营管理相关负责人进行深度交流和访谈,调研内容涉及艺术节定位、节目设计理念、媒体宣传与营销推广、资金筹措与管理、组织机构管理与志愿者服务、艺术家(表演团体)资源、艺术节国际影响力等诸多方面,搜集了众多不同类型艺术节的第一手资料。

课题组负责人举办专题学术报告会,在国内外、校内外宣讲阶段性研究相关成果,包括《国际艺术节的内容定位与城市特色的密切关系》(天津大剧院《当代学者大讲堂》)、《国际艺术节的功能定位及对城市发展的促进作用》(天津图书馆《音乐大讲堂》)、*Functional Orientation of International Arts Festival and Its Promotion to Urban Development*(德国汉堡音乐与戏剧大学、维也纳国立音乐与表演艺术大学等)、《国际艺术节助推城市文化精神的提

升》(哈尔滨大剧院《当代学者大讲堂》)、《国际艺术节对提升城市文化影响力的作用》(上海大学大师讲坛、上海音乐学院)等,通过与业界同行以及普通听众的互动交流,进一步推进和完善后期研究成果。

同时,课题组成员参与策划与运作了五届的天津五月音乐节,将理论研究与实践探索相结合,这对于提高举办国际艺术节的质量和水平,形成天津五月音乐节品牌效应以及提升中华文化艺术国际影响力等方面具有现实指导意义。课题组吸纳研究生参与研究,在导师指导下撰写《北京国际音乐节和上海国际艺术节运作模式比较研究》《中国上海国际艺术节的品牌推广研究》《北京国际音乐节与萨尔茨堡艺术节组织机构管理比较研究》等硕士学位研究论文和本科毕业论文《"艺术天空"对上海国际艺术节受众市场拓展的促进作用研究》等,进一步丰富了课题研究内涵。

课题组在观摩、调研、实践、研讨交流、总结分析、阶段性研究成果的基础上,形成了课题最终研究成果,即本书《国际艺术节运作与管理精要》和综合研究报告《国际艺术节对提升我国文化艺术国际影响力的作用研究及对策建议》,圆满地完成了课题研究任务,取得了较为丰硕的研究成果。

艺术管理系师生共同编著的这部《国际艺术节运作与管理精要》,以国际艺术节为主体,对其运作与管理的整个过程进行解析,有从宏观理论层面上对国际艺术节的历史及影响以及与城市特色相结合的国际艺术节定位的讲解,也有从微观可操作层面上对国际艺术节的节目设计、品牌塑造及推广,再到国际艺术节的观众培养及拓展、组织机构及管理、衍生品经营、筹资渠道及方法以及国际艺术节的效益评估方法等各个环节的专业指导,深度的理论讲解与鲜活的案例分析相结合,使本专著具有很强的系统性、指导性和实用性。本专著对国内外在国际艺术节运作与管理研究和实践中的这些成功经验进行总结分析,得出了具有典型性、指导性、实践性的理论和方法,结合经典理论结集成书,奉献给从事艺术管理学习的学生、教师,国际艺术节活动策划者、运作者,以及其他对艺术管理和国际艺术节策划与运作充满好奇和兴趣的广大读者。同时,专著中的一些重要观点及对策建议,对政府主管部门统筹规划,以及将举办和利用好国际艺术节纳入"弘扬中华优秀文化,提升我国文化艺术国际影响力"的战略措施体系之中的决策,具有很重要的参考价值。

由17名作者构成的专著编写小组思维活跃,富有创新精神和创意能力,并有着在国内外国际艺术节进行实践、交流与观摩的经历。专著编写小组中除3名教授、3名副教授、2名青年教师以外,还挑选了9名研究生参加编写工作,这样的教学科研小组的组成是一次尝试:通过参与教学科研工作的全过程,可以培养和锻炼学生们独立思考、主动学习和独立工作的能力;同时,调研国内外国际艺术节运作与管理的规律和特点,可以使学生们更加深刻地体会到年轻一代所肩负的文化事业大发展的责任和使命。

本书的写作具体分工如下:

第一章,苗璨、马广洲、刘羽莎;第二章,张蓓荔;第三章,肖明霞;第四章,韩晓波、范艾婧;第五章,许多;第六章,高小雨、高悦;第七章,张亦弛、张雪妍;第八章,曲妍、翟兆希;第

九章,谢嘉哲、高原;第十章,张蓓荔、陈文贵。

  本书的撰写和出版,不仅弥补了该领域学术研究的空缺,也给相关专业开设这类具有前瞻性的课程提供了教学参考书。由于"国际艺术节运作与管理"是一个崭新的研究课题,没有大量现成的资料可供参考,而作者掌握的信息资料又有限,书中肯定存在诸多疏漏和不足,诚请同行批评指正。本书在出版过程中得到了东南大学出版社大力的支持和帮助,收到了许多宝贵意见和建议,在此谨向东南大学出版社的领导和各位编辑表达深切的谢意。

<div style="text-align: right;">
天津音乐学院艺术管理系《国际艺术节运作与管理精要》编写小组<br>
2020 年 7 月 16 日
</div>

# 目录 Contents

**前言**

**第一章 国际艺术节运作与管理概述** 001

### 第一节 文化创意产业视角下的国际艺术节生态……003
一、文化创意产业视角下的国际艺术节特性……003
二、国际艺术节对于文化创意产业的贡献……006

### 第二节 国际艺术节的分类……008
一、从艺术风格上划分……008
二、从艺术门类上划分……010
三、从主题上划分……013
四、从组织方式上划分……015
五、从地方性与国际化上划分……018
六、从规模上划分……019
七、从举办场地上划分……024

### 第三节 国际艺术节的主要分布……028
一、全球数量持续增多,但世界分布仍不均衡……028
二、文化底蕴深厚的欧洲是国际艺术节主阵地……030
三、中国具有创建世界一流国际艺术节的潜力……030

### 第四节 国际艺术节的影响……032
一、文化影响……032
二、经济影响……033
三、社会影响……035

# 039 第二章 国际艺术节的战略定位

## 第一节 国际艺术节的内容定位与城市特色……041
一、伟大的艺术家和作品奠定国际艺术节的中心思想……041
二、多元化与特色化并举的国际艺术节定位……045

## 第二节 国际艺术节的功能定位与城市特色……049
一、增强文化交流合作……049
二、推动文化普及惠民……052
三、拉动社会经济效益……054

## 第三节 国际艺术节的形象定位与城市特色……060
一、独特的自然条件将艺术与度假享受相互结合……060
二、浓厚的人文环境赋予艺术节特殊的天赋魅力……064

# 071 第三章 国际艺术节的节目设计

## 第一节 国际艺术节的节目设计与其定位的关联……073
一、节目安排及其缘起与诉求之关联……073
二、艺术节节目类型……074
三、成功的艺术节节目设计的核心……075

## 第二节 国际艺术节的节目来源……076
一、国际艺术节作为"买家"选择节目……076
二、国际艺术节作为"生产者"主动制作节目……078

## 第三节 国际艺术节的节目内容设计原则……082
一、国际性……083
二、本土性……083
三、经典性……083
四、时代性……085
五、主题性……089
六、交叉性……092
七、大众性……092
八、专业性……093

## 第四节 国际艺术节的节目形式设计要点……094
一、融合多元艺术形式……094
二、拓展活动空间……095

## 第五节 国际艺术节的配套衍生节目……100
一、配套衍生节目的作用……100
二、配套衍生节目的设计……101

## 103 第四章 国际艺术节的品牌塑造与推广

第一节 国际艺术节的品牌及其形成要素……105
  一、国际艺术节的品牌内涵……105
  二、国际艺术节品牌的形成因素……107
  三、国际艺术节的品牌与整体营销的关系……111

第二节 国际艺术节品牌推广的流程……114
  一、品牌符号的确定……114
  二、推广内容的确定……115
  三、推广内容的编撰与加工……117
  四、信息发布与反馈……119
  五、公益性活动……121

第三节 国际艺术节推广的渠道及方法……123
  一、自媒体……123
  二、大众平面媒体……124
  三、广播……126
  四、电视……127
  五、网络媒体……128
  六、品牌出版物……130

## 141 第五章 国际艺术节的观众培养

第一节 国际艺术节观众培养的含义和意义……143
  一、观众培养的含义……143
  二、观众培养的意义……143
  三、观众培养的作用……144
  四、观众行为分析……146

第二节 国际艺术节观众培养的内容范畴……151
  一、国际艺术节的观众审美教育……151
  二、国际艺术节的观众服务建设……152

第三节 国际艺术节观众培养的实现方法……157
  一、常用的观众培养项目……157
  二、观众培养的媒介渠道……163
  三、观众培养的生命周期……164

第四节 国际艺术节的观众满意度调查……169
  一、用户满意度的概念与常用模型……169
  二、演出满意度调研的流程……170
  三、国际艺术节观众满意度调研的问卷设计及报告撰写……174

# 179 第六章 国际艺术节组织机构及管理

## 第一节 国际艺术节组织机构概述……181
一、国际艺术节组织机构的特点……181
二、国际艺术节基金会……182

## 第二节 国际艺术节的组织机构设置……189
一、国内国际艺术节的组织机构……189
二、国外国际艺术节的组织机构……192
三、国内外艺术节组织机构设置对比分析……194

## 第三节 国际艺术节的领军人物……196
一、艺术总监……196
二、行政总监……197
三、领军人物所具备的特质……197

## 第四节 国际艺术节组织机构管理机制及方法……199
一、国际艺术节常设员工激励机制……199
二、志愿者管理……200
三、志愿者激励机制……204

# 209 第七章 国际艺术节的衍生产品经营及周边产业开发

## 第一节 国际艺术节衍生品的概念与特点……211
一、艺术衍生品及国际艺术节衍生品的概念界定……211
二、国际艺术节衍生品的特点……211

## 第二节 国际艺术节衍生品的意义与作用……217
一、传播国际艺术节文化历史、内涵特色的重要途径……217
二、国际艺术节价值的展现及生活美学的塑造和延展……217
三、国际艺术节品牌形象的重要推广途径……218
四、国际艺术节的经济来源构成部分……218
五、促进实现艺术反哺生活的社会效益……218

## 第三节 国际艺术节衍生品的开发与经营……220
一、静态衍生产品的开发与经营……220
二、动态衍生产品的开发与经营……221

## 第四节 国际艺术节的周边产业开发……228

## 235　第八章　国际艺术节的资金筹集

第一节　国际艺术节资金筹集概述……237
　　一、关于国际艺术节的资金筹集……237
　　二、国际艺术节资金筹集的重要性……247

第二节　国家对艺术活动的补贴政策……248
　　一、西方国家的艺术支持……248
　　二、中国的艺术政策……250
　　三、政府补贴……251

第三节　文化艺术类基金会……252
　　一、文化艺术基金会的发展背景……252
　　二、文化艺术类基金会运作模式……253
　　三、国家艺术基金会……254

第四节　德国艺术节的资金筹集及启示……256
　　一、德国艺术节的资金来源分析……256
　　二、艺术节筹资理念的重新审视……258
　　三、艺术节筹资的过程与方法解读……259
　　四、中国艺术节的借鉴与学习……262

## 265　第九章　国际艺术节的效益评估

第一节　国际艺术节效益评估的意义与原则……267
　　一、国际艺术节效益评估的意义……267
　　二、国际艺术节效益评估的原则……267

第二节　国际艺术节效益评估的涵盖内容……269
　　一、国际艺术节的政治效益……269
　　二、国际艺术节的经济效益……272
　　三、国际艺术节的社会与文化效益……276
　　四、国际艺术节的环境效益……282

第三节　国际艺术节效益评估的方法……286
　　一、建立评估的架构……286
　　二、进行数据收集……288
　　三、整理并分析资料……289
　　四、撰写分析报告……289

# 第十章 国际艺术节对提升我国文化艺术国际影响力的作用

第一节 国际艺术节对提升文化艺术国际影响力的重要作用……295

一、国际艺术节拉近国家间与民族间的距离,增进人们的情感交流与相互理解……296

二、国际艺术节提升城市文化精神,使之具有广泛影响力、聚合力和创造力……296

三、国际艺术节提升国家的国际识别度及认可度……297

四、国际艺术节助推经济社会发展,提升综合国力和国际声望……297

第二节 国际著名艺术节在提升文化艺术国际影响力方面的剖析与启示……298

一、萨尔茨堡艺术节——以德奥伟大作曲家的作品为中心,以世界一流的演绎代表当今国际艺术节的最高水平……298

二、爱丁堡艺术节——以多元化的内容与形式、狂欢的节日氛围体现爱丁堡乃至苏格兰开放包容的世界观……300

三、琉森音乐节——以对周边地区带来的发展,成为琉森城市建设乃至瑞士发展当中非常重要的促进力量……301

四、中国香港艺术节——以创新思维去发扬保护传统艺术,打造了一个独具特色的传统文化与现代艺术交融、国际化与本土化并行的艺术节……303

第三节 我国主要国际艺术节的文化艺术国际影响力分析……304

一、文化艺术资源的国际影响力分析……304

二、文化艺术传播影响力分析……305

三、国际化的艺术节综合竞争力效应分析……306

第四节 提升国际艺术节中华文化艺术国际影响力的对策建议……307

一、政府主管部门统筹规划,将举办和利用好国际艺术节纳入"弘扬中华优秀文化、提升我国文化艺术国际影响力"的战略措施体系之中……307

二、国内国际艺术节组织机构主动出击,加强与海外知名艺术节机构间的交流合作……308

三、演出团体、艺术家积极开拓创新,创作出具有国际水准的中华文化优秀作品……308

四、苦练内功,创新实践,不断提高我国国际艺术节策划运作与管理水平,创建若干具有中国特色、世界水准的国际艺术节……308

# Contents

**Preface**

**Chapter 1 Overview of the Operation and Management of International Arts Festivals**

Section 1　the Ecology of International Arts Festivals from the Perspective of Cultural and Creative Industries······003

Characteristics of International Arts Festivals from the perspective of cultural and creative industries……003

Contribution of International Arts Festivals to cultural and creative industries……006

Section 2　Classification of International Arts Festivals······008

Classification of International Arts Festivals by artistic styles……008

Classification by arts categories……010

Classification by themes……013

Classification by organization modes……015

Classification by locality and globalization……018

Classification by scale……019

Classification by venue……024

Section 3　Main Distribution of International Arts Festivals······028

Global number of international festivals continues to increase, but the distribution remains uneven.……028

Europe, with its profound cultural heritage, is the main front of International Arts Festivals……030

China has the potential to create world-class international arts festivals……030

Section 4　The Influence of International Arts Festivals······032

Cultural influence……032

Economic influence……033

Social influence……035

**Chapter 2 Strategic Positioning of International Arts Festivals**

Section 1　Content Orientation and City Characteristics of International Arts Festivals······041

Great artists and works lay the central idea of the festivals……041

The orientation of International Arts Festivals with diversity and specializations……045

Section 2　Functional Orientation and Urban Characteristics of International Arts Festivals……049

　　Enhance cultural exchanges and cooperation……049

　　Promoting cultural outreach and benefiting the people……052

　　Promoting social and economic benefits……054

Section 3　Image Orientation and City Characteristics of International Arts Festival……060

　　Unique natural conditions combine arts with holiday enjoyment……060

　　Strong cultural environments endow the festivals with natural attractions……064

## Chapter 3　Program Design of International Arts Festivals

Section 1　The Relationship between Program Design and Positioning of International Arts Festivals……073

　　Program arrangement and the relationship between its origin and appeal……073

　　Program type……074

　　The core of program design……075

Section 2　Program Sources of International Arts Festivals……076

　　International Arts Festivals as "buyer" choosing programs……076

　　International Arts Festivals as "producer" actively producing programs……078

Section 3　Design Principles of Program Content of International Arts Festivals……082

　　Global……083

　　Native……083

　　Classic……083

　　Time……085

　　Thematic……089

　　Interdisciplinary……092

　　Popular……092

　　Professional……093

Section 4　Key Points in Program Format Design of International Arts Festivals……094

　　Multiple arts forms crossing……094

　　Expanding activity space……095

Section 5　Supporting Derivative Programs of International Arts Festivals……100

　　Functions of supporting derivative programs……100

　　Design of supporting derivative programs……101

## Chapter 4　Brand Building and Promotion of International Arts Festivals

Section 1　The Brand of International Arts Festivals and Its Elements……105

Brand connotation of International Arts Festivals……105

  Forming factors of the brand of International Arts Festivals……107

  The relationship between the brand and overall marketing of International Arts Festivals……111

  Section 2　Brand Promotion Process of International Arts Festivals……114

  Determination of brand symbol……114

  Determination of promotional contents……115

  Compilation and processing of promotional contents……117

  Information release and feedback……119

  Public welfare activities……121

  Section 3　Channels and Methods of Brand Promotion of International Arts Festivals……123

  Self-media……123

  Mass print media……124

  Broadcasting……126

  Television……127

  Network media……128

  Brand publications……130

Chapter 5　Audience Training of International Arts Festivals

  Section 1　The Meaning and Significance of Audience Training in International Arts Festivals……143

  The meaning of audience training……143

  The significance of audience training……143

  The function of audience training……144

  Analysis of audience behavior……146

  Section 2　Contents of Audience Training for International Arts Festivals……151

  Aesthetic education of audience in International Arts Festivals……151

  Audience service construction of International Arts Festivals……152

  Section 3　Implementation Methods of Audience Training for International Arts Festivals……157

  Common audience training programs……157

  Media channels of audience training……163

  The life cycle of audience training……164

  Section 4　Audience Satisfaction Measurement for International Arts Festivals……169

  Concept and common models of audience satisfaction……169

  Process of performance satisfaction survey……170

  Questionnaire design and report writing of the audience satisfaction survey of International Arts Festivals……174

## Chapter 6  Organization and Management of International Arts Festivals

Section 1  Overview of the Organization of the International Arts Festivals……181

    Organizational characteristics of International Arts Festivals……181

    International Arts Festivals Foundation……182

Section 2  Organizational Structure of International Arts Festivals……189

    Organization of domestic International Arts Festivals……189

    Organization of International Arts Festivals abroad……192

    Comparative analysis on the organization of domestic and abroad International Arts Festivals……194

Section 3  Leaders of International Arts Festivals……196

    Artistic director……196

    Executive director……197

    Characteristics of a leader……197

Section 4  Management Mechanism and Methods of International Arts Festivals……199

    Incentive schemes for permanent staff of International Arts Festivals……199

    Volunteer management……200

    Volunteer incentive schemes……204

## Chapter 7  Derivative Products Management and Surrounding Industry Development of International Arts Festivals

Section 1  Concept and Characteristics of Derivatives of International Arts Festivals……211

    Definition of arts derivatives and International Arts Festivals derivatives……211

    Characteristics of International Arts Festivals derivatives……211

Section 2  Significance and Function of Derivatives of International Arts Festivals……217

    An important way to spread the cultural history and connotation of International Arts Festivals……217

    The exhibition of the total value of International Arts Festivals and the shaping and extension of life aesthetics……217

    An important way to promote the brand image of International Arts Festivals……218

    One of the economic sources of International Arts Festivals……218

    Promoting the realization of social benefits of arts feeding back life……218

Section 3  Development and Operation of Derivatives of International Arts Festivals……220

    Development and management of static derivatives……220

    Development and management of dynamic derivatives……221

Section 4  Development of Surrounding Industries of International Arts Festivals……228

Chapter 8  Fund Raising for International Arts Festivals
Section 1  Overview of Fund Raising for International Arts Festivals……237
Fund raising for International Arts Festivals……237
Importance of fund raising for International Arts Festivals……247
Section 2  Arts funding Policies of Various Countries……248
Arts policy in Western countries……248
China's Arts policy……250
Governmental financial investment in the arts……251
Section 3  Cultural and Arts Foundations……252
Development background of culture and arts foundations……252
Operation modes of culture and arts foundations……253
National Arts Foundation……254
Section 4  Fund Raising and Implications of German International Arts Festivals……256
Analysis on the source of funds for German International Arts Festivals……256
Re-examination of the concept of International Arts Festivals financing……258
Analysis of the process and method of International Arts Festivals financing……259
Reference and study for Chinese International Arts Festivals……262

## Chapter 9  Benefit Evaluation of International Arts Festivals

Section 1  Significance and Principles of Benefit Evaluation of International Arts Festivals……267
Significance of benefit evaluation of International Arts Festivals……267
Principles of benefit evaluation of International Arts Festivals……267
Section 2  Contents of Benefit Evaluation of International Arts Festivals……269
Political benefits of International Arts Festivals……269
Economic benefits of International Arts Festivals……272
Social and cultural benefits of International Arts festivals……276
Environmental benefits of International Arts Festivals……282
Section 3  Evaluation Methods of International Arts Festivals……286
Evaluation framework……286
Data collection……288
Data sorting and analysis……289
Report writing……289

## Chapter 10  Role of International Arts Festivals in Enhancing the Global Influence of China's Culture and Arts

Section 1  The Important Role of International Arts Festivals in Enhancing the Global Influence of Culture and Arts……295

International Arts Festivals bring together countries and peoples, and enhance emotional exchanges and mutual understanding......296

International Arts Festivals promote the spirit of urban culture, resulting in extensive influence, cohesion and creativity......296

International Arts Festivals improve the international visibility and recognition of a country......297

International Arts Festivals promote the economic and social development and enhance the comprehensive national strength and global reputation.......297

Section 2　Analysis and Implications of Famous International Arts Festivals in Enhancing the Global Influence of Culture and Arts······298

Salzburg Festival—Centers on the works of the great German and Austrian composers, representing the highest level of International Festivals with world-class performances.......298

Edinburgh Festival—reflects the open and inclusive world view of Edinburgh and Scotland with its diversified contents and forms in a festive atmosphere......300

Lucerne Festival—with the development of the surrounding areas, has become an important driving force in the urban construction of Lucerne and Switzerland......301

Hong Kong Festival, China—promotes and protects traditional arts with innovative thinking, creating a unique International Arts Festival which combines traditional culture with modern arts, internationalization with localization......303

Section 3　Analysis on the Global Influence of Culture and Arts of China's Major International Arts Festivals······304

Analysis of the global influence of cultural and artistic resources......304

Analysis of the influence of cultural and artistic transmission......305

Analysis of the comprehensive competitiveness effect of International Art Festivals......306

Section 4　Strategies and Suggestions for Improving the Global Influence of Chinese Culture and Arts in International Arts Festivals······307

Governmental departments will incorporate the planning of International Arts Festivals into the "Promote Chinese culture, enhance global influence of China's culture and arts" strategic planning scheme.......307

Domestic International Arts Festivals organizations take the initiative to strengthen exchanges and collaborations with overseas well-known International Arts Festival institutions......308

Performing groups and artists actively explore and innovate, creating excellent works of Chinese culture with international standards ......308

Practice and innovate to continuously improve the levels of planning, operation and management; creating a number of International Arts Festivals with Chinese characteristics and global standards......308

# 第一章
## 国际艺术节运作与管理概述

国际艺术节一般会整合某一地域甚至某个国家的政治、经济、文化等资源，用较长的时间筹备，以固定的周期举办，既可以为艺术家、艺术作品提供展示平台，给公众提供艺术欣赏机会，也可以体现举办地的整体形象、文明程度、服务水平、国际合作能力。其涵盖范围通常包括音乐、舞蹈、戏剧、杂技等表演艺术类节目，以及展览、交易会、论坛等附属活动。国际艺术节从策划、组织阶段到最后的成形，是一个复杂缜密的过程。其宗旨、主题、演出内容、风格的甄选与确定以及举办机构的设立和资金的筹措，是每个国际艺术节成功举办的基本前提。

国际艺术节的概念，在陈圣来的《国际艺术节与城市文化》一书中有着较为准确凝练的阐述。国际艺术节是指"有专门的组织机构按照一定的理念、宗旨或原则来策划运作，有明晰的主题、形制、风格和定位，以表演艺术和视觉艺术为核心内容，在固定的时间、固定的地点或空间举办的一种规模性的年度节事活动"[1]。而亚洲国际艺术节联盟对国际艺术节入盟的基本条件中除上述内容外，还规定已成功举办三届以上、已形成稳固地位的国际艺术节，才有资格加入联盟。

在国际艺术节的发展历程中，其内容和形态在不断地发生变化。国际艺术节萌芽于古希腊、古罗马的狂欢节，经历了近17个世纪的孕育，得以形成国际艺术节的雏形。现代国际艺术节在诞生之初，主要是将音乐、戏剧类的演出进行集中表演，形式相对较为单调。诞生于1845年的波恩贝多芬音乐节（Bonn International Beatnoven Festival）、1875年的慕尼黑歌剧节（Munich Opera Festival）、1876年的拜罗伊特艺术节（Bayreuther Festspiele），为德国的国际艺术节发展起到了先导作用。创立于1869年的法国奥兰治国际歌剧节（Orange International Opera Festival）是目前世界上历史久远并仍在举办的国际艺术节之一。而现今举世闻名的BBC逍遥音乐节（BBC Proms）也诞生于19世纪晚期。国际艺术节的蓬勃发展期是二战后至1960年代，两次世界大战的爆发阻碍了国际艺术节的发展，二战后，国际艺术节的发展绵延不绝，影响范围不断扩大。一方面人们饱受战争摧残的心灵亟待抚慰，另一方面经济进入高速发展期，并且国际艺术节的活动范围由欧洲扩展到美国，目前世界知名的国际艺术节大多形成于这一阶段。

随着文化艺术不断进步与发展，国际艺术节所涵盖的艺术门类逐渐增加，表现形式愈加丰富，存在形态也更为多样。现代国际艺术节作为以表演艺术、视觉艺术、艺术展、博览会、工作坊及相关文化活动为主体的国际艺术节庆活动，不仅体现了较高的艺术价值、创造了多方面的社会效益，通常也具有一定的商业价值和经济效益。本章将艺术节纳入文化创意产业的整体体系中，首先从文化创意产业视角来审视国际艺术节生态，再依据不同的分类标准，将现代国际艺术节分门别类进行归纳，接着探究国际艺术节的分布以及运营模式，最后分析国际艺术节带来的重大影响力。对国际艺术节进行更加精准的、有针对性的研究，从国际艺术节经典案例中挖掘共性，有利于总结国际艺术节的发展规律，为今后组织策划、运作管理国际艺术节的实践提供理论依据和历史经验。

---

[1] 陈圣来：《艺术节与城市文化》，上海社会科学院出版社，2013，第102页。

# 第一节 文化创意产业视角下的国际艺术节生态

"1998年,英国政府出台《英国创意产业路径文件》。这个文件首次提出了创意产业的概念:'源自个人创意、技巧及才华,通过知识产权的开发和运用,具有创造财富和就业潜力的行业。'"[①]以人脑创意为起源和基础,实现创意的过程及对其产物加以衍生而产生的新的创意、产品、服务等,形成了文化创意产业这一全新的产业形态。文化创意产业被视为21世纪全球最有发展前景的朝阳产业之一,许多国家都在努力将其打造为支柱产业。

文化创意产业的核心资源是"人的创意",产业发展实质就是对"人的创意"的最大限度利用和满足,要以部分人的创造性理念及其产物来满足其他人对于独特的、原创的文化产品或文化体验的需求。在此过程中,文化创意产业没有停留在文化创造和文化接受的层面上,而是在文化、社会、经济、技术、管理等方面都产生了溢出效应和贡献。

## 一、文化创意产业视角下的国际艺术节特性

### (一)国际艺术节的文化特性

国际艺术节作为一种综合性艺术节庆活动,是文化、经济、社会发展都达到一定水平之后的产物,其文化特性是不容置疑的。文化艺术活动会涉及各种艺术形态、艺术作品和艺术家,在长期发展中,不同的艺术活动在艺术对象上会逐渐形成两种主要特征:个性化和多样化。

个性化的艺术对象会使得艺术活动更具有自己的独特风格,从主题到内容等不同细节都可以体现出区别于其他艺术活动的明显特征。如琉森音乐节(Lucerne Festival)就主要定位于呈现和推广古典及现当代交响乐音乐,主要为古典音乐迷和现当代音乐的追随者提供交流平台、欣赏机会。个性化的主题音乐节会深度挖掘、聚焦某一艺术体裁、艺术家或艺术流派的特色,从而形成品牌。这种深耕某一领域的精准理念也会使其更具文化深度,在文化价值表达和文化理念诠释上也就会更加权威,从而成为某一类艺术文化上的标杆和旗帜。

还有很多国际艺术节是综合性的,可以为观众奉献音乐、戏剧、舞蹈等多门类的艺术作品。多元化的综合艺术节因其差异化的内容、开放化的选择而深受观众喜爱。虽然是

---

① 文创前沿:《以杭州为例:深入剖析文化创意产业发展内涵》,2018年2月26日,https://www.sohu.com/a/224176474_488939.

"拼盘"的形式,但是随着不同艺术之间的跨界融合,综合艺术节给人的感觉并不是肤浅的"乱炖",而是在突出不同艺术形态各自特性的同时,进行更多的融合尝试,产生了"$1+1+1+\cdots>X$"的效果。同时,由于对不同群体都有一定的吸引力,所以综合性艺术节对多个受众面都会产生吸引作用,观众群体规模更大、数量更多,产生的社会效应和文化价值自然也会更多。

### (二)国际艺术节的创意特性

文化创意产业涉及表演、视觉、影视、游戏等不同产业领域,发展文化创意产业就要以这些文化艺术为基础提供创意类的具体产品、技术和服务,所以"创意"是文化创意产业的生命和灵魂。国际艺术节在创意方面具有动态性和整合性的双重优势。

在艺术发展活跃的环境中,观众需求也处在日新月异的演变中,只有动态地洞察到受众的审美取向和消费心理,才能及时针对其需求提供相应的艺术产品,从而形成注意力经济。不同于影视作品的"一次性成型"(翻拍或续集除外),也不同于视觉作品的创作者主观控制论,成熟的国际艺术节每一到两年举办一届,有总结并改正自身问题、了解并满足受众新需求的机会。建立在相对开放前提下的人员流动机制,使得国际艺术节运作团体不会突出强烈的个人色彩,不同专业背景、不同年龄阶段的工作人员也会带来新的创意点。

所以,虽然同一国际艺术节的历届之间有一定传承关系,但是,可以也应该有所创新、有所突破,甚至发生颠覆性变化。国际艺术节举办前可以利用上届举办时收集的受众反馈、针对时下新需求的征询,根据社会大众在艺术性、娱乐性等方面的新动向完成创意策划,来满足观众的动态期待(图1-1)。

不同于单场次的音乐会等演出,国际艺术节是联合性、群体性、持续性的艺术活动。即使是专题性艺术节,从主办组织、参与艺术家、表演艺术作品、包含艺术风格到囊括板块环节等都并不单一。国际艺术节需要整合多种社会资源和文化资源,进而打造品质。如何让这些差异化的资源合理地融合在一起,既不会让人们觉得不伦不类,又可以产生新颖、时尚的气息,从而创造出新的经典艺术,需要举办者具有良好的创意精神和整合能力。

图1-1 舞美设计创意十足的布雷根茨艺术节

(图片来源:布雷根茨艺术节官网)

### (三)国际艺术节的经济特性

目前,文化创意产业的稳定性尚未建立,其生产不及传统制造实业的直观可见,其存在不及现代网络虚拟商业的不可或缺,其经济结构和理论体系相对来说尚不成熟。但

是,这都不能掩盖文化创意产业的产业属性和商业特征。对于以国际艺术节为代表的文化创意产业,对其各个模块都要积极挖掘、展现其经济特性,逐渐沉淀出自身的商业模式和经济逻辑。

国际艺术节是艺术与商业完美结合的艺术活动。国际艺术节举办期间集聚的人员既有艺术欣赏需求,也有基本生活物资、旅游休闲等消费需求,从而在日用消耗、综合服务等方面刺激了国际艺术节举办地的消费市场,由此也产生了大量商业机遇。国际艺术节也可以带来直观的经济效益,一般会以固定频次举办,其经济产出亦会周期性产生。举办者可通过对历届国际艺术节进行对比研究,从而对其艺术性进行完善升级,也可以从规模、质量、产出比等角度对其经济效益进行专项评估分析,从而保障国际艺术节具备更加优化的商业性。"爱丁堡市政府发布的报告称,2004~2005年爱丁堡市的艺术节(全年)对爱丁堡市和苏格兰经济产生了巨大的推动作用,据测算,投入的每1英镑会带来61英镑的新产出和17英镑的净收入。艺术节为爱丁堡市带来了大量的消费人群,仅此一项的经济效益在爱丁堡市和苏格兰就分别达到了1.7亿英镑和1.84英镑;除去成本外,艺术节为爱丁堡市和苏格兰带来的城市和区域净收入分别达到4000万英镑和5100万英镑;众多的艺术节也带动了旅游业相关的产业集群,也创造了大量的工作机会……"[①]

现在,各个国家和地区的国际艺术节愈加重视在挖掘文化价值基础上的经济效益,除了直接的演出门票收入外,国际艺术节举办期间,甚至举办前后各一周左右的时段内,都会有可观的餐饮、住宿、旅游等方面的消费。日本濑户内海地区一些小岛与东京之间有两个小时的飞机飞行距离,常住人口只有不到200人,以航船为主的交通方式也较为不便,经济发展较为迟缓,岛上人口尤其是年轻人逐渐流失、高龄化严重,岛上的一些中小学也因年轻人太少而一度关闭。但创办于2010年、每3年一届的濑户内国际艺术节(Setouchi Triennale),"开始举办后,年轻人口明显增加,学校也得以重新开学迎接新生。目前艺术节带来的经济效益超过130亿日元(约合人民币8.3亿元)"[②]。"一旦错过等三年"的艺术节让这片原本已接近废弃的海岛吸引了全球各地的艺术爱好者,海岛的住宿、餐饮收入大增,经济创收大幅提升,经济的重生推动了海岛建设,现在濑户内海岛已经成为全日本的艺术圣地,是《纽约时报》所评选的"2019一定要去的52个地方"中唯一入选TOP 10榜单的日本地区。

随着文化创意产业的整体发展,艺术节庆活动在经济领域的贡献和地位也在不断提升,它们既对社会经济发展有所需求和依赖,也可以成为新的经济增长方式,促进经济发展的转型、升级,并在此过程中强化自己的产业属性。

### (四)国际艺术节的人才特性

从项目运作上来看,国际艺术节的成功举办需要多个部门的分工协作,同时要协调好

---

[①] 夏一梅:《商业与艺术的完美结合——爱丁堡国际艺术节对发展文化创意产业的启示》,《上海商业》2008年第9期,第66页。
[②] 余致远:《艺术节让海岛"重生"!不到200人的小岛经济效益超130亿》,央视财经,https://baijiahao.baidu.com/s?id=1637117489185305025&wfr=spider&for=pc。

与政府机构、文化市场经营管理部门、演艺机构、演出场所的关系;另外,国际艺术节会在短时间内密集性地上演大量艺术作品,需要从票务营销、舞台管理、现场服务等多方面做好充分准备;随着国际艺术节数量的增多、艺术现象和艺术热点的加速更迭,国际艺术节筹备阶段需遵循艺术发展规律,充分调研市场容量、同行竞争、观众审美倾向,从而保证国际艺术节的创新性、艺术性,也体现较高的引领性和前沿性。这对运作团队的艺术审美、创新思维、协作能力、营销能力等各方面都提出了考验。

从运作者个人能力上来说,国际艺术节的项目运作需要具备艺术修养、创意策划、项目审批、人员管理、资金运作、市场营销、风险管控等多种能力。运作者既可以依托自己的艺术修养进行具有远见的艺术潮流判断,又可以从受众心理角度去捕捉市场需求,还可以整合多种资源来保障项目运作所需要的演艺人员、资金保障、设备技术、场地设施等方面的条件。国际艺术节运作的整个过程涉及艺术学、心理学、管理学、经济学、设计学、市场学、营销学等多学科、多领域的知识和能力,对从业者的个人技巧和能力提出了挑战。

## 二、国际艺术节对于文化创意产业的贡献

### (一)提升产业成熟度

国际艺术节的出现和活跃是文化创意产业丰富多元发展的标志,是产业空间、产业效益、产业地位更加成熟稳固的标志。国际艺术节是典型的跨领域新兴产业,可以将文化形态、公益形态、效益形态完美结合,将众多领域中的"创意"集于一身。它从内涵到外延都是对文化创意产业的拓展。

文化创意产业业态成熟的另一标志是交互性的稳定存在。随着国民经济条件和生活水平的提高,大多数国家的人民已经从物质生存和发展需求阶段过渡到文化需求阶段,艺术接受和欣赏的阶级性标签逐渐被剔除,并且大众的艺术需求从一般了解、偶尔欣赏提高到融入感知、沉浸体验的全方位层面。大多数国际艺术节会把文艺表演与休闲旅游、餐饮娱乐等结合在一起,同时设置参与性较强的节目或环节,以实现与观众的深度互动。交互性的稳定存在让观众在感受创意的同时,也有了"创意主体"的身份意识与参与意识,他们开始将艺术节当作个人的固定节日,可以自主参与、频繁参与。这也标志着文化创意产业更加自然地进入社会大众的文化消费清单中。

### (二)打造完整产业链

国际艺术节原创性长线发展的特征让文化创意产业的链条更加完整。完整的文化创意产业链条既需要"创意点—产品生产—宣传营销—风险规避—衍生产品制造"的主体结构板块,同时,也要在产品生命周期延展、版权或专利效益开发、文化竞争力赋能等方面下功夫。"当创意产品被投放到新市场,其完成最初创作所需的成本不会重复产生。更好的是,它还可以自我完善和发展。"[①]所以,完整的产业链实现了成本一次性但效益重复性,这

---

① [美]理查德·E.凯夫斯:《创意产业经济学》,商务印书馆,2017,第459页。

样才可达到资源的最大化利用。对于部分旅游城市来说，国际艺术节的举办改变了当地旅游产品单一、新供给不足等现实问题，促进了文化旅游实现融合创新。

从业者要注意到，文化创意产业与其他工业类产业不同，它不直接消耗自然能源，它的发展所需资源是可以循环使用、创新使用的。另外，其发展过程就是一个源源不断创造新资源、新产品的过程。所以，要充分发挥其依托精神价值的原创理念与特性，将其打造为可持续发展的绿色产业。多数国际艺术节的举办周期是每年或每两年一届，每届持续一周到数周的时间，这就从源头上保证了国际艺术节的稳定发展、长线发展。根据社会发展、文化环境的不同，同一国际艺术节不同届次的主题、模块、参与者、作品都可以有所变化，以满足受众变化、多元的艺术需求，以及保障国际艺术节实现"恒久效应的品牌、与时俱进的美学"的长远发展目标，从而优化构建高端产业体系。

例如，于2012年首次举办的杭州国际戏剧节（Hangzhou International Theatre Festival），既利用杭州高格局、高科技的城市文化基调，打造以戏剧节为核心的原创艺术基地、文旅、酒店餐饮等为一体的产业链条，成为杭州文化创意产业的重要名片；同时，还与上海、南京、苏州等地的戏剧节联合创建长三角戏剧孵化平台联盟，带动了区域性协调发展。在创意策划2019年第八届杭州国际戏剧节时，主办方继续沿袭国际化理念，邀请中国浸没式戏剧先锋人物孟京辉担任艺术总监，赋予此届艺术节"浸没式"的主题特色。这与近年来观众喜爱浸没式戏剧的文化热点高度契合，戏剧节输出的作品让观众欣赏到了戏剧盛宴，也使戏剧节建立起了品牌认知。戏剧爱好者的涌入大幅刺激了杭州的旅游业、酒店业、餐饮业等行业，杭州国际戏剧节与自然风景及相关特色产业，共同成为杭州市发展文化创意产业、构建文旅产业链条的优势资源。

### （三）助推管理科学化

艺术创作、艺术表演不同于工业化的流水线式生产，需要某一艺术家或艺术团体进行相对独立的工作，此时艺术家们最擅长的个性创造力可以得到充分发挥。但是如何让他们的创作与表演符合整个国际艺术节的主题，符合前期策划的立意，成为项目管理的难点。

另外，除了需要接受内容方面的审核、承担一定的文化使命和责任外，有的艺术节越来越成为纯粹的商业经营活动，过往艺术家之间口头约定合作、回报的不规范合作意向达成方式、契约兑现模式逐渐被淘汰。

除项目内容管理、资金管理外，商务合同制定、人员配置使用、项目风险评估规避等项目管理的细节问题也应运而生。这些问题的解决需要在实践中积累经验、总结规律，从而形成国际艺术节专属的科学化管理体系。

在国际艺术节举办期间，上述问题会大量、集中浮现出来，让从业者可以正视并设法处理、完善相关环节。这样，国际艺术节的运营管理也就可以在情感化、人性化的同时更加科学化、规范化。近年来，基于国际艺术节的演艺人才管理、演出安全预案制定、演出商业保险研发等领域都取得了重要突破。

## 第二节　国际艺术节的分类

由于各个国际艺术节产生于不同的文化背景,有着不同的成因、定位和表现形式,且随着时间的推移艺术节的数量不断增多,类型也更加多元,其举办形式、资金筹措方式等都在发生着变化,所以有必要对国际艺术节进行分类研究。

例如从艺术风格上,可以分为侧重经典作品的国际艺术节、侧重流行作品的国际艺术节,以及侧重先锋作品的国际艺术节;从国际艺术节所涉及的艺术门类,可分为综合型国际艺术节和专题型国际艺术节;从组织方式上,可分为官方国际艺术节、民间国际艺术节和边缘国际艺术节等。鉴于本书对国际艺术节的研究范围侧重于上演经典艺术作品的国际艺术节,以及被业界普遍公认的具较高知名度和影响力的综合性国际艺术节,比如爱丁堡艺术节(Edinburgh Festival)、萨尔茨堡艺术节(Salzburg Festival)、阿维尼翁戏剧节(Festival d'Avignon)、拜罗伊特艺术节等,所以在做分类研究及案例选择上,不将那些完全商业化、娱乐化的流行类国际艺术节作为重点研究对象。

### 一、从艺术风格上划分

#### (一)经典型国际艺术节

一个国际艺术节所呈现出的是自古代流传下来的经典艺术作品,或是以传统的表演形式体现传统的艺术特色。其以较高的艺术标准诠释经典艺术的艺术价值,展现经典艺术的正统性。此类国际艺术节可以归类为经典型国际艺术节。

最典型的案例为德国拜罗伊特艺术节,自1876年创办以来,只上演瓦格纳的歌剧作品。虽然近年来在舞美制作上充分运用先锋派理念和设计手法,但至今在剧目选择上没有做任何扩展,音乐的呈现方式上也承袭传统模式。此外,艺术节期间的一些历史传统也延续至今,比如观众必须着正装礼服出席艺术节;演出开始前由号手吹号角通知观众开场,号声结束后场门即关闭,迟到观众便无法再进场;演出的时间安排及幕间休息的安排也还是坚持下午4时开场、幕间休息1小时,这与如今大部分歌剧院的演出时间安排有较大不同。更为有意思的是,拜罗伊特艺术节世袭的家族管理方式也尤为传统,艺术节的掌门人一直由瓦格纳家族成员担任。

一些综合型国际艺术节也以上演经典作品为主,现代作品作为补充。例如萨尔茨堡

艺术节,主打高水平的交响乐、歌剧、室内乐经典作品,几乎所有世界顶级的交响乐团和顶级指挥家、演奏家都曾在萨尔茨堡艺术节上登台献艺,他们对经典作品的精彩诠释也是艺术节最大的亮点;同时,艺术节在发展进程中逐渐衍生出多门类的艺术表演形式,扩充了新的作品。

还有一些国际艺术节的呈现方式虽然有别于正统国际艺术节的样式,却也是在继承传统的基础上进行发展,将经典艺术作品作为主流产品,随时代发展产生一系列新变化。例如BBC逍遥音乐节,其以"非正式"的欣赏环境、较为低廉的票价等,去吸引更多的人走进音乐节,培养大众的欣赏习惯。BBC还充分利用自身的媒介优势,对音乐节进行广泛传播,大范围地扩展受众范围。BBC逍遥音乐节自创立之初就是建立在教育、推广、传播经典艺术的理念之上的,每届音乐节的最后一场音乐会"终场之夜",在现场形成了大型场地户外直播台上台下同声齐唱的宏大场面,当英国海军军歌"统治吧,大不列颠"唱响的时候,在场的所有观众一起将演出推向高潮。这不仅充分体现了大众参与的理念,还切实地使音乐节充分融入公众的文化生活中。

### (二) 流行型国际艺术节

流行型国际艺术节作为现代商业社会的产物,具有高度的娱乐化、大众化、商业化的特征。事实上世界上多数官方举办的国际艺术节对流行文化的介入是持谨慎态度的,甚至是排斥的。但由于流行艺术与文化广受年轻人欢迎,对此类艺术节的关注也有利于了解青年人的审美需求,争取更多青年人对经典型国际艺术节的关注与喜爱,因此对流行型国际艺术节进行研究也是极其必要的。

流行型国际艺术节的数量众多,尤以美国的伍德斯托克艺术节(Woodstock Rock Festival)最为著名。在1969年创办时,其秉持着反战情绪和理想主义情怀,试图打造一个音乐的乌托邦,通过摇滚乐逃离体制,摆脱束缚他们的社会系统以及政治权力。虽然这种诉求仅通过国际艺术节的形式并不一定能达到实际效果,却也引领了一定的社会意识潮流。

瓦肯音乐节(Wacken Open Air)是德国非常重要的一大音乐节,该音乐节首次举行于1990年,起初只是作为德国当地乐队的小聚会,自1998年后该聚会变成了一年一度汇聚欧洲重金属摇滚乐爱好者们的大型音乐会,如今已发展成为世界上最重要的音乐节之一。音乐节每年定期于7月底、8月初的3天在德国北部石勒苏益格-荷尔斯泰因州(Schleswig-Holstein)的瓦肯(Wacken)小镇上举行,欧洲、北美洲以及大洋洲等地的乐队都会前来参加。它是以不同风格的极端金属和重金属乐队为亮点的音乐节,每年都会吸引来自全世界各地的各类型的摇滚乐迷。

我国近年来也涌现出一批流行型国际艺术节,例如摩登天空音乐节、草莓音乐节、迷笛音乐节等。它们一方面邀请较为大牌的艺人或组合创造人气,广泛吸引歌迷粉丝的参与,另一方面也为一些尚无名气的艺人提供平台、创造机遇。

### (三) 先锋型国际艺术节

先锋派(Avant-garde)一词原本是法语词,指的是一个艺术评论概念,也可以代指一类

艺术风格或流派。先锋派艺术工作者往往采用新颖、实验的手法或形式来完成艺术创作。"先锋派艺术存在的意义在于为人类前赴后继、连绵不绝地开启了另一个抵抗、渗透的维度，一个可栖居体验、活生生开放的世界。"[1] 现代主义艺术领域先锋派的艺术作品特征就是打破传统艺术风格，反对传统文化，刻意违反约定俗成的创作原则，以实验性甚至极端方式来颠覆或引领观众的欣赏习惯。而先锋型国际艺术节主要就是呈现此类先锋派艺术作品。

1993年，美籍韩裔先锋派舞蹈家洪信子与韩国先锋派艺术经纪人康贞子和高直满共同创办的竹山国际艺术节(Zhushan International Art Festival)打开了韩国露天先锋派艺术节之先河。在造型艺术的基础上，该艺术节逐渐增加了舞蹈、音乐等艺术形态的先锋作品，"不仅为韩国的当代实验艺术打开一片崭新的天地，在一个面向未来的层面上进行着广泛、深入的人际和国际的交流，成为韩国当代艺术舞台上一道独树一帜的风景线，而且逐渐得到从政府到民间的广泛支持"[2]。

此外，还有以前卫的现代戏剧表演而著称的荷兰艺术节(Holland Festival)，它自1947年创办以来，将推出当代新作品和实验性作品作为前进的方向，利用戏剧化的形式呈现具有争议性、先锋性、革命性的艺术理念。它突破了高雅艺术与世俗艺术间的屏障，重新唤起人们对文化的认知与反思。

## 二、从艺术门类上划分

从国际艺术节所涵盖的艺术门类上来看，可将其分为综合型国际艺术节和专题型国际艺术节。综合型国际艺术节涵盖的艺术门类繁多，涉及歌剧、戏剧、交响乐、室内乐、舞蹈、美术等，或将不同的艺术门类相结合，举办期较长，形成规模较大的综合型国际艺术节。其中，大多数以政府主导策划，但也不乏由具有相当民众基础的国际艺术节转化而成的综合型国际艺术节，包括柏林国际艺术节(Berlin International Festival)、爱丁堡艺术节、巴黎金秋艺术节(Paris Autumn Festival)、悉尼艺术节(Sydney Festival)、墨尔本国际艺术节(Melbourne International Arts Festival)、新加坡艺术节(Singapore Arts Festival)、上海国际艺术节(China Shanghai International Arts Festival)、香港艺术节(Hong Kong Arts Festival)等。

而专题型国际艺术节则是专注于某一艺术门类而开展的国际艺术节庆活动，并往往拥有自身独一无二的独特优势，吸引相对特定的人群。它一般以某一具体艺术门类作为其主要的组织、策划、宣传对象，例如音乐节、歌剧节、室内乐节、戏剧节等。其中比较有代表性的有波恩贝多芬音乐节、梅纽因音乐节(Menuhin Festival)、德累斯顿音乐节(Dresden Music Festival)、布拉格之春音乐节(Prague Spring International Music Festival)、慕尼黑歌剧节、维罗纳歌剧节(Verona Opera Festival)等。

---

[1] [英]雷蒙德·威廉斯著，阎嘉译：《现代主义的政治》，商务印书馆，2002，第54页。
[2] 欧建平：《回归大自然的先锋派艺术节——第六届韩国竹山国际艺术节写真》，《舞蹈》2000年第5期，第47页。

### (一)综合型国际艺术节

爱丁堡艺术节融音乐剧、歌剧、舞剧、音乐会为一体,使来自不同国家、不同文化背景的艺术家们展示各自的风采。爱丁堡艺术节的创办宗旨是加强世界各国的文化交流,为世界和平与团结提供活动的舞台,包括国际艺术节、边缘艺术节、皇家军乐节、爵士国际艺术节、国际电影节和图书节等12个子艺术节。

爱丁堡是一个"充满苏格兰本土气息"的城市,同时也是苏格兰的政治、文化和金融中心。半个多世纪以来,这个小巧玲珑的欧洲城市成功地打造了爱丁堡的城市文化品牌,成为国际表演艺术的圣地、世界一流的"节庆之都",该艺术节也成为艺术节与城市成功结合的典型案例。爱丁堡国际艺术节的定位是国际表演艺术的盛大节日,目标是促进爱丁堡及苏格兰人民的文化、教育和经济福祉,主旨在于通过公共文化品牌服务,坚持不懈地致力于城市形象的自我更新,与具有亲和力地深入国际沟通。除此之外,更重要的是,爱丁堡国际艺术节已经成为城市民族自豪感的重要支撑。调查显示,"85%的国际艺术节参与者认为,它提升了苏格兰人的民族自信心。89%的爱丁堡居民为自己的城市能举办这样一个国际艺术节而感到自豪"[1]。"在2019年度的434 507位观众中,有93%的观众对今年的艺术节满意或非常满意,有88%的观众同意或者强烈认同爱丁堡艺术节是世界上最伟大的节日之一,同时还有86%的观众认为国际艺术节向我们展示了世界各地最优秀的艺术家。"[2]

作为全世界艺术爱好者最为关注的艺术盛事之一,爱丁堡艺术节在国家艺术节的主体板块之外,也带来了边缘艺术节、图书节等。开放的艺术视野、包容的艺术立场、丰富的节目内容,让爱丁堡艺术节的观众群体之大、票务营销之顺都为其他艺术节所望尘莫及。所以,爱丁堡艺术节是文旅项目的成功典范,让爱丁堡这个被称为"艺术之城"的文化古城始终焕发着迷人的魅力。世界顶级的音乐舞蹈话剧在这里集中呈现,吸引了络绎不绝的观众,给当地的旅游业形成了巨大带动效应,增强了地域经济活力,提升了城市发展内涵。

2019年9月,中国上海交响乐团奏响于爱丁堡艺术节,在艺术节举办期间为世界乐迷献上中国作曲家陈其钢的《五行》、捷克作曲家德沃夏克的《b小调大提琴协奏曲》和苏联作曲家肖斯塔科维奇的《第五交响曲》等作品。上海交响乐团是首支受邀登上爱丁堡艺术节舞台的亚洲交响乐团。近年来,爱丁堡国际艺术节也越来越受到中国艺术爱好者的追捧。

### (二)专题型国际艺术节

#### 1. 主打大型管弦乐的国际艺术节

这类国际艺术节最为大众所熟知,大家对它们的了解也比较多,著名的有琉森音乐节、萨尔茨堡艺术节、BBC逍遥音乐节等。

---

[1] 王亚宏:《爱丁堡国际艺术节的经济》,新华网2011年9月5日。
[2] 官网网站:https://www.eif.co.uk/ Edinburgh International Festival Annual Review 2019。

### 2. 主打歌剧的国际艺术节

（1）主打单一剧目的国际艺术节，如悉尼海港大桥歌剧节（Sydney Harbour Bridge Opera Festival）、布雷根茨国际艺术节（Bregenz International Festival）和莫尔比希湖上歌剧节（由于制作规模宏大，每年或每两年只制作一部歌剧）。

（2）会上演多个剧目的国际艺术节，如拜罗伊特艺术节、慕尼黑歌剧节、萨翁林纳歌剧节（Savonlinna Opera Festival）、维罗纳歌剧节等。

萨翁林纳歌剧节的举办地位于芬兰7个湖中小岛所组成的城市。举办歌剧节的主场地奥拉维城堡，是北欧保存得很好的一座中世纪城堡。歌剧节持续时间1个月，上演6部左右的歌剧。驻场乐团是萨翁林纳歌剧节乐团，成员来自赫尔辛基爱乐、芬兰广播等名团。每年夏季，节日乐团都会在萨翁林纳驻扎一个多月的时间排练和演出。所演剧目无一不代表着歌剧领域极高的艺术成就，以及当今歌剧领域顶尖制作水准，而这一切都发生在萨翁林纳这座不足4万人的城市。歌剧节进行期间还有儿童专场歌剧，其中有很多角色由当地小朋友扮演，类似于本杰明·布里顿（Benjamin Britten）《诺亚的洪水》（Noye's Fludde）那样的社区歌剧的概念。原定于2020年举行的歌剧节的完整计划是，中世纪奥拉维城堡将再次上演一系列精彩的歌剧，包括世界范围内广受欢迎的《国王罗杰》（King Roger）、亨德尔（Handel）的第一部巴洛克歌剧《卡利塔·马蒂拉盛大音乐会》，以及深受喜爱的经典作品《卡门》（Carmen）、《茶花女》（The Fallen Woman）、《塞维利亚的理发师》（The Barber of Seville）。参观演出将由克罗地亚国家剧院（Croatian National Theater）在欧洲文化之都里耶卡（Rijka）进行。

萨翁林纳歌剧节在开展期间，每年都会邀请世界优秀歌剧院团作为主演单位专门安排一周时间集中演出。2008年的萨翁林纳歌剧节可谓是掀起了中国热，我国上海歌剧院有幸成为主演单位而受邀，以音乐会《黄河大合唱&卡尔米娜·布拉那》作为开场秀。在为期一周的时间里，上海歌剧院上演了一系列中国风格的优秀作品，如原创歌剧《赌命》《梅花三弄》《小河淌水》等，当地还举办了旨在增进对中国了解的系列文化活动。这在中国乃至亚洲实属首例，同时这也是中国歌剧院迈入国际歌剧主流市场的一次重大机遇。

萨翁林纳歌剧节的宗旨是庆门歌剧节的与民同欢，打破精英主义，推出接地气的制作和票价，同时保证艺术质量。游览萨翁林纳是满足所有感官的最佳享受，除一流的歌剧外，还有无与伦比的场地和美景，同时还可以寻找到美味的食物、独特的住宿体验和纪念品，这也成为其吸引世界广大受众的因素之一。

### 3. 主打室内乐的国际艺术节

创办于1994年的瑞士韦尔比耶音乐节（Verbier Festival）是世界上最重要的夏季音乐节之一，每年会在7月到8月连续举办18天。

韦尔比耶音乐节作为一个偏重室内乐演出的音乐节，会邀请不同时期最受观众喜爱的指挥家、演奏家，这些"明星"会在音乐节上诠释新的版本的经典音乐作品。如1994年，祖宾·梅塔（Zubin Mehta）携手大卫·加内特（David Carnett）在韦尔比耶音乐节上的首秀，演

奏的曲目是莫扎特《第三小提琴协奏曲》；在2013年韦尔比耶音乐节开幕音乐会上，夏尔·迪图瓦（Charles Dutoit）指挥演绎贝多芬《第九交响曲》；2018年韦尔比耶音乐节开幕音乐会是由捷杰耶夫（Valery Grergiev）指挥演绎圣-桑（Charles Camille Saint-Snëns）、门德尔松（Felix Mendelssohm）、伯恩斯坦（Leonard Bernstein）与里姆斯基-科萨科夫（Nikolai Rimsky-Korsakov）的作品；2019年韦尔比耶音乐节开幕音乐会上，观众依然看到了捷杰耶夫的身影，他执棒演绎了巴托克（Béla Bartók）与肖斯塔科维奇（Dmitriy Shostakovich）的作品。

海拔1500米的韦尔比耶阳光充沛，风景诱人，是瑞士最国际化的度假金字招牌。自20世纪初，韦尔比耶就成了国际旅游度假胜地。这个原本坐落在巴格纳山谷东侧一片阳光灿烂高原上的小村庄，有着全世界最全的滑雪道、最好的全覆盖滑雪场，夏季则是打高尔夫、徒步旅行、山地自行车的天堂。镇上的建筑是典型的瑞士悬檐木屋风格。而韦尔比耶音乐节更是让这个天堂般的世外桃源人头攒动，尤其是近年来世界青年钢琴演奏家王羽佳多次亮相音乐节，让中国乐迷对这个音乐节越来越熟悉和追捧。

#### 4. 主打戏剧的国际艺术节

阿维尼翁戏剧节是当今世界最著名的国际艺术节之一。阿维尼翁位于法国东南部，是一座只有十几万人口的小城。1947年，以法国著名艺术家让·维拉为代表的戏剧家，为促进第二次世界大战后的文化复苏和发展而创办了阿维尼翁戏剧节。在戏剧节成立之初，让·维拉便提倡把戏剧视为"法国公民的戏剧"。他反对所谓"高雅艺术"对戏剧的桎梏，致力于推崇"由下而上的艺术"。因此，戏剧节推崇以新型的戏剧模式来吸引年轻观众，主要演出现代戏剧新作，鼓励拓展艺术空间、更新戏剧表演形式，由此在全球戏剧行业内有着极强的影响力。虽然戏剧节后来引入舞蹈表演、音乐剧等新的表演种类，还与电影行业进行合作，但最为突出的影响力依然表现在戏剧方面。

#### 5. 主打某类民族乐器的艺术节

这类艺术节是为了专门传承、发展某一乐器而举办的艺术节，因为主题精准、内容集中、受众明确，所以对整体艺术的发展也发挥了重要作用。

如我国陕西筝乐艺术节是由西安音乐学院和陕西秦筝学会在古城西安举办的专题艺术节，其演出、座谈会等板块设计吸引了古筝爱好者的参与。艺术节为弘扬古筝文化、丰富民族器乐的表演个性、推动新时代民乐作品的创编都做出了贡献。

### 三、从主题上划分

有一类国际艺术节是带有主题性质的，并且在节目设计上也应尽量向设定的主题靠拢；还有一种是不设主题的，只是由优质的节目组成的国际艺术节。设定主题的艺术节在围绕主题进行的节目策划及宣传上，通常会单独做一些设计，甚至其艺术节的名字本身即是艺术节固定的主题；也有些主题的设置只是口号性质，节目内容上无须精准契合；还有些主题的设置便显得精妙而高明，在内容上对主题的契合度也较高，比如2016年意大利拉维纳音乐节（Ravena Music Festival）主题是"我们走过的通往自由的漫漫长路"。

### 1. 拉维纳音乐节

这是在意大利东部靠海的城市圣马力诺以北的小镇拉维纳举办的音乐节,由里卡多·穆蒂(Ricardo Muti)的太太玛丽亚·克里斯蒂娜·马扎维拉尼·穆蒂(Maria Christina Mazavilani Muti)创建,还聚集了诸如穆蒂、丹尼尔·哈丁(Daniel Harding)和马勒室内乐团、内田光子(Mitsuko Uchida)、塔马斯·瓦萨里(Tamas Vasary)、斯维特拉娜·扎卡洛娃(Svetlana Zakharova)等名家。每年音乐节都会设定一个主题,并深入挖掘主题内涵,例如2016年拉维纳音乐节的主题:我们走过的通往自由的漫漫长路。这个主题与音乐节自1997年启动的年度"友好之旅驻节计划"有关。音乐节每年会在一个受到过战争创伤的城市,联合当地的音乐节和乐师开办音乐会,并在夏季移师拉维纳举行。历届举办过音乐会的城市包括萨拉热窝、贝鲁特、耶路撒冷、莫斯科、伊斯坦布尔、纽约、开罗、大马士革、内罗毕、叶里温等。同时,这个主题也是以南非开普敦歌剧院带来的《曼德拉三部曲》(Mandela Trilogy)为契机提出的。

### 2. 伊斯坦布尔音乐节

成立于1973年的伊斯坦布尔音乐节(Istanbul Music Festival)由私人性质的伊斯坦布尔文化与艺术基金会(IKSV)主办,是土耳其首屈一指的以西方古典音乐为主的音乐节。音乐节每年都设主题,例如2016年的主题与莎士比亚逝世400周年有关,题为"如果音乐是爱的食量,那就奏下去吧",选自莎士比亚的《第十二夜》。音乐节自6月1日举办至24日,其间有26场演出,基本上每天一场。演出场所则在全城遍地开花,有音乐厅、歌剧院、会议中心、飞机场、火车站、教堂、博物馆、大使馆、露天花园等(图1-2)。而契合主题的宣传品设计则融合了音乐与土耳其特产各类糕点甜品。音乐节聘请广告公司设计了4款主

**图1-2 伊斯坦布尔音乐节演出地点之一**
(图片来源:伊斯坦布尔音乐节官网)

视觉形象广告,将糕点、蓝莓、红梅、樱桃、巧克力酱与西方管弦乐器搭配融合,打造出秀色可餐、娇嫩欲滴的粉色音乐节主形象。一经推出,音乐节票房较之去年提升了近10%,平均上座率达到95%,创下历年之最。而在节目安排的内在逻辑上,2016年的音乐节有35%的节目紧密围绕主题展开,30%间接与莎士比亚相关。在艺术家方面,除了本土的爱乐乐团以外,来自波兰的华沙爱乐乐团、来自意大利的威尼斯巴洛克乐团和来自奥地利的维也纳交响乐团一起建构起了强大的客座乐团阵容。

### 3. 以作曲家名字为主题

以专门纪念某位作曲家的国际艺术节,如拜罗伊特艺术节、萨尔茨堡莫扎特音乐周(Salzburg Mozart Woche)、维尔茨堡莫扎特音乐节(Vilzburg Mozart Music Festival)、拉蒂西贝柳斯音乐节(lahti Sibelinus Festival)、波恩及华沙的贝多芬音乐节、意大利的普契尼(Puccini)和罗西尼(Rossini)音乐节。

赫尔辛基国际艺术节(Helsinki Festival)的前身是"西贝柳斯音乐周",为的是纪念芬兰著名音乐家西贝柳斯(Sibelius)。

波恩的贝多芬音乐节则是在贝多芬逝世后,在他的故乡莱茵河畔的城市波恩举行。起初是1845年柏辽兹、李斯特等音乐大师出席了贝多芬诞辰75周年纪念活动,其后每年都会举办活动,成为著名的波恩贝多芬音乐节。

格施塔德(Gerstadt)的梅纽因音乐节,起源于1957年。当年著名小提琴家耶胡迪·梅纽因(Yehudi Menuhin)举家迁往瑞士山区的滑雪胜地格施塔德,同年8月,他在格施塔德创办了以自己名字命名的音乐节。梅纽因、莫里斯·让德隆(Maurice Gendron)、本杰明·布里顿(Benjamin Britten)和彼得·皮尔斯(Peter Pears)4位音乐大师为首届音乐节奉献了两台音乐会,以此奠定了音乐节的高规格和高标准。这一音乐节更强调器乐方面的室内乐,尤其是独奏和重奏,1989年之后覆盖到交响乐。

舒伯特音乐节(Schubert Festival)于奥地利康斯坦茨湖-弗拉尔贝格州(Lake Constance-Vorarlberg)举行,作为一个以作曲家舒伯特命名的音乐节,音乐节提炼出了舒伯特音乐产出中最具代表性的元素,那就是艺术歌曲、重奏和钢琴三大块,并加以发扬光大。舒伯特音乐节于1976年由德国男中音赫曼·普雷(Hermann Prey)和艺术管理人杰德·纳赫鲍尔创建,从一开始就定位为演出舒伯特音乐、德语艺术歌曲和重奏的重要根据地。

## 四、从组织方式上划分

### (一)官方国际艺术节

官方国际艺术节是由官方组织,或初始为艺术家自发组织但后转为官方管理的国际艺术节。官方国际艺术节一般具有政府文化活动的身份、享受政府的经济行政方面资助与扶持、官方工作人员主导或介入参与、系统的管理体系和组织架构、行政化的资源统筹协调等特点。政府在提供经费、设施、扶持的同时,也会对国际艺术节的主题、内容、社会效应、文化价值提出要求或进行指导。所以,官方国际艺术节在组织筹办方面会有很多的

便利性，降低了风险和意外。但是，也会在内容的前沿性等方面受到限制。

官方国际艺术节往往是由政府着眼于国家、城市发展进行总体性的规划，会结合经济效益、城市形象、区域产业链发展进行全盘考量，会阶段性甚至长期性地不把经济收益作为首要目标。另外，商业赞助和私人资金的注入也会有严格的审核、审批机制。

例如，由中华人民共和国国务院批准、中华人民共和国文化部主办、上海市人民政府承办的我国国家级国际艺术节——上海国际艺术节，如今已成为我国最高规格的对外文化交流节庆活动之一。上海国际艺术节既体现上海的精神文明与气质，培育文化氛围，也是展现中国的国际视野、中国艺术节文化自信，用世界艺术语汇来讲好中国故事的重要平台。

### (二) 民间国际艺术节

民间国际艺术节多是由民间组织或个人自发组织，由民间自发形成，并与举办地有着密切关系。相比官方国际艺术节，这类艺术节有着更为包容与开放的理念、内容和形式。官方国际艺术节是已形成一定管理体系、组织构架的国际艺术节，遵循着一定的标准，涉及规格要求、经费保障、政策支持、媒体参与、硬件配套、综合服务与管理、统筹规划，对所呈现节目的选拔有一定的规范。而民间国际艺术节在节目的选择上并没有严格的标准，是一种开放式的、有着较大自由度的国际艺术节呈现形式。有的民间国际艺术节在内容上与官方国际艺术节相差无几，也有的比较前卫、小众。有的民间国际艺术节是专为特色艺术、传统艺术、地域艺术创办的，如民歌艺术节、民俗文化艺术节。

民间国际艺术节也并非完全没有官方因素的介入，部分民间国际艺术节也与举办地关系密切，得到了官方的支持。有的则因为自身特色、特殊作用而受到国家专属职能部门或某些基金会的关注、扶持，如非遗类民间艺术节。

典型的案例有名古屋艺术节 (Nagoya Arts Festival) 与大须大道町人节 (Street Performing's Festivals)。名古屋艺术节作为体现武士文化的节庆活动，体现了贵族的文化；而同期同地举办的大须大道町人节则是反映普通民众的需求，汇聚了街头艺人的表演，包括魔术、哑剧、篷车舞台、吞吐术、耍猴等，以街头杂耍、巡游为主。大须大道町人节最初是为了反对城市化进程对老城区传统生活的破坏而自发形成的，并且为了对抗名古屋国际艺术节华丽的三英杰巡街表演，设置了充满民间特色的花魁游行等形式。大须大道町人节由民众自发形成，是当地市民自己的节日，年复一年兴盛下来，也吸引了大批旅游者前来参与。

### (三) 边缘艺术节

边缘艺术节会让人误解为不受重视、缺乏影响力、没有市场号召力的，是仅有少数观众参与的国际艺术节。事实上，其在历史起源上的确有此因素，世界上第一个边缘艺术节——爱丁堡边缘艺术节 (Edinburgh Festival Frindge) 就是如此。

二战后，饱受战争摧残的欧洲艺术家们和演出经理人迫切组织开展新的艺术活动。1947年，备受瞩目的首届爱丁堡国际艺术节开幕，被战争积压多年的艺术激情蓬勃欲出，一向清高的艺术家们纷纷主动参与，艺术节异常受欢迎。然而组织方只为著名的艺术团

体和艺术家提供机会,一些名气较小的艺术家和规模较小的剧院团却被拒之门外。"不受待见、不被重视"的"打脸"行为,使得当时的8家剧院一气之下另起炉灶,临时组织无法参与爱丁堡国际艺术节的艺术家们创办了另一国际艺术节,这也就是后来的爱丁堡边缘艺术节。爱丁堡边缘艺术节后来逐渐成为世界著名的爱丁堡艺术节的一部分。1960年,效仿爱丁堡边缘艺术节雏形构思的阿德莱德边缘艺术节(Adelaide Frindge Festival)创立。1966年,著名的阿维尼翁艺术节开始设立边缘艺术节单元。爱丁堡边缘艺术节与阿维尼翁边缘艺术节、阿德莱德边缘艺术节并称世界三大边缘国际艺术节。

现在,边缘艺术节迅速发展,其中名气较大的已经超过200个,仅澳大利亚就有悉尼边缘艺术节、阿德莱德边缘艺术节、墨尔本边缘艺术节等多个边缘艺术节。边缘艺术节起初的确带有非主流艺术、非顶尖艺术家、非著名剧院团等"低人一等"的标签。但是,经过多年的发展,这些符号逐渐磨灭,边缘艺术节的艺术水准、参与者数量、市场效益得到了极大提升,甚至可以与其他国际艺术节不相上下。同时,因为其亲民的风格、轻松的氛围、灵活的形式、优惠的价格等特征,边缘艺术节广受普通大众的喜爱。由此边缘艺术节也就完成了"非主流世界—主流世界—大众世界"的过渡和升华。

边缘艺术节已经成为培养年轻文艺工作者的平台,以爱丁堡边缘艺术节为代表,大量中小型演出团体都会前往参加,其中很多都是知名度不高甚至是刚刚成立的团体,以及初次登台的表演者。这些团体或个人带着敬畏之心从此地开启他们的艺术旅程,逐渐被观众认识、喜爱。所以,边缘艺术节是很多年轻文艺工作者向往和感恩的舞台,也培养出了众多的知名艺术家。同时,多数边缘艺术节把观众拓展作为重点工作,注重参与性的演出形式,互动性较强。"2017年阿德莱德边缘艺术节上,有290部喜剧作品、248部音乐类演出、143部戏剧作品、132部卡巴莱秀(音乐歌舞类演出)、89部视觉艺术及设计类作品、65部儿童剧、60部特殊品类剧目(比如浸没式戏剧等)、43部新马戏和形体剧、38部舞蹈作品、25部互动作品、17部魔术演出和10部电影及数字演出。"[①]这些丰富的节目满足了不同阶层、年龄段观众的需求。

与其他文化活动对剧场、音乐厅考究、挑剔的要求不同,在保证基本演出质量的前提下,边缘艺术节对演出空间、舞美音响设置不做过多要求,舞台可以是临时性、简约化的。如果条件允许,部分演出会在剧场、音乐厅以及学校剧院、教堂进行,也有很多演出是在酒吧、宾馆甚至室外的空地、广场、街头举办,在户外临时搭建的移动帐篷剧院就是阿德莱德边缘艺术节的一大特色。

边缘艺术节的参与门槛也相对设置得较低,只要有自己的艺术追求,哪怕只是一个街头艺人的杂耍式表演,都不会被边缘艺术节拒绝。艺术家们只要进行登记、交费,就可以得到参加艺术节进行表演的机会,"无歧视"的平等对视让世界各地名不见经传的艺人蜂拥而至。如,来参加爱丁堡边缘艺术节的表演者们,他们所表演的节目内容是完全不受限

---

① 水晶:《阿德莱德边缘艺术节观察 澳大利亚小城的戏生活》,《北京青年报》2017年5月9日。

制的。正是因为这种开放、包容的态度,作为世界上第一个边缘艺术节,爱丁堡边缘艺术节也由此成为最具活力和创新精神的边缘艺术节。表演者们在边缘艺术节上不仅可以自我推销,而且成了国际艺术节的活广告。更重要的是,这里还同时成为艺术家和观众之间零距离交流的最好场地,因此深受来自世界各地观众的喜爱。为了帮助表演者宣传推广自己的艺术表演,得到"全球买家"(文化经纪公司、经纪人)的关注进而签订表演合约,很多边缘艺术节甚至会自掏经费邀请不同国家的媒体人、文化商人前来参加国际艺术节。

相比较那些在传统剧场里所上演的"正式节目"而言,边缘艺术节中的节目则更加自由、大胆和前卫。爱丁堡艺术节之所以是名副其实的"全民节庆",是因为不论是主流艺术家还是边缘艺术家,都可以在爱丁堡艺术节上找到自己的一席之地,不同社会阶层的观众也都可以在爱丁堡艺术节中找到自己喜欢的表演,欣赏艺术的魅力,并且还能感受到浓浓的节庆气氛。

### 五、从地方性与国际化上划分

在国际文化大融合的背景下,为了吸纳高水准的艺术家和表演团体,越来越多的国际艺术节趋向开放化、国际化。激烈竞争使得众多国际艺术节都在努力进行受众拓展,单一地区或周边地区的居民已经很难满足多数国际艺术节对于观众数量的目标定位。同时,大多数国际艺术节开始与旅游业、零售业进行渗透合作,共同成为国家和地区经济发展的重要引擎。过多地进行地域考量也不利于项目效益的最大化实现。所以,如今真正着眼于有限区域的艺术节越来越少。

但是,地方性的艺术节并不是指对组织者、表演者、观众、赞助者进行地域圈定,它们也具有文化包容、开放的特性,也广泛吸纳国际化的表演者和观众,同时,也可以在全世界范围内具有影响力和关注度。地方性艺术节的"地方性"更多地体现为:为地方艺术资源、地方艺术家尤其是非遗性文化资源、新晋艺术家提供舞台;满足地方居民的文化艺术需求。

#### (一) 地方性艺术节

在"地球村"时代,简单地将某一艺术节界定为"地方性",是不具有说服力也是有失公允的。艺术节不仅要传承地方文化,激活和推广本土文化,还肩负着增强本地居民对地方文化认同的使命。艺术节的地方性是指在明确本土文化特色的基础上,与世界主流文化接轨,促进艺术节与当地的文化语境和习俗的契合,让艺术价值与举办地特色完美结合。苏黎世国际艺术节(Zurich Festival)主席比德弗·韦伯(Beachver Webber)曾说过:"国际艺术节为艺术家们创造了一个平台,也成为高品质生活的推广,国际艺术节最终勾勒出所在城市人们的独特形象。"①

讨论艺术节的"地方性"主要基于以下三点:一是历史性,即某一艺术节在历史起源、发展变革中一直都具有地方性的考量或定位;二是区域贡献性,即艺术节在区域艺术发

---

① 薛江:《艺术节在艺术小镇中的作用》,《金融界》2018年7月4日。

展、艺术家培养、艺术事业建设等方面做出了很大贡献,并形成了核心特色;三是差异性,即不同于其他国际性艺术节以普世元素来满足各种不同需求,地方性艺术节注重差异性,细分受众定位,突出个性、互动性和娱乐度。

有的国际艺术节虽然有"国际"名号,也具有全球性影响力,但是从主办方到主办城市及国家也会强调其"地方性"的特征和功能。如新加坡国际艺术节,新加坡政府在《艺术与文化策略检讨报告》中,建议把推进本地艺术活动、提高社区对文化艺术的认识与兴趣作为(新加坡艺术节的)重点。新加坡国家艺术理事会副理事长谭光雪说:"《艺术与文化策略检讨报告》的推出,使艺理会意识到,国际艺术节有潜力成为一个全民都能参与的国际艺术节,并在节目策划、组织和合作等方面,让本地艺术工作者和艺术团体有更多的参与。"[1]

### (二)国际性国际艺术节

现在,绝大多数艺术节都是国际性的艺术节,如著名的爱丁堡艺术节、维也纳艺术节(Vienna International Festival)、柏林艺术节、美国林肯中心艺术节(Lincoln Center Festival)、中国香港艺术节等。艺术节的举办与开放性的城市文化、便捷发达的交通系统、良好健全的服务设施密不可分。所以,艺术节多在经济发达、文化底蕴深厚的城市举办。此外,也可有经济文化不发达,但是自然资源条件优越的举办地,艺术节的举办会在短时间内推动该地区的建设发展。

比如萨尔茨堡艺术节。萨尔茨堡地处奥地利和德国的交界处,优美的自然风光、巴洛克式的古典建筑、天主教教堂和宗教文化,再加上发达的铁路、航空交通等,吸引了来自世界各地的游客。萨尔茨堡的游客络绎不绝。这是萨尔茨堡艺术节蜚声国际的重要原因。萨尔茨堡还是欧洲的文化重镇,是音乐神童莫扎特、指挥大师卡拉扬(Karajan)、画家汉斯·马卡特(Hans Makart)、抒情诗人格奥尔格·特拉克尔(Georg Trakl)的故乡,理查德·施特劳斯(Richart Georg Strauss)、雨果·冯·霍夫曼斯塔尔(Hugo Von Hofmannsthal)等音乐家、作家也都在此生活过,浓郁的文化底蕴让萨尔茨堡这座城市进入了联合国教科文组织的世界文化遗产名列。

萨尔茨堡艺术节的雏形可以追溯到1877年,维也纳爱乐乐团等演出团体和个人在此演出莫扎特的作品,这也就是很多史料上记载的"莫扎特艺术节"。而后期学者多是把1920年8月22日看作是真正的萨尔茨堡音乐节诞生日。这一天在萨尔茨堡大教堂广场上上演了根据作家雨果·冯·霍夫曼斯塔尔作品改编的《每个人》(Jedermann)。萨尔茨堡音乐节每年7月下旬开幕,会一直持续到9月初,为期5周左右,在萨尔茨堡的音乐厅、剧院、教堂、广场及学校内等都会有大量演出。

## 六、从规模上划分

国际艺术节的规模不能单一地以创造的经济收入或售卖门票数量来判断,而是要结

---

[1] 王一鸣:《新加坡艺术节明年停办一年》,《联合早报》2012年6月16日。

合持续周期、举办场地、参与人数、演出阵容、现场效果等多重因素来综合衡量。

进入新世纪,国际艺术节这一国际性的艺术节庆活动在艺术欣赏、集众狂欢、交流联谊等功能之上,又更多地挖掘了文化产业的市场效应、艺术活动的社会效应。很多国家和城市从转变经济结构、提升城市形象的角度来扩大国际艺术节规模,创办新的国际艺术节。在文化价值和社会效益的双重带动下,国际艺术节蓬勃发展,全世界涌现出大大小小各种规模的国际艺术节。

### (一) 大型国际艺术节

大型国际艺术节具有品牌知名度高、参演嘉宾规格高、参与观众数量多等特点。近年来,大型国际艺术节也开始设置艺术普及教育、前沿问题论坛、艺术专题研讨等板块。

#### 1. 爱丁堡艺术节

创立于1947年的爱丁堡艺术节无疑是世界上规模最大的国际艺术节,经过70多年的发展,其规模和影响力还在持续增长中。居民总人口40多万的爱丁堡是英国著名的文化古城,而得益于爱丁堡艺术节,爱丁堡成为英国仅次于首都伦敦的第二大旅游城市。

如今爱丁堡艺术节已经成为全程参与、全民参与、全年准备、全球共享的文化盛事。"2019年爱丁堡艺术节邀请了来自41个国家的2800位艺术家,共带来了293场演出,上座数达434 507次,其中有53%为当地观众,此外还有很多全球范围内慕名而来的观众。2019年的爱丁堡艺术节在世界媒体中共被提及了4 125次,包含了全球51个国家,网络社交媒体分享次数达53 091次。"①为期3周的国际艺术节期间,整个爱丁堡都洋溢着节日气息和艺术氛围,络绎不绝的爱丁堡市民和各国游客为爱丁堡带来了巨大商机。除了每年会有固定的5000个左右的就业岗位,国际艺术节还在餐饮、交通、旅游、零售、住宿等方面为爱丁堡创造着经济利润,各种层次的广告商也纷纷前来争抢广告位置。由此,爱丁堡艺术节不仅是一项艺术活动,还拓展成为一个投资规模大、受众度高、收益回报高的商业项目。

#### 2. 香港艺术节

创办于1973年的香港艺术节于每年2、3月份举办,在一批批灵活、创新、务实的组织的不断努力下,香港艺术节现在已成为亚洲最具影响力的国际艺术节品牌之一。对于亚洲的艺术家和观众来说,香港艺术节也是最被向往的大型国际艺术节之一。近年来,国际艺术节加大对青少年观众群体、内地观众群体的培养,而香港艺术节在市场营销、受众培养、艺术教育、原创作品等方面已成为全球大型国际艺术节的一个范本。

在区域经济发展步伐放缓、政府扶持资金缩减的情况下,香港艺术节在内容和质量上下功夫,以新的模块吸引艺术家和赞助人,以文化使命争取社会观众,为新晋艺术家提供舞台。在受众拓展特别是拓展长期的青少年观众方面,香港艺术节的实践也是比较务实、成功的。在2014年天津音乐学院主办的"国际艺术节与城市发展高峰论坛"上,香港艺术

---

① 官网网站: https://www.eif.co.uk/ Edinburgh International Festival Annual Review 2019。

节节目总监梁掌玮女士谈道:"大学、小学、幼稚园的年轻观众我们也要关注和管理,这是艺术教育很重要的一个环节。我们有一个"青少年之友",这个计划已经坚持了23年,到现在已为70万的本地中学生提供艺术体验活动,主要对象是中学生。我们也通过门票捐助计划,基本每年提供9000张半价学生票。除了艺术教育之外,我们还有很多"加料"节目,就是在150场主要演出之外增加大概200多场大师班、去社区、工作坊、艺人展览等鼓励观众与艺术家互动的节目。"①艺术节将受众扩展作为一个长期的、滴灌式的事情,未来的青少年也会成为艺术节最有力的潜在观众,这也是艺术节得以延续下去的重要原因之一。

### (二) 小型国际艺术节

国际艺术节的本质是艺术家、观众之间的互动交流。不同规模的国际艺术节有各自的优势条件,可以在艺术交流、艺术传播中发挥出不同的作用。但是,在国际艺术节发展过程中,存在一些商业或政治目的超越艺术价值本身的喧宾夺主的现象。很多国际艺术节尤其是近年来出现的很多新创办的国际艺术节,为了打响名气,过分看重规模;甚至部分国家和城市是为了政治利益而举办艺术节,虽然不惜投入巨额资金,口号上打造所谓"国际化、大型化、主流化"文化盛事,但是,在艺术节内容质量把关、观众培养方面存在严重不足,使得国际艺术节成了"面子工程"。

现在,世界范围内尤其是欧洲地区的国际艺术节数量不胜枚举。这些国际艺术节规模不一,除了大家耳熟能详的少数大型国际艺术节外,还有众多小型国际艺术节分布在不同的城市角落中。而这些世界各地的小型国际艺术节之所以"小型"的原因也各不相同。

#### 1. 遵从历史起源,坚持传统

与有的国际艺术节强调综合性、国际化、大规模不同,有些艺术节在历史起源上就是以"小巧"著称。经过长期的发展,这些艺术节已经产生了口碑,集聚了人气,也形成了商业效益,但是,主办方却不跟风扩大,而是一直坚持在内容和观众维护上下功夫,形成了自己的特色。

浓郁的文化底蕴、优美的自然环境加上热情奔放的市民性格,还有大量络绎不绝的世界游客,为欧洲滋养了大大小小的各类国际艺术节。而欧盟的文化扶持计划,也促进了小型国际艺术节的诞生与存活。

"欧洲各国每年都定期举办上千个各具特色的文化节,内容丰富多彩,产生了积极的经济效益和社会效益,也对欧洲多元文化的传承和对外传播发挥了重要作用……现代文化节兴起于二战后,它们不约而同地在欧洲很多地方出现,旨在复兴文化,唤起人们对文化的认知。如今,欧洲每年举办上千个文化节。法国的阿维尼翁戏剧节和英国的爱丁堡国际艺术节都是其中的翘楚。"②

随着欧洲各国旅游业的深度开发和中国百姓出境游的增多,欧洲各地的风景胜地对

---

① 张雪妍:《大胆、创新、传承、延续——中国香港艺术节节目总监梁掌玮主题演讲》,《天津音乐学院学报》2014年第3期,第13页。
② 吴乐珺、张亮:《欧洲各色节日塑造文化认同》,《人民日报》2012年5月15日。

于国人都不再陌生。但是,意大利南部阿玛尔菲海岸(Amalfi Coast)山顶小镇拉维罗(Ravello),却依然是很多人都没有听说过的,那么,在此举办的拉维罗艺术节(Ravello Festival)就更是鲜为人知了(图1-3)。

图1-3　拉维罗艺术节演出现场
(图片来源:拉维罗艺术节官网)

"1953年,以瓦格纳和音乐的名义,拉维罗艺术节诞生了。起初只演瓦格纳的音乐,到后来派生出展览、爵士和芭蕾,这样做的目的也是为了吸引每年夏天到访阿玛尔菲海滩的大量游客。"[①]事实上,直到今天,拉维罗艺术节也是一个规模较小的音乐节。

从最初只演出瓦格纳音乐,到后来瓦格纳歌剧减少、消失,再到内容扩充为管弦乐、室内乐、爵士、造型艺术、绘画展览、摄影展、文化论坛等,拉维罗艺术节逐渐也成了一个综合性国际艺术节,满足了当地居民和游客的不同艺术需求。再加上当地优美的自然风景,为国际艺术节增加了很高的人气。但是,国际艺术节主办方并不急于扩大规模、推广宣传,而是围绕自己的历史传统进行了传承和新的尝试。与很多国际艺术节因迅速扩大规模而带来组织混乱、服务滞后、环境破坏严重、观众评价急速下滑等问题的情况不同,拉维罗艺术节在平稳发展中深受固定观众的喜爱和追捧。

#### 2. 突出自身特色,形成风格

奥地利的格拉芬内格艺术节(Grafineg Festival)近年来开始受到乐迷们广泛瞩目。这个2007年始创的国际艺术节自创办之始就立足打造一项人与自然和谐融洽、沉醉景观与艺术静谧享受的小型艺术活动。所以,虽然是"森林艺术节"的一个典型代表,但是,格拉芬内格艺术节并不具备浩瀚、宽广森林般的大规模。

---

[①] 唐若甫:《音乐家地理笔记 | 这些欧洲音乐节都在避暑胜地》,《澎湃新闻》2017年7月19日。

格拉芬内格(Grafineg)是点缀在稀落村落上的一座城堡,周边没有发达的城市条件,虽然经过了十多年的发展,但是当地政府并没有因为音乐节的举办而大兴土木,现代化的商场、酒店、餐饮、交通都不会出现在此。所以,格拉芬内格艺术节因其"不食人间烟火"在众多国际艺术节中独树一帜。另外,有的国际艺术节是因为其坚持某一艺术主题如纪念某一艺术家、针对某一艺术形态或仅上演某一艺术家的作品等原因,而没有扩大规模的计划。

### 3. 受困现实限制,保持不变

有的国际艺术节保持现有规模的原因不是主观上不想进行突破,而是受客观因素的限制而只能局限于现状。

部分国际艺术节创办时并没有从空间环境上为今后的规模扩大做长远规划,现有的举办演出场所、配套设施只能容纳有限的受众;有的国际艺术节是因为举办地交通不便,造成很多观众望而却步,规模难以扩大;有的国际艺术节则是因主办方资金有限,又难以争取到国家财政支持或赞助基金、商业赞助,因此难以扩大规模;另外,部分国际艺术节因为在同类竞争中逐渐失去影响力,知名度在下降,面临着难以为继的局面,更无法谈及规模扩大。

在德国南部工业重镇慕尼黑和奥地利萨尔茨堡中间有一个著名的旅游胜地,那就是位于慕尼黑东南80公里处的基姆湖(Lake Kim)。基姆湖是阿尔卑斯山最大的一个湖泊,湖上分布着两个有人居住的岛屿,大的叫绅士岛,小的叫女士岛。每年夏天举办的基姆湖绅士岛音乐节就是在其中的绅士岛上举办的(图1-4)。

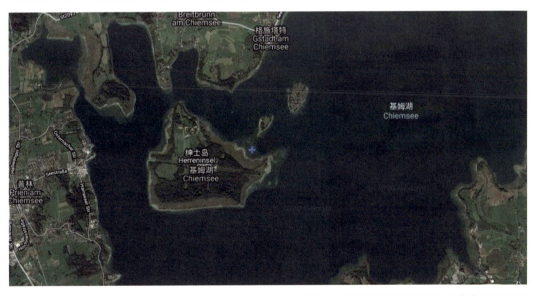

**图1-4　德国慕尼黑基姆湖-绅士岛卫星地图**

(图片来源:Google Earth地球在线官网 https://www.earthol.com/)

虽然基姆湖距离慕尼黑只有一个小时左右的火车行程,且其离萨尔茨堡更近一些,但是,要想到岛上参加音乐节却并非易事。因为岛上没有火车站,人们只能乘坐轮渡过去,上岸后还要步行半小时左右。"水路往返基姆湖,徒步来回绅士岛,算上等候游船的时间,单程大概需要一小时,来回便是两小时。赴绅士岛聆听音乐会,由此附上了一丝'朝圣'

意味。"①交通不便使得很多观众对基姆湖绅士岛音乐节慕名已久却很难成行,这就在很大程度上限制了音乐节的受众数量和举办规模。

#### 4. 利用地域资源,满足艺术需求

与经济活跃、人口流动大的著名城市不同,在世界各地分布着一些历史悠久、文化底蕴深厚的中小城市或乡镇级别的行政区域,这些地域拥有举办艺术节的一些特殊资源。如具有知名度的德国弗莱堡国际艺术节(Freiburg Festival)可以依托弗莱堡国立音乐学院(Freiburg National Conservatory of Music)。这是德国于1946年成立的世界一流的公立音乐大学,享有国际盛誉。它为艺术节提供了表演嘉宾和观众基础。

同样是在德国举办的梅克伦堡艺术节(Festspiele Mecklenburg-Vorpommern)则主要是借助了梅克伦堡歌剧院等良好资源,同时,艺术节的举办地地处德国与欧洲邻国的交界处,周边国家居民也对艺术有旺盛的需求,从而为艺术节提供了观众支持。

在世界艺术舞台上,小型国际艺术节以便利、灵活、新巧而独有其自身优势和特点。所以,如果能够在自身的精、专、新、深上做好文章,小型国际艺术节也可以凭借特色、主题、民族等元素取胜。

## 七、从举办场地上划分

很多国际艺术节在创办之初,由于受到主客观条件限制,首先要解决能否筹办成功、能否顺利进行的问题。很多主办方将考虑重点放在内容和主题上,而对于举办场地并不会过多斟酌,大多仅仅根据现有条件寻找、选择一个相对较合适的场地,将举办场地视为国际艺术节一个相对无足轻重的附属条件。因此,国际艺术节的举办场地具有随机性。

部分国际艺术节的举办场地会约定俗成地在一些特定场地举办。人们习惯于在一个相对固定的空间欣赏艺术作品,如音乐厅、剧场、小型的私人或办公场所等。同时,音乐、戏剧等不同艺术形态对于演出空间和场地的要求又有差异,艺术展示对于音响、舞台等都具有不同程度上的要求,这些器物设备往往是相对固定的。这样一来,很多国际艺术节就会根据人们的欣赏习惯、场地条件来确定自己的举办场地。因此,国际艺术节的举办场地具有适应性。

适应性体现出一个国际艺术节的生存能力,它主要受到受众需求和环境压力两方面的影响。而这一特性也给国际艺术节的创新性留下了空间。在艺术欣赏产生疲劳后,受众开始期待创新,也愿意为此付出经济成本和时间成本。国际艺术节打破传统欣赏场地习惯,即使是将举办场地换至一个交通便利性降低、观赏成本提高的新场地,观众也依然能够接受。另外,随着科技发展和设备更新,传统的艺术展示空间已经不再能够满足人们对于视听效果的需求,而非舞台、非剧场的展示空间逐渐也可以在短时间内完成一个优良演艺条件的创建。所以,很多国际艺术节的创新是从举办场地的变化来实现的。

由于其起源、内容、功能等方面存在差异性,国际艺术节的举办场地也多种多样。为

---

① 唐若甫:《音乐家地理笔记 | 这些欧洲音乐节都在避暑胜地》,《澎湃新闻》2017年7月19日。

了方便研究,我们可以大致将其划分为以下三种:使用室内场地的国际艺术节、使用室外场地的国际艺术节和室内外结合使用的国际艺术节。

### (一) 使用室内场地的国际艺术节

室内场地的使用在以经典艺术为主的国际艺术节中较为普遍,如古典音乐演出多在音乐厅内进行。在室内举办的国际艺术节有很多的优势:

一是降低了自然环境等风险。室内环境可以在很大程度上解除风雨雪等气候条件给观众造成的麻烦,这就为国际艺术节的举办降低了因天气等不可控、不可测的因素而造成的"流产"风险。

二是可以有效控制舞台布置的成本。室内场地大多具有可直接使用的基础性、多样化设置,如灯光、音响等。这就大大降低了因为设备拆装、搬运而产生的人工费、损耗费、租借费等。

三是利于现场管理。室内有限的空间是工作人员非常熟悉的工作环境,他们有重复性现场活动实施的经验,这便于他们自信、轻松地开展工作。同时,室内场地有较为合理、完善的通道、指示,在观众引导、现场突发事件处理等方面都会有较多的可参照案例。

四是可以提供便利的基础服务。室内场地大多配备了演员化妆间、休息厅等,也有位置固定的可供观众使用的卫生间、周边产品售卖点、便利店等,这些基础性的服务设施是国际艺术节增强受众黏度的重要卖点之一。

主体部分在室内举办的国际艺术节数量较多,如林肯中心艺术节、逍遥音乐节以及欧洲三大古典音乐节——奥地利的萨尔茨堡音乐节、德国的拜罗伊特艺术节、瑞士琉森音乐节等。

当然,随着国际艺术节的发展,很多室内国际艺术节为了提高大众参与度,也做出了增加流行音乐元素、设置户外活动板块等调整。如在琉森音乐节的街头音乐节期间,世界各地的街头艺人就会在琉森的旧城区广场(Old City Squares)、狮子纪念碑(Lion Monument)、卢塞恩火车站(Bahnhof Luzern)等露天场地上为市民和游客进行表演。

林肯中心艺术节也是如此。林肯中心最初创建在贫民窟中,但是后来林肯中心及周边地区很快就发达起来,成为全世界最大的艺术中心,密集分布着众多的博物馆、歌剧院、音乐厅。林肯中心艺术节主要依托艾莉丝·塔利厅(Alice Tully Hall,演奏厅)、艾弗里·费雪厅(Avery Fisher Hall,音乐厅)、纽约州立剧院(The New York State Theater)、大都会歌剧院(The Metropditan Opera)等高规格的演出场馆。但是,林肯中心也建有户外音乐厅,国际艺术节相应地设置了"林肯中心户外"(Lincoln Center Out of Doors)这样的户外部分。

### (二) 使用室外场地的国际艺术节

虽然存在着天气状况不可预测、意外风险难以控制等问题,但使用户外场地的国际艺术节并不在少数。尤其是近年来,很多国际艺术节为了吸引热情、奔放的年轻人参与,越来越多地选择在户外开展艺术节。

很多户外音乐会在近代形成了著名品牌,例如德国的柏林爱乐森林音乐会(Die Ber-

liner Philharmoniker in der Waldbuhne)、奥地利的维也纳爱乐美泉宫音乐会(Vienna Philharmonis Summer Night Concert)、法国夏隆街头艺术节(Chalon Dans Larue)、加拿大的蒙特利尔爵士节(Festival International de Jazz de Montreal)、美国纽约爱乐中央公园音乐节(New York Phiharmonic Summer State in Central Park)等。而提到户外歌剧节,则有历史悠久的意大利维罗纳歌剧节、芬兰萨翁林纳歌剧节、澳大利亚悉尼海港露天歌剧节等。国际艺术节使用室外场地有以下几点原因:

### 1. 受困条件限制

有的国际艺术节是因为没有合适的室内场地可用,就临时性在室外举办,并将这种方式一直传承了下来。如大名鼎鼎的布雷根茨国际艺术节等。

于1946年首次举办的布雷根茨国际艺术节最大的亮点之一就是主要在户外水上舞台演出。拥有欧洲最大露天水上舞台的布雷根茨国际艺术节每年都会为奥地利及德国、瑞士等国家吸引大量游客,创造数亿欧元的旅游产值,是奥地利的文化名片,也是世界级高规格的国际艺术节。之所以要选择水上舞台,是因为当初创办时没有演出场地,主办方被迫利用船只在湖上搭建起了临时舞台,才保证了布雷根茨国际艺术节的顺利举办。

### 2. 营造自由氛围

剧场、音乐厅的空间感会让观众不由自主产生严肃、高雅的认知,很多国际艺术节为了上演不拘一格的演出,展现不同风格的艺术形态,跳脱建筑限制,将舞台搬至街头,从而吸纳了多样化的作品和艺术家,其中也包括很多深受民众喜爱的前卫、流行艺术。

自1960年发起的安娜堡艺术节(Ann Arbor Art Festival)在美国东北小镇安娜堡(Ann Arbor)举办,是美国最大的露天国际艺术节。经过多年发展,安娜堡艺术节已经成为当地人民每年夏天都会全家出动参与的大众艺术节庆活动。

安娜堡艺术节在吸引民众参与、营造自由氛围方面具有以下特点:

①艺术市集。安娜堡艺术节不拘泥于规范式的模式,一般不设置开幕式、领导致辞、嘉宾主持等环节,而是艺术家们自发参与、自行集结。国际艺术节期间会搭建摊位、棚子,供不同的艺术作品尤其是美术作品在街头摆列,观众们可以自由游览、观赏。在民间乐队和歌手表演时,观众也可以参与其中,参与互动演出。

②大众参与。由于艺术节内容轻松活泼,生活气息浓郁,也没有演出礼仪规范的限定,安娜堡艺术节吸引了不同年龄段的观众,"家庭式""同学式""情侣式"等结伴参与者较多,上班族、大学生、婴儿、老人等不同群体都能够从艺术中得到各自的艺术享受。

③大量业余艺人。安娜堡艺术节对参与的艺人是有遴选过程的,在选择艺人时,安娜堡艺术节允许民间业余艺人参与进来,很多搞怪、前卫的自由艺术工作者得以在艺术节上展示自己的创意作品。

### 3. 借助景观资源

景观资源是城市特色的重要组成部分。国际艺术节可以充分利用城市的特色景观作为其代表性的标志。意大利维罗纳圆形剧场歌剧节是很好地借助维罗纳圆形剧场的建筑

资源而成名的一个国际艺术节。

作为莎士比亚笔下罗密欧和朱丽叶的故乡,维罗纳是浪漫的象征,加之其优美的自然风光、神秘的罗马传奇,这座意大利的"爱情之城"每年都会吸引大量的国内外游客。因为在历史上这里是罗马的殖民地,所以保留下来很多斗兽场风格的古建筑。其中维罗纳圆形剧场就是可以和罗马竞技场相媲美的古建筑,并且以粉红色大理石的建筑特点而闻名于世。

这座能容纳3万余人的露天剧场,自1914年为纪念歌剧大师威尔第(Verdi)诞辰100周年而上演歌剧《阿依达》(Aida)后,开始受到越来越多歌剧爱好者的追捧。维罗纳圆形剧场及其歌剧节也以建筑风格新奇、声音效果出奇、歌剧大家荟萃、艺术水准高超等而成为全世界重要的国际艺术节之一。

#### 4. 借势自然风光

优雅、舒适的环境是影响观众艺术消费选择的重要因素之一。在户外举办的国际艺术节看似场地和设施简单,但却可以让观众亲近自然,在天、地、人的融合中尽情享受艺术魅力,陶醉于自然风光,因此吸引了大批的簇拥者。

虽然后期装建了白色顶棚、配置了观众座席,但是柏林森林音乐会依然是典型的大型户外音乐会,音乐会的舞台处在苍绿森林中的一个小型深坑盆地。在茂密的森林环抱中,伴着鸟语花香,呼吸着天然氧吧的草香味空气,同时欣赏柏林爱乐的演出,这成了全世界音乐爱好者们最向往的体验之一。

此外,还有一些在大自然环境下举办的国际艺术节,例如德国资深艺术节总监罗兰·奥特(Roland Ott)参与主办的德国三大国际艺术节之一的梅克伦堡艺术节,有很多演出就是在德国东北部风景优美而独特的自然环境中进行的。

### (三)室内外场地结合使用的国际艺术节

在发展过程中,有的国际艺术节衍生出多个系列并分别在不同地点举办。这样,一个国际艺术节就有了多个举办地点。比较有代表性的就是著名的爱丁堡艺术节。

如今爱丁堡艺术节已是举世瞩目的综合性国际艺术节,持续时间长,板块多。"爱丁堡边缘艺术节""爱丁堡军乐节""爱丁堡国际图书节"等十几大主体活动的举办场所中,既有剧场、音乐厅、影院、画廊,也包括街头、广场。其中,"爱丁堡军操表演"以在爱丁堡古堡街头、广场进行军乐游行的表演为主要看点。艺术节举办期间,皇家英里大道(Royal Mile)会进行交通管制,观众可以在街道上近距离观看艺术家的各种现场表演。这些都是艺术节最富民俗风情、民族特色的部分,也让爱丁堡艺术节魅力独具,每年都会吸引大量观众提前一年就订票。

通过以上的分类方式,大家可以对具有较大影响力的国际艺术节加深认识,同时有利于对国际艺术节有更为全面的了解。但需要指出的是,按照不同的划分依据虽可将国际艺术节划分为不同的类别,然而它们彼此之间又有相互重叠的部分。比如,有的国际艺术节从呈现作品的时代特点上来说属于经典型国际艺术节,同时从艺术门类上划分又属于专题型国际艺术节,如拜罗伊特艺术节等。

# 第三节 国际艺术节的主要分布

随着世界各国经济政治文化的发展,各种艺术节大量出现。由于世界各地的艺术资源不同,很多国家和地区借助自身地缘和资源优势举办特色艺术节,这使得世界各地也分布着不同风格的艺术节。目前,在全世界数量众多、类型不一的艺术节中,知名度较高、影响力较大的国际艺术节的分布情况,值得重点关注和研究。

## 一、全球数量持续增多,但世界分布仍不均衡

开办国际艺术节是区域内政治稳定、经济繁荣、艺术活跃的体现。虽然有少量艺术节因为政治波动、军事战争的因素出现过停办的现象,但随着世界整体和平局势的发展,特别是部分国家政治经济文化的崛起,新的艺术节在不断涌现。其中经济基础雄厚、政治文明发达的欧洲依然是国际艺术节的主要舞台。而以中国为代表的亚洲国家的迅速发展也为艺术节提供了良好的生存环境。

图1-5 主要国际艺术节的世界分布情况(笔者自制)

图1-5标记了当今世界上主要的、具有代表性的国际艺术节。以各大洲来看主要包括以下国际艺术节:

### 1. 欧洲

在欧洲,主要是以德、奥、法、英为主的欧洲国家带领着国际艺术节的发展方向。德国

包括波恩贝多芬音乐节(1845年)、慕尼黑歌剧节(1875年)、拜罗伊特艺术节(1876年)、柏林国际艺术节(1951年);法国包括奥兰治国际歌剧节(1869年)、阿维尼翁戏剧节(1947年)、普罗旺斯音乐节(Axi-en-Provence Festival,1947年)、巴黎金秋艺术节(1972年);英国包括BBC逍遥音乐节(1895年)、爱丁堡国际艺术节(1947年)、伦敦城市艺术节(City of London Festival,1972年)、哈尔斯菲尔德音乐节(Huddersfield Contemporary Music Festival,1978年)、巴克斯顿歌剧节(Buxton Festival,1979年);奥地利包括萨尔茨堡艺术节(1920年)、布雷根茨艺术节(1946年)、维也纳国际艺术节(1951年)、布鲁克纳艺术节(International Bruckner Festival,1947年)。

除四大国的国际艺术节之外,还有意大利的维罗纳歌剧节(1913年),瑞士的琉森音乐节(1938年),捷克的布拉格之春音乐节(1946年),荷兰的荷兰艺术节(1947年)和赫尔辛基艺术节(1968年),挪威的卑尔根国际艺术节(Bergen International Festival,1953年),希腊的希腊艺术节(Hellenic Festival,1955年)和贝鲁特阿尔伯斯坦艺术节(Albustan Festival,1994年),塞黑的贝尔格莱德音乐节(Belgrade Music Festival,1969年),西班牙的巴塞罗那艺术节(Barcelona Summer Festival,1976年),波兰的贝多芬音乐节(Ludwigvan Beethoven Easter Festival,1997年)等。

### 2. 美洲

20世纪中叶以后,世界格局发生了重要变化,艺术节不再局限于欧洲各国,而是以欧洲为中心在全世界范围内迅速开展起来。

美国包括有国家民俗艺术节(National Folk Festival,1934年)、密歇根女子音乐节(Michigan Women's Music Festival,1974年)、下一波艺术节(Next Wave Festival,1983年)、波宁曼激情艺术节(Burning Man Art Festival,1986年)、林肯中心艺术节(1996年);加拿大有魁北克城市夏季艺术节(Quebec Summer Art Festival,1969年)等。

### 3. 大洋洲

澳大利亚有阿德莱德艺术节(The Adelaide Festival of Arts,1960年)、墨尔本国际艺术节(1986年);新西兰有奥克兰艺术节(Auckland Festival,2003年)等。

### 4. 非洲

非洲有南非国家艺术节(South Africa Art Festival,1947年)等。

### 5. 亚洲

相比较于其他大洲的国际艺术节,亚洲出现国际性艺术节的时间则稍晚一些。但是随着亚洲地区经济的快速发展,亚洲地区的艺术节逐渐呈现后来居上的趋势。尤其是21世纪以来,中国的国际艺术节逐渐增多,并且一些艺术节已经跻身世界一流艺术节行列。比如香港艺术节(1973年)、中国艺术节(China Art Festival,1987年)、澳门艺术节(Macao Arts Festival,1990年)、北京国际音乐节(Beijing Music Festival,1998年)、上海国际艺术节(1999年)、上海国际少年儿童文化艺术节(Shanghai International Children's Cultural and Art Festival,1994年)、西安国际音乐节(Xi'an International Music Festival,2002年)、乌镇

戏剧节(Wuzhen Theatre Festival,2013年)等。

亚洲其他国际艺术节有黎巴嫩的巴尔贝克国际艺术节(Baalbeck International Festival,1957年),以色列的以色列艺术节(Israel Festival Jerusalem,1961年),土耳其的伊斯坦布尔音乐节(1973年),新加坡的新加坡艺术节(1976年),俄罗斯的白夜之星艺术节(Starts of the White Nights Festival,1993年),日本的东京国际艺术节(Tokyo International Arts Festival,1994年)等。

## 二、文化底蕴深厚的欧洲是国际艺术节主阵地

欧洲拥有丰富的自然景观,工业革命使得欧洲加速了现代化进程,拥有良好的工业基础和经济环境。这些都催生了欧洲文明的发展。

欧洲地区国家分布比较密切,很多国家具有民族、语言、艺术上的共同性,这可以在很大程度上帮助艺术节降低宣传成本、运作风险等,并且很容易进行项目营销和受众拓展。

从古希腊、古罗马文化到文艺复兴,再到现代艺术,欧洲为人类文明建设的推进做出了巨大贡献。如在音乐领域,欧洲既是传统的西方高雅音乐的主要发祥地和繁荣地,也是20世纪现代音乐的发展潮流地。底蕴深厚、音乐家云集、作品数量庞大、发展潮流多元化等都为欧洲音乐奠定了广泛的受众基础,也成为国际艺术节得以成功举办的有利条件。

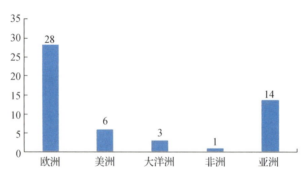

图1-6 主要国际艺术节在世界各大洲的分布情况(笔者自制)(单位:个)

由图1-6可以看出,欧洲聚集了数量超过一半的全球最具影响力的国际艺术节。

## 三、中国具有创建世界一流国际艺术节的潜力

中国文化源远流长,几千年的华夏文明既蕴含着超越时空的文化基因,也培育了富有当代价值的文化瑰宝。随着中国经济持续快速发展,人民生活显著改善,综合国力大幅跃升,中国的国际影响力、号召力也在与日俱增。

从"引进来""走出去"到习近平总书记指出"我们要坚定中国特色社会主义道路自信、理论自信、制度自信,说到底是要坚持文化自信",中国既对全球文明具有开放包容的心态,也具有了向世界各国民众展现特色鲜明、风格迥异的中华文化的底气,同时还具备了

为世界各国提供共同展示、共同交流、共同碰撞舞台的实力。

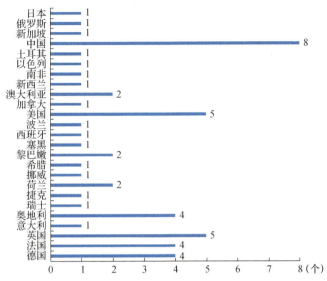

图1-7 主要的国际艺术节在世界各国的分布情况（笔者自制）

由图1-7可以看出，中国的国际艺术节数量是相对较多的，中国艺术节、中国香港艺术节、北京国际音乐节、上海国际艺术节等都是已经在全球具有较高知名度的中国国际艺术节品牌。

在原本的数量优势基础上，中国的国际艺术节要思考如何形成自身特色、如何提升国际影响力、如何催生更多高水平的艺术家和艺术作品、如何引领国际文化发展、如何呈现中国元素等问题，向更好的目标努力，打造最高标准、最佳品牌的国际艺术节。

# 第四节 国际艺术节的影响

## 一、文化影响

国际艺术节作为艺术文化本体构成的内容,最重要的影响力就是文化影响。它一方面促进了艺术文化自身的繁荣发展,另一方面加深了多元艺术文化间对外交流。

### (一)促进艺术文化自身的繁荣发展

国际艺术节将不同时代、不同地域、不同种类的文化集合凝聚,是一场艺术文化的盛会,也是检阅、展示人类文化繁荣阶段性成果的大舞台。这一展示的过程必然会促进艺术文化自身的繁荣发展。具体表现如:

#### 1. 传承文化以及艺术作品

很多艺术节以区域艺术形态为主要呈现内容,提供民族艺术展示、交流平台,突出了民族性、地域性特征,这对民族艺术的传承保护起到了重要作用。如广西南宁国际民歌艺术节(Nanning International Folk Song Arts Festival)的宗旨是继承和弘扬民族文化艺术,除了以壮族民歌为主的国内少数民族艺术外,艺术节注重世界各民族艺术的交流,每年都会邀请大量国内外民族艺术家上演不同风情的民族艺术作品,为观众提供世界各国的文化视听盛宴。

更重要的一点是,国际艺术节通过反复上演历经时间考验的经典作品,对人类优秀的艺术文化进行了最有力的传承。正如本章内容所述,绝大部分的国际艺术节都是以经典作品为主打,在舞台上演巴赫、莫扎特、贝多芬、瓦格纳等大师的作品,不断挖掘其中所蕴含的无尽精髓以及作曲家的精神内涵,在继承中发展。

#### 2. 推动新作品创作

传统的经典作品受众基础良好,是国际艺术节口碑和票房的保障。但是,艺术要不断地向前推动发展就需要进行实验和探索。国际艺术节可以为青年艺术家、新作品提供展示的舞台。

现在,多数国际艺术节的内容全部或大部分以经典作品为主,同时扩展现当代的新作品。一方面对耳熟能详、相对成熟的作品进行还原创新诠释、重新编排,这既是对传统艺术的沿袭、传承,对艺术家的致敬、献礼,也是在对作品进行不同风格的演绎、诠释。另一方面只有源源不断地推出凸显当代社会环境、艺术思考、创作理念的新作品,才可以保证

艺术的延续性和时代性。

"在为期三周的时间里,66部(首)具有鲜明民族特色和上海标识度的原创新作,134名才华横溢的音乐、舞蹈新人从这里启航。"①上海之春国际音乐节(Shanghai Spring International Music Festival)是我国在国际上知名度最高的艺术节之一,艺术节把推新人、展新作作为重要宗旨,设置专门的"音乐舞蹈新人新作展演"板块,来为新作品提供舞台。2018年的音乐节开幕音乐会即为一场原创作品专场音乐会。除此之外,国际艺术节对当代艺术创作方向与价值导向具有引领作用,如萨尔茨堡艺术节已成为世界新兴音乐及文化的指向标。

### (二) 加深多元艺术文化间对外交流

在现代化社会中,多元文化间的对话、艺术与艺术之间的相互沟通与交流是人类文明发展的必然要求。作为大型节庆活动,国际艺术节聚集了国内外顶尖的艺术家与作品,吸引了数量庞大的艺术爱好者与观众,为不同艺术提供了交流平台和评价空间。

为了提升关注度和影响力,主办方也会邀请知名艺术家参与国际艺术节活动。所以,国际艺术节期间会聚集大量的艺术人才。这些艺术精英既可以带来他们的艺术作品和表演,也可以通过讲座、访谈、见面会等多种互动活动近距离地与民众进行艺术交流,从而实现艺术创作者、表演者、观众之间的良性互动。

作为国家大剧院的品牌艺术活动,五月音乐节一直坚持"国际化、多样性、高水准"的定位,每一届都邀请全球范围内优秀的、赫赫有名的艺术名家、名团为观众奉献最高水准的艺术演出。除蜚声国际的中国音乐家外,近几年五月音乐节就荟萃了法国广播爱乐乐团、德累斯顿国家管弦乐团、意大利音乐家合奏团、萨尔茨堡宫廷室内乐团、英国汉诺威室内乐团、布达佩斯交响乐团、奥匈海顿爱乐乐团、英国布里顿小交响乐团、国王歌手合唱团,以及"小提琴神话"吉顿·克莱默(Gidon Kremer)、大提琴演奏家杰哈德·考夫曼(Gerhard Kaufmann)、小号女神艾莉森·巴尔松(Alison Balson)、钢琴大师布赫宾德(Buchbinder)、钢琴家马斯利夫(Masleev)等深受观众喜爱和追捧的音乐名团、大师。这些艺术人才的登台亮相,让观众欣赏到了世界一流的音乐作品。

国际艺术节不仅促进了艺术文化自身的繁荣发展,更加深了多元艺术文化间的对外交流,以不同的艺术形式、艺术门类、艺术形态促进了不同民族文化、不同时代、不同内涵的隔空对话与交流互鉴,肩负起了传承、创造、交流的艺术文化使命,对人类文化乃至于人类文明的发展产生了深远的影响。

## 二、经济影响

国际艺术节不仅是一场艺术文化的盛会,更是一棵巨大的摇钱树。影响力大的国际艺术节必然会带来良好的经济收益。一是国际艺术节创造直接经济收入,主要体现在票房利润方面;二是以产业链条形成联动经济效益;三是培养了多元消费模式。

---

① 颜维琦:《2018上海之春国际音乐节:海纳百川 新意盎然》,《光明日报》2018年5月28日。

### (一)创造直接经济收入

国际艺术节对举办地的经济发展具有直接的重要作用,为当地经济收入的提高做出了贡献。

票房收入不言而喻,它是一个国际艺术节能够持续健康发展下去的重要保障。除门票收入外,国际艺术节的相关衍生产品等也会产生可观的经济效益。同时,来自企业、个人、基金会的赞助资金节省了艺术节的运作成本,也间接成为艺术节的经济收益。另外,新媒体直播权、电视转播权的出售等都可以带来可观的经济效益。

"据萨尔茨堡高等专业学校的调查显示,仅萨尔茨堡艺术节就为当地创造了高达2.76亿欧元的经济效益。据估算,各地艺术节为奥地利带来的经济效益可达到10亿欧元。"[1]国际艺术节已经不再只是完成艺术的展示交流,如何研究消费者消费特征、划分市场结构、构建产业链条、拓展跨界合作、提升市场效应,已经成为各大国际艺术节的重要使命。

传统、知名国际艺术节的市场机会较大,而一些新兴艺术节只要定位好主题、把握好受众、策划好内容,同样也可以创造良好的经济价值。作为四川省文化消费月的一个创新板块,"2015年首次举办的四川艺术节(Sichuan Art Festival)就成为文化消费月大众消费100亿元、招商引资签约项目400亿元的重要拉动者"[2]。但是,现在很多艺术节依然没有摆脱依靠政府资金补贴来维持运转的局面,自身生命力不强,产业效益不明显,这些艺术节的市场活力和生存主动性就会大打折扣。

### (二)形成产业联动效益

国际艺术节往往在发展过程中还能促进相关行业的经济收益与产业化形成,形成产业联动效益。最为突出的就是旅游业。

有的艺术节举办地本身就是著名的风景旅游胜地,国际艺术节的举办为其增添了文化气息,使得旅游地更具吸引力;有的艺术节在名不见经传、默默无闻甚至相对落后的地区举办,国际艺术节为该地打造了文化品牌,让世界各地的民众慕名而来,络绎不绝的观众带动了当地旅游业的发展,培育、延长了区域旅游产业的生命周期。

山东省滨州市阳信县位于黄河三角洲平原中心地带,因汉代名将韩信自燕伐齐屯兵古笃河之阳而得名。虽然已经不再受困于黄河的自然灾害,但是以盐碱地著称的阳信县经济发展相对落后,即使有鸭梨、鼓子秧歌等特产,该县城也只是山东省内一个籍籍无名的小县城。而阳信水落坡黄河三角洲民俗文化节的举办让更多人开始知晓这个县城。每届艺术节都会上演秧歌、吕剧、说书、舞龙舞狮等演出,吸引几万名国内外游客。在此基础上,各种农业观光游、历史古迹游也应运而生,为特色城镇建设、乡村旅游业发展增添了活力。

杭锦旗位于内蒙古自治区鄂尔多斯市西北部,草原辽阔,盛产多种野生绿色食品,拥有七星湖沙漠旅游区、鄂尔多斯草原旅游区、夜鸣沙旅游区等风景旅游胜点。杭锦旗希日

---

[1] 区听涛:《奥地利:各类艺术节创造经济效益达10亿欧元》,《中国文化报》2016年8月15日。
[2] 刘晴、李杰:《首届四川艺术节文化消费月启动仪式》,"新华网"2015年11月12日。

摩仁马兰花文化旅游节以草原特色节庆活动助力了当地旅游业的发展,带动了地域产业结构的调整和升级,依靠节庆、旅游来催生餐饮、商贸、酒店、交通、保险、通信、银行等服务业新项目,推动了当地的旅游经济发展。

### (三)培养多元消费模式

消费模式不仅反映了消费的主要内容,而且还反映了经济社会生活的准则。某一城市或地区民众的消费观念具有趋同性,依托传统商业结构建立起来的地域性消费模式往往比较固定、单一。但是国际艺术节的举办可以打破传统的消费习惯,在物质消费的同时为民众提供更多的精神文化消费的可能和选择。

现在,国际艺术节主要分为高雅经典型和亲民型两种,两者相互融合、全面兼顾。比如,很多国际艺术节的内容设置既有古典经典的交响高雅音乐,也会有适合大多数普通民众的流行音乐;以古典音乐闻名的国际艺术节近年来也更多地开辟新板块或互动性环节来吸引不同的观众群体。

国际艺术节对传统消费模式的丰富、文化消费选择的拓展都极大程度地培养了新的多元消费模式,在保证国际艺术节艺术水准、提升观众文化品位的同时,也推动了艺术的普及和推广。如一些户外音乐节、森林音乐节都是节约、环保、文明消费模式的最好体现。

作为文化产业,国际艺术节是知识经济时代下的朝阳产业,越来越成为21世纪新经济的增长点与支撑点,对推动经济的发展发挥着越来越重要的作用。在这一新的历史时期,如何在文化产业发展新常态下,通过国际艺术节来壮大我国文化产业,推动经济发展,大有文章可做。

## 三、社会影响

国际艺术节具有多种社会影响,它不仅是城市特色品牌和综合竞争力的提升路径;也是整合利用城市资源,提升城市规划水平,满足自身文化生活需要的公共文化服务;还是提升百姓文化素质,增强社会凝聚力及社会认同感的有效方式。

### (一)展现城市特色文化,打造城市文化品牌

不同的城市创造,呈现各自的文化性征。文化是一个人整体素质的体现,更加是城市整体综合实力的集中反映。如今,城市文化早已成为提升城市品牌的软实力,展现城市文化特色、积极打造自身城市文化品牌,毋庸置疑成为提高城市整体竞争力的关键性内容。

国际艺术节将城市文化氛围、风土人情、艺术表演等众多非物质成分聚集,将整座城市的文化贮存、流传、创新,成为城市特色的集中体现与城市品牌的象征。越来越多的城市通过举办国际艺术节,找寻自身独特的城市文化标识。萨尔茨堡艺术节以"城市的舞台"作为艺术节定位,使伟大的艺术家与高质量的作品赋予萨尔茨堡这座城市精神与灵魂,由此成为城市的品牌象征;由14个艺术节构成的爱丁堡艺术节是"为人类精神之花提供开放的平台",将多元化的内容形式与狂欢的节日氛围相结合,体现出爱丁堡城市开放包容的世界观;而我国的北京国际音乐节承担着重要的责任与使命,将"国际水准、中国特

色、北京气派"的演出,以艺术的形式反映整个城市乃至整个民族、国家的精神与气质;上海国际艺术节以"中外艺术的盛会,人民大众的节日"为定位,将海纳百川的胸怀和包容万象的优秀中外作品集合与凝聚,展现出国际化大都市包容与开放的城市精神。

世界众多城市,每个城市对艺术的理解不一,需求标准也不尽一致。那么如何找到城市自身的价值特色?怎样建立自己的艺术文化生态?又如何培养、聚集一流的艺术人才来奉献高品质的艺术作品?这是每一座城市走向繁荣过程中的必要考量。立足我国,其他中小规模城市不能一味地讲求国际化的水准,也并不能一味照搬北京、上海的模式,而是应该踏实地找寻并深入挖掘城市的传统与特色,为当地观众提供更为多元和新鲜的剧目,打造地方性文化品牌。比如我国2013年开始举办的乌镇戏剧节,短短5年的时间便依靠民间力量,充分利用特殊的地理、文化环境,在国际上建立起了属于中国的戏剧城市品牌,"文化乌镇"这一形象也开始深入人心。放眼国际,阿维尼翁戏剧节等等相关案例也不在少数。城市间相互交流借鉴经验,利用国际艺术节的开展打造城市自身文化品牌,是实现城市发展的有效途径。

### (二) 提升百姓文化素质,增强城市凝聚力及社会认同感

一个成功的国际艺术节最终不仅要得到社会各界的认可与公众的喜爱,还必须要肩负起培养市民艺术鉴赏力、提升百姓文明素质的责任。国际艺术节通过不同艺术的表现形式可以提高百姓文化素质,比如通过交响乐演出这种艺术形式的熏陶,使广大市民拥有更文明的行为习惯、良好的精神风貌和高尚的道德情操。用高雅艺术来抵御某些格调低下、趣味不高的通俗艺术,从而提高公众艺术素养和生活品位。又如通过对流行音乐艺术形式的提升,提升青年受众的审美趣味。在此类形式中的案例中,值得一提的是"2012中国·天津国际爵士音乐节"(China Tianjin International Jazz Festival 2012)。为了增加市民对爵士乐的兴趣,培养百姓对不同种类音乐的兴趣,天津国际爵士音乐节将爵士乐演出与建筑(风格各异的演出场所)相结合呈现,同时让市民和游客免费来观看爵士乐演出,使百姓在音乐节期间享受爵士乐饕餮盛宴的同时,更提升了对不同种类音乐及艺术的欣赏素养。

衡量一座城市人民的素质水平,不仅要看整体的文化素质,还要看整座城市的精神凝聚力与百姓认同感。新时代下,文化艺术是一座城市凝聚力和自信心的源泉,习近平总书记带领我国人民追求我国的文化自信,而一座城同样也需要城市人民的文化自信。"在城市精神培育中,部分城市以高楼大厦、主题公园、特色产业、文化旅游、市民中心等内容为依托打造城市品牌,想方设法为城市贴上文明城市、卫生城市、宜居城市、最具发展潜力城市等标签"[1],这些反而会致使城市精神的培育流于形式。国际艺术节集中开展的大规模活动,其文化的凝聚力和感召力可以帮助生活在这个城市的人们重新认识自己的文化,帮助人民树立民族自尊心和自豪感,增强城市凝聚力及社会认同感。

世界上几乎所有主要的中心城市都举办过各自的国际艺术节,以之作为表达各自城市世界观和价值观的标尺。如爱丁堡艺术节的举办,对于刚刚经历过二战的人民来说是

---

[1] 魏然:《走出城市精神的塑造误区》,《人民论坛》2018年11月16日。

精神的抚慰剂,人民从艺术节乐观积极的精神与文化中汲取营养,用艺术缝合被战争撕裂的心灵。爱丁堡人民通过艺术节凝聚人心与力量,向世界传达他们的坚强与乐观。

城市就是由人来创造的,艺术节坚持的理念也必须要面向大众。20余年来,中国上海国际艺术节因为融入了城市精神,具备了最大的包容度和兼容性,才能让城市中不同收入水平、不同文化层次的市民,都能在中国上海国际艺术节中找到自我与城市的切合点。一方面中国上海国际艺术节鼓励老百姓走进剧场,设置平民票价,上至千元的票价与低至30元的票价任由百姓挑选,使普通老百姓与学生也能欣赏高品质、高质量的演出。另一方面,中国上海国际艺术节还推出了一系列文化惠民活动,提倡演出走出剧场,把一些优秀剧目放到街头、社区进行演出等。这一系列的惠民举措真正做到了"文化艺术属于人民,成果由人民共享",建立了一种艺术与老百姓之间的牢固关系,用艺术凝聚人民的心、凝聚社会的力量。

艺术节是一种需要公众参与的共同文化活动,此交融的过程是文化习惯、审美观念与艺术作品进行契合、碰撞的激烈过程。不同风格、不同类型的艺术作品、艺术观念通过公众直接参与、城市空间宣传平台等途径进入观众视野,公众在完成对艺术作品、艺术家接受、批评的同时,也对艺术节有了深层次认知。这样,有利于形成城市共同的市民意识形态、价值取向、文化认同。

### (三) 整合利用城市资源,提升城市规划水平

艺术节的举办地点、举办场馆不尽一致,很多户外艺术节在山林的开阔环境中举办,舞台、基础设施等都是临时搭建不固定的。但是,多数艺术节是在城市举办的,依托现代化的城市资源,在技术手段、交通、住宿、餐饮等方面都可以为艺术家和观众提供优质的服务。艺术节的筹备、组织过程就是对城市物质资源与文化资源进行检阅、重新整合利用并再次挖掘的过程。如有的城市为了提升艺术节的水平和口碑,启动了新的重大文化设施建设布局,以专业剧场、图书馆、电影院为代表的标志性文化场馆、社区文化活动中心等公共文化基础设施得以迅速建设起来,扩充了市民的公共文化艺术空间,为提升市民文化素质提供了环境和条件。

还有一些国际艺术节利用自身城市设施优势以及地理环境资源优势充分展示城市资源优越性。例如意大利维罗纳歌剧节,充分利用其城市中巨大的露天圆形剧场来举办国际艺术节,这个露天剧场只比罗马的古斗兽场小了一点点,可以容纳30 000人,演出歌剧时由于摆台布局因素,剧场内的观众人数也可达15 000人。而歌剧的舞美布景也与这一城市历史遗迹巧妙地融合在一起,观众置身维罗纳特有的古代遗迹中观看高水平的歌剧演出,同时还可以在露天剧场中感受到天色渐渐变暗这种独特体验。这种借助城市设施优势并充分开展对其有针对性的开发,最终形成了独一无二的国际艺术节。而德国温泉小镇巴特基辛根的基辛根夏季音乐节(Kissinger Summer),便是依托这个城市特有的温泉资源打造的。巴特基辛根这座城市以泉水及水疗而闻的历史最早可以追溯到1520年。在基辛根音乐节上演的多为高水平的室内乐及钢琴独奏音乐会,精小而荟萃且票价合理,为前来水疗康体的度假客带来惬意的享受。

国际艺术节为城市集聚的众多资源，必然对城市经济结构、空间结构、社会结构产生影响，从而也对城市整体的规划发展起到促进作用。在当前经济社会发展下，城市更加需要具备有一定容量的文化演出活动场所，如音乐厅、剧院、博物馆、画廊、艺术馆和其他能够容纳成千上万人集聚的高质量演出场地。国际艺术节的举办和开展会涉及城市空间的各种场馆设施，其中最易辨认的莫过于各种演出和展出的举办地，即艺术场馆。这些艺术场馆分布在城市空间的各个区域，通过不同时空的组合呈现自身的完整形态。

如我国南宁市通过举办民歌国际艺术节，以打造新民歌、弘扬民歌文化、扩大中外文化交流为宗旨，自1999年以来，每一届都推出丰富多彩的文体、经贸、旅游活动，吸引了大批观众。为了配合、服务艺术节的举办，南宁市完善城市规划、加快建设步伐，新建成的五象新区广西体育中心、广西文化艺术中心，成为新地标，映照着整座城市的发展。随着城市的发展、人们对休闲文化生活的需求的增加，各大城市更加重视文化艺术场所的建设。如在过去20年间，新加坡建设了一系列支撑当前文化事业的机构、基础设施和项目平台，其中亚洲文明博物馆、滨海艺术中心和新加坡双年展场馆，已经家喻户晓。

国际艺术节体现什么样的个性，打造什么样的品牌，决定了艺术节是否能真正匹配于这座城市。而高品质的国际艺术节将会赋予整座城市更精准的文化定位，甚至带来更大的社会影响力。

## 参考文献

[1] 张蓓荔.国际艺术节定位与城市特色研究[J].天津音乐学院学报(天籁),2014(3):95-118.

[2] 张蓓荔,陈文贵.国际艺术节对提升我国文化艺术国际影响力的作用探究[J].艺术百家,2018,34(2):48-57.

[3] 张蓓荔,刘峥.国际艺术节与城市发展高峰论坛综述[J].天津音乐学院学报(天籁),2014(3):25-34.

[4] 曲妍,孔维锋,程丹玲,等.国际艺术节的资金筹措：茜茜·塔默尔工作坊[J].天津音乐学院学报(天籁),2014(3):61-67.

[5] 张雪妍.北京国际音乐节和上海国际艺术节运作模式比较研究[D].天津：天津音乐学院,2015.

[6] 杨子.开放多元的香港艺术节：访香港艺术节节目副总监苏国云[J].上海艺术评论,2018(3):77-78.

[7] 陈立水,等.艺术节与城市文化[M].上海：上海社会科学院出版社,2013.

[8] 张敏,张超,朱晴.城市艺术节：特色化与国际化双向互动：艺术节公众沟通的ISC模式[J].艺术百家,2013,29(3):18-23.

[9] 傅才武.中国艺术节20年追踪研究：成绩、问题与出路[J].文化软实力研究,2018(5):65-75.

[10] 任意,崔兵."丝绸之路国际艺术节"影响力研究[J].智库时代,2018(32):144-145.

[11] 尹文婷,隋欣."国际艺术节运营与管理工作坊"会议综述[J].艺术研究,2017(4):78-79.

[12] 陈圣来."高龄"艺术节为何依然能够独树一帜[N].解放日报,2017-10-17.

[13] Ashworth G J, Voogd H. Marketing the City: Concepts, Processes and Dutch Applications[J]. Town planning Review,1998,59(1):65-79.

[14] Quinn B. Arts Festivals and the City[J]. Urban Studies,2005(5):927-943.

[15] Prentice R, Andersen V. Festival as creative destination[J]. Annals of Tourism Research,2003,30(1):7-30.

# 第二章
## 国际艺术节的战略定位

    国际艺术节是指在特定时间内,持续数天或数周的,以某个主题为中心而举办的,有一种或几种艺术形式的综合性节庆活动,其内容包括音乐、舞蹈、戏剧等表演艺术类节目,以及开闭幕庆典、节目交易、专题论坛、公益活动等系列文化活动。国际艺术节具有多种社会功能:它不仅是城市满足自身文化生活需要的公共文化服务,而且是城市特色品牌和综合竞争力的提升路径。国际艺术节的水准、规模以及影响力是检视一座城市文化生活的标杆之一,它可以进一步提高举办城市的对外知名度,更好地开发当地旅游资源,促进经济发展。同时它还可以帮助生活在这个城市的人们重新认识自己的文化,影响城市大众审美心理的变化和城市的气质,提升市民文明素质,激发社会认同与情感共鸣。因此,国际知名的艺术节已成为一个城市或国家的文化名片,具有标志性意义。

    目前,国内的国际艺术节发展如雨后春笋,涌现出北京国际音乐节、上海国际艺术节、上海之春音乐节,再加上不同规模、类别、色彩缤纷的流行音乐节等等,这些类型各异的国际艺术节,一方面以其国际化的文化特征彰显城市的开放与包容,增强了城市的影响力;另一方面又以其文化的创造力繁荣了城市的经济和社会生活,增强了城市的活力和竞争力。但随着国际艺术节的发展,观众不满足于雷同的内容与形式,期待能够在国际艺术节活动中感受他们过去未曾见过的事情和独一无二的体验,这就意味着国际艺术节的定位既要体现国际化的质量标准和运作规律,又要突出本土的、当地元素的特色,使观众清晰地感受和了解到国际艺术节的差别,从而在其心里占有独特的位置。

# 第一节　国际艺术节的内容定位与城市特色

国际艺术节通过特定的内容、独特的创意和丰富的表现形式使观众获得独一无二的体验,其感性的表达和艺术审美魅力,跨越语言文化障碍,实现城市特色的直接表达和国际化沟通,给公众留下非常深刻的印象,进而借助口碑和媒体,形成面向世界的二次传播。因此,国际艺术节的内容定位成为最为重要的定位要素。

## 一、伟大的艺术家和作品奠定国际艺术节的中心思想

每个国家、每个地区都有让自己引以为傲的艺术形式——地方艺术或者是艺术家与作品——这些艺术与城市文化特质间存在着相互催生、相互滋养、共生共存的文化生态关系。因此,要保存、延续一个城市的文化特质,使之成为有个性、有魅力,真正意义上的现代文明城市,除了要重视保护其历史文化街区、古建筑,以及民情风俗等,也要重视传承与尊重伟大的艺术家及其创作的作品。

欧洲是古典音乐的发源地,在那里诞生了许多伟大的作曲家和作品,这些伟大的作曲家受全世界人民的尊崇和膜拜,他们的精神和感染力早已成为当地的灵魂。在国际艺术节的内容定位方面,欧洲的许多城市都有着非常成功的经验,无论是萨尔茨堡,还是波恩,或者是莱比锡、拜罗伊特等城市,它们都具有得天独厚的赏赐——伟大的作曲家、艺术家诞生于此。作曲家的出生地和工作过的地方对全世界的音乐爱好者来说是无比渴望和向往的,这些城市所举办的国际艺术节正是将伟大的作曲家作为核心,从而辐射到其他方面。我们来看下面3个案例:

### (一)"莱比锡——巴赫城"

莱比锡是著名的音乐之城,伟大的作曲家巴赫虽然不是出生于此,但他一生中非常重要的时光都是在这里度过的,这也是他创作最多的时期,并且他最后也安葬在莱比锡。巴赫在莱比锡谱写并首演的杰作,有感人至深的《b小调弥撒曲》《马太受难曲》《约翰受难曲》,以及体现他高深作曲造诣的《赋格的艺术》和总结他作曲和演奏艺术的作品——《音乐的奉献》。巴赫曾在莱比锡圣托马斯教堂工作27年,他精心培养的圣托马斯合唱团至今在世界上盛誉不衰。莱比锡在1743年就建立了德国最早的大型音乐厅,著名的格万特

图2-1 德国莱比锡圣托马斯教堂
（图片来源：笔者自摄）

豪斯音乐厅管弦乐团已有200多年历史。莱比锡的居民酷爱音乐，这里是德国音乐会的发源地。教堂附近的巴赫博物馆记录了巴赫为音乐献身的一生。1999年创建的巴赫音乐节（Bach Marathon）正是将巴赫博物馆作为自己的大本营，其定位是将巴赫对莱比锡的意义体现出来（图2-1）。

如今的巴赫音乐节以演奏巴赫的作品为主线，每10~15年将巴赫的所有作品演出一遍，当然，《b小调弥撒曲》是每年的保留作品。但除了巴赫的作品以外，还包括了18~21世纪所有与巴赫有关或受其影响的作品。值得推荐给大家的是，2000年为纪念这位伟大的音乐家逝世250周年，音乐节在巴赫逝世纪念日这一天举行了名为"24小时巴赫"的盛大活动。这就是我们爱乐者熟知的那张DVD——在莱比锡集市广场举行的"摇摆巴赫"音乐会（Swinging Bach - Bobby McFerrin & Friends）。音乐会由众多当今国际古典乐坛及爵士乐的著名音乐家担纲演出。这是一场跨界音乐会，使巴赫严谨神妙的音乐变得更为丰富而充满诙谐的趣味。音乐会以熔古典音乐、爵士乐和现代音乐为一炉的全新方式，向人们精彩诠释了巴赫的经典名作。2002年巴赫音乐节的主题是"巴赫与法国音乐"，它的目的是"探寻巴赫音乐中的法国元素，分析巴赫对法国音乐的影响"。2003年的主题是"巴赫在莱比锡的传统与现代之间"。2004年主题是"巴赫与浪漫主义时期"。2005年主题是"巴赫与未来"。2006年主题是"从巴赫到莫扎特"。2007年主题是"从蒙特威尔第到巴赫"。2008年主题是"巴赫与他的孩子们"。2009年主题是"巴赫—门德尔松—雷格尔"。2010年主题是"巴赫—舒曼—勃拉姆斯"。2012年主题是"纪念圣托马斯教堂800周年"。2015年主题是"我亲爱的城市！我为你自豪"。2016年主题是"和声的秘密"。2017年主题是"美妙的新歌曲——音乐与改革"。2018年主题是"轮回"。2019年主题是"巴赫，宫廷作曲家"……

这样的音乐节定位是为了继承和发展巴赫在莱比锡开创的传统，因为巴赫在莱比锡工作的27年，正是他将传统的东西国际化，又不断创新，给莱比锡带来了新生事物，并唤起莱比锡人对此的追求。

### （二）"萨尔茨堡——莫扎特城"

萨尔茨堡是音乐天才莫扎特的出生地，莫扎特35年短暂生命中超过一半的岁月是在萨尔茨堡度过的。1877~1910年，这里举行过8次莫扎特艺术节，是萨尔茨堡艺术节的前

身,从马勒在这里指挥莫扎特的歌剧《费加罗的婚礼》后闻名于世。1920年,由奥地利诗人雨果·冯·霍夫曼斯塔尔、美籍奥地利戏剧和电影导演马克思·莱因哈特(Max Reinhardt)、德国作曲家和指挥家理查德·施特劳斯创办了萨尔茨堡国际艺术节,并提出了具有远见的艺术节定位:"城市的舞台。"此后,一系列著名指挥家担任艺术节的指挥,使得萨尔茨堡艺术节的名气扶摇直上,规模越来越大,成为每年世界音乐文化生活的一件大事,来自全球的顶尖艺术家、乐团和指挥大师们为萨尔茨堡的那些鉴赏能力很高的听众充分展示他们的艺术天才。

一年一度的萨尔茨堡艺术节无疑是世界最著名的艺术节庆,也是维护萨尔茨堡作为"莫扎特城"传统的一个机会。萨尔茨堡艺术节表演的内容主要有歌剧、音乐会、戏剧等项目。其中,歌剧主要演出莫扎特和理查德·施特劳斯的作品,也上演意大利和法国歌剧、巴洛克歌剧、德奥系统的歌剧,以及各国现代歌剧等。萨尔茨堡艺术节的保留剧目,不仅上演大量的莫扎特音乐,而且还上演一部同样出生于萨尔茨堡的著名剧作家霍夫曼斯塔尔的戏剧《每个人》。

值得推荐给大家的是,在2006年全球纪念莫扎特诞辰250周年之际,萨尔茨堡艺术节史无前例地结合音乐界最杰出的指挥家哈农库特(Nikolaus Harnoncourt)、穆蒂(Riccardo Muti)、丹尼尔·哈丁(Daniel Harding)、罗杰·诺灵顿(R. Norrington),歌唱家托马斯·汉普森(Thomas Hampson)以及7位著名歌剧导演,在两个多月的时间内公演了莫扎特创作的全部22部歌剧(包括2部未完成的歌剧),吸引世界各地乐迷前往欣赏。为了引导更多人进入剧院听歌剧,舞美设计简约时尚,服饰改用瑰丽多彩的时装,或写实或写意,尽可能在色、光、声的视觉和听觉上给观众以新鲜感。而对于未能适逢其会的观众,萨尔茨堡艺术节将这22部歌剧的演出实况用高清设备录像成集,制作成DVD《莫扎特22》,由环球唱片公司出品发行。DVD播出总时间长达51个小时,加上艺术家采访、排练、花絮等,内容十分充实。

如今的莫扎特出生与生活的居所已成为萨尔茨堡吸引游客的主要资本。每年1月27日左右有一周的莫扎特周,以纪念1756年1月27日出生在萨尔茨堡的伟大音乐家莫扎特;1967年卡拉扬创办的复活节音乐节也保留至今;每年的夏季从7月中旬至9月初举办举世闻名的萨尔茨堡艺术节,以及其他各类风格的音乐盛典和文化活动。总之,以莫扎特为核心,一年四季艺术节连续不断。

### (三)"拜罗伊特——瓦格纳城"

多才多艺,兼备诗人、作家和音乐家于一身的瓦格纳是德国歌剧史上一位举足轻重的人物。前面承接莫扎特、贝多芬的歌剧传统,后面开启了后浪漫主义歌剧创作潮流,理查德·施特劳斯紧随其后。瓦格纳的音乐手法与剧场观念,深深影响了20世纪的各种艺术,尤其是电影艺术受到瓦格纳的启发最多。瓦格纳的歌剧作品以其舞美效果华丽而著称,由他独自完成的剧本与音乐配合得天衣无缝,其中充满着奇妙的构思和鲜明的人物个性;并且管弦乐在歌剧表演中创新而巧妙的运用,使瓦格纳歌剧提升到"总体艺术"的

高度,他也成为莫扎特之后最伟大的德语歌剧大师,为世人留下宝贵的音乐财富。《漂泊的荷兰人》(*Der Fliegende Holländer*)、《唐豪瑟》(*Tannhäuser*)、《尼伯龙根的指环》(*Der Ring des Nibelungen*)等剧目对于喜爱歌剧的德国人来说家喻户晓,耳熟能详。

而位于巴伐利亚州的拜罗伊特小城,因瓦格纳曾在这里生活居住,并于1876年首次举办专演瓦格纳歌剧的拜罗伊特艺术节闻名至今。2019年,拜罗伊特艺术节已举办了108届。拜罗伊特市位于巴伐利亚州的上法兰肯地区,是这个区的首府,约有10万人口。这里不但拥有皇家宫廷和著名作曲家瓦格纳,同时也是该地区的经济科技教育中心,而且还是德国著名的科学技术研发基地。这里的环境很好,交通方便,四周森林环绕。瓦格纳从1872年至1883年他去世这段时间,生活在拜罗伊特的瓦恩弗里德别墅。瓦格纳的别墅在拜罗伊特城北部,是由巴伐利亚国王路德维希二世(Ludwig Ott Friedrich Wilhelm Ⅱ)赞助建造的。这里还有一座拜罗伊特节日剧院,也是路德维希二世为了专门上演瓦格纳的歌剧而赞助建造的(图2-2)。拜罗伊特市政当局与瓦格纳精诚合作,全面配合。对瓦格纳来说,拜罗伊特为他提供了"安居乐业"的两大物质基础:一所大房子,一个大剧院。瓦格纳对拜罗伊特市的感激之情体现在他把最后一部歌剧《帕西法尔》(*Parsifal*)献给了拜罗伊特。从世俗的观点看,拜罗伊特市也从支持瓦格纳的艺术事业中取得了丰厚的回报:大大提高了拜罗伊特在全世界的知名度,各大洲瓦格纳的崇拜者纷至沓来,极大地促进了该市旅游业的发展。

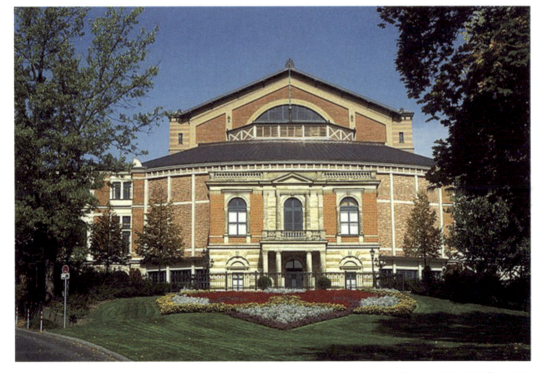

图2-2 拜罗伊特节日剧院

(图片来源:Google Earth地球在线官网 https://www.earthol.com/)

如今,每年7、8月间举行的专演瓦格纳歌剧的拜罗伊特艺术节形成了德国夏季文化演出的一个高潮。届时,德国的政要、经济界大亨、文化界名人以及全世界瓦格纳的爱好者都将聚集在拜罗伊特。5至6周的30场演出,最多可售票58 000张,但每年欲购票者达50万之多。拜罗伊特艺术节已经被打上了世界上历史最悠久的夏季音乐盛会的标签。正是瓦格纳用他的音乐和文学的天赋把歌剧演绎成宏大的交响曲,配以绚丽华美的舞台和本身就是不朽艺术的巴洛克式歌剧院建筑,这座僻静的巴伐利亚小城变成了德语歌剧的朝圣之地。

瓦格纳之于拜罗伊特的另一个象征,就是1950年创立的拜罗伊特青年艺术节。艺术节创建之初正值纳粹倒台、德国重建的历史时期,有人提出一个理念,希望通过音乐建立世界各国人民的纽带,消除民族隔阂,实现和平。瓦格纳家族对这个提议非常支持,所以邀请了世界上许多国家的青年音乐家到拜罗伊特一同进行排练、演出以及交流思想,这就是拜罗伊特青年艺术节的由来。拜罗伊特瓦格纳艺术节的创始人理查·瓦格纳本人也是很喜欢和年轻人交朋友的。他曾经说过,一定要让这些年轻人到歌剧院里来,让他们买票听歌剧。拜罗伊特是一个理想的场所,是一座很有艺术气息的小城,非常适合大家聚在一起来做一件事情,一起去讨论。于是拜罗伊特青年艺术节的传统就这样传承下来,现在已经举办了70年,成了有艺术理想的年轻人展示自己艺术追求的舞台。青年艺术节也演变成了国际文化交流的盛会,每年都有三分之一左右的音乐节目来自世界各地。

## 二、多元化与特色化并举的国际艺术节定位

城市是不同文化体现和互动的地点,国际艺术节是一个独特的中心,可以展示世界文化的多样性。20世纪90年代以来,国际上一些重要的艺术节开始实施多元化发展战略。它们通过拓宽艺术节活动内容,创新艺术节活动的形式,把不同民族、不同传统、不同风格的艺术汇集到国际艺术节,以表达一座城市对于文化艺术的态度是开放而且多元的。有一些知名的国际艺术节,只要是优秀的音乐作品,就愿意邀请其加入,并不会在形式上有所拘泥。它们除了会引进那些世界顶级的音乐作品和音乐表演者(团体)外,也会引进来自不同国家、不同地区的小型音乐项目,以便更深入地促进文化交流。

随着互联网的迅速扩张,特色化发展成为国际艺术节新的发展重点。近10年来,许多国际艺术节为了强化自己的核心竞争力,纷纷实施战略转型,它们通过创新改革方式,实现了从多元化向特色化的回归,其结果便是重要的国际艺术节更加具有独特的魅力和吸引力。

下面我们再来看3个案例:

### (一)爱丁堡艺术节定位的开放观

有些城市想举办艺术节,却没有一个真正的理由。爱丁堡艺术节的一大宝贵遗产正是它的举办理由——它创立于一个糟糕的时代,却拥有一个最好的理由:在二战结束不久的1947年,人们希望用艺术赋予彼此乐观的精神,用艺术缝合被战争撕裂的欧洲文明,

"音乐和艺术就是希望"。可以说,从创立之初,爱丁堡艺术节就传达着一种看待世界的角度:艺术应成为社会的中心;艺术具备其他人类智慧所难以匹敌的力量。经历了十几位艺术总监的爱丁堡艺术节,始终继承着这一非功利的传统。而其70余年的历史,亦证明了各位总监坚持的正确:虽不以经济利润、塑造城市形象为追求目标,却带给了当地丰厚的收入,提升了爱丁堡乃至苏格兰在世界上的地位①。如今,爱丁堡已经成为世界屈指可数的艺术节之都,举办着全球令人振奋、富有创新精神、最具观众参与性的表演艺术盛会。

爱丁堡艺术节实际上是爱丁堡全年12个艺术节的总称②,前任艺术总监乔纳森·米尔斯(Jonathan Mills)表示:"现在已经不再是一元的时代,我们很难说谁是世界的中心,哪一种文化是世界的主导。未来世界越来越需要创造的多样性,需要人们承认建筑师、作家、戏剧家同样是创造性人才,需要人们将文化艺术放在社会的核心位置,而不再视其为点缀。艺术节正是在这方面大有所为。"③

可以说,国际艺术节在爱丁堡不仅仅是一个表演艺术盛会,而且是如何认识世界的哲学思想的体现。今天的爱丁堡艺术节表面上看是巨大的狂欢,但狂欢不是全部,爱丁堡艺术节还有十分重要的社会意义,那就是艺术节是一件礼物,是由一个社会或城市馈赠自己、居民及其灵魂的礼物。他们清楚地了解,爱丁堡艺术节需要通过艺术节上演的作品,让观众认识到世界的庞大与丰富,让艺术帮助人们更好地认识自己和这个世界。具体来说,通过每年艺术节的主题(如表2-1所示)来传达爱丁堡艺术节的社会意义,传达这种认识世界的哲学观和世界观。

表2-1 爱丁堡艺术节近些年的主题设计

| 时间 | 主题及其意义 |
| --- | --- |
| 2008年 | 以"新欧洲"为主题,让素来以西欧艺术为中心的艺术节开始关注东欧以及远东地区 |
| 2010年 | "新世界"主题将来自美洲的文化艺术带到了欧洲观众面前 |
| 2011年 | "到遥远的西方去"则更直接地告诉人们,亚洲已经无可争议地成为世界版图的一大中心。2011年,80%的节目来自中国、日本、韩国、越南、印度等亚洲艺术家,其余的20%则来自受亚洲文化艺术启发创作而成的世界其他地区的文艺作品 |

---

① 艺术中国:《访爱丁堡艺术总监:艺术节最好摒除功利化》,http://art.china.cn/voice/2010-11-27/content_3861453.htm。
② 爱丁堡国际艺术节(Edinburgh International Festival)、爱丁堡边缘艺术节(Edinburgh Festival Fringe)、爱丁堡军乐节(Edinburgh Military Tattoo)、爱丁堡国际图书节(Edinburgh International Book Festival)、爱丁堡国际电影节(Edinburgh International Film Festival)、爱丁堡国际爵士与蓝调艺术节(Edinburgh International Jazz & Blue Festival)、爱丁堡国际儿童戏剧节(Edinburgh Children's International Theatre Festival)、爱丁堡国际科学艺术节(Edinburgh International Science Festival)、爱丁堡国际说故事节(Edinburgh International Storytelling Festival)、爱丁堡多元文化节(Edinburgh Mela)、爱丁堡木偶与动画艺术节(Edinburgh Puppet and Animation Festival)、爱丁堡环境艺术节(Edinburgh Festival of the Environment)。
③ 艺术中国:《访爱丁堡艺术总监:艺术节最好摒除功利化》,http://art.china.cn/voice/2010-11-27/content_3861453.htm。

续表

| 时间 | 主题及其意义 |
| --- | --- |
| 2012年 | 爱丁堡艺术节的举办时间正好夹在伦敦奥运会和残奥会之间,所以其主题是"世界艺术奥林匹克",当全球顶尖运动明星和新星们在伦敦奥林匹克和格拉斯哥英联邦运动会大显身手的时候,全世界最优秀的艺术家和艺坛新星们也在爱丁堡大展其艺术才华。在奥运会和残奥会举行期间,两万多家非官方媒体和几十万奥林匹克观众将眼球转向关注爱丁堡及其国际伙伴,观看本国的"文化代表团"的表演① |
| 2013年 | 以"科技决定与改变世界观点"为主题,展开90项以上包含戏剧、舞蹈、歌剧、音乐、视觉艺术、对话与技艺工作坊等跨界艺术展演系列活动。例如,节目中运用互动科技的手法将观众带进"新的地球"(出自节目《离开地球》),给大家带来全新体验;"达·芬奇:人体力学"主题展,透过与当代影像科技结合,呈现科技与艺术现代化之卓越成就 |
| 2014年 | 2014年是第一次世界大战爆发100周年,艺术节重点关注战争这一主题,通过肖斯塔科维奇的《列宁格勒交响曲》等一批音乐、戏剧、舞蹈作品,揭示战争的残酷,弘扬这些作品带来的纯美格调与乐观精神。艺术节还将举办系列对话,讨论一战等话题 |
| 2015年 | 2015年的爱丁堡军乐节于8月7日至29日举办,主题是"东方与西方相会",共由来自中国、英国、美国、印度、瑞士、加拿大、新西兰、澳大利亚等国家的军乐团、仪仗队及民间艺术团体1000余人进行25场演出。此次是中国人民解放军军乐团时隔11年再次应邀参加爱丁堡军乐节。爱丁堡军乐节组委会把8月19日定为军乐节"中国之夜",主持人向现场8800余名观众介绍了荣誉嘉宾刘晓明大使与英军中将克里斯·德弗雷尔爵士,两人随后在演出广场上出席了军乐节传统庆祝仪式,为军乐节成功举办祝福 |
| 2016年 | "难民问题" |
| 2017年 | "庆祝爱丁堡艺术节70周年" |
| 2018年 | "庆祝青年人的精湛技艺和一战结束100周年后的反思" |
| 2019年 | "更加黑暗的政治"(针对国际上的性别歧视、种族歧视、同性恋等政治话题,发出挑战) |

## (二)贝多芬音乐节定位的发展观

波恩是一座拥有2000多年历史的文化古城,是伟大的音乐家贝多芬的出生地,在过去的200多年里一直被视为众多艺术家的灵感源泉。这里也是每年一度的贝多芬国际音乐节的举办地。每年入秋时节,世界各地的音乐家都会以到贝多芬的故乡登台献艺作为自己艺术生涯中一个辉煌的时刻。音乐节从9月开始,为期1个月,平均举行67场演出,加上额外安排的活动——在波恩及附近城镇的大约29个场地演出。音乐节的诞生要追溯到1845年,波恩举办了纪念贝多芬诞辰75周年的纪念活动,包括柏辽兹、李斯特等大师出席了纪念活动。贝多芬音乐节以演出贝多芬的代表作品和古典浪漫派作品为主流,所有作品的演奏都由来自全世界古典音乐界声名赫赫的音乐家和乐团来担纲,名师、名家和名曲为音乐节奠定了世界一流音乐节的地位。

如今,为期1个月的时间上演65~70场演出,艺术家仍是来自世界一流的乐团,但演出内容及风格更具多样性:既有经典音乐,又包括现代音乐、爵士乐、民间音乐等,其中20世

纪后的作品比例占20%。前些年,音乐节的主题日趋抽象,如:"未来音乐""光线里""乌托邦""率性"。观众欣然接受了这些令人不易捉摸的主题,而最好的例证是,2012年总共5.3万张入场券的销售率达到90%。2013年的主题是"质变",2014年的主题是"神圣火花"(出自《第九交响曲》合唱的歌词),2015年的主题是"转变",2016年的主题是"革命",2017年的主题是"遥远的爱人",2018年的主题是"命运",2019年的主题是"月光"。贝多芬音乐节内容定位的主要理念是:贝多芬家乡的音乐节不仅要继承其音乐,更要发展其音乐,还要多为今天的年轻一代创造机会(青年作曲和演奏家计划)[①]!

### (三) 逍遥音乐节定位的多样观

著名的英国逍遥音乐节(简称为The Proms,全名The Henry Wood Promenade Concerts presented by the BBC),创建于1895年。自创办的那天起,它就一直秉承着"作品宽泛,水准一流,面向大众"的艺术节内容定位。一个多世纪过去了,逍遥音乐节在定位上不断地调整充实,内容已发生了天翻地覆的变化,而当年罗伯特·纽曼(Robert Newman)与亨利·约瑟夫·伍德(Henry Joseph Wood)制定的宗旨却被稳固地保留了下来:以最高的演出水准,为更多的观众献上最多样化的音乐。纽曼认为便宜的站票以及非正式的气氛[②]能够吸引更多并不经常参加古典音乐会的人。一开始,音乐节选择大众熟悉的作品能够有效地吸引新观众,而在观众打开了艺术之门之后,就要逐步提高节目的深度,引领观众体验艺术深层的意境、气质与深邃思想。100多年来,逍遥音乐节吸引了世界一流的音乐家、交响乐团前来献艺,更吸引了世界各地的古典乐迷前来观看,成为全球规模最盛大也是最民主的音乐节日。

逍遥音乐节音乐会的曲目通常是这样设计的:上半场是"比较严肃"的作品,下半场是短小好听的"超级狂想曲",包括部分歌剧当中的流行唱段。从严肃高雅的古典音乐,到易于被接受的跨界音乐,再到年轻人非常熟悉的流行音乐,逍遥音乐节的内容定位与时俱进。随着时代的发展和文化潮流的变化,逍遥音乐节不仅保持了高质量的古典音乐会和低廉票价的传统,还更增加了音乐的种类和范围,既有交响乐、歌剧和室内乐等音乐会,也有爵士乐、电影音乐和世界音乐专场。对于从未接触过这种艺术形式的新观众而言,逍遥音乐节为了消除对经典艺术高不可攀的陌生感和心理距离,以多样化风格的作品为核心,开通过专题讲座、现场讲解、多媒体结合展示,营造舒适、亲和的艺术氛围。同时,新的互动节目设计也能一定程度地调动观众的积极性,并引发其兴趣。例如,不少艺术团体选择走出高贵严肃的音乐厅,在户外——如人流较多的公园或适合家庭外出休闲的郊外旷野等——举办音乐会,以消除观众心理壁垒,使其产生亲切感,提高其参与兴趣。从吸引新观众开始,在观众逐渐接受、了解高雅艺术的过程中,将其转化为忠实观众。

---

[①] 2011年贝多芬音乐节邀请过伊拉克巴格达青年交响乐团演出两周;2013年邀请过伊斯坦布尔大学音乐学院交响乐团。

[②] 在逍遥音乐节的现场,观众可以在音乐厅站着欣赏音乐会,并允许随意走动,犹如散步。你可以看到与传统古典音乐会截然不同的场景:许多人身着休闲装在听音乐会,有的还喝着饮料、吃着东西,而且演到高潮处时,观众会情不自禁地跟着大声唱,甚至会像看足球赛一样呐喊欢呼。

# 第二节　国际艺术节的功能定位与城市特色

国际艺术节的功能定位是诸多定位要素的核心，它引领并决定国际艺术节的规划、运作及发展。首先，国际艺术节有利于加强国家和区域间的文化交流与合作。从某种意义上讲，国际艺术节是城市形象的代言人。国际艺术节作为综合性节庆活动，体现一个城市的国际形象、文明程度、跨文化交流与国际合作能力。其次，国际艺术节有利于提升城市文化品位，推动先进文化的发展。国际艺术节是由主办机构（可以是政府、非营利组织等）为举办城市提供公共服务，向城市内外的广大公众传播优秀文化为核心的城市文化、城市理念、城市精神，肩负着塑造城市形象、推动文化建设、引领文化风尚、服务社会民众的重要使命。再次，国际艺术节有利于盘活文化资源，促进社会经济发展。国际艺术节不仅为城市的发展提供精神动力和智力支持，而且国际艺术节本身也直接成为经济发展的强大助推器，极大地带动了主办城市的投资和消费需求，尤其对第三产业高速发展的拉动作用。

## 一、增强文化交流合作

增强文化交流是一个双向互动的过程。国际艺术节开展多渠道、多形式、多层次的对外文化交流，广泛参与世界文明对话，不但承担本国或本区域优秀传统文化及当代文化的传播任务，还要引进、借鉴和吸收世界各国的优秀文化，不断促进国家及城市间的文化交流与合作。

增强文化交流更是一个创造的过程。国际艺术节正是通过不同观点的碰撞、不同文化的摩擦融合，才会激发创新的火花，激发创造的热情，激发创作的灵感。世界各国成功的国际艺术节历史经验证明，凡是文化繁荣之地，一定是多元文化和谐共处的大熔炉。

国际艺术节的文化感召力，主要通过表演艺术国际化的节目集聚、观众集聚、资金集聚、资源市场信息集聚和媒体集聚来实现，其最大特色在于跨文化的公众参与、体验与沟通。国际艺术节的成功举办，为文化艺术搭建了一个平台，使举办城市在举办期间聚集了来自全世界的著名艺术家、艺术表演团体以及众多的文化艺术爱好者，吸引了越来越

多的文化艺术人才。他们的到来给举办城市带来了新的艺术气息,让举办城市成为各国展示世界优秀艺术文化的城市。

### (一) 上海国际艺术节促进中外文化交流,搭建区域合作网络交流平台

中国上海国际艺术节自创办以来,已经走过了21个年头,目前已经发展成为对外文化交流的标志性平台和国际艺坛具有影响力的国际艺术节之一。越来越多的国际优秀文化演出通过艺术节走上了中国的舞台,与此同时,更多当代原创的中国作品也通过艺术节的窗口走向了世界。至今已举办了21届的上海国际艺术节留下了一连串辉煌的数字:五大洲80余个国家和地区的5万余名艺术家、600余个中外艺术团体造访艺术节,共上演中外剧目1121余台,超过700万观众走进剧场观看了演出。以2019年为例,第21届上海国际艺术节共有来自65个国家和国内27个省(市、自治区)及港澳台地区的15 000余名艺术工作者汇聚,举办各类活动350多项,线上线下共惠及560多万人次观众,舞台演出共献演42台中外剧目,举办各类艺术展览12项。经过20余年发展的上海国际艺术节不仅是中华文化与世界文化合作与竞争、契合与碰撞的有形载体与集中表现,也成为上海发给世界的一张中国名片和中国向世界展示文化的重要窗口,以及各国文化艺术荟萃的一个魅力舞台[①]。

作为长三角城市群龙头,上海不仅带动了各周边城市的经济发展,同时还以包括国际艺术节在内的各种先进文化建设示范效应带动了周边国家及城市的文化建设步伐。从2004年开始,上海国际艺术节举办了10个嘉宾国文化周,并从2005年开始,举办了嘉宾省(市、自治区、特别行政区)文化周。比如,第6届和第7届国际艺术节分别在江苏省和浙江省举办,使邻接上海的这两个省的文化设施建设有重大突破,杭州、宁波、绍兴、嘉兴、萧山等市都建造了具有相当规模和层次的大剧院,这就形成了中国上海国际艺术节剧目在长三角城市演出的生态链,不但加快和加强了这些城市自身的文化设施建设,同时也为中国上海国际艺术节的优秀剧(节)目今后在这些城市的巡演及进一步扩大国际艺术节的影响力提供了有利条件。

与此同时,许多兄弟省市和周边城镇的剧团把中国上海国际艺术节视作检验剧(节)目的艺术性和市场性的重要舞台,把参加上海国际艺术节作为推广地域文化、开拓演出市场的重要手段。天津人民艺术剧院把话剧《家》首先送到中国上海国际艺术节,就是希望他们以新的角度改编的本子在上海的文化市场上得到检验。无锡锡剧院用全新运作方式创排的新版《珍珠塔》,也要通过中国上海国际艺术节的舞台来开拓市场。川剧《金子》及舞剧《瓷魂》、现代豫剧《村官李天成》、吕剧《补天》等外省市节目积极要求参加艺术节。

为了加强与亚洲各国和各地区艺术节的区域合作,中国上海国际艺术节还发起成立了有十几个国家和地区艺术节参加的亚洲艺术节联盟,成立了亚洲艺术节联盟执委

---

① 上海国际艺术节官方网站:https://www.artsbird.com。

会,并建立起了每年例会制度和联盟网站(图2-3)。上海国际艺术节演出交易会自举办以来,总共有来自100多个国家和地区、国内大部分省(市、自治区)及港澳台地区的千余家文艺机构业内人士来沪参展,现已成为国际演艺界人士与中国演艺市场交流互动的重要平台,是亚洲地区涵盖节目类型最多、专业性最强的综合性演出互动平台。

图2-3　2015亚洲艺术节联盟年度例会会场

(图片来源:亚洲艺术节联盟官网http://www.aapaf.org/en/index.aspx)

### (二)琉森艺术节的系列国际化策略

琉森艺术节创建于1938年,一开始的定位只是一个地方品牌。从2000年开始,其改变战略定位,并通过一系列国际化策略,建立国际品牌。

1. 简化艺术节名称,从以前的"Internationale Musikfestwochen Luzern",改用新的名称"Lucerne Festival"。这样可以使品牌的名称和当地城市建立起一个良好的联系,更容易让人记住,让琉森音乐节在世界范围内建立起一个形象。

2. 在一个基金会下重组了今天的三大艺术节——复活节艺术节、夏季艺术节和钢琴艺术节。

3. 持续发展国际观众(如2014年,国际观众数量占比从5%上升到13%)。

4. 在美国、英国、日本、德国等地建立友好协会。

5. 2003年由克劳迪奥·阿巴多(Claudio Abbado,1933—2014)创建的琉森音乐节管弦乐团,开始了世界巡演,足迹遍及罗马、东京、纽约、维也纳、北京、马德里、巴黎、莫斯科……皮埃尔·布列兹(Pierre Boulez,1925—2016)指导的琉森音乐节学院也在纽约、伦敦、巴黎、米兰、慕尼黑等地巡演。同时这两个音乐节表演团体还通过发行CD和DVD进一步加强国际文化交流及影响。

6. 坚持国际化媒体战略,注重利用国际媒体,如美国的《纽约时报》和《华尔街日报》、法国的《费加罗报》、西班牙《国家报》、中国的《中国日报》和香港地区的《香港经济周刊》、

意大利的《共和报》和《意大利晚邮报》、英国的《星期日泰晤士报》《独立报》和《卫报》、德国的《法兰克福汇报》和《德意志广播电台》、俄罗斯的《商业日报》、奥地利的《标准报》等,宣传推广琉森音乐节,产生极大的舆论影响,并运用电视广播和网络直播等方式向欧洲及亚洲传播琉森国际艺术节。

通过上述举措,琉森音乐节以其新鲜的活力和创造力为琉森这座城市乃至瑞士这个国家带来了良好声誉和经济效益,从一个瑞士地区性音乐节成功转型为全球范围内几大主要国际音乐节之一。

## 二、推动文化普及惠民

城市文化在一定程度上反映了一个城市及居民的素质。看一座城市是否有竞争力,最重要的是看它的文化资源、文化氛围和文化发展水平。国际艺术节的主要功能定位是为城市提供公共文化服务,刺激市民的艺术兴趣,扩大艺术欣赏的人口比例,从而提升市民的艺术素养,并最终使城市受益于市民文化归属感的增强、社区文化氛围的营造、城市形象的改造与提升[1]。正如琉森音乐节的举办宗旨那样,通过艺术节搭建一座桥梁,将年轻与年老、国内与国外、传统与创新连接在一起,以艺术和艺术家的理想去激发和提升国内外观众,为创造一个开放的和可持续发展的社会做出重要贡献。

### (一)提升市民的艺术素养

国际艺术节对城市发展具有独特作用。城市形象的实质是公众印象,由城市内部与外部公众对城市表现的多方面认知与评价构成,往往体现为公众舆论,带有很强的情感直觉性。现在世界上大多数城市举办的国际艺术节都为每年定期一次,与当地政府合办,把很多世界各地不同的文化、音乐、艺术带到当地市民面前,提升当地市民的文化素养,培育当地的文化市场。

英国的逍遥音乐节诞生之初便是以轻松亲民的形象出现在观众的视野中的,其受众大多是城市中产阶级。逍遥音乐节强调以观众为中心,把观众参与与艺术普及作为办节主旨。逍遥音乐节前艺术与行政总监尼古拉斯·肯扬爵士(Sir Nicholas Kenyon)认为:"对于逍遥音乐节来讲,观众永远是第一位的,这可能是逍遥音乐节区别于其他艺术节的一个特色,因为只有有了观众,那么艺术和艺术家才有它的受众。"[2]逍遥音乐节从1895年举办之初,就将观众感受作为主要考虑内容之一。在音乐节早期的节目单上有这样一句话:演奏音乐会期间,可以抽烟,但是不能有划火柴的声音。由此可看出,逍遥音乐节一开始是在一个相对宽松的氛围中进行的,是作为一种音乐教育普及活动而出现的,旨在为观众提供一个接触音乐的机会,让大众能够学习音乐、热爱音乐。虽然今天的逍遥音乐节与100多年前已有所不同,但是对于观众的关注却从未改变。

---

[1] 张敏:《艺术节与城市发展》,《文汇报》2012年9月17日。
[2] 尼古拉斯·肯扬爵士在"国际艺术节与城市发展高峰论坛"的工作坊讲座稿,来自曲妍:《国际艺术节与城市发展高峰论坛学术综述》,2014年第3期,第56页。

国际艺术节的文化感召力,主要通过表演艺术的节目集聚来实现。香港艺术节节目总监梁掌玮女士认为:"要同时关注艺术家与观众,要与艺术家建立联系,让观众感受艺术家的发展和多元化,以此深化大众对艺术的学习和了解。"①香港艺术节在1997年邀请舞蹈编导家皮娜·鲍什共同创作了舞蹈作品,在2014年他们再次引进了其早期作品《伊菲姬妮在陶里德》(Iphigeniain Tauride),通过两次的合作演出,使观众深刻感受到艺术家演出风格的发展和多元,同时也有利于提高香港本地的舞蹈表演和欣赏水平。此外,香港艺术节专门有"青少年之友"计划,参与这一计划的学生会得到欣赏两场艺术节演出的机会,还可以参加特别策划的艺术体验活动。艺术节通过这些讲座、大师班、后台参观、工作坊、展览、导赏等活动,为青少年提供与艺术家面对面交流的机会,以此向青少年开展普及艺术活动。

上海国际艺术节的定位宗旨是"中外艺术的盛会,人民大众的节日"。面向大众确实是上海国际艺术节始终坚持的理念。无论是高雅艺术,还是平民文化;无论是传统经典,还是先锋探索:任何艺术都要找到自己的知音。国际艺术节的着眼点归根结底在于人,在于提升文化的聚合力,在于愉悦大众、培育大众、教化大众。只有让大众走近艺术节,感受艺术节的文化魅力,艺术才能真正融入并体现城市精神。对于上海这座城市而言,国际艺术节就是因为融入了城市精神,具有了越来越大的包容度和兼容性,才让市民根据不同的欣赏需求在不同的艺术阶梯上寻找到自己的位置,并和艺术节一同前行,一同进步②。

为了吸引艺术爱好者密切关注和参与中国上海国际艺术节的活动,优化、整合艺术节资源以提供热爱艺术的人群更多广泛、深入的艺术体验活动,"艺术节体验计划"自2014年6月启动以来,已举办包括演出观摩、展览参观、大师导赏等活动80余场。艺术节期间的会员体验活动和非艺术节期间不定时的会员福利活动,让艺术爱好者全年都能与艺术零距离接触③。

20余年来,群文活动共举办了数千项各类活动,吸引了数千万观众观看。同时,国际艺术节的群文活动也成为普通百姓参与到艺术节中,去表现自己、展示自己的重要舞台。"百姓艺术家"登台献艺,成为艺术节中别具风采的景色。据往年艺术节数据统计,平均每年艺术节期间有1.5万名群众走上舞台,演出200余场。广大市民不仅是艺术节的观赏者,而且走上舞台成为艺术节的表演者,为艺术节注入了新的内涵,增添了新的活力,这对提升市民的文化素质和城市的文化品位都发挥了积极作用。

### (二) 增强市民的文化归属感

城市文化是城市的灵魂。文化是一座城市的凝聚力和自信心的源泉。先进的文化

---

① 梁掌玮女士在"国际艺术节与城市发展高峰论坛"所做的主题演讲稿,来自张雪妍:《大胆、创新、传承、延续——中国香港艺术节节目总监梁掌玮主题演讲》,《天津音乐学院学报》2014年第3期,第14页。
② 周妍:《做城市文化精神的助推器——中国上海国际艺术节艺术总监刘文国主题演讲》,《天津音乐学院学报》2013年第3期,第17—18页。
③ 参考《2019年第21届上海国际艺术节媒体服务手册》。

犹如一面旗帜,它能鼓舞人、激励人去热爱自己的国家,热爱自己的城市,热爱自己的家园,并且尽力为其做出自己的贡献。一个城市如果文化发达,思想解放,尊重知识,尊重人才,城市发展就大有希望。世界上所有主要中心城市都举办过各自的艺术节。作为生活质量的标尺,艺术节以其丰富的表现形式,表现着每个城市的世界观和价值观。一旦艺术节趋于成熟并声名显赫,它也会对城市形成反哺,促进城市经济、社会、文化等的各方面发展。与此同时,国际艺术节成为促进艺术教育、推动艺术普及的发动机。国际艺术节活动规模大,集中展开,其文化的凝聚力和感召力可以帮助生活在这个城市的人们重新认识自己的文化,有利于培养一种民族自尊心和自豪感,从而推动城市的发展。

爱丁堡艺术节的定位是国际表演艺术的盛大节日,目标是促进爱丁堡及苏格兰人民的文化、教育和经济发展,主旨在于通过公共文化品牌服务,坚持不懈地致力于城市形象的自我更新与亲和深入的国际沟通。调查显示,85%的参与者认为,艺术节提升了苏格兰人的民族自信心。89%的爱丁堡居民为自己的城市能举办这样一个艺术节而感到自豪。在2010年度的40万观众中,竟有高达82%的人属于回头客,这体现了人们发自内心的依恋之情[①]。

香港艺术节通过创新思维去发扬保护传统艺术,打造了一个独具特色的传统文化与现代艺术交融、国际化与本土化并行的艺术节,也反映了港人在强烈的国际化背景下对于文化之根的探寻,具有强烈的香港城市特色。举一个小的例子:2013年,油麻地戏院重新开张。这家戏院曾造就过许多粤剧大师和新晋伶人,而油麻地地区,也承载着香港人的集体回忆,在榕树下一家人欣赏折子戏曾是老一代香港人的美好回忆。但是随着现代艺术兴起,粤剧艺术逐渐走向低谷。艺术节通过一系列创新举措重新发掘粤剧艺术与社区之间的联系,使粤剧艺术重回大众视野。他们通过"艺游油麻地"导赏团、师徒制"薪火代代传"讲座、粤剧发饰工作坊、走进学校教育计划等一系列活动,把粤剧这一世界级非物质文化遗产(2009年联合国教科文组织授予)保护传承下去,使其重新焕发青春,并成为香港艺术节重点项目。

纵观世界知名国际艺术节的举办城市,无论大小,都因为拥有全世界最优秀的艺术节而成为文化名城,世界各地慕名而来的游客为这些文化名城带来的经济收益是相当惊人的。然而相对于艺术节给城市带来的巨大经济收益,更重要的是国际艺术节助推城市文化精神的提升,使之具有影响力、聚合力和创造力,国际艺术节所带来的文化感召力和文化认同感,成为城市的灵魂,体现了城市的软实力。

## 三、拉动社会经济效益

国际艺术节是城市经济和城市发展的加速器,文化与经济彼此联系、相互促进,已成为现代城市的崭新特征。国际艺术节举办城市为了营造节庆气氛,展示城市形象而投入

---

[①] 张敏、张超、朱晴:《城市艺术节:特色化与国际化双向互动——艺术节公众沟通的ISC模式》,《艺术百家》2013年第3期,第22页。

重金加强城市基础设施建设,下大力气综合整治市容、市貌和环境,城市环境因此发生了质的变化,从而提高了城市的规划、建设和管理水平。从经济利益来看,首先表现在国际艺术节能极大带动主办城市的投资和消费需求,尤其对交通、通信、旅游、餐饮、会展等第三产业的高速发展拉动作用更大。其次,国际艺术节能带动主办城市经济结构的调整和升级,使经济更具活力和竞争力[①]。

国际艺术节的经济价值实现于在组织、运转过程中必然发生的那些经济活动。国际艺术节为主办城市吸引了大量的人流、物流、信息流、技术流和资金流,对诸多产业的拉动效应造就了巨额经济产出,如旅游业、酒店业、餐饮业等。此外,国际艺术节通过创造艺术需求、加强场馆基础设施建设、鼓励本土创新以及活跃当地参与的方式发展文化产业,促进了旅游业和城市的可持续发展[②]。其经济作用主要体现在三个方面:直接收益、间接收益和潜在收益。

## (一)直接收益

直接收益又称内部收益,指直接可以用货币计量的效益。在财务评价中,是项目的实际收入。具体体现在国际艺术节期间所举办活动的演出票房收入、衍生品收入以及赞助收入。以琉森音乐节为例,它的直接收入有42%来自票房,38%来自赞助,6%来自广告,6%来自琉森音乐节朋友的支持,5%来自补贴,3%来自特别收入[③](图2-4)。

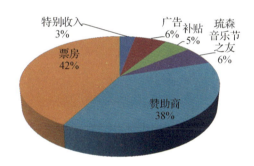

图2-4 琉森音乐节预算图

萨尔茨堡艺术节的直接收入有46%来自门票销售(2915万欧元),18%来自赞助及捐款(超过1210万欧元),17%来自联邦政府、州政府和市政府的投入(1350万欧元),4%来自萨尔茨堡艺术节之友协会(270万欧元),4%来自旅游业推广基金,11%来自艺术节其他收入(例如衍生产品的销售、媒体转播、广告)(图2-5)。2013年,私人捐赠首次超过了政府资助[④]。

---

[①] 李布、文晴:《节庆文化促发展 绿城建设创新风》,《大众科技》2004年第2期,第50页。
[②] 张敏:《艺术节与城市发展》,《文汇报》2012年9月17日。
[③] 迈克尔·哈弗里格(Michael Haefliger):"国际艺术节与城市发展高峰论坛"主题演讲稿,载论璐璐、张萌:《琉森音乐节在城市当中的发展及贡献——瑞士琉森音乐节艺术与行政总监迈克尔·哈弗里格主题演讲》,《天津音乐学院学报》2014年第3期,第23页。
[④] 罗兰·奥特:"国际艺术节与城市发展高峰论坛暨艺术管理工作坊"的工作坊讲座稿,载张蓓荔:《国际艺术节定位与城市特色研究》,《天津音乐学院学报》2014年第3期,第107页。

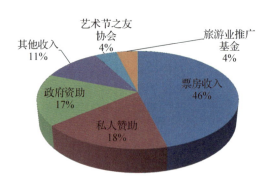

图2-5　2013年萨尔茨堡艺术节预算图

爱丁堡国际艺术节每年有大约420万英镑(约合681万美元)经费来源于苏格兰政府,也就是说政府资助了将近一半。此外,演出的票房收入与各种赞助捐赠也能分别占到总收入的四分之一。令主办方感到安心的是,近些年来票房、服务、赞助、商品销售等方面的收入正逐渐增加。在爱丁堡市众多艺术节庆中有4个艺术节创造的经济效益最好,它们分别是爱丁堡边缘艺术节、爱丁堡军乐节、爱丁堡国际艺术节和爱丁堡除夕狂欢节。这4个艺术节的经济效益总和占到整个艺术节(全年)的82%。其中爱丁堡边缘艺术节的经济效益约7000万英镑,净收入达到1720万英镑;爱丁堡军乐节的经济效益约为2330万英镑;爱丁堡国际艺术节的经济效益约为1930万英镑;爱丁堡除夕狂欢节的经济效益约为2440万英镑,其余的艺术节为爱丁堡市带来了约3070万英镑的经济效益和770万的净收入[1](图2-6)。

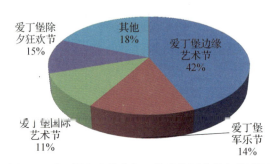

图2-6　爱丁堡艺术节中各子艺术节票房收入分配图

(二) 间接收益

间接收益,一般包括艺术节相关的旅游收入。旅游产业链如餐饮、酒店、购物、交通以及房地产。

例如,爱丁堡市艺术节不仅为爱丁堡市和整个苏格兰地区带来了大量的经济收入,同

---

[1] 夏一梅:《商业与艺术的完美结合——爱丁堡国际艺术节对发展文化创意产业的启示》,《上海商业》2008年第9期,第66页。

时也对其他行业和部门产生了积极的影响,这些行业主要是与旅游业相关的行业,例如交通、住宿、购物等。据统计,爱丁堡市艺术节期间游客在当地住宿的支出约为3160万英镑,在餐饮方面的支出约为2250万英镑,在娱乐方面(包括爱丁堡市艺术节的艺术活动)的支出约为1510万英镑,在购物方面的支出约为1700万英镑,在交通方面(包括出租车、租车自驾、公交)方面的支出约为700万英镑,总计约9300万英镑[①]。2010年的统计数据显示,艺术节仅在8月就吸引了超过60万人次游客,几乎和爱丁堡市的人口数量相当。而在艺术节创造出的这块庞大经济"蛋糕"中,宾馆酒店业切走了37%。每年8月,爱丁堡所有酒店虽然价格高涨,但订房率仍超过九成。此外,餐饮业、交通部门和零售部门也分别切走了"蛋糕"的34%、9%和6%。特别是,爱丁堡国际艺术节还为地方创造了5200多个就业岗位[②]。

以2011年调查数据为例,萨尔茨堡艺术节整体总额增长276百万欧元;提供226个艺术节永久性岗位和6090个艺术节举办期间的工作岗位;为旅游和零售提供约3300个就业岗位;70%的萨尔茨堡游客来此旅游是因为萨尔茨堡艺术节;平均每位顾客出席4场演出,在高档酒店入住,花费2200欧元[③]。

随着琉森音乐节知名度的不断提升,大量的相关行业被吸引到音乐节周围,比如在琉森音乐节的文化与会议中心周围和琉森市内建立了很多餐馆和酒店。这些餐馆和酒店的建立为琉森市提供了一些就业机会。关于琉森音乐节对城市经济的具体影响,在几年之前音乐节专门聘请了一位著名的专家对此进行了调研。调研中发现琉森音乐节每年为琉森及周边城市创造的经济效益加在一起约为3000万瑞士法郎,包括苏黎世、巴塞尔等城市,都能够从琉森音乐节中受益。这其中1820万瑞士法郎来自观众的消费,200万瑞士法郎来自音乐节本身的消费,250万瑞士法郎来自艺术家的消费,740万瑞士法郎是由捐赠者带来的相关收益。这些收益中餐饮业占了35%,贸易产业占了29%,酒店业占了27%,交通运输业占了7%,博物馆业和私人服务业各占1%[④](图2-7)。由此,我们可以看出,音乐节带动了周边产业的发展。

---

[①] 夏一梅:《商业与艺术的完美结合——爱丁堡国际艺术节对发展文化创意产业的启示》,《上海商业》2008年第9期,第67页。
[②] 王亚宏:《爱丁堡国际艺术节实现收支平衡》,《中华工商时报》2011年9月7日。
[③] 罗兰·奥特:"国际艺术节与城市发展高峰论坛暨艺术管理工作坊"的工作坊讲座稿,载马广洲、范艾婧:《国际艺术节的宣传与推广——罗兰·奥特工作坊》,《天津音乐学院学报》2014年第3期,第69页。
[④] 迈克尔·哈弗里格(Michael Haefliger):"国际艺术节与城市发展高峰论坛"主题演讲稿,载论璐璐、张萌:《琉森音乐节在城市当中的发展及贡献——瑞士琉森音乐节艺术与行政总监迈克尔·哈弗里格主题演讲》,《天津音乐学院学报》2014年第3期,第24页。

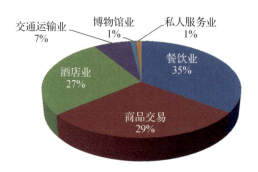

图2-7 琉森音乐节带动相关行业收入分配图

### (三) 潜在收益

潜在收益,主要是指国际艺术节的举办给城市带来的无形收益,包括城市经济结构、产业升级方面的影响等。爱丁堡艺术节对当地经济发展起到了巨大的促进作用。每年的艺术节,刺激了旅游业的兴旺,国内外游客人数达到爱丁堡城市人口的一倍以上。有关统计数据表明,旅游业为爱丁堡每年带来逾11亿英镑的收入,提供了逾2.7万个工作机会。如今,爱丁堡艺术节与爱丁堡城市已经密不可分。爱丁堡市政府发布的报告称,2004~2005年爱丁堡市艺术节(全年)对爱丁堡市和苏格兰经济产生了巨大的推动作用,据测算,投入的每1英镑会带来61英镑的新产出和17英镑的净收入。艺术节为爱丁堡市带来了大量的消费人群,仅此一项的经济效益在爱丁堡市和苏格兰就分别达到了1.7亿英镑和1.84亿英镑;除去成本外,艺术节为爱丁堡市和苏格兰带来的城市和区域净收入分别达4000万英镑和5100万英镑;众多的艺术节日带动了旅游业相关的产业集群,也创造了大量的工作机会,在爱丁堡市和苏格兰,由艺术节带来的全职工作数目分别为3200个和3900个。艺术节除了为爱丁堡市带来巨大的经济效益以外,对苏格兰其他地区的带动效应也是显而易见的,据统计,到爱丁堡市周边城市格拉斯哥旅游的人次也达到了39 000人次,另外有超过52 000人次在苏格兰高地等地区过夜消费[①]。

琉森音乐节艺术与行政总监迈克尔·哈弗里格先生认为,音乐节为周边地区带来了发展,琉森这座城市本身由于琉森音乐节获得了巨大的商业利润,与此同时城市知名度也获得大幅度提高。这对于琉森这座城市和琉森音乐节来说都是一个非常好的机会,是琉森城市建设当中非常重要的促进力量之一。

琉森音乐节的经济效益除了体现为直接收益以外,更重要的意义在于通过艺术节在商业贸易吸引力(发展)、旅游胜地、餐饮服务质量、酒店服务质量、琉森城市的品牌化、生活品质的提升、优质服务、区域经济的发展、居住地吸引力、风俗传统吸引力等方面全面促进城市综合实力的提升。琉森音乐节为其城市可持续的进步和发展做出了重要贡献,其重要意义远大于其所带来的直接或间接经济效益。

---

[①] 夏一梅:《商业与艺术的完美结合——爱丁堡国际艺术节对发展文化创意产业的启示》,《上海商业》2008年第9期,第66页。

众多知名的国际艺术节证明:国际艺术节广受欢迎,颇受政府的重视和媒体的青睐,在获得政府资助和企业赞助方面通常不存在问题。通过举办国际艺术节可以整合旅游资源的发展优势,创立品牌,扩大办节城市的影响来提升整体旅游形象,拓展国内外客源市场,更新投资环境,扩大城市的开放水平。城市因办节而繁荣,办节期间国内外游客、商家云集,促进了文化的国际交流,提升了主办城市在国内外的知名度与美誉度,增强了对世界范围内人才、资金等各种要素的吸引力,在良好的文化氛围中创造新的商业和就业机会,增加城市财政收入,促成城市经济的复兴。特别是所有的国际艺术节都广邀四方宾客,在接待了海内外成千上万的游客和客商之后,市民的视野开阔了,荣誉感和自豪感也大为增强。他们自觉保护公共设施,维护环境卫生,遵守交通秩序,有效地增强了向心力和凝聚力,大大地提高了市民的文明意识和文明水平,使市容、市貌整洁有序[①]。

一个国际艺术节的举办,数以万计的人流涌入,对当地的旅游、餐饮、购物、住宿、交通、广告、通信、娱乐等行业都起着拉动作用,能有效地激活举办地各行各业的消费需求增长。同时,由于国际艺术节举办城市要进行跨时空的宣传、组织工作,开展多层次、宽领域的合作,从而形成以国际艺术节为核心的"同心圆"式经济圈,使生产、消费各要素在一定时空内得以有序、高效、持续地流动,达到最佳经济配置状态。国际艺术节在活动开始前冲刺,活动进行中高速运转,活动结束后仍带着惯性拉动经济,形成了城市经济宽幅、持久的活跃状态[②]。

由此得出,城市转型发展越深入,文化发展越重要。

---

[①] 李布、文晴:《节庆文化促发展 绿城建设创新风》,《大众科技》2004年第2期,第50页。
[②] 更上一层楼博客:《节庆产业已成为地方经济的助推器》http://blog.sina.com.cn/s/blog_636a70290100p9ij.htm。

# 第三节　国际艺术节的形象定位与城市特色

国际艺术节形象是城市形象的集中体现，反映了一个城市的特色和内涵，是城市物质文明和精神文明的外在表现，是反映一座城市富有时代性、地域性和民族性的文明数值和特色风貌，也是给予社会公众或来访者的总体印象和综合评价。国际艺术节形象不仅会给所在城市留下深刻的烙印，还会随着一届届的举办，把城市的文化环境、鉴赏水准和城市魅力向世界辐射。国际艺术节形象也是一种竞争力，良好的国际艺术节形象能产生巨大的吸引力和投资力，形象可以带来资源。国际艺术节形象的构建过程是一个城市环境和城市居民互动的过程。从这个意义上说，国际艺术节形象定位所涉及的是与举办地的城市规划、城市管理既相互联系又相对独立的一个全新的领域。实践中，应当在与别的城市相比较的基础上，从本城市的现状和历史出发，充分挖掘本城市的人文环境、自然条件和演出场馆等各种资源，并对其进行综合分析，着眼于城市的历史、现在、未来的继承和统一，按照特殊性、科学性的原则，找到城市的灵魂和精神，选取富有个性的国际艺术节形象资源加以凸显放大，确定国际艺术节建设的目标和方向。

## 一、独特的自然条件将艺术与度假享受相互结合

节庆活动的主体是大众，国际艺术节真正要做到的是让大众全身心地沉浸于艺术节气氛当中，观众来参加艺术节并不单单是为了节目而来，更是因为其他的吸引力，例如城市的环境、自然风光等等。要让观众们体验到在其他城市不可能体验到的感受，这就要求国际艺术节的形象定位能充分挖掘当地的自然资源，结合当地的自然条件，让每一个慕名前来的观众都能够有着"独一无二"的体验和感受。

### （一）城市特殊魅力的风光与国际艺术节定位

国际艺术节的举办给城市带来了活力和生机，逐步成为提升城市形象、改善城市品质的重要支撑，甚至在某种程度上牵引城市空间的发展走向。同时，国际艺术节还有利于促进城市旅游业的发展，可以说艺术节和旅游业逐步体现出"双轮驱动"的并存态势，能够在推动城市化的基础上，进一步合理调整城市空间，改善生态环境和人居环境，提高城市精

神文化内涵,从而达到可持续发展的宜居城市目标。

在欧洲,国际艺术节与当地自然条件成功结合的案例不是少数。例如,具有"欧洲音乐花园"之称的萨尔茨堡为世人所熟知,不仅仅是因为伟大的音乐家莫扎特,还因为这是一个旅游胜地,来过此地的人无一不夸赞这座美丽的城市。萨尔茨堡距离景色宜人的阿尔卑斯山很近,受其影响,每年4月到10月温度适中,非常适合前来旅游。萨尔茨堡当地人口仅有14.5万左右,如果单单靠这些居民来支持艺术节票房的话,那这个艺术节是很难生存的。萨尔茨堡艺术节将这座城市的风光与艺术结合得恰到好处,既有文化艺术的享受又有丰富的旅游资源,这对前来的外国游客来说,可以算得上是双重诱惑。萨尔茨堡美丽的高山、湖泊是大自然最慷慨的赠与,音乐爱好者及游客放慢脚步,投身其中,在赋予众多艺术家灵感的山水画卷中沉醉于身心的享受,从而留下难以忘怀的回忆(图2-8)。白天,在独一无二的乡村美景环绕中遨游,盐湖区的湖泊可作为一趟完美的短途旅行之所;夜晚,萨尔茨堡艺术节表演前及结束后,人们散步穿过美丽的巴洛克风格的萨尔茨堡市中心,享受田园诗的缠绕,时间仿佛静止(图2-9)。

图2-8 萨尔茨堡要塞俯视全城
(图片来源:笔者自摄)

图2-9 萨尔茨堡艺术节主场馆
(图片来源:笔者自摄)

萨尔茨堡国际艺术节在创建之初就确立了其"城市舞台"的定位,它的成功主要体现在以下三个方面:以莫扎特为核心辐射更宽泛的世界一流音乐作品及表演团体;独具魅力的自然风光使得游客在此可以将艺术享受与度假完美结合;古老的市中心拥有优美壮丽的巴洛克建筑所构成的独特的人文环境。

琉森(Lucerne,即卢塞恩 Luzern)位于瑞士的中央地区,一直是瑞士的传统旅游胜地。琉森以得天独厚的自然环境和历史遗迹吸引全世界瞩目,它融聚了瑞士的自然风景和人文艺术,将瑞士以一座小城的状态浓缩精华,展现出一幅幅明媚秀丽的山水画卷,堪称人

间仙境：湍急见底的溪流，湛蓝如镜的湖面，挺拔幽深的杉林，雄伟峻峭的雪峰……在这片沁人心脾的大自然中，点缀着一个个玲珑别致的城郭。

1938年，琉森音乐节由意大利指挥大师托斯卡尼尼（Arturo Toscanini，1867—1957）创立，至今已有80多年的历史。1998年琉森音乐节邀请法国著名建筑大师让·努维尔（Jean Nouvel）设计建造的蕴含了丰富文化内涵的文化与会议中心成为音乐节新的主场馆，场馆同时融入了指挥大师克劳迪奥·阿巴多的美学理念和声学追求，把美丽的琉森湖（图2-10）和文化与会议中心建筑完美结合，将上天造就的自然美与人工修饰的建筑美和谐地融为一体，使建筑和城市中的一些元素，包括教堂及周围的景色都融合到了一起（图2-11、图2-12）。这就是将建筑周围的环境内化和外化的方式，即让环境影响建筑，让建筑影响周围的城市环境。

图2-10　风光绮丽的琉森湖，也称"天鹅湖"
（图片来源：笔者自摄）

图2-11　文化与会议中心
（图片来源：笔者自摄）

图2-12　琉森音乐节音乐厅
（图片来源：笔者自摄）

琉森音乐节的形象定位正是基于独一无二的自然风光和城市环境,无论从音乐节的建筑场馆,还是从音乐节的节目设计以及城市里大街小巷无处不在的音乐节宣传品,都体现了音乐节从创办初期到现在一直秉承的理念:要吸引来自全球各地的游客,来到琉森音乐节欣赏古典音乐,同时来领略琉森这座美丽城市的风光,也向游客提供独一无二的旅游体验。琉森音乐节致力于通过令人着迷的艺术(以最高质量的交响乐),建造桥梁联结传统与创新、年轻与老人、琉森与世界各地。如今,每年音乐节期间这个静谧的古城都吸引着数以万计的政商名流以及慕名而来的乐迷和游客。

### (二)城市如梦境般的大众节日氛围与国际艺术节定位

上述奥地利萨尔茨堡艺术节以其规模、艺术质量和具有迷人魅力的自然环境,遥遥领先于西方其他国际艺术节。然而在世界性艺术节中,入场券最为抢手的却是与之同时举行的德国拜罗伊特艺术节。拜罗伊特艺术节为何具有如此强大的吸引力?为什么有人声称,不到拜罗伊特,就没有真正欣赏过瓦格纳?最根本的原因,是它自身独一无二的正宗传统与氛围,以及节日剧院举世无双的音响。拜罗伊特全年不同时段还举行各种音乐和戏剧表演,包括已经举办了70届的拜罗伊特青年艺术节等,每年都吸引大量的游客,其中规格最高的是在瓦格纳节日歌剧院举行的拜罗伊特艺术节。拜罗伊特艺术节的中心显然是节日剧院(图2-13)。剧院在设计建造过程中,一直由瓦格纳本人亲自参与,瓦格纳当年在拜罗伊特城边的"绿山丘"高地上,找到了建造节日剧院的理想场地。"绿山丘"郁郁葱葱,鸟语花香,宁静幽雅,与其他都市里的歌剧院的氛围形成了鲜明的对照(图2-14)。为了节省开支,剧院的建造以临时为计,外观非常简洁,但剧场内部装修却以确保音响和艺术质

**图2-13 山丘上的拜罗伊特节日剧院**
(图片来源:笔者自摄)

**图2-14 山丘上的瓦格纳雕像**
(图片来源:笔者自摄)

量为宗旨。瓦格纳主持建造的这个节日剧院，建筑构思巧妙，音响匀称均衡，辉煌灿烂，效果妙不可言，创造出了当代音响专家、建筑专家们所设计的许多现代剧院都无法比拟的独特效果。从1876年第一届瓦格纳拜罗伊特艺术节至今的140多年，"绿山丘"上的一切变化极少，大多是原物原质，留其正宗。就算是瓦格纳今天从天而降，故地重游，也定能指点出这里的一草一木。100多年来，拜罗伊特已成为一个瓦格纳的圣殿，前来朝拜的除了德国人之外，还有大量来自世界各地的乐迷。这里的一切都有其专有性。

斯托克顿（Stockton）是英国北部的一座小镇，面积约110平方公里，气候温和，风景宜人。没有首都伦敦的物质与喧嚣，也没有北部大城市纽卡斯尔厚重的工业味道，这里带给人更多的是一种干净与亲切的美丽，以及优雅的英格兰风情。小城的生活平静而安详。在小城居民中，70%都是老年人。若挑一个阳光明媚的午后，漫步于大街上，定能看见停留于街边咖啡吧的人们，神色悠闲，手端一杯带着热气的咖啡，温暖着身体，也温暖着心情。然而，就是这样恬静的小城，在国际艺术节到来时，居然几乎全城出动，并且吸引了大批外来游客。这一切，皆得益于国际艺术节的定位：最广大的受众。

每年8月，英国北部一如既往时晴时雨，微微有些凉意。然而连续5天的斯托克顿国际河畔艺术节（Stockton International Riverside Festival）狂欢盛宴，汇聚了来自世界各地的艺术家、艺术爱好者与游客，如梦境般、疯狂、快乐，令人满足，使得整个斯托克顿小城成为广大艺术家与群众共同的游乐场。斯托克顿国际河畔艺术节召开期间有约计17万的本地民众及各国游客汇集于此，它也因此成为当今英国规模最大、历史最长的街头艺术节，真正实现了将艺术节搬到户外、搬到大街小巷、搬到人们的生活中的魅力梦想。通过与大众的亲密接触，营造了一种无处不在的节日氛围。

## 二、浓厚的人文环境赋予艺术节特殊的天赋魅力

人文环境是指由人类活动所创造的非自然因素的硬环境和软环境。硬环境是指物质文化环境，包括建筑、公共文化场馆、硬件设施等；软环境是指非物质的文化环境，包括意识形态、传统文化、审美观念、风俗习惯、生活方式、思维方式和价值取向等。

不同城市的人文环境是根据不同的地域环境形成的不同文化、民族和心理的特点和素质，它是国际艺术节赖以依存的社会文化土壤。每座城市都有属于自己的人文环境，在确立国际艺术节定位之前，对所在城市的人文环境有没有做深入的了解，是国际艺术节定位是否准确的关键要素之一。

### （一）独特的人文景观彰显国际艺术节的个性

人文环境承载着每个城市独有的文化内涵和文化价值，在现代社会中，人文环境的意义不仅在于它的历史性和观赏性，而且在于其突出的民族特色和丰富的文化内涵，在传承本土文化、增强民族凝聚力方面发挥的重要作用。国外传承比较成功的国际艺术节大都建立在深厚的民族文化背景下，深深扎根于本土文化，把国际艺术节作为展示民族文化和民俗风情的集中场所。鲜明的民族特色和丰富的文化内涵是提升国际艺术节的

世界知名度和对观众具有强大吸引力的深层原因。

爱丁堡艺术节之所以能够在世界范围内享有盛名,其中一个重要原因就是它抓住了本地的人文环境特色,形成了自己的"唯一性"。爱丁堡是一座文化古城,城市的灵魂也从古堡深厚的历史文化中得以延伸。爱丁堡有着优良的文化传统,历史上曾出现过众多的艺术家、哲学家、科学家和经济学家,从柯南道尔到亚当·斯密,不胜其数,2004年因其文学传统而被授予联合国文化遗产城市称号。当然近些年从世界各地来到爱丁堡的年轻人,可能更多地是想拜访这个诞生了"哈利·波特"的古城。而苏格兰的民间文化亦有其强烈的特色,来到爱丁堡的游客,都会被这里的风笛手和高地舞吸引①。爱丁堡本地的文化实力,让国际艺术节的根基雄厚,发展稳定。其中以古堡为背景的国际军乐节,是爱丁堡艺术节的特色品牌,尽显传统的魅力。在这里,你能真正体会到什么叫作"越是民族的,越是世界的"。

### (二) 多样化场馆设施让国际艺术节走进更多人心中

国际艺术节最大的好处是解放艺术,不把艺术束之高阁、藏于深苑,而是要拆除藩篱,将其推至大众中去,为每个人创造体验、参与、享受艺术的机会。因此,传统的音乐厅、剧场不再是国际艺术节唯一的选择,公园、广场、社区、学校、车站,甚至是不寻常的场地等都是国际艺术节可能的栖息地,对演出场所的颠覆,对艺术灵感的释放,某种程度上赋予了艺术更大的活力。选择适合的季节、新奇的场所和空间,别出心裁地演绎艺术,使观众对艺术再生新鲜感,引发审美趣味的变化,从而在好奇心的引导下,重燃对艺术的激情,这是国际艺术节所期望的。这样不仅可以满足不同受众群体的需求,同时也是国际艺术节进行市场拓展的积极举措。

一个国际艺术节的举办,最大的受益者应该是普通百姓,让更多的人通过国际艺术节受到文化的熏陶,真正起到文化惠民的作用。国际艺术节进入社区和学校的价值在于以优秀的文化去引导和影响大众审美,如果大众审美的品位提高了,整个社会文化素质也会随之提高,从而促进文化艺术健康发展。国际艺术节现在所做的公益项目,不是希望培养出多少音乐家、艺术家,而是希望让更多的人懂得艺术是什么,把这个工作推广做好了,才有可能有文化消费市场。国际艺术节进入社区、学校等做公益的演出活动可以培养观众,培育市场比培养演员更重要,因为有钱可以到世界各地请著名的院团来演出,而观众不是靠请就能来,观众的培养需要从小抓起。这就关系到最基础也是最有难度的建设,即文化消费人群的培养和对国际化文化环境的营造,也就是文化软件建设。

为满足不同消费群体的需求,国际艺术节还可以将演出场馆设立在一些特殊的场所,例如人流密集的车站和广场,这样不仅可以让整个城市的居民都充分感受到艺术节的气氛,并且还可以起到很好的宣传推广作用。国际上很多艺术节在场馆选择方面都做了非常大胆的尝试。例如贝多芬艺术节的演出场所非常多样化,他们充分考虑不同观众的需求:有正式的演出场所,如贝多芬音乐厅、波恩歌剧院等;也有在电信大厦、地铁大厅(火车

---

① 经济观察网:《如何打造一个成功的艺术节》,http://yule.sohu.com/20110908/n318734575.shtml。

站)、邮政总部、贝多芬故居、舒曼生前居住地等非正式场馆的演出,音响加一些配置,希望不同的场地带给观众不同风格音乐的体验。

2012年伦敦艺术节是2012年伦敦奥运会和残奥会的官方文化节日,也是英国有史以来最大的节庆活动,长达12周,预算5500万英镑(约合人民币5.2亿)。艺术节包含了音乐(从流行音乐到古典音乐)、电影、喜剧、视觉艺术、戏剧、歌剧、舞蹈、数码艺术等艺术和创意产业。艺术节的策划者邀约作品作为艺术节的核心内容,邀请了来自世界各地的25 000名艺术家在全英国1000个场馆中参与12 000场活动。这些活动场馆有位于北爱尔兰、威尔士、苏格兰和英格兰的小镇和城市,也有像沙滩、森林、小岛和世界遗产地区等位于乡间且不寻常的场地。他们最成功的邀约作品几乎都不是在一般的艺术场馆而是在非常规的场地完成的。他们邀请艺术家在像哈德良长城①、巨石阵②、位于北爱尔兰的巨人堤③这样的世界遗产地区,英国周围的美丽沙滩,甚至在动物园里进行创作。例如,在贝尔法斯特动物园,他们委托北爱尔兰歌剧院对本杰明·布里顿(Benjamin Britten)的歌剧《诺亚的洪水》进行了全新的创作,剧中所有的动物角色都由孩子们来扮演,这部作品是与KT Wong基金会联合制作的。他们也要求艺术家们在像公园或田野这样的普通场所进行创作。如邀请目前鼎鼎有名的指挥家古斯塔夫·杜达梅尔(Gustavo Dudamel)和苏格兰的孩子们做一个短期交流。他们将委内瑞拉的西蒙·玻利瓦尔青年交响乐团带到一个叫作斯特灵的小镇上,在当地的公园举办了一场可容纳5000人的音乐会,这是艺术节的开幕式活动,通过电视转播。英国广播公司也将整个交流过程拍摄成了纪录片。

选择不寻常的场地的一大好处是相对于其他艺术场馆,它能容纳更多的观众。因为这些场地不像音乐厅和歌剧院那样属于某些特定人群。艺术节很重要的责任就是拓展新观众,向他们展示新艺术,所以艺术节也会有大量免费演出。大量免费演出让新观众有机会尝试新艺术和新作品。如果某样东西是免费的,那它会更容易吸引观众花费一些时间前来体验,他们只需要花费时间,而不是金钱,这意味着艺术家可以发展新艺术并将它们展示给观众。

国际艺术节的音乐会可以室内、室外并存,在室内的歌剧院、音乐厅我们可以充分感受古典音乐的高贵典雅,在室外可以充分感受大自然。艺术节的气氛在自然环境的烘托下也会让人感到亲切。为满足不同人群的欣赏需求,除古典音乐之外应融入更多的不同风格和口味的音乐,比如现代音乐、摇滚音乐等。比如可以邀请民间乐手参与,乃至在适当的场合让大众自己有登台和乐手一起合作的机会,这样不仅加强音乐节的丰富性,同

---

① 哈德良长城(Hadrians Wall)是有名的古长城的遗迹,在英国的不列颠岛上,是罗马帝国在占领不列颠时修建的,从建成后到弃守,它一直是罗马帝国的西北边界。哈德良长城包括城墙、瞭望塔、里堡和城堡等,完整地代表了罗马帝国时代的戍边系统。
② 巨石阵(Stonehenge)是英国索尔兹伯里以北的古代巨石建筑遗迹,位于距英国伦敦120多公里的一个小村庄阿姆斯伯里,占地面积大约11公顷,是欧洲著名的史前时代文化神庙遗址,约建于公元前4000—前2000年。
③ 巨人堤(Giant's Causeway)位于英国北爱尔兰贝尔法斯特西北约80公里处的大西洋海岸,是4万根大小均匀的玄武岩石柱聚集而成的一条绵延8公里的堤道,1986年被列为世界自然遗产。

时更增加其民间性①。如果我们的艺术节也可以增加更多的民间项目,比如有大众自发的演出、音乐唱片的交换或其他音乐纪念品展览,即使有许多人无法直接进入音乐厅欣赏音乐会的演出,同样也会有更多人参与到国际艺术节里来。

综上所述,一座城市举办的国际艺术节实际上是为这座城市做的一次"形象广告",而且这种"广告效应"的持续影响力远远超出人们的预想。因为国际艺术节本身可吸引更多的公众参加,让公众在艺术节中更好地了解、感受一个地区的城市文化和发展变化。国际艺术节的形象定位应当是在合理利用所在城市的自然资源、人文环境的基础上,实现国际艺术节社会效益和经济效益的持续发展。它有3个显著特征:

第一,国际艺术节发展的协调性,即国际艺术节发展必须充分考虑资源和环境的承载能力,追求文化、艺术与资源、环境的协调发展。

第二,国际艺术节发展的可持续性,即国际艺术节发展应能满足现代人和未来人的需要,达到现代与未来人类利益的统一,而不是以牺牲未来人的利益来实现国际艺术节的现有发展。

第三,国际艺术节发展的平衡性,即国际艺术节发展应能满足城市居民及外来游客的需要,达到个性化风格与国际认同的统一,文化服务与经济社会目标的统一。

可见,国际艺术节形象定位的实质是在城市的历史、环境、资源、经济、社会之间寻找一个能够相互协调的平衡点。而这个平衡点的选择,是建立在对城市特有的历史、环境、资源、经济、社会的思考与审视基础上的,比如,在现有资源条件下,采取何种艺术风格和艺术形式的呈现与表达,以实现国际艺术节的良性发展;如何使国际艺术节的节目规模、观众规模、场地规模等在城市环境容量的承受范围之内等;这些都要求我们在国际艺术节发展过程中,对其进行准确、合理的定位,从而实现国际艺术节的可持续发展。因此,从这个意义上说,国际艺术节发展定位与城市特色是国际艺术节可持续发展的必然要求。

## 结语

国际艺术节不仅仅为参演院团提供了展演交流的平台,同时又是举办地展示城市文化形象、提高知名度与影响力的绝好机会。近年来,国内各地各类的国际艺术节如雨后春笋般涌现,一方面繁荣了艺术节庆市场,另一方面随着数量的扩张所带来的跟风行为,也造成了国际艺术节个性不鲜明、公众参与度低、品牌力不足的现象。

目前,我们的国际艺术节定位迫切需要的是从城市的历史文化根基中成长出来的独特个性,再加以主题演绎、创意策划和媒体整合,以吸引更多的公众参与体验,形成口碑营销的自发力量。国际艺术节不只是精英的狂欢,更是公众服务和城市发展的机遇。国际艺术节应当致力于发现、表达、传播和开发城市特色,城市将赋予国际艺术节独特的文化内涵和精神气质,两者间不断沟通互动,将为城市发展和国际艺术节繁荣不断开辟新的天地。

---

①肖复兴:《国际音乐节怎样才能走近大众》,《瞭望》2007年第41期,第57页。

**参考文献**

[1] Richards G, Palmer R. Eventful Cities: Cultural Management and Urban Revitalization [M].[s.l.]: Butterworth-Heinemann Ltd, 2009.

[2] Allen J, O'Toole W, Harris R, et al. Festival and Special Event Management [M].[s.l.]: Wiley, 2008.

[3] Getz D. Event Studies: Theory, Research and Policy for Planned Events [M].[s.l.]: Butterworth-Heinemann Ltd, 2007.

[4] Inkei P. Festival-world: State of affairs and suggestions on how to improve subsidization. op. cit. Assistance to art and festivals [R]. Budapest Cultural Observatory for Art Councils and Culture Agencies, 2005.

[5] Quinn B. Arts Festivals and the City [J].Urban Studies, 2005, 42(5): 927-943.

[6] Garcia B. Urban Regeneration: Arts Programming and Major Events: Glasgow 1990: Sydney 2000 and Barcelona 2004 [J].International Journal of Cultural Policy, 2004, 10(1): 103-118.

[7] Heaney J-G, Heaney M F. Using economic impact analysis for arts management: An empirical application music institute in USA [J].International Journal of Nonprofit and Voluntary Sector Marketing, 2003, 8(3).

[8] Hoyle L H. Event Marketing: How to Successfully Promote Events, Festivals, Conventions and Expositions [M].[s.l.]: John Wiley & Sons, 2002.

[9] Bruce E S, Vladimir R. Event Sponsorship [M].[s.l.]: Wiley, 2002.

[10] Scott A J. The Cultural Economy of Cities: Essays on the Geography of Image-Producing Industries [M]. London: SAGE Publications LTD, 2000.

[11] 北京国际音乐节艺术基金会编委会.节日节拍:北京国际音乐节的故事[M].北京日报集团同心出版社,2012.

[12] 张敏.当代国际艺术节公共文化服务的现状与需求:基于第13届中国上海国际艺术节的案例研究[J].艺术百家,2012(4):99-106.

[13] 何康国.艺穗节与艺术节:全球化的表演艺术经营[M].台北:小雅音乐有限公司,2011.

[14] 上海市文学艺术界联合会,上海音乐家协会.上海之春50年纪念文集[M].上海:上海音乐出版社,2010.

[15] 周正兵.艺术节与城市:西方艺术节的理论与实践[J].经济地理,2010(1):59-63.

[16] 陈圣来.品味艺术:一位国际艺术节总裁的思考与体验[M].上海:上海三联书店,2009.

[17] 邢立君.中国艺术节的比较研究[M].武汉:华中师范大学出版社,2009.

[18] 夏一梅.商业与艺术的完美结合:爱丁堡国际艺术节对发展文化创意产业的启示[J].上海商业,2008(9):65-67.

[19] 谢大京,一丁.演艺业管理与运作[M].上海:上海音乐出版社,2007.

[20] 强尼·艾伦,等.节庆与特别活动管理[M].陈希林,阎蕙群,译.台北:五观艺术,2004.

[21] 马广洲,范艾婧,康雯靖.国际艺术节的宣传与推广:罗兰·奥特工作坊[J].天津音乐学院学报,2014(3):68-79.

[22] 曲妍.关于"理念、模式、发展"的思考:"国际艺术节与城市发展高峰论坛暨艺术管理工作坊"综述[J].天津音乐学院学报,2014(3):80-88.

[23] 论璐璐,张萌.琉森音乐节在城市当中的发展及贡献:瑞士琉森音乐节艺术与行政总监迈克尔·哈弗里格主题演讲[J].天津音乐学院学报,2014(3):20-24.

[24] 刘锋,孔维锋,姜萌.国际艺术节与城市发展高峰论坛暨艺术管理工作坊特约嘉宾采访纪要[J].天津音乐学院学报,2014(3):89-94.

[25] 张敏,张超,朱晴.城市艺术节:特色化与国际化双向互动:艺术节公众沟通的ISC模式[J].艺术百家,2013(3):18-23.

[26] 周妍.做城市文化精神的助推器:中国上海国际艺术节艺术总监刘文国主题演讲[J].天津音乐学院学报,2013(3):16-19.

[27] 李布,文晴.节庆文化促发展绿城建设创新风[J].大众科技,2004(2):50-51.

[28] 张敏.艺术节与城市发展[J].文汇报,2012-09-17.

[29] 张蓓荔,刘峥.国际艺术节与城市发展高峰论坛综述[J].天津音乐学院学报,2014(3):25-34.

[30] 王璐.基于IMC理论的城市艺术节管理策略研究:以韩国城市艺术节为例[D].哈尔滨:哈尔滨师范大学,2016.

[31] 徐颖.艺术节事的影响研究[D].上海:华东师范大学,2006.

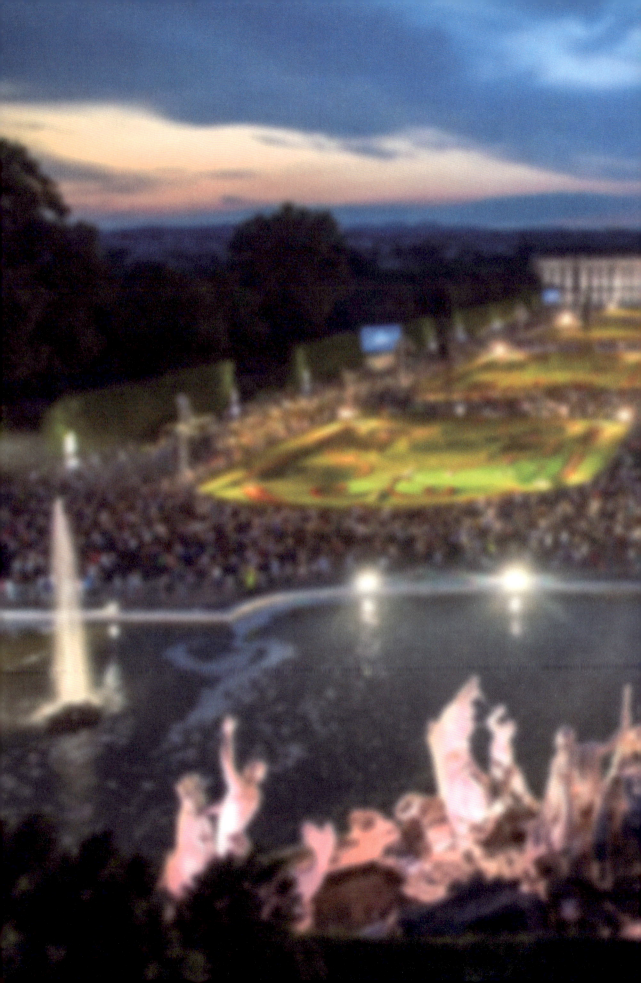

# 第三章
## 国际艺术节的节目设计

在本章中,我们主要探讨音乐类艺术节以及以音乐为主要内容的综合性国际艺术节的节目设计规律与策略、节目来源、节目主题策划、内容整合、形式包装等。主要案例来自英国逍遥音乐节、瑞士琉森音乐节、奥地利萨尔茨堡艺术节、中国香港艺术节等。

# 第一节　国际艺术节的节目设计与其定位的关联

## 一、节目安排及其缘起与诉求之关联

国际艺术节的创立通常是基于某种缘由,这种缘由恰恰是国际艺术节自身定位与独特风格的基础,也是它们区别于其他国际艺术节的特质。相应地,国际艺术节的节目也都会紧紧围绕它的定位来选择与安排。

很多世界著名、历史悠久的国际艺术节的创建起因常与当地的重要人物有关。例如,奥地利的莫扎特音乐节,由"莫扎特基金会"始创于1877年,直到1910年,在莫扎特的故乡萨尔茨堡共举行了8次,以演奏莫扎特作品为初衷。1920年后创建的萨尔茨堡艺术节以德奥作品为核心,特别突出莫扎特和理查德·施特劳斯的作品。随后尽管其他国家作曲家的作品陆续被加入,但是,莫扎特仍然是萨尔茨堡艺术节的核心所在。再例如,德国小城拜罗伊特因伟大音乐家瓦格纳而举世闻名,拜罗伊特艺术节自1876年举办以来,一直以瓦格纳的作品为主导。该艺术节成为世界各地古典乐迷,尤其是瓦格纳狂热乐迷的飨宴,拜罗伊特艺术节也和瓦格纳画上了等号。

也有一些国际艺术节是和历史事件有关的,这一点在欧洲尤为典型。例如瑞士琉森音乐节。因二战影响,一些艺术家迫切寻找安稳的表演场地,于是选择了安宁秀丽的小城琉森,在这里开辟了一片天地。在二战之后,欧洲涌现出一大批古典音乐节,其中著名的有布拉格之春音乐节(1946年创建)、爱丁堡艺术节(1947年创建)、艾斯普罗旺斯艺术节(1948年创建)、拜罗伊特青年艺术节(1950年创建)。这与人们在战后需要精神慰藉的需求有着密切的关系。

当然也有"事出偶然"的国际艺术节,如源于1947年的爱丁堡边缘艺术节。正当爱丁堡国际艺术节举行期间,8个不请自来的表演团体因未获分配场地,便自行设置演出场地,与官方国际艺术节大唱对台戏,最后倒也成就了一个品牌。当然还有一些年轻的国际艺术节,其创建初衷则可能与城市发展息息相关。

## 二、艺术节节目类型

以节目类型划分,主要有两种形态:单一型国际艺术节,如全部为经典音乐节目的琉森音乐节、主打戏剧类节目的阿维尼翁戏剧节;上演两种及以上类型节目的综合型艺术节,如萨尔茨堡艺术节、爱丁堡艺术节、香港艺术节等。

一个城市选择单一型艺术节还是综合型艺术节,或许与艺术节管理者掌握的艺术资源多少有关。不过,总体上来说仍有其规律:大都市由于人口多、文化多元,与国际接轨频繁,眼界与格局比较广阔,城市对文化活动的口味需求多样化,往往喜欢雅俗共赏的综合型艺术节,比如上海国际艺术节。而中小城市人口稳定,文化组成相对简单,寻找一个城市文化符号相对容易,也有利于打造品牌,因此中小城市比较偏爱单一型艺术节,它们往往少而精、小而强。比如拜罗伊特艺术节,只上演瓦格纳作品;因独特的自然环境和经验理念,每年能够吸引和聚集来自全球的音乐大师和青年才俊及广大乐迷而闻名的韦尔比耶音乐节;瑞士小城琉森更是主打绝美的旅游风光,在湖边举办琉森音乐节(图3-1)。

**图3-1 KKL琉森文化与会议中心**
(图片来源:琉森音乐节官网)

然而,这一规律也不尽然。国际大都市也可能选择单一型艺术节,如北京国际音乐节,以音乐会、歌剧和室内乐为主;伦敦的逍遥音乐节,只上演音乐类节目;城市举办国际艺术节,选择单一还是综合形态,关键是要为其寻找到可以作为城市文化名片的核心的文化支柱。

### 三、成功的艺术节节目设计的核心

香港话剧团前艺术总监杨世彭先生在造访拜罗伊特艺术节时,对观众进行了通俗幽默的画像描述:"德国人在幕间休息时狂饮啤酒,英国人细读下一幕唱词,法国人则勾搭异性……拜罗伊特是该带太太去的,因为那儿的演出较闷,也需要较高层次的欣赏能力;而萨尔茨堡艺术节是带情人去的地方,因为那儿的女性观众讲究争妍斗丽,节目内容也通俗。"[①]这段文字虽有戏谑调侃之意,但的确体现出这两个艺术节定位及观众的差异性。对于其城市来说,国际艺术节是一张文化名片。它的定位可能与诸多因素有关:与城市形象、特色密切相关,与艺术总监理念相关,与本土优势文化资源相关,还有的是为了填补某种空白。

影响国际艺术节成功的因素定当来自方方面面,其中节目的安排是核心要素。业界专家指出,在设计时应当重点关注如下6点[②]:

第一,要关注节目品质。当然这并非意味着必须全是重量级或明星艺术家的节目,有时年轻的表演者也能提供高质量的演出。第二,要注意传统与创新,为之建立有吸引力的联结。第三,要关注艺术家。例如设计融合了明星艺术家和新晋艺术家的节目。第四,要关注观众。将人们联结在一起,国际艺术节要为观众提供他在其他地方都无法获得的独特体验。第五,要有优秀的策展理念,也要根据时节设计季节性主题。第六,要考量国际艺术节对举办城市和地区的影响,以及在全球的影响力。

---

① 杨世彭:《初访拜罗伊特乐剧节》,《中国戏剧》1996年第5期,第57页。
② 观点来自天津音乐学院特聘教授、曾任萨尔茨堡艺术节市场营销总监的罗兰·奥特(Roland Ott)教授于天津音乐学院开设的"国际艺术管理"课程(2019年)中关于"国际艺术节"的主题讲座。

# 第二节　国际艺术节的节目来源

我们不妨将国际艺术节与上演的节目,以超市及货品作为参照——超市提供展示及销售的平台,货品由超市选择的供货渠道供应。对于小规模的超市,经营者需要主动去联系生产方或供应商;中等规模的超市,除了在主动寻找适合的产品外,还会筛选主动寻求合作的供应商;而大型规模的超市集团,则会在此基础之上,通过生产自己品牌的货物,占领市场份额,同时建立自己的品牌。

国际艺术节和节目,关系亦如此:新创立的艺术节,对外主动寻找项目;对于具有一定的影响和口碑的艺术节,或许会有大量"毛遂自荐"的节目,此时艺术节选择节目的主动性更强;对于声望高、运营能力强的艺术节,往往还会增加一些自制节目,以展现独特的艺术品味、壮大自己的品牌,或者降低运营成本。

## 一、国际艺术节作为"买家"选择节目

国际艺术节中有相当大的比重是现成的作品,比如一出经典歌剧、一场独奏音乐会、一场芭蕾舞剧。艺术总监工作的重点是要广泛收集、储备演出资源,评判它们的艺术水准、评估市场反应,再从中选择合适的节目,买下项目。这是相对省时省力的方法。这一工作始终贯穿在艺术节总监的生涯中,他们需要时刻关注周围的文化信息。笔者曾在2014年于天津举办的"国际艺术节高峰论坛"中接待多位国际艺术节及艺术机构的管理者,其中与来自美国北卡罗来纳表演艺术中心的行政及总监埃米尔·康(Emil Kang)先生初次见面时,寒暄过后他便问道:"这里有什么能代表本地特色的节目吗?"这种主动积极寻找节目的态度给笔者留下了深刻的印象。

### (一)上演经典作品,重在挑选表演者

在国际艺术节中上演率最高的自然是一些经典作品。有一定影响力的成熟的国际艺术节,如萨尔茨堡艺术节、逍遥音乐节等,节目往往"供大于求",他们便会有较大的挑选余地,节目总监们已不需要费尽心力地四下寻找项目,他们面临的问题是如何精简过剩的节目,从做"加法"到做"减法"。逍遥音乐节总监罗杰·怀特(Roger Wright)表示,他在执掌艺术节期间,相对于"说'同意'",让他花掉更多时间和精力的是去"拒绝"一些演出项目;香

港艺术节节目总监梁掌玮女士也曾谈及类似感受,随着香港艺术节已经迈过"四十不惑"之年,他们要让艺术节适当"瘦身",只选适合自身目标的项目。不过节目总监仍要和那些被他们"拒之门外"的团体保持良好的关系,将其作为资源储备,用于日后艺术节中。

韦尔比耶音乐节曾推出不少崭露头角的年轻艺术家,培养明日之星。笔者在2016年澳门国际音乐节的论坛上与嘉宾之一的韦尔比耶音乐节总监马丁·恩斯特龙(Martin Engstroem)先生请教他们如何挑选合适的新人艺术家。他表示,对于那些经纪公司、唱片公司推荐的新人,韦尔比耶音乐节会研究他们的资料,出席他们的现场演出,与新人艺术家面谈,评判其是否达到音乐节要求,再做决定。

曾任逍遥音乐节总监的罗杰·怀特和团队会提前3年对艺术节做规划,从主题、节目再到表演者,还要与委约创作的作曲家、出版商和经纪公司联系,了解为音乐节提供重要演出的大型乐团的巡演计划(提早洽谈亦有利于降低成本);在此基础上,将艺术家在逍遥音乐节的日程先确定下来,一般要提前2年预订,至于具体演出哪些作品,则可留到日后再商定。每年的逍遥音乐节还有推出新人新作的使命,有数十部新作进行世界首演,因此还涉及委约创作的事情,也需要在这一阶段与艺术家们谈妥邀约,以便给予他们充足的创作时间;在逍遥音乐节举行的1年之前,绝大多数的表演者及演出内容都要被确定下来。

运作能力强的国际艺术节,不仅可以有挑选的空间,甚至还可以有更大的主动性、创造性来策划安排节目。香港艺术节节目总监梁掌玮女士提及一个例子:早在2006年莱比锡格万特豪森管弦乐团访问香港时,她便希望有朝一日能将莱比锡最著名的3个团体——莱比锡格万特豪森管弦乐团、圣托马斯教堂童声合唱团及莱比锡歌剧院一同邀来。这3个团体分别是巴赫曾担任领唱并为之工作的教堂、世上历史最悠久的乐团和欧洲第三古老的歌剧院,它们无论在历史上还是当今乐坛都有着举足轻重的地位。终于在2011年,香港艺术节策划了这三大团体联合访港,创造了历史性事件。艺术节上安排了2场格万特豪森管弦乐团的专场音乐会,还安排了这3个团体联袂献上巴赫作品音乐会及瓦格纳歌剧巨作《特里斯坦与依索尔德》(*Tristan und Isolde*)(莱比锡也是瓦格纳的出生地),绝对堪称一场莱比锡盛宴。这三大团体也产生了品牌聚集的巨大效应,每场演出都达到了百分之百的上座率。①

对于一些中小型或是尚在发展期的国际艺术节,可选择节目的余地并不大。那么就需要策划者谨慎安排节目。名气大的团体,艺术水准高,但成本也高;崭露头角或是有潜力的一些新团体,市场号召力或许不足,但成本略低。策划者需要权衡成本和市场的关系,量力而行。节目可以少而精,切莫贪大而全。毕竟国际艺术节成功与口碑的建立,是以产品品质为基础的。节目无论是古典还是流行,一定要保证品质,是可以推敲的"经典"

---

①张雪妍:《大胆、创新、传承、延续——中国香港艺术节节目总监梁掌玮主题演讲》,《天津音乐学院学报》2014年第3期,第12页。

之作。

## (二) 上演新作品,重在找到契合的项目

无论是从国际艺术节角度还是从观众角度,无论是从国际艺术节的多元性还是从时代性需求来看,很多国际艺术节早已不将演出内容限于"经典作品"了,他们都在努力拓展节目内容,新作品的比例也不可小觑。所谓"新作品"有可能是那些面世时间尚短但已完善的作品,有可能是首次在艺术节公演的、市场反馈尚不明确的作品,还有可能包括一些委约作品(大多也是在艺术节首演)。

无论是成熟的、大型的国际艺术节,还是尚在成长中的、中小型国际艺术节,主动寻找项目才是解决问题的方式。国际艺术节策划者也扮演着伯乐一般的角色,需要去挖掘、引领新作品,找到艺术追求和理念与艺术节精神相契合的艺术家,将其展现给更广泛的观众。

不少国际艺术节在创建伊始,在节目选择上常会靠圈内人推荐介绍,作品选择比较被动。但随着艺术节的成长,业界人脉、资源及经验的积累,艺术节可以更加主动地去寻找优秀作品。世界各大国际艺术节、表演机构、艺术比赛、演艺博览会或交易会等,都是节目总监物色节目资源的地方。对于亚洲观众来说,有一些外语类、小语种的作品可能会有较高的欣赏难度,但在不少节目总监看来,这一点不该成为项目遴选的障碍。只要是优秀的作品就值得被推介给更广泛的观众。有时,陌生的语言和文化,恰恰有可能成为节目的吸引力所在。

节目总监不仅要考虑节目本身,有时还会受到节目之外的因素的影响。正如香港艺术节节目总监梁掌玮女士曾在采访中谈到的,选择节目有时也像玩股票,比如要留意货币汇率,若欧元升值,便要马上减少欧洲的节目;欧元贬值,就要抓住机会实时买入节目。就连航空公司缩减航线也会影响到演出成本,所以他们要随时留意市场变化。

## 二、国际艺术节作为"生产者"主动制作节目

除了以"购买者"的身份引进现成的作品之外,国际艺术节还可能以"生产者"或"创作者"的身份来为艺术节筹备节目。在一些资历悠久、实力雄厚的成熟的艺术节中,经常能看到这种情况。他们通过与其他艺术家、团体或机构委约、联合制作等方式打造多部新作品。这样既可扩充节目内容,使艺术节更多元化,又可推出新人新作,同时也是壮大自身品牌的一种方式。艺术节对于"自制节目"有更大的主动性,受众可从"自制节目"中体会到艺术节的自身特色。

### (一) 委约作品

委约作品,是国际艺术节向艺术家或团体"约稿",可能是根据某个特定主题而作,如迎接纪念日或某个重要事件。如2013年的北京国际音乐节10周年之际,当代波兰最伟大的作曲家潘德列茨基(Penderecki)受其委约,创作了《第八交响曲——无常之歌》。对于大多数音乐节来说,委约作品基本上被归为"当代音乐"。2015年的北京国际音乐节上演了一部有趣的委约作品,它是由北京国际音乐节艺术基金会与上海夏季音乐节联合委约,由美国作曲家安迪·秋保(Andy Akiho)创作的《乒乓协奏曲》(*The Ping Pong Concerto*)。这一

作品在交响乐中加入了乒乓球的击打声,特地邀请了两名乒乓球运动员在台上以单打方式制造音响,和交响乐团共同完成演奏。这一作品以别出心裁的音乐形式纪念了中美两国"乒乓外交"的历史往事(图3-2)。

图3-2 北京国际音乐节《乒乓协奏曲》演出现场
(图片来源:北京国际音乐节官方公众号)

中国原创作品和国际委约作品,是每一届上海国际艺术节的组成部分,约有四分之一的节目是国内的原创作品,遵循"中国元素国际表达"的理念,用世界语言来讲述中国的故事——这是该艺术节委约作品的主题。

逍遥音乐节的首个委约作品出现在1960年,是英国作曲家威廉姆·阿尔文(William Alwyn,1905-1985)受到画家威廉·鲍威尔·弗里斯(William Powell Frith)1858年的一幅画作启发而创作的作品《赛马日序曲》(Derby Day Overture)。作曲家使用了"十二音技术的个人化的概念"来创作。委约并首演新作品,始终占据逍遥音乐节的重要组成部分。如其总监罗杰·怀特在2013年的一篇致辞中说道:"我们希望扩大音乐的疆土,引领观众对音乐有发现。"2011年至2015年,在逍遥音乐节上进行世界首演的作品平均为21.6部;由BBC委约的作品每年平均上演14.8部。以上演现代作品为傲的瑞士琉森音乐节,在其节目组成中,委约作品自然是不可或缺的重要部分。每一年,琉森音乐节都会指定1~2位驻节作曲家,并会着重关注他们的作品。此外,琉森音乐节的一大功能就是教育功能,尤其着重于青年艺术家演绎、创作当代作品。琉森音乐节中特别安排了"罗氏青年委约作品大赛"(Roche Young Commissions,罗氏为瑞士医药集团,亦是琉森音乐节的四大赞助方之

一),让青年人有机会积极创作,当年获奖者的作品还会在专场音乐会中由琉森音乐节学院管弦乐团演奏。2015年共有15位当代作曲家的作品进行了世界首演。

对于像逍遥音乐节、琉森音乐节这类的西方艺术节来说,委约作品所展现的是全世界范围的当代艺术家,他们于当下的艺术创作理念与思考。而对于中国及其他亚洲艺术节来说,委约作品的更重要意义可能在于它能给本土艺术家发声的机会和空间,这对本土的艺术家、艺术节尤为重要。毕竟,在诸多被冠以"国际"之名的艺术节中,由于众多原因,西方作品一直占据着很大的比重。艺术节不仅应该具备"迎进来"的功能,还应担当"推出去"的责任,为本土艺术家提供自我展示的舞台。

北京国际音乐节曾向作曲家周龙委约创作了歌剧《白蛇传》,这部作品在2011年获得了美国普利策音乐大奖,引起国内音乐界的广泛关注(图3-3、图3-4)。2013年,北京国际音乐节再度与周龙进行合作,特地安排了"向作曲家周龙致敬——北京国际音乐节委约作品专场音乐会",并首演了本届音乐节再度向周龙先生委约创作的交响史诗《九歌》,这也是该作品的世界首演。

图3-3 2010年第13届BMF
歌剧《白蛇传》中国首演海报
(图片来源:北京国际音乐节
官方公众号)

图3-4 2010年第13届BMF歌剧
《白蛇传》中国首演剧照
(图片来源:北京国际音乐节官方公众号)

香港艺术节也积极推介本土演艺人才,向新晋艺术家委约创作作品。戏剧、舞蹈、音乐是香港艺术节委约的三大领域,比例比较均衡。其中"香港赛马会当代舞蹈平台系列"是由香港艺术节主要赞助商香港赛马会冠名的培养青年艺术人才的项目,鼓励香港本地舞坛精英和香港作曲家合作推出新作,自2012年开始,已经成为每一届的固定板块,成为香港艺术节的一抹亮色,至2017年至少已上演了21部委约创作的舞蹈作品。由中国港台知名艺术家吴兴国、张大春和周华健担任创作及领衔的作品《水浒108——上梁山》在2007年问世,这部中西合璧,集武术、摇滚、戏曲等元素于一体的作品收获了良好的市场反馈。2011年第39届香港艺术节的主题为"英雄",就上演了其续集《水浒108——忠义堂》,这部音乐剧场(音乐戏剧)形态的作品,由香港艺术节和上海国际艺术节共同委约,联

同中国台湾地区当代传奇剧场及上海戏剧学院戏曲学院推出。这部广受青年人喜爱的作品，在2013年再度由香港艺术节委约，推出了《水浒108——荡寇志》，至此形成了《水浒三部曲》。

### （二）联合制作及策划联合演出

在委约创作的基础上，有一些国际艺术节还可能会介入到制作层面，委约方的参与性、主导性更强，创作出来的作品也属于艺术节生产的产品，带有艺术节的品牌属性。对于一些成熟的艺术节来说，能够委约并联合制作（或独立制作）也是艺术节实力及水准的体现。

国际艺术节本身兼具着交流的功能，中外艺术家合作对话，既能彼此相互加深了解和学习，本土艺术家们也能从中提高自己对艺术的要求。

2006年的香港艺术节上，香港管弦乐团就和英国伯明翰市交响乐团合唱团联合演出了福雷（Faure）的《安魂曲》（Requiem）；艺术节还邀请本地艺术家与国际艺术家一起合作，打造新作品，如2014年现代舞蹈大师皮娜·鲍什（Pina Bausch）及乌伯塔尔舞蹈剧院带来的舞剧《死而复生的伊菲格尼》（Iphigenieauftauris）。从《1980》《抹窗人》（Der Fensteiputzer）到《火热的玛祖卡舞》（Mazurca Fogo），1993年以来，已在香港演出6部皮娜·鲍什的作品。自20世纪90年代迄今，香港艺术节"自主策划、委约、制作或者参与制作了近150个新作品，包括粤剧、歌剧、音乐、当代舞蹈、戏剧、跨媒体及中国戏曲等。虽然多数以香港本地的原创作品为主，但是也有从本土走向国际的合作投资项目和直接的委约作品。中国内地、台湾地区，亚洲国家如日本、新加坡、韩国等地较为密切"[①]。

2017年与美国三藩市歌剧院联合制作了英文原创歌剧《红楼梦》，汇聚了编剧黄哲伦、作曲家盛宗亮、导演赖声川、舞美设计叶锦添等世界知名的中国及华人艺术家创作团队。该剧作为当年艺术节闭幕式的压轴作品，进行了世界首演。半年后，登上了中国内地舞台。

---

[①] 苏国云：《香港艺术节制造》，第45届香港艺术节官方杂志《阅艺》，2017，第57页。

## 第三节　国际艺术节的节目内容设计原则

国际艺术节的观众具有多样性，其需求自然也不会单一。在各式各样的需求中，需要注意平衡不同需求的矛盾。值得注意的有以下四对关系：

国际性与民族性：一方面，当代世界多元化，国际交流频繁，观众渴望看到国际化的节目和艺术家；另一方面，主办方还要关注本土文化的发展，包括本土化的艺术类型、节目和本土的艺术家。为了培养观众和树立民族凝聚感和自信心，民族性节目一定要有重要的比重。

经典性与当代性：艺术节要想树立品牌、产生影响，首先需要足够广泛的观众，经典性的作品是吸引大众、传承艺术的最佳途径；同时，对于当代新作品与当代艺术家的吸纳，是一个艺术节具有宽广视野与胸怀的体现。我们活在当代，也必然需要展现当代艺术的精神面貌，保持与时俱进。

大众性与专业性：如同品牌中的"基本款"与"高配置"，顶尖团体与普通团体的配比、经典作品与冷门作品的比例很重要。这不仅是从节目本身出发，也是从营销角度考虑的。大众性的节目、大众熟悉的明星级艺术家，有利于提升艺术节在观众心中的亲近感，从而扩大观众规模，增加票房；而专业性的节目，比如较少上演的作品或是新作，对于有更高层次欣赏需求的专业观众，是很好的享受，它们对资深艺术爱好者产生挑战，从而也会激发他们来参与的兴趣。同时，专业性节目的选择，也是艺术节水准和品味的参照标准之一。

艺术家导向与市场导向：艺术家，尤其是有市场号召力的成熟艺术家，在节目的设计和选择上，通常具有权威性和主导权，在为节目做决定时的空间较大。于是，就会有艺术家选择一些较少上演的、冷门的或者是新作品。而相对地，市场的喜好，可能会跟艺术家本人的兴趣无法一致。因此在做节目设计时要充分考虑市场的需求，既要安排观众易于接受的作品，也要考虑艺术家在艺术领域前沿的引领和提升作用，平衡二者的关系。

在国际艺术节的演出内容上下功夫，与时俱进，适应观众口味的转变而制作出富有新

内涵、新特点的艺术作品,关键是要在观众口味和演出内容的艺术价值之间寻找平衡点。[①]

结合上文提到的四对关系,在艺术节节目安排上,应注意以下原则:

## 一、国际性

国际艺术节是艺术家和作品展现的平台,是文化交流和民众的盛会。主办者往往借由加入"国际化"的元素,提升活动的规格,吸引更多的参与者,加强艺术节和城市的影响。

在安排节目时,要依据实际情况来谨慎安排国际型项目。主办方除了需要考虑项目成本和自身运作能力外,还要考虑国际节目的市场接受度、节目的同质性问题。当某种表演艺术在本土市场尚未建立起来的情况下,可以根据实际情况选择考虑延后引进或是大胆挑战。当可供选择的节目中有多个相似的项目时,也要避免同质性,这既是为了避免重复,也是避免票房相互影响。试想一个综合艺术节中有3个俄罗斯的芭蕾舞团同时造访,或是不同国家的舞团都计划演出同一个经典舞剧,那么就一定要有取舍了。

此外,艺术节的"国际性",不应只体现在表演团体上,也应该在观众组成上体现出来。能带来"国际观众"的艺术节才真正叫作"国际艺术节"。

## 二、本土性

上演本国及本民族的作品、推广民族的文化,是艺术节的责任之一。这不仅起到了展示和传承的作用,亦有利于增强民族的凝聚力和自信心——其实这正是艺术节的使命之一。

例如,多年来,香港艺术节"用创新思维发扬传统艺术,促进艺术节持续发展"[②]。香港艺术节就始终注重保持本土特色艺术之一的粤剧,在节目安排上和场地选择上,都颇为用心。不仅每年都有固定的粤剧板块以飨戏迷,还将历史悠久的剧院翻新,以作为艺术节期间粤剧表演的专属剧场,邀请三代粤剧演员来增强场地和节目的分量感,还用"一家人在榕树下听粤剧"的怀旧气氛作为特点,勾起民众的情结,传承这项世界非物质文化遗产项目,延续香港人的集体回忆。

## 三、经典性

大多数涉及表演艺术的艺术节,无论是音乐节、戏剧节、舞蹈节,都有一个共同的诉求,就是将优秀的作品推广给大众,达到艺术普及与传承的目的。因此,节目的组成中,占比例最大的一定是经典的作品。再扩展一点而言,是艺术品位高、品质高的优秀作品。

### (一)选择经典节目

经典节目由两层含义组成,一是经典性的作品,二是艺术造诣高、有票房号召力的表

---

① 张蓓荔、刘峥:《国际艺术节与城市发展高峰论坛综述》,《天津音乐学院学报》2014年第3期,第25页。
② 张雪妍:《大胆、创新、传承、延续——中国香港艺术节节目总监梁掌玮主题演讲》,《天津音乐学院学报》2014年第3期,第15页。

演者。此二要素是艺术普及时的重要吸引力。

每一届的香港艺术节都会安排歌剧/戏曲、中西音乐、爵士乐/世界音乐、戏剧、舞蹈的固定板块，在每一年的"最受欢迎的12个节目"的统计中，名作和名家的项目都名列榜首。2016年，以预订期间售出的门票数量做统计，最受欢迎的节目包括古巴国宝级乐团"乐士浮生录"的告别巡演、皇家莎士比亚剧团戏剧、米克洛夫斯基芭蕾舞团的《睡美人》、芬兹·帕斯卡剧团的杂技《真相奇幻坊》、布里斯托尔老域剧团及英国国家剧院的《简·爱》、无界限杂技团的《大动作》、都灵皇家剧院的歌剧《西蒙·波卡涅拉》（Simon Boccanegra）、粤剧《李太白》、安娜·涅翠柯（Anna Netrebko）演唱会、优人神鼓与柏林广播电台合唱团的《爱人》，以及莱比锡圣托马斯合唱团与莱比锡格万特豪斯乐团的《圣马太受难曲》等。可以看出，榜上有名的都是名家或名作或二者皆有之。

### （二）设计"保留节目"

保留节目，是艺术节、艺术机构的标签，也如同是其对外宣传的广告。它有助于帮助艺术节、艺术机构塑造与众不同、令人印象深刻的品牌形象。提到《拉德斯基进行曲》和《蓝色多瑙河》，观众必然联想到维也纳金色大厅一年一度的新年音乐会；提到柏林爱乐乐团的温布尼森林音乐会（Waldbühne Berlin），熟悉古典音乐的观众自然会提及音乐会尾声处永恒不变的《柏林的空气》，以及观众们击节拍掌吹口哨时欢悦的场景。从某种意义上来说，"保留节目"就是一张艺术名片，也是一项传统。

"保留节目"可以是一部完整的剧作，也可以是少数几首作品，但它们一定要具备通俗性，这样才便于铭记和传播。

一年一度的萨尔茨堡艺术节，起初以莫扎特的作品为主，后加入了理查德·施特劳斯的作品。从某种意义上说，这二人的作品算是一种"保留节目"，然而他们的作品每年都会更换。萨尔茨堡艺术节真正的保留节目却是一部戏剧作品。首演于1911年12月1日的《每个人》（另译《耶德曼》，德语意为"每个人"），是源于中世纪的道德剧，由奥地利萨尔茨堡的诗人和剧作家雨果·冯·霍夫曼斯塔尔创作，讲述名为"耶德曼"的富人被上帝带走前，与上帝、罪恶、知识、信仰、美貌、财富之间的对话，用隐喻的方式告诫人们要有善念善行，这样才能自我救赎。在耶德曼走进坟墓前一声凄厉的"耶德曼"之中，响彻全城的呼号即宣告表演结束。该剧自1920年8月22日移至萨尔茨堡大教堂广场上的台阶表演之后，它就成了萨尔茨堡艺术节的保留剧目。《每个人》的上演，标志着该届艺术节的开始，并会持续贯穿至艺术节落幕，共上演十余场。平日30~168欧元的票价在首演场次能高达三四百欧元，即便如此，那2544个席位也早被抢购一空。似乎对于观众来说，到此处看此剧，是带有一定仪式感的（图3-5）。

伦敦的逍遥音乐节以交响乐为主。在每年的70余场主要音乐会中，必不可少的是贝多芬《第九交响曲（合唱）》；同样，在每年的"终场之夜"中，下半场的曲目中永远不变的是这样几支曲子：《统治吧大不列颠》、《耶路撒冷》（Jerusalem）、逍遥音乐节创办者亨利·伍德创作的《不列颠大海之歌幻想曲》（Fantasia on British Sea-Songs），以及英国作曲家埃尔加

图3-5 第100届萨尔茨堡艺术节《每个人》剧照
（图片来源：萨尔茨堡艺术节官网）

最为人所熟知的《威风堂堂进行曲》（Land of Hope and Glory，亦被称为《光荣与荣耀之地》），在这个板块担任领唱的必然是当下赫赫有名的世界级歌唱家。对于音乐节的现场观众来说，当全场6000人齐唱被誉为英国第二国歌的《光荣与荣耀之地》时，凝聚的民族精神和情感撼动人心。1997年开始，在英伦三岛的4个首府设立分会场，在露天公园中举行通俗氛围的露天音乐会，曲目和艾尔伯特大厅中的古典作品毫不相同。但是，每当皇家艾尔伯特大厅中演奏到这个板块时，公园音乐会便会实时转播，现场观众和收看直播的英国民众，会一同聆听同一个声音。更有众人耳熟能详的《友谊地久天长》或热闹欢庆的《水手的号角舞》（The Sailor's hornpipe）位列其中，现场观众挥舞彩旗、随意拍手跺脚或是吹喇叭都是允许的。这一"民族情"板块将音乐节的欢腾气氛推向高潮，更是激发起民众的爱国情怀，使其更有民族凝聚力和身份认同感，这一板块成为逍遥音乐节上永恒不变的最令人期待的"保留节目"。

## 四、时代性

对于节目内容的安排，无论是国际艺术节还是任何艺术机构，都需要注意让节目内容紧贴时代变化。从艺术节、剧院演出季的主题设定，再到作品及表演者的选择，以及具体到一场音乐会的曲目编排，都需要策划者有审时度势的能力和对时代发展变化的敏感度。因为，策划节目的最终目的是要吸引尽可能多的观众，那么，与观众拉近距离的方式之一，便是寻找"共同话题"，它们往往来自当下的时尚潮流、民众关心的热点、社会格局的变化等。当观众能在策划者的节目中找到他感兴趣的话题时，那么他往往会乐于成为

观看演出的出席者,从而购票。同时,节目策划中的"时代性",也从侧面展现了活动策划者开放的心态、积极的精神、活跃的思想和敏捷的反应等,这些也有助于艺术活动的品牌形象塑造。

### (一) 最新前沿作品

生命前进的动力往往来自"变化",事物要发展,也必然要吐故纳新,紧跟当下时代变化,纳入新鲜元素甚至超前的因子,在激荡中前行。艺术,源于生活,高于生活。国际艺术节不仅应满足观众对文化艺术的基本需求,还应当作为观众艺术品位的引领者,展示给他们哪些是经典的,哪些是未来可能成为经典的,培养观众的好奇心与包容度。

通常,可以借由选择一些新制作、新曲目来达到这个目的。它们可能是当代的新作品,也有可能是具有难度的挑战性的现代作品。也许这类作品在欣赏难度上高于经典名作,但无疑也是培养、提升观众欣赏水平的途径。

瑞士琉森音乐节建立伊始便确定了走高端路线、演现代作品、培养新人的目标。通过一系列演出,如"首秀"系列推出了很多青年艺术家,也进行了多部作品的首演。自1999年至2014年的15年之内,首演作品就已逾120部[①]。这与其创建者有着密不可分的关系。琉森音乐节的三大管理者中,阿巴多(Abbado)的指挥生涯与当代音乐作品有着密切的关系;另一位皮埃尔·布列兹(Pierre Boulez),更是一位以现代作品而闻名的作曲家,他创建了琉森艺术节学院,向全世界具有高超天赋的年轻音乐人提供高水准的教育活动,并将重点放在20世纪、21世纪新作品的排演上。而琉森艺术节学院管弦乐团亦是音乐节的主要演奏力量。

琉森音乐节安排有当代音乐、现代系列板块;有向布列兹致敬的"布列兹日"(Day for Pierre Boulez)。在2015年的夏季音乐节的"现代系列"板块中,就有7场当代音乐作品的音乐会,包括布列兹经典作品及其他作曲家的8部新作的世界首演。音乐节每年还会指派1~2名艺术节驻节作曲家并着重关注他们的作品。2015年,被委任的两位驻节作曲家瑞士人尤格·怀滕巴赫(Jürg Wyttenbach)与美国人托德·马克欧弗(Tod Machover)带来了对当代音乐的特别理解。尤格·怀滕巴赫创作的《怀滕巴赫素材》(*Wyttenbach Matterial*)是一部结合了多文本的作品,其中包括马尼·马特(Mani Matter)的《事故》(*Der Unfall*)的剧本,与琉森剧院和位于瑞士巴塞尔的诺德广场合作,进行了世界首演。托德·马克欧弗在长达一年的努力后推出了《琉森交响曲》(*Symphony for Lucerne*)——一部描绘琉森城市的令人身临其境的声响图画,城市的居民、俱乐部、儿童和青少年都成为其中的参与者。2015年度"现代系列"中的5场音乐会有71%的上座率;7场音乐会中有多位艺术家首次亮相,上座率达九成;共有15个当代作曲家的作品进行了世界首演。

---

[①] 韩晓波、孔维锋、周妍:《国际艺术节的节目设计——迈克尔·哈弗里格工作坊》,《天津音乐学院学报》2014年第3期,第37页。

### (二) 最受关注的艺术家

"明星"意味着票房的保证。如果一系列演出中能有几位明星艺术家加盟,则有利于引起公众对艺术节的注意。策划者需熟知当下艺坛中艺术家们的情况,虽不必了如指掌,但也须胸中有数,须知晓哪些是最受追捧的艺术家,无论他们早已功成名就或是崭露头角,他们的商业价值和艺术价值又分别如何。不过如果艺术家的商业价值和艺术价值并不均衡,那便需要策划者思考活动的目的及诉求再决定是否邀请。靠名人效应聚集人气带动票房无可厚非,只要艺术家风格和活动自身定位匹配即可。但要注意,在国际艺术节的一系列演出中,这样的选择要有"度",切莫贪图市场效益而选择过多华而不实的作品从而影响了活动品质。

这也对策划者提出了较高的要求。首先,节目总监需要有广阔的业界人脉,联系某些大牌艺术家时有便捷而顺畅的沟通渠道。如今我们可以通过艺术家的个人网站或社交媒体找到经纪公司的联络方式,但如果依靠业界人脉关系联络,则有益于可信度和成功率的提高。其次,通常来说,一些成熟的艺术家因邀约甚多,他们的档期往往需要至少提前1年联系,有的甚至需要提前3年联系。拥有远见卓识、强大的人脉网络与耐心,是成功邀约节目的重要前提。2007年香港艺术节曾邀请到传奇舞蹈家希薇·纪莲(Sylvie Guillem)访港,而这场演出却是花了5年时间才敲定;同年,香港艺术节也通过奋力争取,促成了极受关注的改编自乔治·奥威尔(George Orwell)小说的戏剧《1984》在香港的演出,并成为该剧的亚洲首演。这两个项目都上榜当年最受欢迎12大节目。在与艺术家接洽的过程中,可能会出现很多始料不及的状况而耽误进程,比如艺术家档期不适合、艺术家没有兴趣等。如2013年女中音歌唱家乔希·狄多娜托(Joyce DiDonato)因不满俄罗斯签署反同法案而拒绝了莫斯科新剧院发出的邀请。所以节目策划方要提早做好方案,并抱有足够的耐心、诚意、执着。再次,策划者也需要有深厚的经验和敏锐的判断力,能够从众多尚未跻身一线的项目和艺人中,发掘出具有价值的"潜力股",先下手为强。这样既可在档期上有充足的余地,更有可能降低成本。

### (三) 与时俱进更新节目内容

国际艺术节的节目,除了经典戏码之外,还要及时补充新作品、新元素。它们未必是前沿、先锋作品,但应该是与当下观众的兴趣紧密结合的内容。正如前文提到的,抓住大众的兴趣点,就找到了与他们的"共同语言",从而达到吸引观众的目的。

英国有一部著名的科幻电视剧《神秘博士》(Doctor Who),自1963年开播以来持续受到观众欢迎。2013年时,这部电视剧已经连续拍摄播出了50年整,成为由BBC投资制作的最长寿的科幻电视剧。2013年的逍遥音乐节当中,特别安排了纪念《神秘博士》50周年的专场音乐会,曲目都来自电视剧的配乐。

同样,另一部由BBC制作的电视剧《神探夏洛克》(Sherlock)在过去几年迅速走红,成为BBC制作的关注度极高的电视作品,更成为全球观众热议的焦点话题。2015年,逍遥音乐节特别安排了《夏洛克·福尔摩斯——音乐意念》(Sherlock Holmes—A Musical Mind)的

专场音乐会,演奏了这部电视剧的配乐及其他福尔摩斯经典电影中的音乐。同时,策划者还从原著中挖掘线索,将拉索(Lasso)的合唱作品、罗西尼《塞维利亚的理发师》、柴可夫斯基《奥涅金》的咏叹调、帕格尼尼的《钟》、瓦格纳《女武神》中的音乐巧妙编排其中,并由电视剧的编剧兼主演亲自担任解说。这不仅让该剧的剧迷们重温了电视剧配乐这些通俗作品,也向他们普及了一些经典的古典名作。

同样需要注意的是,这类项目选择要避免过度。它可以是微量的点缀,显得独树一帜、耳目一新,但如果此类比重过大,"亮点"也失去了光彩。

### (四)根据当下事件调整节目

时代性还体现在能根据突发事件调整演出内容上,或许我们可以用"时效性"来做狭义的解释。当下社会瞬息万变,无论是意料之中还是始料未及,每天总会有很多计划之外的事情发生。节目总监和表演者都需要有敏感度,同时对作品有足够的储备,方能在突发状况下加以调整,以适合时局氛围。

指挥大师阿巴多是瑞士琉森音乐节的音乐总监,也是该音乐节的三大核心人物之一。他于2014年1月不幸因病辞世,是琉森音乐节乃至全球古典音乐界的一大损失。当年琉森音乐节4月份的复活音乐节中,就安排了"致敬阿巴多"的音乐会。曲目为舒伯特b小调《第八"未完成"》、贝尔格的《小提琴协奏曲"怀念一位天使"》和马勒《第三交响曲》的末乐章。从题目上,可以体会到前两部作品的用意,而马勒《第三交响曲》的选择则体现了深刻的含义——马勒的作品,不仅是阿巴多职业生涯的转折点,亦是他所擅长的内容;他一手培养的琉森音乐节节庆管弦乐团更是在他早前创办的马勒青年乐团的基础上成长起来的。可见这番曲目选择之意味深长。

伦敦逍遥音乐节的"终场之夜"上,也有两个因突发状况而调整内容的案例。每年逍遥音乐节"终场之夜",常规的方式是在下半场全部安排轻松愉悦的作品,尤其是在临近尾声时必然有20分钟左右的固定板块,用来演奏豪情万丈、令人热血沸腾的《统治吧,大不列颠》《光荣与荣耀之地》等作品,以及英国人民耳熟能详的《友谊地久天长》或热闹欢庆的《水手的号角舞》等。全场6000人一同引吭高歌一向被视为逍遥音乐节的传统,也是每一届落幕前最令人期待和激动人心的时刻。但这一传统在2001年时被临时调整。当年"终场之夜"在9月17日举行,但由于一周前发生了"9·11"事件,因此"终场之夜"的下半场曲目进行了大调整,替换成了美国作曲家巴伯著名的《弦乐柔板》这首饱含悲怆与阴郁色彩的作品,以及蒂皮特(Tippett)的《时代之子》(*A Child of Our Time*),其后是贝多芬《第九交响曲——合唱》的第四乐章,似乎是在用音乐告慰逝者并弘扬正气和人类崇高的精神以作为回应。[①]在2014年,同样是在"终场之夜"上,依旧是这个20分钟的欢庆板块,在英国民众眼中,《统治吧大不列颠》《光荣与荣耀之地》《耶路撒冷》这几支作品是最能凝聚人心、彰

---

① Andrew Clements: *Prom 72/ Last Night of the Proms*, 2001, http://www.theguardian.com/culture/2001/sep/17/artsfeatures.proms2001.

显英国民族精神的。不过,当时由于苏格兰要于几日后通过公投来决定是否脱离英国政府,在这个显得敏感的时期,逍遥音乐节位于苏格兰格拉斯哥的分会场,将这一板块做了相应调整,改为了《高地圣殿》(Highland Cathedral)和风笛演奏,随后上场的威尔士籍歌唱家凯瑟琳·詹金斯(Catherine Jenkins)也演唱了《天下大同》(World in Union)和《告别时刻》(Time to Say Goodbye)。①

## 五、主题性

其实不少国际艺术节在创建之初,并不具备"主题性",往往是将手头现有的节目源汇总、排列。不过,随着其持续发展,在不断壮大的过程中,节目源渐渐得到了扩充,也意味着可挑选的余地更多。在此情况下,节目策划者便有条件为艺术节设立主题。为节目策划设立"主题"是演出策划的趋势,主题是一系列演出的主导思想和重心,是贯穿其中的灵魂,便于宣传、营销,吸引公众。

### (一) 为艺术节设定主题

#### 1. 周年/纪念日

最常见的一种主题,是以"周年/纪念日"出发,这是一种最为简单的主题设定方式。比如说历史事件、作品发表/首演周年纪念、艺术家生卒周年、艺术团体成立周年等,都是很好的主题设计方式,但这都需要策划者有强大的信息储备。有时在某一年会出现众多纪念日聚集的情况,那么就需要从中挑选出最有价值或与众不同的方案来。总之,要让这个方案既有意义又有趣味,在节目组织上不会太难。如果需要了解更加详细的"周年纪念"信息,那么维基百科的词条"历史纪念日"(List of historical anniversaries)即可提供帮助,它集合了全球范围内一年中的历史事件、名人生卒,可按照365天单日查询。当然,如果针对音乐事件的话,邵奇青编辑的《音乐历史上的今天》可供参考。至于舞蹈、戏剧领域,则有待有兴趣的读者积累与挖掘。

2006年是莫扎特诞辰250周年,香港艺术节安排了歌剧《唐·乔万尼》(Don Giovanni),及多场莫扎特作品的音乐会、室内乐;同时还有两个展现莫扎特生平及作品的展览。

2013年是两大歌剧巨匠瓦格纳、威尔第诞辰200周年,也是英国作曲家布里顿诞辰100周年。在这三大周年同时出现时,逍遥音乐节的策划者将重心放在了瓦格纳身上。在当年的节目中,瓦格纳的旷世巨作《尼伯龙根的指环》四联剧成为重点,指挥家巴伦勃依姆携手柏林国家歌剧院上演了音乐会版全套《尼伯龙根的指环》,这不仅是巴伦勃伊姆在英国首次指挥瓦格纳作品,也是《尼伯龙根的指环》系列首度在逍遥音乐节亮相。含这套四联剧在内,当年逍遥音乐节中与瓦格纳作品相关的演出一共有10场。

2015年是联合国"国际妇女年"40周年纪念。香港艺术节在节目安排中,紧紧围绕着

---

① Charlotte Higgins: *Britannia won't be ruling the waves on the Last Night of the Proms in Glasgow*, 2014. http://www.theguardian.com/music/2014/sep/12/last-night-proms-glasgow-britannia-union.

"女性"这一关键词,安排歌剧、戏剧、音乐和舞蹈各类丰富节目,呈现了众多不同的女性形象:莫斯科大剧院《沙皇的新娘》(The Tsar's Bride);茅威涛率领全女性演员的浙江小百花越剧团阔别香港30年后再次上演《五女拜寿》《梁山伯与祝英台》;本土观众热爱的粤剧选择了《凤仪亭》《打洞结拜》《平贵别窑》和《三娘教子》;被誉为"完美的21世纪歌剧天后"的女中音乔希·狄多娜托首度访港举办《戏剧女王》为名的巴洛克音乐会;向诞辰100周年的爵士天后比莉·哈乐黛(Billie Holiday)致敬的爵士音乐会;戏剧方面有爱尔兰都柏林城门剧院的《傲慢与偏见》、上世纪五六十年代3位年轻女人的忠贞情谊的香港本土作品《金兰姐妹》;此外还有荷兰国家芭蕾舞团匠心独运、充满奇幻的舞剧《灰姑娘》(Cinderella)。而这几部作品都在预售时名列"最受欢迎12大演出"(其中女中音乔希·狄多娜托的音乐会因演出时间安排在5月,晚于音乐节落幕时间2个月,并未上榜,但实际反响甚好)。

2015年也是芬兰作曲家西贝柳斯诞辰150周年,当年的逍遥音乐季上,就安排了6场与西贝柳斯相关的演出,曲目涉及《芬兰颂》、第一至第七交响曲、《塔皮奥拉》(Tapiola)、《伯沙撒王的盛宴》(Belshazzar's Feast)、交响诗《传奇》(En saga)和《库列弗交响曲》(Kullervo)。这一年,恰逢当代音乐先驱布列兹(Pierre Boulez)90大寿,音乐节也安排了5场与他作品相关的演出,还包括一部其作品在英国的首演。

#### 2. 提炼主题

根据一个预设主题寻找节目资源,有利于保证国际艺术节内容的规整性,但是对节目选择提出了较高的挑战,因为有些适合的节目资源未必有合适的档期。那么,相对简单易行的方式,是在现有的备选项目中,提炼出共性概念,人为地设定主题。这需要策划者对每一个项目谙熟于胸,有丰富的专业知识和人文素养,还要有一些创意。

香港艺术节每年都尽可能设定一个主题,除了"周年"类之外,其他多为策划者依据深厚的背景知识和创意提炼出的主题。如2004第32届艺术节,以广义的"家庭"为主题。根据香港艺术节协会行政总监高德礼先生阐述,家庭是"这显见于音乐、戏剧与舞蹈节目的内容",节目中包括《罗密欧与朱丽叶》(莎士比亚的经典爱情戏剧)、贝多芬的歌剧《费德里奥》(唯一的歌剧作品、赞颂夫妻坚实情感)、《东京札记》(探讨现代日本的家庭与人际关系)、《风流寡妇》和《家庭作孽》(讽刺家庭与金钱价值)……与此同时,还有一些由真正的家庭成员组成的表演团体带来精彩节目,例如著名的西班牙吉他重奏团体罗梅罗一家、京剧界"谭氏三代"重磅的组合等。艺术节也巧妙地将一些历史悠久的团体,如柏林喜歌剧院、中国京剧院、北京京剧院与伦敦交响乐团等,纳入"世家"的概念中,呈现了一种整体的策划感和巧思。此外,还安排了巴赫家族的音乐贯穿整个艺术节。甚至在艺术节的展览方面,还有6位香港及德国的优秀年轻摄影工作者之作品并列,探讨"居所"这一观念,从另一角度看"家庭"。

2016年是莎士比亚逝世400年纪念,全球各地都掀起了以莎士比亚为核心的各种活动。不过2016年的香港艺术节没有选择这个大众关注度极高的话题,而是另辟蹊径,从个人化的角度,根据项目资源提炼了"其后"这一主题。香港艺术节行政总监何嘉坤女士

表示:"这些节目均叫我们探讨今时今日在香港和世界发生大小事件之'其后'。这些主题可能是围绕个人抉择的后果、关于艺术传承和革新之'其后',甚至是《安魂曲》所引发我们对生与死'其后'的思索。"相关的节目有都灵皇家剧院的威尔第歌剧《西蒙·波卡涅拉》,主题是个人抉择的后果;皇家莎士比亚剧团的《亨利四世》以及《亨利五世》,让观众逐步见证亨利五世传奇的同时也从另一角度细看个人抉择的后果;香港艺术节和莎士比亚环球剧场联合委约的《麦克白》,毫无疑问也是一出关于个人决定"其后"的悲剧;英国国家剧院及布里斯托尔老域剧团重新演绎的世界文学名著《简·爱》;戏剧大师彼得·布禄克(Peter Brook)受印度史诗《摩诃婆罗达》启发而成的新作《战场》(*Battlefield*),通过探讨史诗中的皇族斗争与祸害,反思战争的意义。

瑞士琉森音乐节,同样也会每年设定一个主题,尤其是时间最长、最受关注的夏季音乐节。2016年他们将主题定为"首席女伶"(Prima Donna),聚焦女性艺术家,如女性指挥、独奏/独唱、作曲家等。在这一届的节目设计上,相对于"曲目"而言,亮点恐怕更多地集中在"人"上。"奇遇之日"(Day of Adventure)向观众介绍了女性指挥家:维也纳爱乐首次在女性指挥家Emmanuelle Haïm的指导下表演;玛琳·阿拉索普(Marin Alsop)联袂巴西圣保罗交响乐团献上他们的首度合作;汉尼根(Barbara Hannigan)担任马勒室内乐团音乐会的指挥。而本届的独奏/唱艺术家更不乏女性大师的加盟,如阿格里奇(Martha Argerich)、芭托丽(Cecilia Bartoli)、花腔女高音达姆尧(Diana Damrau)、80后大提琴家嘉碧妲(Sol Gabetta)和小提琴家穆特(Anne-Sophie Mutter)。来自奥地利的奥佳·纽沃斯(Olga Neuwirth)作为本届驻场作曲家为打击乐和管弦乐谱写了新作,在此届艺术节中由苏珊娜·马基(Susanna Mälkki)指挥艺术节学院带来世界首演。所有在音乐节献艺的女性艺术家(预计不少于11位)都会获得"艺术之星"的称号。

### (二)打造"主题板块"

当国际艺术节节目以形式分设板块,如歌剧、协奏曲、独奏会、合唱,当代新作、委约作品……这种分类方式比较传统且中规中矩,但确实为最简明扼要、逻辑清晰的方式,而且便于观众根据自己感兴趣的艺术形式检索。

在逍遥音乐节中,合唱是每年不可少的组成部分。2011年艺术节更是特意将合唱打造成重点板块,设计了"周日合唱"板块。在音乐节持续的8周内,于每周日在体量庞大的皇家艾尔伯特大厅安排一场合唱音乐会,而且都选择了大部头作品:布兰恩(Havergal Brian)《第一交响曲"哥特"》,威尔第《安魂曲》,拉赫玛尼诺夫《春潮》《钟声》,马勒《悲叹之歌》(*Das Klagende Lied*),布里顿《怜悯康塔塔》(*Cantata Misericordium*)、《春天交响曲》,莫扎特《d小调安魂曲》,门德尔松《伊利亚》(*Elijah*)和贝多芬的《庄严弥撒》(*Missa Solemnis*)。可见策划者对于合唱的重视程度。

有时,艺术节或许因为节目内容繁多,种类及风格各异,很难找出其共有的"主题"。那么,我们可以考虑让艺术节"化整为零",将这些项目重新排列组合,设计成几个不同的"主题模块",或是创造一种类似于主题的概念或线索,少则三五场一组,多则十余场一套,

通过其"共性"连接,创造出密集效应,也不失为利于宣传和营销的策略。

2007年逍遥音乐节的策划者从大量节目里选取了威尔第《麦克白》、理查德·施特劳斯《麦克白》、柏辽兹《罗密欧与朱丽叶》、韦伯《奥伯龙序曲》、西贝柳斯《暴风雨》、伯恩斯坦《西区故事》交响舞曲、柴可夫斯基《罗密欧与朱丽叶》及《哈姆雷特序曲》、努森《奥菲利亚舞曲》等作品组成一个系列共11场音乐会。显而易见,这是一个关于莎士比亚的主题。

前文提到过的香港艺术节在2011年策划了莱比锡三大团体的联合访港,亦是将不同项目打包成"主题套餐"的方式。可喜的是,3个团体的项目均达到了100%的上座率。从另一个角度讲,此举还有利于降低演出成本。

另外,还可以通过围绕一个重点项目,用其他相关演出做外围延伸,推出一个"重点"。例如2011年的香港艺术节在多场音乐会中都涉及巴赫的作品,主办方为此便安排了一系列的辅助活动,包括:"圣堂听圣乐——巴赫经文歌",安排观众走进教堂体会巴赫作品与宗教的关系;"巴赫音乐的立体视觉世界",通过3D投影方式给观众解构巴赫的音乐;"解读巴赫——合唱团大师班";"音乐与建筑之旅"以及"音乐与文化交流"活动。由此形成了一个"巴赫全方位"系列,虽不足以成为"主题",但打造"重点"的方式也是一种制造亮点的好方法。

## 六、交叉性

当今世界全球化进程加快,各国间的沟通频繁多样,人们对于外来文化艺术的需求也持续不断,诸多活动主办方动辄就冠以"国际"名称,有的策划者会密集安排国际项目,而本土项目受到冷落。

艺术节的节目设计,应注意国际与本土节目的交叉;表演者的安排,也要注意资深演员与新晋艺人、外来与本土之间的交叉与配比。

例如,1973年首届香港艺术节的手册上,时任节目总监伊安·亨特(Ian Hunter)曾在欢迎词谈及本地与国外节目的比例和对本地创作的期许,他说:"艺术节成立后,本地参与将培养市民对艺术的兴趣和提升香港的演艺水平。本地艺术家更多参与香港艺术节的主要节目,且是指日可待。"事实证明,经过近半个世纪的发展,香港艺术节在这方面取得的成果令人瞩目。

## 七、大众性

国际艺术节的诉求和使命之一,是通过艺术汇聚人群,在大众身份认同感的情境下,凝聚人心。因此艺术节的节目设计应该首先考虑要具有大众性,方能吸引足够多的观众,其实这也是营销的需求。

内容大众化、形式亲和的节目,最容易达到这样的效果。节目的选择尽量避免过于专业、小众。从观众角度来说,那些经典的作品、接受难度不太高的作品,更容易吸引到大众。

例如，萨尔茨堡艺术节在2013年开启了一种新的形式：提供大致40分钟的演出，免费向公众开放。艺术节主办方将所有的内容都放在这个平台上，展示丰富多彩、各不相同的艺术形式与艺术内容。每晚6:20至7:00期间，观众们云集一处，享受40分钟免费的音乐，亦没有任何欣赏障碍。这种方式培养了观众，与观众建立联系。无独有偶，琉森音乐节也设立了40分钟音乐会，可谓英雄所见略同。英国的逍遥音乐节，安排了大型户外演出"公园乐逍遥"，在地标性公园进行露天表演，邀请在普通百姓当中具有巨大号召力的通俗音乐明星或跨界艺人，结合交响乐团及古典偶像明星，吸引到大量观众尤其是年轻人前来参加。

## 八、专业性

国际艺术节观众的组成丰富多样，绝大多数是普通观众、艺术的爱好者，满足他们的需求是基础，也是重点。当然，还会有一部分有高层次需求的观众，例如从事艺术的专业人士、资深的艺术爱好者，他们渴望在艺术节得到更高的享受。由于他们往往见多识广，有独到的欣赏视角，因此大众喜爱的高频演出作品、频繁到访的演出团体，对他们来说并不具备太强的新鲜感。而那些较少上演的冷门作品、新作的首演、首次或很少到访本地的表演团体，往往是他们关注的焦点。对观众来说，欣赏这样的作品有被挑战的感觉，从而也会激发他们参与的兴趣。专业性节目的选择，也是艺术节水准和品位的参照标准之一。

琉森音乐节主推现代作品，这就使得它的观众都不是"等闲之辈"，因而这个音乐节在观众心中就具有更强烈的专业性；英国的逍遥音乐节，虽主打经典作品，但每年还穿插20余部世界首演的作品，和10余部音乐节委约创作的作品；香港艺术节亦是大力支持本土艺术家，委约他们创作新作品，用新鲜的作品吸引年轻观众。

# 第四节　国际艺术节的节目形式设计要点

## 一、融合多元艺术形式

国际艺术节是持续性的活动,在一段时间内,涉及的艺术门类应尽量避免单一,否则观众群体也容易相应单一;而吸纳多种艺术共存,会带来多样性的观众。不同艺术的互融和"跨界",总能给人带来新鲜感。香港艺术节在2012年首次将诞生于新西兰的艺术盛事"WOW"(《艺裳奇幻世界》)引进香港。该项目是结合艺术及高级时装,加上舞蹈、音乐和灯光等剧场元素的综合型项目,成为当年艺术节中推出的"特别节目"(图3-6)。因为这类节目的艺术形态多样化,因此就将原本属于不同艺术门类的爱好者聚于一堂,拓展了他们的欣赏视野,激发了他们新的需求,从而扩大了每一项艺术的受众群体。

图3-6　2012年香港艺术节《艺裳奇幻世界》海报
(图片来源:香港艺术节官网)

"经典艺术"往往被冠以"高雅""传统"或"古板""循规蹈矩"的标签,尽管不少"高雅艺术"对于大众来说仍有距离,但这些艺术的崇高价值恰恰是值得被继承和推广的。艺术管理者们总是期望用大众易于接受的方式,来吸引他们接近这些经典艺术。在内容不变的前提下,表现形式和传播手段的创新,则成为艺术活动策划者们不断努力的方向。例如,萨尔茨堡艺术节曾经在2006年推出莫扎特歌剧系列,尝试着将时装引入歌剧中,剧中角色以21世纪现代人的装束出现,从角色造型到舞美设计,再到导演风格,明显将观众定位在年轻的时尚的群体上。这次尝试带来不小的关注,发行的演出DVD也成为

不少歌剧爱好者们必收的版本。对于这种非传统的方式,尽管也有反对的声音,但笔者认为它仍是值得肯定的尝试。新的表达方式一定会带来新的观众,这也正是艺术传承的基础条件之一。

科技的迅猛发展,也让艺术有了更多的表达方式。毋庸置疑,科技为当代艺术带来了全新的机遇和挑战。时下很多作品都尝试利用多媒体等手段,令作品焕然一新的同时,吸引更多的观众接触艺术。例如一些艺术节的室外裸眼3D秀、多媒体投影与音乐会结合等。2011年的香港艺术节,有多个与巴赫相关的作品。为此,艺术节整合了多个项目,设计了一个特设板块。其中亦安排了通过3D技术呈现巴赫音乐的项目:"巴赫音乐的立体视觉世界"。作品以巴赫《b小调弥撒》为基础,创作了互动式的3D数字影音装置,用视觉化的方式,以图解的方式形象地展现出巴赫音乐创作的结构。观众可以亲自参与互动,选择图像模块,看它的变形与重组,体验被视觉化的巴赫作品。这一有趣的项目备受好评。

## 二、拓展活动空间

人们总会把艺术演出和专业的剧院联系在一起,在人们形成的固有思维中,到剧场欣赏艺术,会有诸多要求,比如关于着装、鼓掌等剧场礼仪,因此也就让人们产生了"高雅艺术"比较"严肃"的印象。然而,如今的艺术活动策划者们更希望能打破这个刻板印象,拉近艺术和观众的距离。在不改变作品本体(不做跨界式表演)的情况下,表演场地的变化会带来更多的、新的观众。

### (一) 利用场地名声,吸引更多观众

在大众心中有较高声誉和威望的场地,往往会因其自身的历史积淀和人文价值,为艺术活动增添附加值。例如将演出安排到历史古迹或者风景名胜等地标性场所中表演。

香港艺术节积极拓展演出场地,将普通百姓日常期望到访却缺少契机的地方纳入艺术节场地中。例如,很多香港市民渴望进入的香港礼宾府(前称港督府),曾被香港艺术节安排为表演场地,观众们借由到府内礼堂观看演出,同时也有幸一观府内全貌。艺术节非常智慧地将一些营销难度较大的演出放到这里来,票房效果超出预期。艺术节不仅揣测到观众的想法,满足其需求;也利用场地声望,带来了观众,可谓一举两得。

伦敦的逍遥音乐节,在1997年首创了户外演出形式"公园乐逍遥",这一创举带来了意想不到的新观众。逍遥音乐节的主要音乐会都在艾尔伯特大厅举行,每年闭幕演出的"终场之夜",演出票极为抢手。为了让更多人同享节日氛围,音乐节在伦敦著名的海德公园会同时举行一场演出。海德公园是伦敦最著名、最大的公园,日常是民众休闲或举办各种集会的地方,也有不少流行歌手在此举办露天大型演唱会。相较于艾尔伯特音乐厅当晚的演出,海德公园的演出更通俗、时尚,流行与跨界元素更多,加之户外对年轻人更具吸引力,因此,"公园乐逍遥"吸引了大量原本不是音乐节观众的群体,他们更看重的是轻松的节日和聚会的氛围。

其实,维也纳爱乐乐团每年在维也纳美泉宫举办的"仲夏夜音乐会"(Summer Night

Concert Schönbrunn)和柏林爱乐乐团在柏林著名露天"森林舞台"(Waldbühne,音译温步尼)的"森林音乐会"(Summer Concert from the Waldbühne),都选择了有声望的名胜之地作为音乐会举办场地。虽然此二者仅为单场演出,并非音乐节,但在场地的选择上相通(图3-7)。

图3-7　维也纳美泉宫举办的"夏夜音乐会"
（图片来源：维也纳爱乐官网）

### (二) 打破空间束缚, 开辟新的"舞台"

很多国际艺术节都将演出拓展至剧场之外的"非常规"空间,以此来增加接触观众的机会,拓展更广阔的受众群。"接地气"的表演空间,会激励参与者与之互动,在体验中接触艺术。

根据香港艺术节官方公布数据计算①,在2006年至2010年间,平均每年使用的演出场地约为23个,2011年至2015年平均约为50个。在这10年中,平均每年有37个活动场地,在2013年甚至高达90个。除了香港文化中心、香港大会堂、沙田大会堂等几个大型正式剧场外,还在香港演艺学院上演多场演出。主办者更是将一些非常规空间纳入其中,如在教堂举办合唱演出,呈现空灵圣洁之声;将百姓无缘进入的礼宾府开辟为演出场所,使观众参观、看戏一举两得;特别将艺术家独奏会安排到商业空间/楼盘呈现;除此之外,还有多个室外活动被安放在公园或公共活动区。艺术节曾在室外搭起帐篷上演马术,将声光装置秀安置在多个公园。2017年的项目《幻光动感池》就曾先后于香港的两个公园、一个博物馆和一个露天广场展出。演出项目之外,更多数十场"加料"普及活动走进本土学校

---

①2006年18个,2007年15个,2008年13个,2009年31个,2010年37个,2011年35个,2012年60个,2013年90个,2014年41个,2015年28个。

之中。艺术节活动场地星罗棋布,多元而广泛,对于土地资源有限、人口密度高的香港来说,客观上将艺术节融入百姓身边。

再例如,位居德国第三大古典音乐节的梅克伦堡艺术节,也在场地上下足了功夫。他们选择了乡村而非城市举办艺术节,避开密集人群的同时,更将自然乡村风光与古典音乐融于一体(图3-8)。他们选择的场地达80个,吸引人次达9万人。从大型露天活动,到小型室内乐表演,梅克伦堡艺术节选择了众多场地来满足不同节目、不同年龄的群体。例如,在历史悠久的庄园、谷仓,抑或是城堡、教堂,还有铸铁工厂表演,甚至是在著名马场的马术表演大厅举办交响音乐会,同时为观众举办夏季野餐、马术表演,真正让观众得到独特的艺术欣赏体验(图3-9)。①

图3-8 梅克伦堡

(图片来源:梅克伦堡-前波莫瑞州旅游网 https://www.auf-nach-mv.de/)

图3-9 2015年梅克伦堡艺术节

(图片来源:笔者自摄)

---

①案例来自天津音乐学院特聘教授、曾任萨尔茨堡艺术节市场营销总监的罗兰·奥特(Roland Ott)教授于天津音乐学院开设的"国际艺术管理"课程(2019年)中关于"国际艺术节"的主题讲座。

英国的逍遥音乐节在场地的选择上也颇有经验。起初音乐节主要是在皇家艾尔伯特音乐厅和卡多根音乐厅举办晚间音乐会和日场室内乐演出。在2007年时首度开辟了在著名的海德公园举办露天演出，深受民众欢迎。音乐节尝试将节庆的气氛推广至全城。他们还开辟了学校、公园、商场、社区等作为延伸活动的场地：在距离艾尔伯特音乐厅一箭之遥的皇家音乐学院举办一系列音乐会的演前导赏及与艺术节相关的各种主题讲座；在公园、商场及社区举办富有娱乐性、时尚性、亲民性的合唱活动、故事会或家庭亲子活动，为大众提供与音乐接触的机会；2016年，甚至还选择了一个由废旧车库改造的容纳500人的表演空间，上演了新音乐作品。多种场地的选择，使逍遥音乐节展现了高端性、专业性、学术性、亲民性、娱乐性等丰富多元的风貌。

琉森音乐节在其主要场地琉森艺术中心之外，积极拓展舞台空间，将大众及游客们喜爱的地点作为传播音乐的渠道。由于琉森本身就是旅游城市，自然风光秀美，外来游客较多，因此也有很多活动被安排在室外，如湖边、街头。夏日音乐节期间，他们选择位于琉森湖边的、距离琉森艺术中心仅一箭之遥的露天酒吧，艺术节的音乐家们会在大型演出的空档到这个轻松的氛围中为观众献上他们自己喜欢的曲子。在这依山傍水的优美环境中，于夜晚欣赏音乐，对于听众们来说实在是一种美好的体验。艺术节还邀请世界各地的艺人在城市街头、广场表演，以世界音乐为主，2014年在一周内有8个国际音乐团体带来丰富多彩的世界音乐，包括"摇摆时代"的演唱演奏、阿根廷的探戈、泰国的音乐舞蹈、来自意大利的融合了吉卜赛民间音乐、爵士、摇摆乐的表演、乌克兰音乐、马达加斯加的音乐和西西里的音乐等。音乐节还将酒廊/休息室（Lounge）等大众热爱的娱乐社交场所选为演出场地，举办一些通俗轻松的演出。在琉森最好的酒吧或小型厅堂举办"台下钢琴"（PIANO OFF-STAGE），以小型爵士乐为主体，由世界著名大师一展风采，令欣赏者体验激动与轻松的氛围，将听众与钢琴拉得更近。音乐节也和琉森博物馆合作，鼓励年轻人创造出通过音乐与视觉表达来展现的短期内可上演的作品。

### （三）以不可复制的舞台，打造独一无二的招牌

将独特的表演空间作为最大卖点的国际艺术节，莫过于奥地利的布雷根茨艺术节。它以歌剧为核心，每年7~8月上演，每两年推出一部制作。它吸引人们的最大原因，莫过于它独特的表演空间——康斯坦斯湖（Lake Constance）。这个以水上歌剧闻名的艺术节，表演空间即是它最大的招牌。布雷根茨艺术节始创于1946年，起初是为了通过艺术节为战后城市重振信心。尽管当时这个城镇连剧院都没有，但天然的自然景观被富有大胆创意的人设计为舞台，这个独一无二的"舞台"本身就是最有力的广告。第一个上演的是莫扎特的歌剧《巴斯蒂安与巴斯蒂安妮》（*Bastian & Bastianna*），用两艘搁浅的驳船搭成舞台。迄今已经上演了《魔笛》《霍夫曼的故事》《漂泊的荷兰人》《卡门》《费德里奥》《假面舞会》《波西米亚人》《西区故事》《游吟诗人》《托斯卡》《安德烈·谢尼耶》《阿依达》《图兰朵》等作品。其壮观宏大、令人匪夷所思的舞台甚至还出现在"007"系列电影中。2014~2015年度上演的《魔笛》，为艺术节共吸引了52.3万观众。借由这个与众不同的"舞台"的吸引

力,布雷根茨艺术节令这个仅有 2.8 万人的城市每年坐收 1.7 亿欧元。然而,显然资深歌剧迷并非它的目标观众,它更能满足的大多是诸如度假的游客、对歌剧怀有好奇的艺术入门者,甚至一些附庸风雅的观众等。如果为布雷根茨艺术节打上标签,恐怕"夏季、湖边、露天、巨型舞台、景观"都会榜上有名。此外这个舞台还提供了社交平台的功能。(中国的实景演出也是开辟新舞台的杰出代表。不过二者最大区别在于,实景演出上演的剧目是唯一且固定的,剧目是基于该自然景观的人文历史而创作的,无法脱离该自然景观而存在,且并非"艺术节"的形态和范畴,在此暂不讨论。)

当然,布雷根茨艺术节的舞台可复制性不高。对于大多数艺术节来说,打破空间束缚,开辟新的"舞台",并不是指专门建造一个全新的、真正的舞台,而更多地意味着将大众熟悉的原本就有某种功能属性的既有场所赋予"舞台"的使用功能。比如说在公园、商场、博物馆等公共空间安排表演。这种方式,从空间上打破了"舞台"的限制,使舞台不再拘泥于封闭的场馆中;也从观念上解放了观众对艺术的距离感,打破了他们对舞台和艺术固有的"专业"的、"高雅"的,甚至带有一定神秘感的印象(图3-10)。当人们在公开的空间或是他所熟悉的环境中接纳新鲜事物时,内心的亲近感会增强。

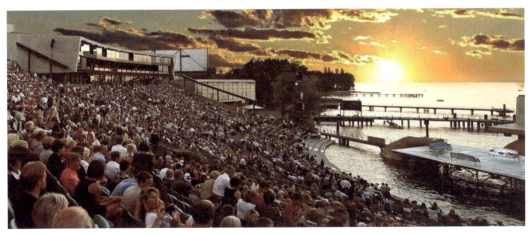

图3-10　布雷根茨艺术节中舞台下的观众

(图片来源:布雷根茨艺术节官网)

# 第五节　国际艺术节的配套衍生节目

相信绝大多数国际艺术节的主办方，都抱有明确的目标和使命感，希望通过艺术节传播高品质的艺术，凝聚广泛的人群，达到文化传承的目的。拓展新的市场、吸引新的观众，是他们的重要目标。潜在的观众，有时候需要的仅仅是一个接触艺术的"机会"，它产生得越自然、参与的难度越简单，受众感到的距离感越小；对于一场不甚了解的艺术演出，从未（或很少）走进剧场的观众，对演出也会有较高的认知成本，除了购票的经济成本外，还有即将消耗的时间成本，以及由于担心看不懂而产生的心理成本。因此，打消或降低潜在观众的认知成本，将有利于拓展新观众。毋庸置疑，尽管在营销策略上采取一些手段，如套票、预售票、折扣等，会有利于提升观众参与度，不过，节目本身的吸引力是营销策略奏效的基础。

## 一、配套衍生节目的作用

在常规的演出之外，聪明的管理者会围绕这些主要演出项目开展相关的配套活动。它们可以是一些轻松的演出、亲子的活动，也可以是展览、工作坊等教育项目。它们的氛围往往更轻松随意，互动性强，欣赏难度不高，信息量大，带有普及功能。这样一来，不仅有助于突出主要演出项目的核心感和分量感，也能通过低门槛、高参与度吸引更多观众，培养市场。

上海国际艺术节认为，大学生是艺术的未来，也是未来的忠实观众，要让学子在潜移默化中感受到、体验到艺术的魅力，增强他们的想象力和创造力，最后承担社会意识。他们通过举办校园行，向大学生做艺术普及教育。香港艺术节也有着共同的愿景，其行政总监何嘉坤女士谈道："我们深深感受到及早让青少年接触艺术，对培养审美、开阔视野，甚至启发他们定下人生目标，皆起到莫大的启蒙作用。"[①]香港艺术节的特色品牌之一"青少年之友"则体现了这一宗旨。截至2017年，成立25年的"青少年之友"吸引了71万本土中学、大专生参加，通过讲座、大师班、工作坊、座谈会、后台参观、展览、艺人谈、导赏团等活

---

① 香港艺术节内部材料：《青少年之友活动概览》，2017。

动,鼓励观众与艺术家互动。很多学生在读书期间加入了"青少年之友",他们不仅成为艺术的观众,还有人成长为艺术家、表演者,也有人成了艺术节的工作者,甚至还有人成了登上世界舞台的艺术工作者(图3-11)。[1]

图3-11　第45届香港艺术节"杰出青少年之友"颁奖典礼

(图片来源:笔者自摄)

## 二、配套衍生节目的设计

德国第三大古典音乐节梅克伦堡-前波莫瑞州艺术节,在常规的音乐会之外,也通过一些外围的配套节目,辅助核心内容,更通过别出心裁的设计,拓展新的观众。例如,他们推出"年轻才俊"系列音乐会,由来自世界各地的年轻艺术家在此表演,争夺比赛奖项,获奖者还将受邀参加颁奖音乐会。艺术节每年还会选择其中一位获奖者来担任"常驻得主",邀请他们参与到整个演出季的节目策划当中,展示其个人艺术风采。这样的设计,无疑对这些年轻才俊的职业道路产生了重要的辅助和推动作用,极富意义。为了拓展年轻的观众,梅克伦堡艺术节还设计了新的演出形式,例如他们将德国著名的卡通形象"马克与波穆(Mäck & Pomm)"引入到节目当中来,将这两个乡村男孩女孩的形象嵌入到面向家庭和儿童的节目当中,吸引低年龄层的新观众。[2]

琉森音乐节将现代作品作为主打产品,并没有孤芳自赏,而是努力寻找有新鲜感的呈现方式,在音乐节的主要演出之外,推出了并行的配套活动,以轻松的小规模音乐会和教育项目,让观众在轻松的氛围下,接触优秀的作品。例如,"青年系列"以年轻人为目标受

---

[1] 香港艺术节内部材料:《青少年之友活动概览》,2017。
[2] 案例来自天津音乐学院特聘教授、曾任萨尔茨堡艺术节市场营销总监的罗兰·奥特(Roland Ott)教授于天津音乐学院开设的"国际艺术管理"课程(2019年)中关于"国际艺术节"的主题讲座。

众，举办轻松的儿童音乐会、全家共享的演出，工作坊、排练和演出观摩，或是与学校联合的校园音乐会等；"40分钟音乐会"，观众无需西装革履，无需背景知识，丰富多样且时长恰到好处的节目，令观众们可大快朵颐地享受音乐，而更重要的是，演出全部免费；艺术节还在湖边公园的露天酒吧请参演正式音乐会的艺术家，以一种亲切随意的风格，演奏他们自己喜欢的曲子，对于听众们来说，能在晚间的湖光山色中赏乐，实在是一种美好的体验；音乐节和琉森博物馆已通过不同方式合作多年，尤其是在探索视觉表达和声音的关系层面寻找共同的兴趣，它们曾共同举办比赛，鼓励年轻艺术家围绕指定主题，创造出音乐与视觉作品；"台下钢琴"板块，以小型爵士乐为主体，由世界著名大师一展风采，在琉森最好的酒吧或小型厅堂，拉近与听众的距离；它们也举办持续一周的"街头表演"，由多个国际音乐团体带来丰富多彩的世界音乐，向世界观众展现不同地域的音乐与文化。

## 参考文献

[1] The Proms: A New History [M]. London: Thames & Hudson, 2007.
[2] BBC Proms: The Official Guide [M]. London: BBC Books, 2007.
[3] BBC Proms: The Official Guide [M]. London: BBC Books, 2008.
[4] BBC Proms: The Official Guide [M]. London: BBC Books, 2011.
[5] BBC Proms: The Official Guide [M]. London: BBC Books, 2012.
[6] BBC Proms: The Official Guide [M]. London: BBC Books, 2013.
[7] BBC Proms: The Official Guide [M]. London: BBC Books, 2015.
[8] BBC Proms: The Official Guide [M]. London: BBC Books, 2016.
[9] 陈圣来，等. 艺术节与城市文化[M]. 上海：上海社会科学院出版社，2013.
[10] 王菊芳. BBC之道：BBC的价值观与全球化战略[M]. 上海：生活·读书·新知三联书店，2013.
[11] 北京国际音乐节艺术基金会编委会. 节日节拍：北京国际音乐节的故事[M]. 北京：北京日报出版社，2012.
[12] 张蓓荔. 国际艺术节定位与城市特色研究[J]. 天津音乐学院学报，2014(3):95.
[13] 韩晓波，等. 国际艺术节的节目设计：迈克尔·哈弗里格工作坊[J]. 天津音乐学院学报，2014(3):37.
[14] 肖阳霞，等. 国际艺术节的观众拓展：尼古拉斯·肯扬爵士工作坊[J]. 天津音乐学院学报，2014(3):7.
[15] 张雪妍. 大胆、创新、传承、延续：中国香港艺术节节目总监梁掌玮主题演讲[J]. 天津音乐学院学报，2014(3):15.
[16] 杨世彭. 初访拜罗伊特乐剧节[J]. 中国戏剧，1996(5):57.
[17] 苏国云. 香港艺术节制造[Z]. 香港：阅艺，2017:57.
[18] Higgins C. Britannia won't be ruling the waves on the Last Night of the Proms in Glasgow[EB/OL]. (2014-09-12)[2017-02-01]. http://www.theguardian.com/music/2014/sep/12/last-night-proms-glasgow-britannia-union.
[19] Clements A. Prom 72/ Last Night of the Proms[EB/OL]. (2001-09-17)[2017-02-01]. http://www.theguardian.com/culture/2001/sep/17/artsfeatures.proms2001.

# 第四章
## 国际艺术节的品牌塑造与推广

国际艺术节,特别是那些已经成功举办多年、形成了优秀传统的著名国际艺术节,事实上已形成了艺术上的品牌效应。而品牌效应是艺术营销的重要基础。本章将从品牌的概念出发,具体讨论国际艺术节品牌效应的形成机制,即:国际艺术节的品牌是如何塑造出来的?除了理论层面的阐述以外,本章还将重点研讨国际艺术节品牌的推广流程,以及推广的渠道和方法、手段。毫无疑问,这些具有很强的可操作性。

# 第一节　国际艺术节的品牌及其形成要素

## 一、国际艺术节的品牌内涵

### （一）国际艺术节的品牌含义

在《牛津大辞典》里，品牌被解释为"用来证明所有权，作为质量的标志或其他用途"[①]。通俗一点来说，品牌是用来区别和证明品质的。随着市场经济的不断推进，商品的多样化以及商品贸易的多元化发展，赋予品牌的内涵也越来越多，甚至形成了独立的研究领域。

品牌（Brand）一词的词根，源出古挪威文 Brandr，意思是"烧灼"。不难理解，最初人们用"灼烧"这样的形式在家畜或其他商品上打上烙印，用以区分和标记。到了中世纪的欧洲，手工艺匠人用这种打烙印的方法在自己的手工艺品上烙下标记，以便顾客识别产品的产地和生产者，而所打的烙印即被认为是最初的商标，拥有烙印的商品也被认为具有了质量保证。例如，16世纪早期，蒸馏威士忌酒的生产商将威士忌装入烙有生产者名字的木桶中，以防不法商人偷梁换柱；到了1835年，苏格兰的酿酒者使用了"Old Smuggler"这一品牌，以维护采用特殊蒸馏程序酿制的酒的质量声誉。

品牌的定义有很多，不同的定义反映了对品牌理解的不同倾向，也反映了对品牌重要性认识的进化。以下是国内外学者或机构对品牌所下的定义：

——美国市场营销协会（AMA）在其1960年出版的《营销术语词典》上把"品牌"定义为：品牌是一种名称、术语、标记、符号或设计，或它们的组合运用，其目的是借以辨认某个销售者或某群销售者的产品或服务，并使之同竞争对手的产品或服务区别开来。

——著名营销专家菲利普·科特勒（Philip Kotler）认为：品牌从表征上来看，是用来识别一个企业的商品或服务，并与其他厂商区别开来的一个名称、术语、标记、符号、图案或是这些因素的组合。而其本质则是由厂家通过各种营销手段，在每一次与消费者的接触中，刻意塑造的品牌形象、品牌个性以及品牌联想。

——世界著名的广告大师、奥美集团的创始人大卫·奥格威（D. Ogily）认为：品牌是一

---

[①] 博报堂品牌咨询公司：《品牌市场营销》，陈刚、靳淑敏译，科学出版社，2007，第3页。

种错综复杂的象征,它是品牌属性、名称、包装、价格、历史、声誉、广告方式的无形组合。品牌同时也因消费者对其使用的印象及自身的经验而有所界定。

——我国著名学者王海涛等人在《品牌竞争时代》一书中对品牌的描述如下:品牌是人们对一个产品的全部体验——它的个性,以及使用者对它的信任、对它所象征地位的信任度、使用的经验等等,属于那些并不明显或简单的、抽象的东西,是一切感受的总和。

——我国著名策划家陈放认为:品牌是企业或品牌主体(包括城市、个人等)一切无形资产总和的全部浓缩,而这一浓缩又可以以特定的形象及个性化"符号"来识别:它是主体与客体、主体与社会、企业与消费者相互作用的产物。从市场角度看,企业生产产品,但品牌存在于社会环境及消费者心里,可这品牌又属企业所有。[1]

综合上述关于品牌的定义,笔者认为,品牌作为产品与受众沟通的首要,是一个区分本产品与其他产品的最直接而有效并具有持久性的标识,是某一产品综合特性的集中体现。相比较而言,国际艺术节品牌的概念与传统品牌概念一致却稍显不同,区别的根源在于国际艺术节与城市的特殊关系决定了国际艺术节品牌在代表着国际艺术节形象的同时,也彰显着城市的特色。因而国际艺术节品牌的定义可以归纳为:城市特色的集中体现,艺术表现内容的浓缩诠释,是使消费者区别其他城市的国际艺术节最直观且最有效的持久性标识。

### (二)国际艺术节品牌的价值及意义

品牌具有较强的可识别性及持久性,是为卖家市场提供溢价增值的有效手段之一。现代管理学之父彼得·德鲁克(Peter F. Drucker)认为"营销就是使得推销没有必要"[2],营销大师阿尔·里斯(Al Ries)认为"营销让推销下岗,品牌让营销下岗"[3]。两位大师共同证明了品牌的重要性。在产品纷繁复杂的买方市场中,差异性明显的品牌在给予买方情感认同的同时,为品牌拥有者带去更多关注及必要的竞争力。国际艺术节品牌的优势体现得更为明显,萨尔茨堡艺术节每年的票几乎刚一发售便售罄,而相较之下品牌不如萨尔茨堡艺术节的国际艺术节则会稍显逊色。究其国际艺术节品牌的价值及意义,归纳为以下几点:

#### 1. 国际艺术节品牌成为国家、地区或城市的代名词

国际艺术节是经济发展到一定阶段的产物,尤其是大型节事活动品牌需要雄厚的经济实力作为支柱、深厚的文化底蕴作为基础。一个国家或地区拥有多少在国际上享有较高声誉的节事活动品牌反映了其形象和经济实力,反过来,发达的国家和地区也能扶持、强化节事活动品牌的国际地位。从某种意义上说,著名的节事活动品牌是一个国家或地区或城市的名片。如"莫扎特之城——萨尔茨堡""瓦格纳之城——拜罗伊特"等。

#### 2. 国际艺术节品牌是市场营销中保证服务与产品质量、赢得消费者信任的重要手段

设计和塑造品牌的过程,能够体现企业和产品(服务)的个性,让消费者从众多的品牌

---

[1] 博报堂品牌咨询公司:《品牌市场营销》,陈刚、靳淑敏译,科学出版社,2007,第5页。
[2] 香港管理专业协会:《现代市场管理:市场拓展策略》,勤缘出版社,1993,第11页。
[3] 香港管理专业协会:《现代市场管理:市场拓展策略》,勤缘出版社,1993,第11页。

中将它识别出来,是品牌最基本的意义。品牌特征个性化,能够使消费者对品牌产生一种"忠诚度",促使消费者最终成为这一品牌的顾客群。节事活动品牌也不例外,虽然制造技术和产品设计很容易被模仿,但品牌形象不易被模仿,这在市场竞争中形成一种有效的防线。消费者在参与一次较重大的活动之前或之后,都可能感到兴奋和激动,常常会问自己"值"还是"不值"。观众或游客希望通过参与过程在精神上得到彻底放松,达到欢乐和满足。节事活动品牌在保证产品质量的同时,满足消费者的消费需求,即可赢得消费者的信任和认可。因而从长远发展的角度来看,节事活动必须从质量入手,特别是要保证服务档次、表演水平和举办地的居民态度,这样一来,品牌便能良性形成。

## 二、国际艺术节品牌的形成因素

### (一) 环境因素

国际艺术节的品牌形成因素之一便是当地城市的环境因素,气候以及城市景色都是其中重要的影响因素,优越的环境是吸引受众的一个方面,而具有特色的环境对于国际艺术节而言有如锦上添花,将艺术表演与优越环境相结合,对形成独特的国际艺术节品牌,有着事半功倍的效果。

#### 1. 气候

不同的城市拥有不同地形,而不同的地形则会形成不一样的气候。一些城市因为拥有优越的地理环境、舒适的气候,成为吸引众人的旅游风景区之一。在风景区举办国际艺术节可以两全其美,相辅相成。著名的韦尔茨国际艺术节(Festival De Wiltz)是欧洲著名的露天国际艺术节。韦尔茨是卢森堡大公国绵密的阿登森林中的一个村庄,在风景如画的阿登森林中建立一个国际艺术节,可使人在生理和心理上都得到不同以往的清新感受。国际艺术节利用城市环境特点,发挥气候优势,将其与艺术演出有机融合,从而产生天人合一的效果,让国际艺术节品牌形象更加具有吸引力,从而使受众对国际艺术节更加依赖。

#### 2. 景色

普罗旺斯艺术节所在地被誉为欧洲的"骑士之城",是世界闻名的薰衣草故乡。在法国这座浪漫的城市,又在如此浪漫的景色之中欣赏艺术,有效地将优越的环境与艺术相结合,提升了艺术节的品牌价值。艺术节依托城市环境优势,吸引受众参与艺术节获得心理及生理的双重享受。优越的环境优势使艺术节具备了举办的基本条件,而一旦艺术节所依托城市的环境拥有了特色以及不可复制的城市景观特色,将城市环境特色与艺术节紧密结合,那么艺术节就会充分调动城市优越的地理环境,以城市浓厚的人文环境及不可复制的自然条件作为依托,使艺术节更具艺术性,独具魅力。

### (二) 人文因素

城市悠久的历史发展中,逐渐沉淀出一座城市独特的文化气质及底蕴,这样的特质以艺术的形式表现出来,容易引起共鸣,更容易被接受。将国际艺术节在一座具有历史的城市中举办,不仅可以将城市积淀的历史文化底蕴对外传播,更可以为艺术节培养出浓厚的

独具特色的欣赏气氛。

### 1. 历史

萨尔茨堡艺术节的举办地就是一座有着丰富历史的文化名城,且不说这里是奥地利巴洛克古建筑胜地,也不论这里是指挥家卡拉扬的故乡,单单萨尔茨堡是莫扎特之城这一条就足以证明这座城市是一座历史文化名城,是建筑与文化的完美结合体。萨尔茨堡艺术节诞生于此,依托富有历史特色的城市建筑,上演着城市的文化,无疑达到珠联璧合效果,让受众充分感受这座城市带来的浓厚的艺术欣赏享受,使莫扎特乐迷及其他古典音乐爱好者均心之向往。无独有偶,波恩贝多芬音乐节也是如此,这座拥有2000年历史的城市,是德国最古老的城市之一,波恩大学作为欧洲历史最悠久的高等学府之一也坐落于此,而与此同时,世界著名音乐家贝多芬正是诞生于此。波恩贝多芬音乐节依托波恩丰厚的历史文化底蕴,向世人展现其文化的同时,有机地结合贝多芬这位伟大的音乐家,每年艺术节上演他的作品,从而使波恩这座城市从内到外都散发着艺术的独特气质(图4-1、图4-2)。

图4-1　2015贝多芬音乐节斯特恩大街　　　图4-2　观众观看贝多芬音乐节

(图片来源:贝多芬音乐节官网)

### 2. 文化设施

维也纳艺术节久负盛名,每年为艺术爱好者带来高质量的艺术欣赏。这座城市中建设有几十家音乐厅、剧院,其中,维也纳音乐厅、维也纳河畔剧院等都是在世界上享有盛誉的剧场。不仅如此,博物馆、画廊也为这座城市添加了浓厚的艺术欣赏氛围。剧院、会场的支持使得艺术节有了一个高水准的艺术文化交流舞台,展现着城市文化艺术的同时,培养了受众长期的艺术欣赏习惯,切实可靠地为艺术节品牌推广打下了坚实的基础。悠久的历史赋予城市无可复制的城市气质与文化内涵,艺术节依托城市文化设施的建设将艺术及城市历史展现给受众,使受众极易被艺术所感动,而城市独特的历史气息时刻感染着受众,两者交相呼应。富有历史的城市使艺术节更加具有欣赏价值。

### (三) 艺术因素

### 1. 艺术家因素

国际艺术节受众选择参与什么艺术节,除对艺术节内容会精心选择外,艺术节的演员

阵容无疑是受众关注艺术节的另一个重要因素。无论是在流行领域的艺术节还是古典领域的艺术节,"名人"都能为艺术节带去更多的关注度。受众相信"名人"在艺术节中的表演一定是有质量的,是可信赖的,是值票价的。持久的"名人效应"为艺术节带去的将是长期的品牌影响力,因而很多艺术节会选择固定的"名人"作为其招牌,以逐渐形成艺术节独特的品牌效应,如亨利·伍德之于逍遥音乐节,克劳迪奥·阿巴多之于琉森音乐节。

国际艺术节品牌有着不同的成功案例,汇聚一流艺术家于一节的成功案例也举不胜举。以琉森音乐节为例,80多年来该艺术节的舞台上有很多世界著名艺术大师的加盟,这其中不得否认的是在意大利指挥家克劳迪奥·阿巴多带领下,这个音乐节迎来了其辉煌时段。2003年,琉森音乐节在艺术与行政总监迈克尔·哈弗里格和艺术总监阿巴多的共同努力下,创立了瑞士琉森音乐节管弦乐团。乐团成员起初是从一批演奏马勒室内交响曲乐团的成员中进行挑选的,这些天赋异禀的年轻演奏家聚集在一起后,其表演获得了来自各方面的认可,并先后发行了数张影音专辑。2007年,琉森音乐节管弦乐团成立唱片品牌,并对布鲁克纳第四交响曲进行了录音发行,这部作品在乐迷圈内获得一致认可。琉森音乐节管弦乐团作为音乐节的专业演出乐团,不仅发行唱片,还经常受邀去全国各地进行巡回演出。阿巴多使有着光辉历史的琉森音乐节焕发了青春的活力。琉森音乐节因为拥有了阿巴多而辉煌,因为有了音乐节管弦乐团而更加闻名。参与艺术节的名家名团可以起到保证艺术节演出内容经典性的作用,而对艺术节有着特殊贡献或独特影响力的艺术家,对于艺术节来说是独一无二的艺术节品牌"私有物"。艺术节的名人效应与品牌效应是相辅相成的,二者应该被捆绑看待,如果一个艺术节在内容、形式上找不到自己的独特性,那么选择带有名人效应的艺术家进行品牌推广未尝不是一个有效的方式。2014年,阿巴多先生去世,他所空出的位置,立即由当代最具声望的意大利著名指挥家里卡多·夏伊(Riccardo Chailly)先生补上,保证了音乐节在指挥家阵容上的领先地位。与此类似,琉森音乐节的另一位灵魂人物,长期负责音乐节的新创作品的法国著名作曲家兼指挥家皮埃尔·布列兹先生于2016年去世,他空出的位置,则马上由当代德国著名作曲家沃尔夫冈·里姆(Wolfgang Rihm)补上,继续执当代音乐创作之牛耳。

2.作品因素

无论是新创立的国际艺术节、还是历史悠久的国际艺术节,都把展现最优质的艺术内容作为艺术节发展自己生命线的根本。艺术节演出内容的品质决定了艺术节整体水平,艺术节的演出节目内容作为其核心竞争力,不论通过何种形式或措施对其进行包装,都将是围绕艺术节内容开展的。一个城市或者一个艺术节,它的成熟的观众和理想的票房,归根结底都是靠优秀的节目培养出来的。[1]长期坚持高质量的演出内容,于艺术节而言,在为艺术节带来"高质量艺术演出"口碑的同时,也对艺术节风格的形成起到一定的促进作

---

[1] 韩晓波、孔维锋、周妍:《国际艺术节的节目设计——迈克尔·哈弗里格工作坊》,《天津音乐学院学报》2014年第3期,第35页。

用。而与此同时,艺术节在追求高质量演出的同时,也在追求演出作品的独特,以区别其他艺术节,形成差异性。长此以往,塑造的艺术节品牌是富有个性且具有可信赖性的形象。

1876年,在作曲家瓦格纳的发起下,创建了拜罗伊特艺术节。拜罗伊特艺术节一开始演出的作品都经过瓦格纳本人的筛选,以符合他自己提出的歌剧的要求,甚至节庆演出的剧院舞台和空间,都是根据歌剧所需的声学效果由其亲自设计而成的。瓦格纳去世之后,他的妻子科西玛、儿子齐格·弗里德、儿媳温妮·弗雷德,以及后来他的两个孙子维兰德和沃尔夫冈,直至现在的曾孙女卡塔琳娜(参见汉斯·约阿希姆·鲍尔著《瓦格纳家族》)分别担任了艺术节的艺术总监,在对艺术节演出内容进行把关的同时,经营艺术节。在过往的艺术节中,演出瓦格纳的作品被作为其根本,虽然曾经启用过先锋导演,采用过新式的布景设计,但是不论如何,该艺术节仍然是业内演出瓦格纳作品最权威的代表,成为瓦格纳精品演出的代名词,其品牌形象独树一帜。拜罗伊特艺术节从创立之初就与整个瓦格纳家族捆绑在一起,虽然一直坚持只演出瓦格纳作品,节目比较单一,但是始终坚持自己的品牌和风格,现已成为全世界瓦格纳爱好者的朝圣节。在坚持艺术节高品质演出内容时,坚持演出内容的艺术性是第一要素。在保证高品质艺术性的同时,邀请重量级艺术家参演可以最大限度地有效保障艺术节演出内容的质量和经典性进行,与此同时,坚持积极慎重地推出原创作品可以日益扩张艺术节的品牌效应。艺术节品牌推广过程中的核心内容就是艺术节的演出内容,世界上许多知名艺术节在艺术节节目制作上的花费占到整体费用的70%,其重要性可见一斑。受众欣赏艺术并对其艺术节的内容进行选择,因而艺术节的定位与艺术节内容选择的定位共同决定了艺术节品牌的定位。如果说艺术节定位决定艺术节品牌定位的话,那么艺术节内容定位则是艺术节定位的核心影响因素。

### 3. 表演风格因素

品牌究其含义,更深层次就是品格。要确立一个国际艺术节的品牌,就需要国际艺术节树立起高尚的品格,而这高尚的品格将成为国际艺术节持久品牌形象的恒定指数,不易被改变。那么国际艺术节的品格是什么?品格可以说是艺术节演出质量和演出风格的汇总,虽然演出内容的高质量是维持艺术节品格的主要方面,但是作为具有更持久影响力的艺术节演出风格,其重要性不容忽视,艺术节演出风格是体验艺术节诸多文化含量的有力丈量。品牌的核心价值要求艺术节表演风格具有独特性。结合艺术"求异"的特质,逐渐形成艺术节品牌的独特性。

国际艺术节最容易被辨识的品牌风格就是创意,爱丁堡边缘艺术节无疑是集创意于一身的(图4-3)。爱丁堡边缘艺术节协会是推动边缘艺术节发展的核心组织,其核心理念是任何个体或组织都无权决定谁能或不能参加艺术节的表演;协会不对节目进行审查,只要有故事简介与演出场地,协会就将其列入节目单。边缘艺术节的最大包容性使得爱丁堡艺术节能够将全世界的创意聚集,与此同时,协会工作主要有3个目标:为所有参与的艺术家提供支持、建议及鼓励;为最广泛的观众提供尽可能多的购票渠道和及时、准确的票务信息;提升爱丁堡边缘艺术节在当地、全国及国际舞台上的知名度。协会最大范

图4-3 爱丁堡边缘艺术节活动现场
(图片来源：爱丁堡边缘艺术节官网)

围地聚集艺术创意，尽最大可能对艺术进行鼓励，这在宣传了艺术节的同时，更是其品牌风格的塑造过程，最终使之形成独特的艺术节品牌。品牌形象的树立依托艺术节表演风格，较之艺术节内容及艺术家而言，是一个相对长远的培育过程，而艺术节内容、艺术家及风格三者又是一个相互影响的关系。因而在确定艺术节的整体定位之后，就需要找到艺术节内容的发展方向，即准确的节目定位，在定位的指引下，寻求相对应的艺术家的支持，连同艺术家的影响力共同形成艺术节的风格，逐渐发展形成艺术节区别于其他表演的品牌风格。

### 三、国际艺术节的品牌与整体营销的关系

国际艺术节的品牌一旦形成，它就成为艺术产品（在此主要表现为艺术节上所演出的节目，其次是相关的出版物，再次是相关的衍生品等）极其重要的营销手段。通俗地说，一台歌剧或一场音乐会，如果挂上了诸如萨尔茨堡艺术节或拜罗伊特艺术节这样的顶级艺术节的头衔，它在受众心目中的价值和地位就非比寻常了；同样，一套CD专辑，如果是作为上述顶级艺术节的媒体介质而出现在市场上，其身价和销路自然也会跃上一个新的台阶。下面我们就来简述一下国际艺术的品牌与整体营销之间的关系。

#### （一）艺术节的营销概念

在管理学或市场学范畴下，营销（Marketing）有多达十余种定义，均有很强的合理性和启发性，我们在此不做赘述，只选择与国际艺术节关系最为密切和直接的方面来描述一下它的概念：一般的市场营销是在创造、沟通、传播和交换产品中，为顾客、客户、合作伙伴以及整个社会带来经济价值的活动、过程和体系。而具体到艺术市场（特别是表演艺术市场），其创造、沟通、传播和交换的"产品"都是艺术产品，也就是节目、书籍、唱片、视频、课程等等，其"顾客"主要指观众（或读者、欣赏者），其"客户"主要是参与演出、创作的艺术家，其"合作伙伴"主要指艺术投资人、赞助者以及相关的艺术机构。艺术的营销活动为上

述服务对象及整个社会带来的,除了经济效益以外,还有大量的社会效益,甚至在许多艺术领域,社会效益还占主导地位。

由于国际艺术节是表演艺术产品密集呈现的过程,因此,国际艺术节的营销,就是上述艺术营销概念的一个集中体现。

### (二) 国际艺术节的营销是一种品牌化营销

我们知道,节目,作为国际艺术节的主要产品,是形成国际艺术节品牌的主要因素。品牌在消费者的心目中,意味着产品质量的过硬,从而使人对之形成某种信赖,其外在表现就是口碑、声誉。同样,在表演艺术市场上,国际艺术节的品牌,就是由其节目的高质量、高艺术水准,长年累月、日积月累,逐步形成的口碑、声誉。所以我们说,国际艺术节与节目的关系,就是品牌与产品的关系;国际艺术节的营销,是一种品牌化的营销。

以萨尔茨堡艺术节为例,它之所以能形成品牌,被描述成全世界水平最高、最重要的,同时也是价格最昂贵的艺术节,其声誉是由如下几个要素决定的:节目的数量,节目类型的广泛性,艺术家的高知名度,观众的高黏性(80%以上是"回头客")。所以,它的营销活动是典型的品牌化营销,而且是成熟的高端的品牌化营销,完全不同于一个新兴商标的开拓性营销。

### (三) 品牌形成后依然需要营销,而且必不可少

很多人都有一种观点,认为像萨尔茨堡艺术节这样已经取得高端品牌地位的艺术节,难道还需要搞什么营销吗? 这与质疑奔驰、宝马汽车这样的大品牌是否需要营销是一样的道理。

而答案却是肯定的。大品牌营销不仅需要,而且必不可少。会产生上述疑问,主要是因为对营销的概念和意义认识不够完整和全面。

一般来说,营销活动的主要目的是帮助企业发现、创造和交付价值以满足一定目标市场的需求,同时获取收益。营销既是用来辨识未被满足的需要,还要去定义、量度目标市场的规模和利润潜力,还要找到最适合自身产品进入的市场细分。营销活动不仅要满足用户的需求,甚至还要为用户创造需求。

所以,对于一个品牌化的国际艺术节来说,其营销活动要包括判断艺术品价值,以及确定目标群体,量度目标受众的支付愿望和能力,即:谁会花钱买你的演出节目门票? 有多少人? 会花多少钱? 他们想听什么节目? 节目的价值如何? 等等。特别是,不仅要满足目标观众的需求,甚至还要为他们创造需求——创造什么需求? 是歌剧,还是芭蕾舞剧、话剧? 是交响乐,还是室内乐? 是传统的、经典的,还是先锋的、实验性的? 这当然是极其复杂而且有挑战性的。除了品牌化的国际艺术节之外,其他非品牌化国际艺术节的营销行为还很难有能力做到"为观众创造需求"这一步。

例如,拜罗伊特艺术节已经举行了100多年,而且剧目固定为瓦格纳的10部歌剧(如果把《尼伯龙根的指环》视为1部剧,则一共只有7部歌剧),如果离开了这种"为观众创造需求"性质的营销,相信观众早就把它们看腻了。然而事实上,拜罗伊特艺术节的售票状

况一直很好，上座率极高，也从不使用诸如降价打折等促销手段。其办法就是"不断创造新的需求"——每隔五六年就推出一个全新的制作版本，从舞台美术、"服道化"等方面寻求新的创意，让观众觉得"老戏常新"；经常推出新的歌唱家和指挥家；经常录制高质量的唱片、DVD等音像制品。这些，都是"创造出来的新需求"。

### （四）营销亦需要品牌的打造与维持，否则是无米之炊

营销活动一般都要经过如下三大过程：

①机会的辨识（Opportunity identification）。

②新产品开发（New product development）。

③订单执行（Order fulfillment）。

对于品牌化的营销活动来说，至多也就是在第三个环节，即"订单执行"环节上——比如售票等——不需要做很多的广告和促销，就能完成销售任务。而在机会的辨识和新产品开发方面，品牌营销的任务一点也不轻松，甚至比普通的营销者要承担得更多。

国际艺术节的品牌化营销也是这样。机会的辨识，包括对目标受众的认识、引导，市场的细分等，显然是要紧紧依托于品牌价值的。离开了萨尔茨堡艺术节的高端性和多样性，以及艺术家的高知名度和受众的高黏性特点，它的营销方式、它的高票价策略，都是无法实施的，即使在订单执行环节搞优惠活动也是行不通的。至于新产品的开发，正如前文所述的拜罗伊特艺术节，其不断推出的新制作版本、新星艺术家、新的录音录像制品本身就是重要的营销素材。艺术管理界的共识"节目是最有效的营销手段"就与此密切相关。

## 第二节　国际艺术节品牌推广的流程

### 一、品牌符号的确定

国际艺术节品牌的符号确定是品牌推广流程的第一步,这其中品牌符号包含名称、logo、宗旨等三大类。艺术节名称的选择可遵循简洁上口、创意新颖等原则;艺术节的logo确定也是如此,logo设计也始终在追求富有创意且具有独特性;艺术节的口号和宗旨是艺术节创办目标、艺术节节目内容安排及艺术节宣传营销等紧密遵循的原则。然而无论怎样的名称选择、logo设计及宗旨的确定等都离不开最终原则,即艺术节品牌符号的易流通性、易区别性。一旦确定独特的品牌符号,便拥有了艺术节品牌的先决条件。

#### (一) 名称

琉森音乐节曾经拥有众多的名称,诸如官方名称卢塞恩音乐节以及非官方名称琉森国际音乐节等等。2009年2月28日瑞士官方正式将"卢塞恩"更名为"琉森",取其"翠绿的森林"之意。名称的统一精炼使得已关注者更易获得相关信息,与此同时,名称统一并逐渐传播更易形成品牌的公信力。

#### (二) 标识(logo)

统一的logo与国际艺术节气质相辅相成。广泛传播后逐步形成区别于其他艺术节的一个极具辨识度的符号,对于树立艺术节品牌是首要步骤。萨尔茨堡艺术节所有的宣传和推广工作都需要有统一、协调的布局和格局,要有独特、辨识度高的品牌形象和标志。比如,萨尔茨堡艺术节的标志是根据1928年海报上的标志改进而成,并采用新的"萨尔茨堡字体",运用具有节庆色彩的金色、红色、绿色和蓝色作为标准颜色,主要用于宣传品的标题等显著位置(图4-4)。每一季会选择一位参加当季演出的主要艺术家的照片作为图片宣传。艺术节的标志会出现在户外广告(海报、条幅、旗帜、贴纸、交通工具上的广告等)、出版物、报纸和杂志的广告、其他广告形式(箱包、销售册等)、网站、媒体等宣传和推广方式中。

图4-4　萨尔茨堡艺术节 logo
（图片来源：萨尔茨堡艺术节官网）

### （三）口号或宗旨

国际艺术节宗旨被看作是艺术节举办的灵魂所在，即艺术节运作、内容选择、营销等多方面都需要围绕其展开，也就是说艺术节的品牌树立之骨便是宗旨的确定。爱丁堡艺术节作为运作半个多世纪的知名艺术节，它的品牌不仅闻名遐迩，而且根基深植于苏格兰，扎根在爱丁堡本土。这与爱丁堡艺术节的宗旨和定位密不可分，它在初创时就定下"促进并鼓励最高水准之艺术"的宗旨以及"向苏格兰观众展示世界文化，向世界观众展示苏格兰文化"的理念。对现任艺术节总监米尔斯而言，多种多样的活动并不是零散活动的简单相加，而是应该很好反映出举办地的人文环境和地域特色。在艺术总监米尔斯看来，成功的艺术节活动应该让"艺术价值同举办地特色完美结合"，因为"只有节目内容同当地环境之间有了互动的关系，这个艺术节才算得上成功"。

### 二、推广内容的确定

国际艺术节的宗旨是艺术节品牌形象的集中总结，因而艺术节每年的推广内容也会围绕一定的宗旨进行针对性的有侧重的宣传，而围绕这些节目的共性，艺术节会制定相应的主题，从而与艺术节的品牌形象达成一致。与此同时，艺术节将不同主题、类别的演出内容进行汇总的同时，需要对推广内容进行信息的搜集及整理，条理而又清晰的节目内容安排更容易使艺术节宗旨明确、艺术节品牌更加鲜明。艺术节推广内容除针对演出内容的宣传外，指挥家、演奏家以及乐手等艺术家信息的宣传也是其中一部分，对于艺术节品牌推广也起着十分重要的作用。除此之外，艺术节作为文化产业，受众会不经意地增加对服务的关注度，那么艺术节树立品牌形象时就不得不重视服务性信息的搜集和整理。

#### （一）与节目策划部门的对接

节目策划部门是艺术节诞生的摇篮，艺术节的主题、内容以及运作都围绕着艺术节品牌相应产生。独树一帜的艺术节品牌形象需要策划部门多元配合共同形成。萨尔茨堡艺

术节向来以高品质的音乐享受作为其品牌形象,因而萨尔茨堡艺术节策划部门在策划艺术节节目时时刻追求"高品质",一流的剧本、一流的乐团、一流的演员等,多个一流使得艺术节跻身世界一流地位。如此一来,策划部门协调统一的工作使艺术节品牌的树立具有了更加明确的着力点。

### (二)节目内容信息的搜集和整理

拜罗伊特艺术节以每年上演瓦格纳作品而闻名世界,因而具有瓦格纳爱好者朝圣必去的艺术节品牌形象,这样的形象树立与其每年上演节目的内容有着十分密切的关系。常年上演瓦格纳本人作品,且艺术节总监也是瓦格纳的后人,使得艺术节演出瓦格纳作品有了得天独厚的独特性。将艺术节演出节目的内容信息进行搜集与整理,并进行品牌包装、宣传推广,是极其重要的环节。

### (三)艺术家信息的搜集和整理

国际艺术节品牌形象丰富且知名的,大多有更知名的艺术家参与。比如有80多年历史的琉森音乐节,在意大利指挥家克劳迪奥·阿巴多带领下,吸引了诸多著名艺术家,迎来了一个又一个春天。琉森音乐节交响乐团在阿巴多和迈克·海弗里格的带领之下于2003年成立,乐团成员选自马勒室内交响乐团中一些极具天分的青年演奏家。自乐团成立以来,该乐团演出就受到了世界各地乐迷的追捧,并多次发行专辑,这些都为形成该乐团独立的唱片品牌打下了坚实的基础。除了在音乐节中演出之外,乐团也时常到各地巡回表演。这支由全球最优秀指挥家带领的乐团不仅打出了自己乐团的品牌,更推出了艺术节的品牌。在国际艺术节品牌推广中对艺术家信息进行搜集和整理,并进行品牌包装,是艺术节品牌推广过程中另一十分重要的流程。

### (四)服务性信息的搜集和整理

国际艺术节作为文化产业,精神享受是受众更加看重的。精神享受的范围一部分可以来源于艺术欣赏,另一方面即来源于艺术节的服务。艺术节较之一般性演出,具备演出集中、受众重复等特点,这就要求艺术节服务不仅限于关注一场演出的服务,而更多需要注重整体服务的统一性。以德国梅克伦堡艺术节为例,与其他艺术节不同之处在于它的演出场所不仅局限于室内,室外场所也很多,甚至包括梅克伦堡各个角落。因而该艺术节在推广时运用不同尺寸的宣传册进行宣传,而宣传册最后一页无一例外是一张"演出节目地图",地图中将梅克伦堡各地名进行了标记,并在旁附演出内容及时间、地点、周边酒店官网以及联系电话。在最后的总节目汇总安排中,也有不同颜色、形状的标识用来提醒观众哪些演出是"育儿音乐会"(KonzertemitKinderbetreuung),哪些是"户外音乐会"(Open-Air-Konzerte),哪些是"系列音乐会"(ReiheMusikaus MV)。这些贴心的服务性细节的信息搜集与整理,在协助打造艺术节好服务的同时,更加提升了艺术节的好口碑,对艺术节的品牌推广起着重要的作用。

### 三、推广内容的编撰与加工

#### (一) 海报

海报是传统的宣传形式,而历史悠久的国际艺术节,也都不约而同将海报作为最基本的艺术节宣传形式之一。海报在宣传艺术节演出内容的同时,不仅可以将演出的重要信息准确传达,还兼具宣传推广成本费用低、制作简洁方便等优势。而一些知名艺术节的海报也渐渐成为乐迷争先收藏的艺术节纪念品。在确定艺术节推广的品牌符号和内容后,艺术节海报的设计及内容排版就是海报宣传的主要侧重点。世界知名的国际艺术节在对海报进行设计时,时刻注重品牌形象的宣传,不论是统一色彩,还是统一元素,再或者创意海报设计,大多都是围绕艺术节品牌形象进行统一而又细分的海报设计。现如今,创意的海报设计也越发吸引观众。柏林爱乐管弦乐团的"从乐器里面看世界"系列海报以及柏林爱乐乐团的"搭乘乐器看世界"系列海报利用微焦镜头放大乐器本身的同时,使"建筑是流动的音乐"这样的通感感官勾起受众的视听欲,从而使受众不仅仅体会到各类乐器的"有容乃大",更加激起受众对音乐的期待(图4-5)。

图4-5 柏林爱乐乐团"搭乘乐器看世界"系列海报

(图片来源:柏林爱乐乐团官网)

#### (二) 综合节目手册

由于国际艺术节包含节目内容较多,对艺术节内容进行分类,并编撰加工至综合节目手册是十分必要的。艺术节节目手册往往被受众作为收藏品,这不仅仅是因为品牌艺术节的节目手册内容精炼丰富,可以为受众提供其所需了解的相关指南,更是因为品牌艺术节的高品质节目手册是每期艺术节独特的浓缩精华。与此同时,艺术节手册也是赞助商的主要集中宣传地。萨尔茨堡艺术节综合节目手册在进行设计时,采用了统一的设计风格,独特的艺术节logo被放置在最显眼的左上角,主视觉设计由参与当季艺术节所有艺术家的姓名汇集而成。这样简洁而大方的设计使受众一眼看到艺术节的参演艺术家全是世界一流,无须多言,与其世界一流艺术节品牌形象相辅相成。不仅如此,统一的主视觉设计同时出现在主海报墙、单独节目手册等宣传中,达到统一而又直接、清晰而又有力的宣传。每季萨尔茨堡艺术节综合节目手册内容会针对歌剧(OPER)、戏剧(SCHAUPIEL)、音

乐会(KONZERT)、儿童及青少年(KINDER & JUGEND)、服务(SERVICE)设计不同的板块，每个板块用不同的颜色区分(图4-6)。统一的综合节目手册设计让萨尔茨堡艺术节品牌有了高辨识度，不同尺寸但是相同设计的综合节目手册在充分满足受众不同需求的同时，与其他艺术节手册产生区别，树立了独特的品牌标识，成为艺术节品牌树立的重要部分。

图4-6　萨尔茨堡艺术节节目手册封面
（图片来源：笔者自摄）

### （三）单场节目手册

国际艺术节单场节目手册需要展示出的内容包含演出名称、演出时间、演出团体介绍，一些歌剧演出剧目的单场节目手册还包括作者介绍、歌剧介绍等。但是仅仅将这些内容收集起来汇集成册展示给观众是远远达不到帮助树立艺术节品牌形象目的的。萨尔茨堡艺术节的高品质音乐一向被公众所承认，在其艺术节单场节目手册设计时，也时刻在遵循高品质这一原则，在这里以萨尔茨堡艺术节每年经典剧目《耶德曼》单场节目手册为例，《耶德曼》单场节目手册封面遵循萨尔茨堡艺术节封面一贯的简洁风格，左上角为标志性的萨尔茨堡艺术节logo，与此同时，简单的蓝色边角设计让受众可以十分容易地辨识出这是萨尔茨堡艺术节"戏剧(SCHAUPIEL)"单元内容。节目手册分为"全体演员(BESETZUNG)""死亡和信念(TOD UND GLAUBE)""耶德曼(JEDERMANN)""雨果·冯·霍夫曼斯塔(HUGO VON HOFMANNSTHAL)""雨果·冯·霍夫曼斯塔作品(WERKE HUGO VON HOFMANNSTHALS)""任何人是普通人(VON EVERYMAN ZU JEDERMANN)""耶德曼(JEDERMANN 1920-2014)""作者简介(BIOGRAFIEN)""联系(IMPRESSUM)"。从手册中不难看出，除去一些对于演出内容的具体常规性介绍外，还有一些作者或者其他人的评论。值得一提的是，穿插于整个节目手册中的剧照、插画除了一些经典高清剧照外，还有很多具有哲理的小型插画以及往届耶德曼剧照合集。这些资料的聚集使得这本简单的节目手册不仅仅具有一般节目手册的功能，还大大提升了节目手册内容以及质量，使其更加具有收藏价值和可读性，与艺术节高质量的品牌形象相一致。

### （四）新闻通稿

国际艺术节新闻通稿的作用是向外界宣布艺术节的内容、时间、地点，但是品牌艺术节的新闻通稿不仅仅局限于此功能。往往具有一定知名度的艺术节，在对艺术节演出按

照演出系列、演出时间顺序、演出团队划分类别进行报道的同时，会更加注重演出内容的侧重点以及亮点进行重点报道。品牌艺术节在用新闻通稿进行宣传时，需要对艺术节演出内容进行选择，围绕艺术节品牌形象，梳理出最核心的内容进行报道。因而针对不同的宣传媒体，统一的新闻通稿内容可以对艺术节的侧重点进行直接有效的宣传，吸引受众的注意。而媒体在进行新闻通稿宣传时，不仅可以快速找到与主办方的契合点，保持一致，还可以精准地维护艺术节品牌形象。

### （五）音像宣传品

国际艺术节音像制品不仅是保留艺术节精彩演出影像的方式，也是艺术节品牌宣传的另一有力措施。高品质的演出吸引来较多的受众欣赏，但是毕竟能够光临现场欣赏演出的受众是有限的，不得不承认的是仍然有相当大一部分的潜在受众没有机会欣赏到此次演出，而潜在观众中又存在着诸如有欲望但是没买票、没有欲望以及不了解等多类受众。而艺术节音像制品恰恰可以弥补这类受众的空白，畅销的音像制品会引起潜在的受众关注，凝聚受众关注的同时，逐渐形成品牌吸引力，同时对艺术节本身产生品牌宣传的影响力。与此同时，高质量的艺术节演出促使部分观众信赖艺术节品牌，对音像制品也产生信赖，从而购买艺术节相关音像制品。二者相辅相成。

## 四、信息发布与反馈

在不同的历史时期，国际艺术节的信息发布程序与反馈过程是有区别的，我们在此分析一下当下网络传播条件下的信息发布与反馈的一般程序。这也是当下主流国际艺术节较为常用的手法，中国与西方略有差别（中国的售票网点发布信息稍迟）。

### （一）官网发布

1994年4月20日，中国实现与互联网的全功能连接，成为接入国际互联网的第77个国家。中国进入互联网时代后，人们生活的各个方面被网络占领，网站是人们获取信息最容易接触到的渠道之一，越来越多的人通过网络搜索信息。对于艺术节而言，艺术节的官网很有可能便是受众了解艺术节的第一扇窗户。信息完善的艺术节官网可以满足受众的信息搜索需要，而一旦该网站内容不够完善，则会使受众凭第一印象给该艺术节贴上"没有实力""不正规"这样的标签。相反，注重品牌塑造的艺术节官网会在第一时间使想要了解该艺术节的受众了解到艺术节的主要演出内容及板块，并且能够及时对艺术节风格进行把握。因而，艺术节官网不仅仅具有对外公布演出内容的信息公布作用，更是艺术节品牌形象的集中性体现。

### （二）售票网点发布

票务销售是市场化运作的中心环节。国际艺术节营销推广的最直接目的之一就是提高售票率，品牌推广中若将艺术节品牌与完善的售票网点品牌联合，将再次起到促进售票的作用。

### （三）新闻发布会或记者招待会

新闻发布会作为组织活动中的公共关系活动之一，一贯被认为是公共关系活动的第

一步。新闻发布会是推进公共关系活动进程中最常用的手段，是一项可以短时间内同时获得报纸、杂志、博客、电视、广播等媒体进行报道的一个有效手段。较之其他公关活动，新闻发布会不是一个单纯设置单独记者采访或发送新闻稿的简单活动。新闻发布会允许活动组织者与诸多记者进行交流互动，因此是迅速传播公共关系信息的有效途径。国际艺术节的新闻发布会是让受众第一时间获取艺术节演出内容、活动时间、艺术家等信息的首要渠道，艺术节的新闻发布会作为与受众进行交流的第一次正式见面，"第一印象"无疑十分重要。艺术节的品牌形象在新闻发布会是一个十分重要的塑造机会，面向全世界阐述自己的理念及演出内容，让受众可以直接感受到艺术节的品牌气质。

### （四）媒体宣传

媒体宣传是市场营销常用的营销手段之一，这其中，报刊、电台、电视台、网络都是媒体宣传的主要渠道。国际艺术节通过这些媒介进行媒体宣传时，可以充分整合资源，通过这些媒体的亲民性，有效将艺术节信息传递给受众，从而有效地树立艺术节品牌形象。品牌知名度与媒体宣传相结合构成了整合式宣传，可以消除受众对宣传的反感，建立一定的信任感，较为顺利地进行宣传营销。

国际艺术节在广播、电视、报纸、杂志四大传统媒体进行品牌宣传推广时，相对来说投入会高一些，受众影响面会广泛一些，效果偏重在给受众留下关于产品或品牌名称的印象，使受众产生行业归属的印记，同时下意识地会觉得该艺术节的实力会比较强，对艺术节的信心有个潜意识的默认。但是传统媒体宣传时缺点也比较明显，就是针对性诉求相对来说比较单一或简单，无法实现良好的互动，往往需要通过高频率的曝光才能留下一个较为深刻的印象。随着互联网的日益普及，人们获取新闻的渠道、人们沟通的方式、消费等习惯渐渐被影响，这使得传统媒体的宣传推广策略不得不做出一些改变。博客、百科、社交网络和新闻网站只是互联网营销推广中的几个例子，它们的出现，使得信息可以在短短几分钟内被更新。随着网络营销的进一步发展，策略和工具也在迅速发展，这时营销出现更大的一个进步，就是营销可以更客观地对大众信息分类并进行针对性的传播。品牌营销讲求媒体宣传推广的一致性及规范性，我们不难发现，上海国际艺术节的媒体宣传也是从传统媒体以及网络等新媒体两个方面开始营销工作，配合地面宣传，进行全方位的媒体宣传。

### （五）媒体反馈的收集与整理

媒体反馈的收集与整理在品牌推广过程中已不是什么新鲜的渠道或者方式，事实上，越来越多的活动，无论是大的和小的，都开始利用大数据和相关的分析方法，以获取信息，以便可以及时更新并更好地为受众服务。总的来说信息的反馈及收集可以帮助艺术节在品牌推广过程中清晰以下3件事情：第一，是否达到艺术节品牌推广的预期目标；第二，以受众的视角去看受众想要什么样的艺术节内容、艺术节服务；第三，艺术节目前所做的努力哪些可以继续保持，哪些需要再次改进。媒体是直接接触受众的窗口，对媒体信息的反馈与收集有助于较准确找到品牌推广中的不足，有效找到相关应对策略，以期更顺利地进行艺术节品牌推广。

### (六）衍生品跟进

国际艺术节衍生品是除演出门票外艺术节进行商业运作重要的商业利润来源,其本质是商品。作为艺术节相关系列演出的关联周边,其可收藏性是区别于演出的重要特征。不论是音乐会、歌剧、画展等,进行的都是即时性的艺术欣赏,不能进行回放或者再观赏,那么艺术节衍生品则是可获取多次艺术节感受的收藏纪念,是浓缩艺术节精华并将其实体化的一个重要形式。分析艺术节衍生品的价值及意义,不难发现,首先艺术节衍生品具有欣赏价值,其次艺术节衍生品具有一定的收藏价值,因而很大程度上它代表了艺术节整体艺术价值及地位。

国际艺术节衍生品对艺术节品牌形象影响力的提升作用在受众进行艺术节体验之前便开始发挥作用。迪士尼的玩具是迪士尼重要的品牌衍生品,大多数没有去过迪士尼的受众都对迪士尼的玩具不陌生,同时对迪士尼充满了期待。唱片是艺术节常见的品牌衍生品,乐迷在没有条件亲临艺术节现场的情况下,唱片则是其最直接了解艺术节、间接参与到艺术节的重要渠道。因而,很多品牌艺术节的衍生品是受众亲临现场的催化剂,越高质量的艺术节,其衍生品越会使受众产生信赖感及期待感。不仅如此,当受众亲临艺术节现场,高质量的艺术节衍生品大多是艺术节高质量内容的补充品,可以更加提升受众的参与感,提高受众参与艺术节时的情绪。受众充分参与艺术节后,艺术节的衍生品则可以让受众对艺术节产生回味,对艺术节品牌产生回购等行为。不同的受众,艺术节衍生品也会产生不同的影响力。从未参与艺术节的受众在接触到艺术节衍生品时,可以提前对艺术节进行预估,用少于参与艺术节的时间及金钱的付出获得相似的艺术体验。从这方面而言,艺术节衍生品是艺术节品牌推广的先行实体体验产品。而参与过艺术节的受众,又可以将艺术节衍生品作为艺术体验的永久性留藏,而由艺术家签名或珍稀的艺术节衍生品又具备收藏价值。从这方面来说,艺术节衍生品若逐渐成长壮大,具备一定的艺术影响力及收藏价值时,对艺术节及艺术节品牌推广又将起到反作用力。

艺术节衍生产品类型十分广泛,以萨尔茨堡艺术节为例,衍生品产品包含明信片、音乐盒、书籍等,但是这其中不得不提的就是历届艺术节的音像资料。萨尔茨堡艺术节以其每年超群的演出乐团,杰出的演奏家、指挥家,精彩的演出内容而倍受追捧,但是每年能够真正参与其中的受众是有限的,而参与萨尔茨堡艺术节全部演出的受众更是有限的,因而萨尔茨堡艺术节音像衍生品就极大地弥补了这一遗憾。而现如今,随着萨尔茨堡艺术节高水准演出品牌的形象不断深化,其音像衍生品也成为爱乐者追捧的古典音乐唱片,被追捧热度甚至可以与EMI等专业古典音乐唱片公司的唱片相媲美。萨尔茨堡艺术节优质的衍生品满足了艺术节参与者的同时,极大拓展了未参与受众,受众在欣赏艺术节衍生品后对艺术节产生期待感,并对艺术节品牌产生信赖感,从而对艺术节产生消费行为。这样一来,艺术节衍生品作为艺术节产业链的一部分,将艺术节与品牌形象完美链接。

### 五、公益性活动

公益性活动对于国际艺术节的品牌推广和营销活动是必不可少的,它既是极其重要的观众拓展形式,也是行之有效的营销策划活动。

### (一) 普及性导赏讲座

媒体宣传是国际艺术节对外宣传营销的重要手段,但由于媒体宣传的时效性,往往被作为短期的宣传手段,要想进行浸透式的长期宣传,艺术教育则是不可缺少的形式之一。艺术节市场营销注重艺术节售票及最大程度吸引受众关注,但是观众拓展的眼光却更加长远,旨在让现有受众更加紧密地参与进来,以及培养更多的潜在受众。但是艺术教育的意义不止于此,艺术教育在社会中有这样两个比较明显的积极作用。首先,它创造了一种在多元文化中对艺术专业理解力和欣赏力的需求。其次,它支持需要被尊重的这些每一个包含多元文化经历和历史的节目和活动。而由艺术节推出的艺术教育活动,不仅能保证艺术教育的质量,还可以提高艺术节受众欣赏艺术节演出的理解力,提升艺术节受众品味艺术的鉴赏力。艺术教育可以通过整合艺术节文化演艺的优质资源,以更为丰富的艺术活动,通过艺术教育来培养人们对艺术表现力的真切感受,以及对艺术创造力的深度理解,在艺术的美育中,传递人类的精神、信仰和核心价值观,达到"推动艺术教育,以美育人、以文化人"的追求与目标。艺术教育作为观众拓展长效机制中的一个重要环节,也是品牌推广过程中不可缺少的一部分,艺术节的品牌推广是一个长期的过程,并非一蹴而就,因而长效机制运行的艺术教育活动对于艺术节品牌推广起着贯穿始终的中坚作用。

### (二) 艺术培训与大师班

国际艺术节下设的艺术培训和大师班环节是艺术节的品牌活动之一,艺术节可以有效整合优质资源,一些特有的艺术节资源在这里可以与其他业界、学术界、商界等进行资源共享,谋求更好的品牌推广发展之路。艺术培训和大师班会针对某一主题展开系列偏向于学术性的活动,针对的受众较为专业。而讨论的主题也包含了时下最热的关注点以及演绎发展的最新趋势,其间来自艺术节、剧院、拍卖公司、导演、艺术家等的全球舞台艺术高端资源将汇聚在一起,辨析演绎最新发展趋势,分享艺术领域实际案例的运用与发展,有效地把业界、商界等资源与学界相互融合,在艺术多门类的探析中,更将这些优质的资源传递给年轻人,为艺术节品牌培养持续受众。

### (三) 艺术展览

国际艺术节作为整合多元艺术的舞台,精彩的演出节目内容是艺术节的主体,艺术展览则是不可或缺的艺术节附属项目。与艺术节宗旨相呼应的高质量艺术展览,不仅可以在发展的过程中逐渐形成自己特有的影响力,而且作为艺术节活动之一,可以不断地为艺术节带去品牌效应。

### (四) 其他公益性活动

公益性活动作为国际艺术节的组成部分之一,除了为艺术节带来丰富且形式多样的艺术体验外,更多的是培养着一批爱乐者,立志于公益,推动艺术影响范围,让艺术魅力感染受众的同时,使受众对艺术节品牌形成依赖。

## 第三节　国际艺术节推广的渠道及方法

### 一、自媒体

#### （一）传统印刷品

不要认为"自媒体"只是网络媒体时代的产物。其实，自媒体由来已久。最初，剧场雇佣一些嗓门大的人在门口叫卖，以及售票处悬挂的招牌，都可以被视为原始的"自媒体"。后来的演艺类自媒体，是以主办方刊印的各种印刷品为主要形式的。

传统印刷品在许多音乐大国、强国所举办的高端音乐节、艺术节当中，至今仍然具有重要地位。最重要的有综合节目手册、分类节目手册、单一剧目节目手册、单场音乐会节目单（册）等。综合节目手册最主要的功能是把整个艺术节期间所展示的全部演出以及相关活动呈现给大众。例如，波恩的贝多芬音乐节，每年都要出一本200页左右、印刷较为质朴，但内容十分丰富而严谨的节目册。此节目册各种演出信息和服务信息一应俱全。对于一个规模中等的地方性音乐节来说，这种自媒体的性价比是很高的。有时，国际艺术节规模宏大，演出品种类型多样，场次也很多，那么，单一的一本综合节目手册会显得篇幅过长，成本也太高。更主要的是，对于兴趣不同的观众，他可能只对其中一类节目感兴趣，那么其他类型的节目信息对他来说就是冗余了。为此，有些大型音乐节推出了分类节目册，如萨尔茨堡音乐节，就分别推出歌剧、音乐会、戏剧等几种分类节目手册（节目单）。

单一剧目节目手册，对于艺术节重点打造的大型剧目，如歌剧、芭蕾舞剧、大型话剧等，是十分重要的推广传播手段。根据不同的内容和演出规格，艺术节会推出薄厚不一的节目手册或节目单。例如，著名女高音歌唱家艾狄塔·格鲁贝罗娃（Edita Gruberova）在萨尔茨堡艺术节莫扎特厅的独唱音乐会，虽仅仅是一场独唱音乐会，但节目单也有数十页，里边尽量全面地提供了相关曲目信息，虽然售价2.5欧元，不算便宜，却让观众觉得购买它很值。

#### （二）官网

随着互联网的日益普及，人们获取新闻的渠道、人们沟通的方式、消费等习惯渐渐被影响，这使得传统媒体的宣传推广策略不得不做出一些改变。博客、百科、社交网络和新

闻网站只是互联网营销推广中的几个例子,它们的出现,使得信息可以在短短几分钟内被更新。

随着网络营销的进一步发展,策略和工具也在迅速发展,这时营销便有了更大的进步,营销可以更客观地对大众信息分类并进行有针对性的传播。这其中,官网则是网络宣传的首要窗口。受众想了解艺术节的情况,第一选择可能是通过网络搜索该艺术节的信息,如果该艺术节连官方网站都没有或者网站页面"不堪入目",大家就会先入为主地认为这个艺术节不正规或者没有实力,可见,官方网站对于一个艺术节品牌形象已经具有某种象征性的意义,具备向大众传递品牌形象和信息、宣传扩大知名度的作用。萨尔茨堡艺术节官网下设节目、儿童与青年、博客与多媒体、机构、发展、艺术节之友、商店、票务等8个内容,中国上海国际艺术节官网下设首页、新闻、演出展览、艺术天空、扶青计划、交易会／论坛、艺术教育、特别活动、关于艺术节、会员中心等10个内容。若将两大艺术节官网下设板块内容进行对照,我们可以看出,两大官网均包含"艺术节内容介绍""艺术节机构及历史介绍""艺术节青年观众拓展"及"艺术节会员"等内容,官网除了具备使受众了解艺术节本身这一功能外,还具备售票及提供其他服务性衍生信息的功能。官网内容在体现艺术节特殊性的同时,官网风格也是体现艺术节品牌形象的另一方面。对比两大艺术节官网,均将自己特殊的logo摆在官网显眼的位置,与此同时,两大艺术节官网都不约而同地将有关艺术节简介的视频放在首页以便受众第一时间进行了解。杰出的艺术节官网风格与艺术节品牌形象一致。详尽而又人性化的信息服务赋予艺术节官网基本功能的同时,一定程度上加深了受众对艺术节品牌的好感。第17届中国上海国际艺术节除了在官网上发布信息外,还开通了新浪微博。主办方善于利用自身资源开拓市场,还与优酷、腾讯网进行了深度合作,不仅在这两大网站上及时更新艺术节信息,还特别将此次艺术节进行推介。另外,艺术节与东方网、新闻网等网络媒体的合作更是保证了信息的更新速度,时刻保持艺术节的关注度。

## 二、大众平面媒体

在传播学中,"大众媒体"是有着严格的"门槛"的:需要由专业的从业者(记者、编辑)来进行操作,需要有机械化、电气化的传播工具,需要有相对固定的传播(出版或播送)周期,需要有稳定的经济收支系统支持,而且其受众是不特定的普通人群,即所谓"公众"。历史上最先出现的大众媒体是报纸,稍后是杂志,它们曾经被统称为"印刷媒体",现在则被统称为"大众平面媒体"。

### (一)报纸

报纸作为传统媒体宣传的方式之一,由来已久。目前,在媒体宣传中,它的优势主要体现在成本较低、信息发布比较充分、易于受众对信息进行更加深入的了解。通过权威报纸刊登国际艺术节信息,可以在艺术节初期树立艺术节品牌形象,使受众对艺术节的正规性产生信任。但是同时,对后期艺术节信息的更新却不能及时有效,即对于维持受众对该

品牌的注意度效果不佳。

时至今日,在发达国家,传统报纸对于艺术节的媒体影响力仍然是不可小视的。高端的、主流的报纸,往往都有固定的音乐评论版,例如《纽约时报》和伦敦《金融时报》的音乐评论版,不仅在报纸的普通读者当中拥有广泛的影响力,而且也被音乐界视为重要的市场反馈阵地,历来颇受重视。

中国国内报纸对艺术节的报道,主要是由文化新闻版和文化专副刊版两种版面来承担的。报纸的文化新闻版是普遍存在的,以动态消息为主,中小型通讯为辅,但以报道流行音乐和较通俗的民族音乐为主,而且往往与娱乐新闻混为一体。文化专副刊消息相对比较静态,深度较新闻版强一些,但一般也缺乏专业性。

国内专门报道音乐活动的报纸很少,只有《音乐周报》《音乐生活报》等几种,而且面临着严重的衰退形势。这些报纸的出版周期相对较长,多为周报,其时效性比一般日报、晚报等更差,虽然报道深度和专业性比普通报纸强,但其社会影响力较小,已经完全小众化,一般只对较为执着的音乐爱好者起作用。

有人较悲观地估计,国内报纸,除了各地的党委机关报以外,5~10年将基本上退出市场。相比之下,反倒是西方发达国家的报纸表现得比较"抗跌",这与其大众的阅读习惯关系密切。

(二) 杂志

杂志作为四大传统媒体之一,是比报纸更追求报道深度而时效性相对较差的一种。但是在网络媒体的冲击之下,杂志反而显得比报纸的耐读性要强一些。对于音乐活动的传播,有如下三类杂志一直在起作用。

一是大众化的新闻类杂志,如美国的《时代周刊》、德国的《明镜周刊》、中国的《三联生活周刊》和《中国新闻周刊》等。这些杂志是新闻性的,文化新闻一直是其标榜自我定位的重要指征。在文化新闻的深度报道中,对于音乐文化,特别是古典音乐的深入报道,总是它们所热衷的内容。同时需要指出的是,杂志主编或发行人的个人偏好,往往也对该杂志的选题起重要作用,这正是传播学中著名的"把关人理论"。例如,曾长期担任《三联生活周刊》主编的朱伟,是一位资深的古典音乐爱好者,在其倡导下,该周刊不仅一直关注国际国内音乐动态,而且还衍生出了子刊《爱乐》。而朱伟本人,则长期在《三联生活周刊》上开办个人专栏"有关品质",其主要内容都是有关古典音乐的。

二是所谓的高端的文化消费类杂志,如美国的《纽约客》《花花公子》,中国的《罗博报告》等。这类杂志对古典音乐的态度,正如其对高端奢侈品的态度一样,是作为支撑其价值体系的元素而出现的。《罗博报告》的单册售价达到人民币500元,而且要求订阅户的个人净资产在5000万元人民币以上,完全把自己定位成为一种纸质奢侈品。它们对于北京国际音乐节、上海国际艺术节等有过不少报道,主要是围绕歌剧展开的,虽然深度和专业性不佳,但符合其高端奢侈的定位。

三是音乐普及类杂志,如上海的《音乐爱好者》,北京的《爱乐》,以及诸多流行音乐类

杂志,国外最有名的有《留声机》等。这些杂志多为月刊,撰稿人多为专业音乐工作者或资深爱好者,读者队伍较为稳定。虽然发行量一般不大,但读者的阅读率和阅读深度较为稳定,也就是信息的送达效率比较高。对于音乐节的品牌推广来说,是性价比较高的一种传统媒体。

### (三) 专业音乐期刊

专业的音乐期刊,不同于上述的音乐普及类期刊,它们往往更注重音乐本体、音乐形态层面上的专业化分析,这使得其读者的"门槛"也较高,没有受过专门训练或熏陶者很难接受。比如,谱例,一般在普及类期刊上很少见到,而专业期刊则大量使用。这是区别专业期刊与普及期刊的一大标志。

但专业音乐期刊也分为半学术期刊与纯学术期刊两类。前者如《人民音乐》《钢琴艺术》《歌剧》等;后者如《中国音乐学》《音乐研究》等,以及各高等院校的学报。其主要区别在于:前者往往包括一定的新闻性、时效性,比较注重当下业界动态;后者则基本上较少考虑到新闻性或时效性,有时甚至有意识地回避"热门话题",而纯粹是从学术水平的高低来选择稿件。

对于国际艺术节的品牌塑造而言,显然,半学术期刊的作用是要好于纯学术期刊的。不过这并不意味着纯学术期刊无用。恰恰相反,一旦有创新性的成果沉淀下来,及时将其发表在纯学术期刊上,会极大地有利于成果的有效传播,且传播效果是具有高度指向性的。

## 三、广播

广播电台作为媒体宣传方式之一,最大的特点,就是它几乎是唯一的一种可以不使用眼睛而传播信息的媒体。这一特点在人类进入汽车社会之后显示出了其独特优势:边驾驶边听广播,是许多人的选择,而且基本上不影响安全。另外,广播可以在一定程度上与受众进行双向互动,在品牌推广过程中,通过电台发布信息,并与听众产生互动行为,在当今要求信息对称的社会中,优点不言而喻。国内一线电台对信息的发布增强了国际艺术节品牌权威性,树立了品牌形象的可依靠性。

### (一) 综合广播

综合性的广播节目,一般使用新闻报道的方式,对有关音乐节的信息进行披露,它可以伴随在任何一档节目当中,进行滚动式播出,滚动的频次和力度取决于电台编辑部对音乐节的重要性的判断。另外,综合性广播节目还可以传播相关的观点、评论、社会的反馈等方面的信息,这实际上也能对国际艺术节的传播起到明显效果。

### (二) 文艺广播或音乐广播

由于音乐是诉诸人类听觉的艺术,而广播也是诉诸人类听觉的传播媒体,所以自从广播成为大众媒体的那一天起,人们很自然地就想到了利用广播媒体来传播音乐。从历史上看,广播对音乐的传播的确起到了至关重要的作用,其作用甚至大于另外三大传统媒体

（报纸、杂志、电视）的总和。

在音乐文化发达的国家，早在19世纪末就产生了专门的音乐广播节目。它们先是和一些著名的歌唱家、器乐独奏家签订了合作协议，定期请他们在自己的广播节目中播音、录音，进而建立更大的录音室，改进直播条件，实现了对交响音乐和歌剧等大型音乐节目的录播和直播。很多广播录音就此诞生，成为宝贵的音乐遗产。

再后来，由于考虑到版权问题和成本问题，一些实力雄厚的大型广播公司，如英国的BBC，美国的NBC、CBS、ABC，日本的NHK等，纷纷成立了隶属于自己的交响乐团。在德国、法国等欧洲国家，成立了多支广播交响乐团，在苏联和中国等社会主义国家，也建立了隶属于国家广播电视主管部门的广播交响乐团。由于有广播广告收入作为坚强的经济后盾，这些广播交响乐团均聘请了第一流的指挥家担任艺术指导或音乐总监，这使这些乐团的水平迅速提高，达到了能与传统的城市型著名交响乐团分庭抗礼的地步。比如，由美国的全国广播公司（NBC）组建的NBC交响乐团，在二战前后一直聘请指挥大师托斯卡尼尼担任音乐总监，在整个20世纪40年代几乎是全世界水平最高的交响乐团，并且留下了数量巨大、质量上乘的广播录音。德国在二战结束后，被几个战胜国分区占领。占领国在其占领区内分别建立了广播交响乐团，后经不断发展和分化，最多时有多达16支广播交响乐团，并逐渐产生了慕尼黑的巴伐利亚广播交响乐团、汉堡的北德广播交响乐团、科隆的西德广播交响乐团等世界一流的著名交响乐团。英国的BBC，拥有伦敦总部的BBC交响乐团和分散在英国各地的5支BBC交响乐团，形成了"连锁品牌"。日本广播协会的NHK交响乐团则长期霸占着日本第一交响乐团的宝座。苏联的"苏联广播电视大交响乐团"和中国的"中国广播交响乐团"，也是本国第一流的交响乐团，它们分别是现在的"柴可夫斯基交响乐团"和"中国爱乐乐团"的前身。总之，广播媒体与音乐的关系是极为密切的，广播在音乐的传播史上曾经极为辉煌，做出过重要的历史性贡献。

另外，随着电声技术的发展，催生出了"通俗音乐"和"流行音乐"这两种新的音乐业态。它们对传统的古典音乐业态产生了颠覆性影响，甚至把古典音乐逼成了"小众""精英文化"。其中起关键性作用的，其实主要就是广播媒体，加上唱片产业的助力。通俗音乐、流行音乐之所以准入门槛低、易于表演和欣赏，完全是因为电力的帮助，使歌手不需要掌握那种无电力帮助的、对先天条件要求极高的美声技巧，从而实现了类似工业化的流水线型娱乐产品生产。在这条"流水线"中，音乐广播是其中最为关键的一个环节，而且是直接面对受众的一个"终端环节"。换言之，没有电声技术和广播传媒，就没有整个的通俗音乐或流行音乐。

随着电视媒体和网络媒体的兴起，广播媒体渐渐失去了往日的辉煌，但仍将长期存在，因为音乐和广播在"听觉唯一"上的共同特点仍在。

## 四、电视

电视媒体相较于其他传统媒体的最重要特征，是其直观性。电视在媒体宣传推广过

程中,集视、听觉于一体,凭借较为丰富的形式,在对信息进行传达时使其极具感染力,很容易在短时间内引起受众的关注。

### (一)综合频道或新闻频道

电视的综合频道或新闻频道,还将在相当长的时期内占据主流传播媒介的地位。它与主流报纸的情况有相似之处,就是其权威性仍然能够得到保证,这正是其高成本、高门槛性质所决定的。相比于报纸,电视的时效性更强,直观性更是纸媒所无法比拟的,但由于交互性较差,故生存空间被网络媒体大量挤压,面临着与其他传统媒体同样的危机感。

对于国际艺术节的品牌推广而言,电视的综合频道、新闻频道仍然是不可或缺的传播渠道。当然,它主要以动态新闻的形式出现,节目时长受到严格的限制,以提供资讯为目的。电视新闻报道艺术节,往往意味着其具有某种政治影响或政治待遇,并不意味着艺术价值的高低。

### (二)分类频道或文艺频道

分类频道或文艺频道,甚至是专门的音乐频道、戏剧或戏曲频道等,这类频道是国际艺术节在电视传播方面的主要渠道。由于这些频道的功能定位十分简单明确,也拥有相对固定的观众群,所以最适合进行艺术节品牌推广。节目形式亦可以采取多样化方式,比如节目现场直播或录播、艺术人物的访谈、各种选秀节目、各种专题纪录片等,都可以取得良好的传播效果。

不过,此类节目的拍摄和制作过程是相当复杂和烦琐的,所需成本也较高。尤其是实行制播分离制度后,还面临着播出环节的供需矛盾等诸多问题。

### (三)付费频道

电视台的付费频道由来已久,但在中国曾发展迟缓,直到最近几年,由于电视网络与互联网的渐渐融合,人们收看电视的习惯与上网习惯逐渐一致,依托数字化网络的视频点播,逐渐占据了主流,付费频道发展才得到了突破。付费收看电视节目,在中国首先是从电影和电视剧上得以实现的,其次是通俗音乐方面的节目。这部分的内容与网络媒体部分融合度很高,可以参看下一节内容。

## 五、网络媒体

新兴的网络媒体,目前在世界范围内正在逐渐成为传播的主要渠道,特别是在传统媒体相对不甚发达的第三世界国家、新兴市场国家,比如中国,已经成为主要的传播渠道。这是一个基本事实。

网络媒体拥有四大传统媒体的一切功能,而且在时效性、直观性、互动性等几个重要的方面超越了传统媒体。特别是互动性,这是过去的传统媒体一直想达到而无法达到的。这是因为,传统媒体本质上以信息的单向灌输为主,信息反馈则是受到媒体方高度制约的;而网络媒体的反馈互动是相对自由的,媒体方对其进行限制却要付出巨大的人力成本和信誉代价。正是网络媒体的强大"上传"功能,使得网络媒体成为一种人人可参与、人人

可提供内容的万能媒体,也就是俗称的"人人都有麦克风",网络只需提供"麦克风"或"平台"即可。这是网络媒体的本质特征,且至关重要。人类的传播行为正在经历一场前所未有的巨大变革,这其中还有许许多多未知的变数,而且难以预测。

### (一) 门户网站

门户网站是历史相对较久的网络媒体形态,也是较为接近传统媒体的一种网络形式,突出表现为其赢利模式仍然接近传统媒体的"发行量(或收视率、收听率)——广告收入"模式。虽然它的互动性远远强于传统媒体,但主要是以评论、跟帖等形式体现出来的。在内容提供方面,运营方仍然占有不可动摇的主导地位。

对于国际艺术节的品牌推广和传播来说,门户网站的作用类似于传统媒体(如广播、电视)当中的综合性节目或综合性频道,它主要是通过新闻的传播,来为受众提供有用信息。

门户网站在中国长期没有独立的采访权,于是形成了一种文摘性质的、从其他媒体(主要是传统媒体)获得资讯的平台化运营习惯。后来虽然有一些门户网站取得了独立采访权,但这种习惯依然存在。

门户网站内部的栏目分类,其中也有很多是涉及艺术的,这自然可以作为国际艺术节品牌推广的渠道,不过其形式还是比较偏向于传统媒体的,表现为以运用文字稿件、图片为主,配以少量的音频视频,与专门以音视频为主要形式的分类网站尚有较大区别。

### (二) 音视频分类网站

此类网站近年来发展很快,特别是有许多IT科技和人工智能类的公司开始快速渗透进来,使得此类网站获得了不同于传统媒体的飞跃式进步,而且其主要终端,也从电脑固定终端变为了智能手机移动终端。终端移动化带来的主要影响有:

首先,信息接收过程的碎片化更明显了。人们可以随时随地任意观看自己喜欢的内容,只要有Wi-Fi信号,这实际上更有利于通俗艺术的传播,而对于严肃的、经典的、传统的艺术,成效不大。

其次,由于移动终端的屏幕较小,放音设备简单(通常为耳机和手机上的小扬声器),所以对视听播放质量的要求就自然而然地降低了。但是,手机的像素和音频采样频率一起提高了,从而造成了"小而美"的客观效果。

再次,移动通信对带宽的要求日益提高,音视频播放过程中的"卡顿"问题遂成为视听体验过程中的主要矛盾。除了从技术上进行优化以外,事实上也对视听产品的性能提出了要求。

因此,通过音视频分类网站来推广国际艺术节的产品,必须充分考虑到网络媒体尤其是移动终端的特点,才能做出针对性强的产品,给客户(观众)以良好的视听体验。

如前所述,电视目前已经呈现出明显的与网络融合的业态,因此对于内容提供者来说,不论是从传统电视途径,还是从新兴的网络传媒途径,最后的传播效果应该是一致的。一些互动性更强的网站,如"哔哩哔哩"等,强调受众的参与,不论是上传节目,还是发射弹

幕，都可以取得相对自由的空间。国际艺术节的传播者应该充分利用这些新兴的媒体形态，有组织地、有计划地占领这些新兴的媒体制高点。

### （三）论坛、社区、贴吧等

各种论坛、社区、贴吧等，也是颇受欢迎的网络媒体途径，尤其是对于青年受众来说有很大的吸引力。在其发展的初级阶段，曾经出现过一些不和谐的声音，后来它们逐渐分化。对于国际艺术节的推广来说，这块阵地也许不十分重要，但如果组织起来，则有利于形成一定的"铁杆"受众，也就是忠诚度很高的、黏性很大的受众，故不失为一种简单有效的方法。

### （四）APP

软件应用作为现在智能手机普及化的自然产物，占据现代人生活的同时，正在逐渐影响国际艺术节品牌推广的倾向。软件应用不仅能够达到宣传的作用，更重要的是，优质而又有内容的艺术节软件应用，对艺术文化也能起到普及作用，因而艺术节品牌推广愈发意识到软件应用的重要性。相比较艺术节而言，剧院类型的软件应用较为普遍，以国家大剧院的古典音乐频道软件应用为例，国家大剧院在品牌推广时十分注重NCPA（National Centre for the Performing Arts）的品牌推广，在应用中，NCPA音乐厅、NCPA排练现场、NCPA记录、NCPA古典音乐赏析几大功能向更多受众推出更好的、更方便的艺术享受的同时，打出了NCPA的品牌。

## 六、品牌出版物

广义来讲，书籍、杂志、唱片等均属于出版物的范畴，出版物作为一种可以长期留存的媒体宣传方式，其丰富的信息量使得受众在对艺术节内容进行了解的同时，可以有较为系统的认知，而鉴于出版物具有一定的专业性，因而受众对此类信息的接受不会产生反感情绪，故而可以更好地通过此类方式建立艺术节品牌形象。陈圣来先生称《品味艺术：一位国际艺术节总裁的思考与体验》（上海三联书店，2009年）是对上海国际艺术节十年历程进行的总结，实际此书提出的有关城市与艺术关系、艺术节经营理念等观点，都不仅仅限于艺术节本身，对学术界、业界都带去一定的思考。再如北京国际音乐节艺术基金会编委会主编的《节目节拍——北京国际音乐节的故事》（同心出版社，2012年），此类出版物的发行有利于拓展受众群，而受众群对此类出版物的信任无疑对国际艺术节品牌形象的树立起到了十分重要的作用。

### （一）唱片

在这里，我们将"唱片"的概念限定为只提供音频听觉信号的录音制品出版物。它包括历史上曾经出现过的多种原理、规格和标准的录音制品，如78转粗纹唱片（SP）、33转密纹唱片（LP，俗称"黑胶唱片"，包括单声道和立体声两类）、开盘录音带、卡式录音带、激光唱片（CD），以及各种不同制作标准的CD升级版（如SACD、HDCD、LPCD、蓝光CD等）。其中最重要的是密纹唱片（LP）和激光唱片（CD），本书中关于唱片的部分主要讨论这两种。

很久以来，唱片就是有影响的国际艺术节非常重视的一种传播渠道。由于唱片往往

图4-7 拜罗伊特艺术节1962年演出歌剧《帕西法尔》LP唱片封面

图4-8 拜罗伊特艺术节1967年演出歌剧《齐格弗里德》LP唱片封面

图4-9 《来自拜罗伊特的瓦格纳伟大歌剧》CD套装封面

具有收藏价值(特别是著名艺术家演绎的经典作品),所以唱片成为出版物中既有一定利润,又能保持长效的一种传播方式。这种传播方式早在黑胶唱片时代就开始了,而且一直延续到现在的CD时代。

如图4-7、图4-8,均是拜罗伊特艺术节授权给著名唱片品牌PHILIPS,而发行的两款非常经典的立体声密纹唱片。

图4-7为1962年由著名指挥家、瓦格纳作品的权威诠释者汉斯·克纳佩茨布什(《牛津简明音乐辞典》称他"是瓦格纳作品的极佳诠释者,特别是《帕西法尔》")指挥的《帕西法尔》。图4-8为另一位著名指挥家卡尔·玻姆(Karl Boehm)在1967年拜罗伊特艺术节上指挥的《齐格弗里德》。这两款唱片均有极为豪华的演出阵容,如演唱帕西法尔(《帕西法尔》的男主角)的杰斯·托马斯(Jess Thomas)、演唱齐格弗里德(《尼伯龙根的指环》系列歌剧的男主角)的沃尔夫冈·温德嘉森(德国男高音歌唱家)、演唱古尔内曼茨(《帕西法尔》的重要角色,老骑士)的汉斯·霍特(德国低男中音歌唱家)、演唱布伦希尔德(《尼伯龙根的指环》系列歌剧的女主角)的毕尔基特·尼尔松(瑞典女高音歌唱家)等,均属于歌剧历史上最杰出的瓦格纳专家之列,而且正值他们艺术的巅峰状态,加上乐队的优异表现和水准极高的录音效果,遂成数十年畅销不衰的极品唱片(到了CD时代仍多次再版发行)。请注意,唱片封面的左上角,均印有拜罗伊特节庆剧院的简化图案,而事实上,这个图案就是拜罗伊特艺术节的logo。

到了CD时代,这种势头依然不减。而且,由于CD的制作成本下降、体积和重量的大幅度缩小(相比于黑胶唱片来说),使得出版各种"合集"成为可能,并在市场上以其高性价比而获得音乐爱好者们的喜爱。如图4-9和图4-10,

这是一个包含有《漂泊的荷兰人》《汤豪瑟》《罗恩格林》《特里斯坦与伊索尔德》《纽伦堡的名歌手》《尼伯龙根的指环》四联剧、《帕西法尔》等共10部瓦格纳歌剧、共33张CD的大合集,外包装盒上印有总标题"Wagner-The Great Operas From The Bayreuth Festival"(《来自拜罗伊特的瓦格纳伟大歌剧》)。这10部歌剧正是按瓦格纳的要求,轮番在拜罗伊特艺术节上演的主要歌剧(他的早期歌剧《魔女》《禁恋》和《黎恩济》则由于作者认为它们不够成熟而不允许在此艺术节上演)。这33张CD,全部是拜罗伊特音乐节上的现场实况录音,录音时间从1961年到1985年。之所以在封面上强调"From The Bayreuth Festival",可以视为这套唱片为打造音乐的品牌效应而做出的努力,但同时更可以视为这个百年音乐节的品牌效应能够给唱片的销售带来巨大动力。由此可见,唱片和音乐节本身,已经形成了互相借势的良性促进效应。

号称"音乐界的奥运会"的萨尔茨堡艺术节也同样不遗余力。如图4-11和图4-12,这是为庆祝萨尔茨堡艺术节主大厅(Grosses Festspielhaus)落成50周年而发行的一套限量版CD,共25张,其中包括5部完整的歌剧、11场交响音乐会和2场独奏音乐会,从封底照片上可以清楚地看到其曲目内容。而且,这套录音大多数为首次公开发行,均是由著名指挥家、演奏家、歌唱家和著名乐团演出的。

这套唱片在打造艺术节品牌方面具有很独特的角度——它是从"演出场地"这一角度切入的。我们知道,一般情况下,出版唱片合集,多数是从作曲家的角度来组织的,其次是从演奏家或指挥家的角度,即把某一位艺术家的录音作品集中在一起,也有从某个著名

图4-10 《来自拜罗伊特的瓦格纳伟大歌剧》CD套装封底

图4-11 《萨尔茨堡艺术节主大厅落成50周年纪念》CD套装封面

图4-12 《萨尔茨堡艺术节主大厅落成50周年纪念》CD套装封底

乐团角度来组织的。但从演出场地角度出发的还十分罕见,而对于一个国际艺术节来说,其演出场地恰恰又是非常重要的。这里的录音全部在萨尔茨堡艺术节的主大厅现场录制。该音乐节不止这一个"主大厅",它的旁边还有一个"莫扎特厅",比它略小一些,也是全能型剧场,可演出歌剧、话剧、交响音乐会、独奏音乐会等各种形式的演出。此外,在小城萨尔茨堡,还有多处不太著名的演出场所,供艺术节其他场次的演出使用。而这个"主大厅"承担最重要的演出场次。这个主大厅,目前已经成为世界音乐界一个非常重要的演出场所,甚至可以和四大歌剧院(米拉斯卡拉、维也纳国立、伦敦考文特花园、纽约大都会)以及卡内基音乐厅、维也纳金色大厅等相媲美。演出场地的影响力和音乐节的影响力,是"你中有我、我中有你"的。从这套唱片的封面上,我们可以看到,它完全以萨尔茨堡艺术节的logo做中心设计要素,除了一个完整的小logo以外,还放大了那个抽象的人脸图样作为衬底。而50周年和演出场地的名称字样,则是仅有的文字信息,做到了极度的简洁突出。显然,这套唱片对于音乐节的品牌打造,其作用是十分显著的。

### (二)视频出版物(DVD等)

与前文"唱片"类似,视频出版物也包括多种形态和不同技术标准的产品。对于音乐作品来说,早期模拟信号时代,主要是电影拷贝(胶片)和HVS录像带这两种视频媒介方式。电影拷贝由于其高昂的价格和专业化的放映条件所限,始终未能进入普通家庭。20世纪六七十年代,HVS录像带随着家用录像机在西方发达国家的普及而进入普通家庭,成为第一种比较重要的音乐视频出版物。20世纪80年代,随着激光播放技术取得突破(标志性事件是激光唱片标准的确立),信息量更大、技术要求更高的激光视盘(LD)也问世了,它的尺寸被故意设计得与人们所熟悉的LP唱片一样大小,但工作原理实际上毫不相关。它的视频信号刻录在光盘上,未经数据压缩,清晰度与HVS录像带基本一致。它立即成为第二种主要的视频产品。但是其缺点也比较突出:体积大、重量重,价格比较昂贵。图4-13和图4-14均为拜罗伊特艺术节在20世纪80年代出版发行的LD,分别是由布列兹(法国著名作曲家、指挥家)指挥、谢劳(Patrice Chereau,法国著名戏剧导演、舞美设计师)担任导演的

图4-13 《尼伯龙根的指环》首演100周年之《女武神》LD封面

图4-14 《尼伯龙根的指环》首演100周年之《齐格弗里德》LD封面

图4-15　2003年琉森音乐节阿巴多指挥马勒第二交响曲蓝光DVD封面

图4-16　2005年琉森音乐节开幕演出蓝光DVD封面

图4-17　2009年琉森音乐节开幕演出蓝光DVD封面

《女武神》和《齐格弗里德》。这套《尼伯龙根的指环》的演出具有重要的历史意义。它是拜罗伊特艺术节为纪念《尼伯龙根的指环》首演100周年,而在1976年全力打造的制作版本,是全世界首次运用现代简约派舞美制作风格的特例。当时遭到了拜罗伊特老观众们的强烈反对,4天的演出全都以喝倒彩告终。但音乐节不为所动,坚持使用了5年之后,到1980年,取得巨大成功,谢幕时观众鼓掌长达1小时以上。从此之后,这股"现代简约之风"从拜罗伊特刮起,先是影响了世界各地演出瓦格纳歌剧的风格,进而扩大到全世界所有的各种类型歌剧的演出。现在,世界上大多数歌剧演出都奉行这种创意型的舞美设计了。它之所以有如此巨大的影响,从一定程度上说,与拜罗伊特艺术节较早地推出了它的录像制品(后来又以DVD等形式多次再版发行)、抢占了"新型媒介话语权的制高点"有关。

在中国等第三世界国家和地区,一种以降低清晰度为代价、换取小体积和低廉价格为主要诉求的过渡型产品——VCD应运而生了。不久以后,视频信号的数据压缩和还原播放技术成熟起来,一种既具有高清晰度和高保真度,又具有体积小、重量轻、价格低等优点的视频产品——DVD正式走向市场。目前,DVD(及其升级版)是最为重要的视频出版物。

DVD时代,音像制品的出版更成为唱片时代的巨大升级。由单纯的听,变为"连听带看",而且有高清晰度的视频和高保真的音频效果,无疑成为新的、更为有效的传播渠道。尤其是近年来发展起来的蓝光标准DVD,将人们的视听享受提高到了前所未有的水平。

琉森音乐节在出版DVD特别是蓝光DVD方面,显得尤为积极主动。在这方面,指挥大帅阿巴多起了重要作用。他在琉森音乐节指挥的一系列重要演出,均以蓝光DVD形式发行,如图4-15,是2003年琉森音乐节上演出马勒第二交响曲的实况。封面左下角可以清楚地看到琉森音乐节的圆形logo。

图4-16为2005年琉森音乐节的开幕演出。除了阿巴多指挥布鲁克纳的《第七交响曲》外,还由著名钢琴家布伦德尔(Alfred Brendel)担任独奏,演奏了贝多芬《第三钢琴协奏曲》。

图4-17为2009年琉森音乐节的开幕演出,这里有一个令人惊喜的事情,就是年轻的中国女钢琴家王羽佳(当时年仅22岁)横空出世,演奏普罗科菲耶夫的《第三钢琴协奏曲》。这是

阿巴多先生大胆提携青年艺术家的一大手笔,让一个名不见经传的女孩子取代了以往由布伦德尔等德高望重的大师们担纲的开幕演出。相比之下,这款蓝光DVD的封面设计显得比较保守,仍然是以阿巴多大师为主,未能突出新秀。不过这也从一个侧面反映出了琉森音乐节比较低调和保守的品牌战略思想。

阿巴多和布列兹两位大师相继去世后,目前琉森音乐节最重要的指挥家是意大利指挥大师里卡多·夏伊(Riccardo Chailly),他对音乐节的作用基本上完全延续了阿巴多的作用,如马勒的交响曲、意大利歌剧、对乐团音色的打造等。如图4-18所显示的蓝光DVD封面,在右下角仍然可见琉森音乐节的小logo,一贯地并不显著,以彰显琉森所追求的"低调奢华有内涵"的品牌战略。

图4-18　2016年琉森音乐节夏伊指挥马勒第八交响曲蓝光DVD封面

萨尔茨堡艺术节事实上和琉森音乐节是音乐市场上的主要对手。它在推出蓝光DVD方面也不甘落后。例如,雅纳切克的歌剧《马卡洛普洛斯事件》(图4-19)[萨洛宁(Esa-Pekka Salonen,芬兰著名指挥家)指挥],和瓦格纳的歌剧《纽伦堡的名歌手》(图4-20)[加蒂(Daniele Gatti,意大利著名指挥家)指挥],这两款蓝光DVD,分别来自2011年和2013年的萨尔茨堡艺术节。封面上艺术节的logo均十分明显,其品牌战略也显得比较"高调",追求"高端大气上档次",明显有别于琉森音乐节的"低调奢华有内涵"。

图4-19　2011年萨尔茨堡艺术节演出《马卡洛普洛斯事件》蓝光DVD封面

仅通过蓝光DVD的外观设计这一个方面,我们就可以明显感受到琉森和萨尔茨堡两大国际艺术节在品牌战略方面既有区别又有联系的微妙关系。而这,还仅仅是音乐节的全面营销战略中的一小部分。

值得注意的是,高画质DVD的出版,多数都离不开一个专业化程度很高的合作机构。例如,我们从图4-19、图4-20中,都可以看到一个蓝色底的logo"UNITEL CLASSICA"。UNITEL GROUP是一家十分重要的影音娱乐企业,可以说是做视频产品起家的,其经营领域涉及多种表演艺术,而古典音乐是其最重要、也最著名的产品方向。为此特意注册了UNITEL CLASSICA这个商标,专门与古典音乐家合作。从LD时代起,UNITEL就从事古典音乐的视频录制、出版、发行业务,可以说是这方面的行业龙头。萨尔茨堡艺术节与其进行深度合作,可谓强强联手。

图4-20　2013年萨尔茨堡艺术节演出《纽伦堡的名歌手》蓝光DVD封面

图4-21　大都会歌剧院《尼伯龙根的指环》画册封面（取自《女武神》第三幕）

图4-22　大都会歌剧院《尼伯龙根的指环》画册封底（取自《女武神》第三幕）

图4-23　大都会歌剧院《尼伯龙根的指环》画册内页（取自《女武神》第一幕）

图4-24　大都会歌剧院《尼伯龙根的指环》画册内页（取自《女武神》第一幕）

另外，我们从图4-16、图4-17、图4-20等处，均可以发现一个带有"EURO ARTS"字样的小logo，这是一个近年来极具影响力的音像制品品牌，准确地说，是视频产品方面的重要品牌。它虽然不像DG、DECCA、EMI、CBS/SONY等老牌的唱片品牌那样拥有悠久的历史，但发展势头迅猛。通过与琉森、萨尔茨堡、拜罗伊特等世界顶级艺术节的合作，EURO ARTS从起步阶段就确立了自己高端音像制品牌的市场定位。可以说，它是专门属于DVD的一个时代性品牌。

### （三）书籍和乐谱

书籍和乐谱，作为历史传统最为悠久的出版物，历来受到各大音乐节的重视。不过，到了最近几十年，随着电子出版物和网络媒体的渐渐走强，不得不承认，传统的印刷出版物已经不再是主要的传播手段。特别是在国际艺术节的品牌打造方面，由于它不可能像音像制品那样给人提供直观的视听享受，而且由于存在语言文字方面的"阅读门槛"，所以更加使得传统的印刷出版物渐渐失去了主流传播媒介的地位。

但是，正如马匹、蜡烛和肖像画在汽车时代、电灯时代和摄影时代的境遇一样，传统的印刷媒体并不会因为新媒体的冲击而完全消亡。它们的演变方向是小众化、高端化甚至奢侈品化。而这种高端化或奢侈品化，正好符合品牌营销的一贯思路。

例如，瓦格纳四联歌剧《尼伯龙根的指环》，有一本由纽约大都会歌剧院出版的画册，文字量不大，主要是大量精美的剧照。所有图片，全部是高质量、高清晰度的，构图、用光均极其考究。我们知道，舞台摄影在摄影艺术当中属于难度较高的，尤其是歌剧、舞剧的摄影，是最难的（因为舞美和灯光设计的复杂性，演员表演的不可摆拍性，加上严禁使用闪光灯）。所以可以想见，这些剧照是从多少张剧照中精选出来的。其印刷所用纸张，均为克数极高的铜版纸。装订方式为精装。图4-21是其封面（取自《女武神》第三幕结尾）；图4-22是其封底；图4-23和图4-24为随机选取的内页。不仅如此，这本画册还增加了一个硬质的封套，如图4-25。

即使是平装书籍，也同样追求大量的图片、高质量的纸张和精美的版式、装帧。图4-26是拜罗伊特艺术节特别编辑出版的一本回忆录集锦，中心人物是老瓦格纳的孙子、长期担任拜罗伊特艺术节艺术总监的沃尔夫冈·瓦格纳，他同时具备艺术节管理

者、歌剧导演和建筑工程(主要是拜罗伊特节庆歌剧院,亦包括瓦格纳和科西玛的故居博物馆——汪弗利德别墅)管理者这三重身份。每一种身份都可以提供丰富的史料价值。该书对于普通歌剧爱好者、广大"瓦迷"来说也具有极强的可读性。此书内展示了沃尔夫冈·瓦格纳与许多艺术家合作时的工作照,以及与政界、知识界、艺术界许多名人的合影。

图4-27为该书随机选取的内页,我们可以清楚地看到沃尔夫冈·瓦格纳与詹姆斯·列文(James Levine,著名指挥家)、普拉西多·多明戈(Placido Domingo,著名男高音歌唱家)等一齐工作、交谈的场景。

总之,内容上重视图片,印刷上重视纸张质量,装帧设计上追求豪华精美,乃是当今一切与品牌打造相关的印刷媒体的三大共同特点。对于艺术节的品牌打造,也同样不例外。

图4-25 大都会歌剧院《尼伯龙根的指环》画册硬质封套

### 结语

综上所述,作为一名国际艺术节的策划者或执行者,必须牢固树立一种品牌意识,并将这种意识渗透到从事艺术节的运作推广工作的全流程当中。艺术节的策划者、执行者均必须至少做到如下几个方面:

①深刻理解自己所供职的艺术节的核心价值,熟悉它的各种品牌要素。

②在执行品牌推广的全流程当中,从最初的符号确定,到最后的信息反馈,每一个阶段,都必须始终保持统一的品牌推广理念,不可摇摆不定,不可政出多门,不可省略或忽视任何一个环节。

③在综合运用品牌推广的各种渠道和方法时,必须兼顾传统渠道和现代渠道,明白其各不相同的功能与对象;同时,无一例外

图4-26 《沃尔夫冈·瓦格纳回忆集锦》封面

图4-27 《沃尔夫冈·瓦格纳回忆集锦》内页(工作照)

地,都必须按照所能实现的最高标准来执行。否则,不仅不利于塑造品牌,而且会造成对既有品牌形象的损害。

## 参考文献

[1] 博报堂品牌咨询公司.品牌市场营销[M].陈刚,靳淑敏,译.北京:科学出版社,2007.

[2] 香港管理专业协会.现代市场管理市场拓展策略[M].香港:勤+缘出版社,1993.

[3] 孙亮.文化艺术市场营销[M].北京:文化艺术出版社,2008.

[4] 陈圣来,等.艺术节与城市文化[M].上海:上海社会科学院出版社,2013.

[5] 陈圣来.品味艺术:一位国际艺术节总裁的思考与体验[M].上海:上海三联书店,2009.

[6] 刘彦平.城市营销战略[M].北京:中国人民大学出版社,2005.

[7] 卢晓.节事活动策划与管理[M].上海:上海人民出版社,2006.

[8] 于宁.城市营销研究:城市品牌资产的开发、传播与维护[M].大连:东北财经大学出版社,2007.

[9] 戴光全,等.节庆、节事及事件旅游理论.案例.策划[M].北京:科学出版社,2005.

[10] 马永生.品牌经营研究[M].上海:上海财经大学出版社,2011.

[11] 陈圣来.打造对外文化交流的标志性品牌[J].文汇报,2007-11-19.

[12] 董力三,吴春柳.城市形象和城市文化的社会经济意义[J].经济问题探索,2006(1):135-136.

[13] 周正兵.艺术与城市:西方艺术节的理论与实践[J].经济地理,2010(1):56-63,74.

[14] 王晓玲.城市形象的文化解读[J].城市,2006(4):59-62.

[15] 李广斌,等.城市特色与城市形象塑造[J].城市规划,2006(2):79-82.

[16] 钱志鸿,陈田.发达国家基于形象的城市发展战略[J].城市问题,2005(1):63-68.

[17] 张敏,张超,朱晴.城市艺术节:特色化与国际化双向互动:艺术节公众沟通的ISC模式[J].艺术百家,2013(3):18-23.

[18] 张复明.城市定位问题的理论思考[J].城市规划,2000(3):54-57,64.

[19] 张克新.2010年萨尔兹堡艺术节日记[J].音乐爱好者,2010(11):36-41.

[20] 陈羽峰.南宁国际民歌艺术节传播效果的影响因素[J].青年记者,2012(5):11-12.

[21] 张敏.当代国际艺术节公共文化服务的现状与需求:基于第13届中国上海国际艺术节的案例研究[J].艺术百家,2012,28(4):99-106.

[22] 窦飞.艺术节市场拓展研究:以首届中国儿童戏剧节为例[D].北京:中国艺术研究院,2013.

[23] 徐颖.艺术节事的影响研究[D].上海:华东师范大学,2006.

[24] 张超.艺术节的品牌沟通:可持续整合路径研究[D].上海:上海大学,2013.

[25] 叶志勇.美国艺术节运行机制研究[D].西安:西安美术学院,2012.

[26] 李倩仪.大型节事活动举办城市的城市品牌传播策略研究[D].杭州:浙江大学,2011.

[27] 陈艺.上海城市品牌定位评价与提升研究[D].上海:上海交通大学,2009.

[28] 邢文君.中国艺术节的比较研究[D].武汉:华中师范大学,2009.

[29] Hoyle L H. Event Marketing: How to successfully promote events, festivals, conventions, and expositions, and expositions[M]. [s.l.]: John Wiley & Sons, INC, 2017.

[30] Kotler P, Scheff J. Standing room only: Strategies for marketing the performing arts[M]. [s.l.]: Harvard Business Press, 1997.

[31] Aaker D A. Managing Brand Equity[M]. New York: The Free Press, 1991.

[32] Getz D. The nature and scope of festival studies, Journal of Medical Research, 2010(5):1-2.

[33] Lemmetyinen A, Go F. Luonila, M. The relevance of cultural production – Pori Jazz – in boosting place brand equity,Place Branding and Public Diplomacy[J]. Special Issue: Cultural Entrepreneurship Conference, 2013,9(3):164-181.

[34] Harrison-Walker L. Strategic positioning of nations as brands[J]. Journal of International Business Research, 2011,10(2):135-147.

[35] Fanning J. Branding and begorrah: The importance of ireland's nation brand image[J]. Irish Marketing Review, 2011,21(1/2):23-31.

[36] Helmi J. A Conceptual Framework on the Relationship between Nation Brand Perception and Donation Behaviour [J]. International Journal of Business & Management, 2011,6(12):36-43.

[37] Carole Rosenstein. Live from Your Neighborhood: A National Study of Outdoor Arts Festivals[R]. National Endowment for the Arts, 2010.

[38] Park H. Communicating with Audiences: The Strategic Marketing of Music Festivals[D]. Oregon: University of Oregon, 2010.

# 第五章

国际艺术节的观众培养

国际艺术节是承载智慧和艺术的综合教育体,艺术教育是建立更完美、更明智、更高尚和更公正社会的正途。如今的艺术教育,已经不再是为精英阶层所垄断,相反,艺术应当服务于社会,服务于弱势群体,服务于儿童,服务于老弱病残,服务于那些寻求公益的人们。艺术节旨在通过艺术教育改变这些人的精神状态,提升他们的尊严。

## 第一节 国际艺术节观众培养的含义和意义

从艺术生态学的角度来看,随着艺术的发展,观众不仅是艺术的欣赏者和接受者,还可能参与到艺术活动的创作中去。从艺术推广和营销的角度看,按观众的出席频率可将其划分为以下四类:频繁出席的忠实观众、经常出席的观众、偶尔出席的观众和尚未出席的潜在观众。频繁出席的忠实观众会定期参与艺术活动,并从中获得满足,这部分人较愿意为艺术发展付出个人的时间、精力、金钱等。他们除观看演出外,还有可能参与到艺术发展中去,如捐助艺术机构、参与艺术活动志愿服务等。经常出席的观众指经常参与艺术活动的人群,他们有着各自的参与动机并获得不同的艺术体验。偶尔参与的观众指艺术参与动机不强烈,只是在某些契机下偶然参与艺术活动的人群。尚未出席的潜在观众并没有实际行动,其有可能对艺术略有兴趣或不甚了解。

### 一、观众培养的含义

英国艺术家协会对观众培养的定义是:观众培养是特别为满足现有的和未来的观众大的需求,帮助艺术机构发展其和观众正在进行的关系。它包括委托制作、节目设计、教育、观众关怀等。

特别值得强调的是,观众培养与市场拓展有很紧密的联系,因为观众培养也与扩大市场份额有关。它也着力于发现主流之外的观众,比如"新观众"或"社交圈外的观众"。观众培养也反映了不同类型的观众培养活动适合不同类型的艺术节,从大规模的音乐厅到小规模的艺术中心。

作为一个过程,观众培养会用到一系列市场拓展工具,比如调研、公关、交流和观众关系管理。作为一种社会思潮,观众培养将被放在所有组织活动的中心。

### 二、观众培养的意义

许多国际艺术节都投入大量精力,打造观众培养计划,建立了类似"艺术节之友"的平台。这些平台形式多样,吸引广大民众特别是青少年参与其中,让他们积极学习、快乐互动、志愿服务、分享体验。而从市场开发的角度看,这些活动集中了最有潜力的消费人群,也恰是商业机会最多的地方,所以也吸引了大批广告商、赞助商,这就把国际艺术节的人

气效应,巧妙地转化为商业机会,增加了国际艺术节的经济来源。

艺术工作者凭着艺术活动与公众进行沟通,故在制定活动详情前一定要考虑受众的背景及欣赏能力,这样才可能成功地实现与受众的沟通;特别是在制定节目的细节方面,对观众背景的了解就很有用。艺术管理者要科学认识观赏性,清醒追求观赏性。要解决观赏性问题,首先在于提高受众的鉴赏素养和审美情趣,包括用科学的文艺评论去促进提高。因为对观赏性起决定作用的不全是作品,而且包括受众的人生阅历、文化修养和审美情趣。

在国内执导了多部儿童剧的焦刚,早先也从事过幼教事业。他举了很多案例生动地讲述了参与戏剧活动对于儿童成长的特别作用,并最后总结道:"艺术教育可能就是这样,在那些孩子幼小的心田里面,放下一颗美丽的种子,当时机成熟,当有雨露、阳光滋润的时候,那个种子开始发芽、抽枝,然后开花、结果。当这个种子真正开花结果的时候,他将会成为一个有创造力、有感知力,一个人格健全的人,我想这是我所期望的美育教育所产生的成果。"[1]

综上所述,观众培养除了能带来潜在的经济价值外,更为重要的是其产生的社会价值——提高公民的综合素质。国际艺术节可以让观众完成对于高品质的艺术作品,从陌生到逐渐适应再到喜爱以至于习惯欣赏的学习过程,这一过程就是观众培养的实践路径。

## 三、观众培养的作用

国际艺术节既是一种市场化的产品,又是一种特殊的文化服务项目。它与当地民众的支持密不可分,是一个互相造福的项目。人民的高度认同与热情积极的态度会传递给每一位参加国际艺术节的观众与演员,而国际艺术节对当地的经济和文化也有极大的促进作用。如果失去了广大爱好者和民众的支持,国际艺术节就会像失水的鲜花般失去活力。所以国际艺术节的运营团队需要打造强有力的服务平台,将民众请进国际艺术节,并爱上国际艺术节[2]。

"For me, the most important thing that music can do is to bring people together."

Sir Simon Rattle(2002)

The education programme should remind us that music is not a luxury but a basic need.

——Sir Simon Rattle

柏林爱乐乐团和西蒙·拉特尔爵士(Sir Simon Rattle)是观众教育这一行为的先行者。从一开始他们就希望传递音乐的真实本质,即让人们说起音乐就像谈论灵魂、身体和精神一样。它并不是一种奢侈品,而是一种了解自我、解放自我的方式。自从2002年起这些教育项目的经费就是由德意志银行赞助的,这些项目的目标是面向各阶层和各种文化背景的不限年龄的人才,鼓励他们充满活力和热情地去拥抱音乐。这些年,通过音乐教育工

---

[1] 潘妤:《上海国际艺术节首次举办的"艺术教育"论坛》,《东方早报》2015年第11期。
[2] 陈圣来:《艺术节与城市文化》,上海社会科学院出版社,2013,第53—58页。

作的努力,可以很清晰地看到音乐成为一种前进和改变的推动力,可以提高人们的活动能力、参与能力和创作力,可以促进与他人的联系并分享理念,克服压抑和害羞。在过去十余年里,有多于3000名年龄在3~73岁之间的人受益于柏林爱乐的观众教育项目,并且带动了20万名观众(图5-1)。

图5-1　柏林爱乐乐团教育计划之KlangKids计划

(图片来源:柏林爱乐乐团官网)

从一开始,这个教育项目就不是为了增加订阅者或发展新观众而创立的。它更多的是依靠西蒙·拉特尔爵士个人的影响力和说服力获得乐队的支持和银行的资助而开展起来的。他认为柏林爱乐应该以"文化圣殿"的姿态向世界人民和各种族人民开放。柏林爱乐和管弦乐团也应该可以影响到各种文化下各种社会形态和各种年龄阶段的普通人。

该项目的主体是音乐制作的课程,以及与其他艺术形式的融合,比如电影、文学和舞蹈。主要内容与管弦乐团的演出曲目相关,所以每一季都会随着音乐会曲目而确立新的选题。形式包括音乐会赏析、讲座、公开排练和工作坊,地点包括幼儿园、学校甚至监狱。

2003年2月,西蒙·拉特尔爵士带领柏林爱乐把他们的音乐带出了音乐厅,在柏林的特雷托普的一个公交车停车场上演了斯特拉文斯基的《春之祭》,与之合作的是250个孩子和来自25个国家的年轻人,他们中的大部分来自"问题学校"。舞蹈老师Royston Maldoom带领他们排练了6周。这部作品获得了极好的社会反响,并通过纪录片被记录了下来。在片中我们可以看到年轻人令人惊奇的进步,他们如何变得自信,如何直面困难,如何挑战个人极限,最终他们付出的努力使他们尝到了成功的甜蜜。

从此,每年都有一个类似的舞蹈类教育项目。2002年起这些教育项目的经费就是由德意志银行所赞助的,这些项目的目标是面向各阶层和各种文化背景下不限年龄的人才,鼓励他们充满活力和热情地去拥抱音乐。这些所有的项目,每个都持续几周,所有的关注力都集中在这些孩子们和青年人身上。总的来说,他们都是第一次真正体验这么富于激

情的音乐和舞蹈。在这里,他们展示他们最大的能力,这远远超出了人们的预期。对于这些参加者来说,活动不仅增加了一段难忘的经历,也促使他们重新认识自己,认识自己是多么棒的一个人!

德国的很多州虽然财政独立,但都有政府和基金会资助类似的项目。比如布兰登堡州立管弦乐团也会被瑞士德罗索斯基金会(Swiss Drosos Foundation)、德国教育部赞助而开展观众教育活动,其中包括在偏远地区开展艺术交流。

那么除了观众培养对青少年的教育意义外,我们为什么要对来剧院的其他年龄层的观众也做培养工作呢?这就要从观众的行为心理分析入手,来讨论演出组织者要如何了解观众的关注点并加以引导。

## 四、观众行为分析

观众的需要和动机反映的是观众某种生理或心理体验的缺乏状态,以及为满足这种状态而表达的愿望。它是观众愿意参与的内在动因,也是观众采取购买决策的主要驱动力量。

### (一)观众需要的特点

确定目标顾客群和潜在顾客群,可根据观众的需要来进行,观众的需要主要有以下特点:

#### 1. 多样性

观众的需要主要取决于观众自身状态和客观消费环境两方面因素。不同的观众在年龄、性别、文化水平、性格特点、经济条件、所处的社会环境等方面具有明显的差异性,这导致观众会产生多种多样的需要。

#### 2. 层次性

观众的需要具有高低不同的层次,如生理需要、安全需要、尊重需要等。观众在较低层次的需要被满足以后,会追求较高层次的需要。当然现实生活中观众的需要也可能是跨越式的,即跨越了某个层次而直接追求更高层次的需要。

#### 3. 伸缩性

就像人的口味一样,观众的需要具有一定的弹性。当观众的需要受到某些因素的制约,如购买力不足或演出票价过高时,观众会压缩、降低、转化或放弃某种需要。

#### 4. 可诱导性

观众的需要不是一成不变的,现实生活中的各种诱惑会影响和激发观众的需要,如艺术节主办方的广告宣传、产品包装、社会流行和时尚等。在这些刺激物的影响下,观众经常会提前将潜在的需要转化为现实的需要,或将微弱的需要转变为强烈的需要。

### (二)影响观众参与的主要因素

影响观众参与的因素主要分为内在因素与外在因素。

#### 1. 影响观众参与的内在因素

影响观众参与的内在因素很多,主要有观众的个体因素与心理因素。购买者的年龄、

性别、经济收入、教育程度等因素会在很大程度上影响观众的参与。在此主要分析影响观众购买的心理因素,包括动机、感受、态度等。

所谓感觉,就是人们通过感官对外界的刺激物或情境的反应或印象。随着感觉的深入,各种感觉到的信息在头脑中被联系起来进行初步的分析综合,形成对刺激物或情境的整体反映,这就是知觉。知觉对观众的购买决策、参与影响较大。在刺激物或情境相同的情况下,观众有不同的知觉,他们的购买决策、参与度就截然不同。因为观众知觉是一个有选择性的心理过程:有选择的注意,有选择的曲解,有选择的记忆。

分析感受对观众参与影响的目的是要求艺术节主办方掌握这一方式,充分利用艺术节主办方的宣传策略,引起观众的注意,加深观众的记忆,正确引导,影响其参与。

### 案例5-1　音乐与顾客的购买之间存在一定的关系

英国的赖斯特大学与萨拉大学的研究人员最近共同协作完成了一项研究活动。他们选择了一家普通的酒店作为实验对象,做了这样的实验安排:

第一天晚上不播放任何音乐,第二天晚上只播放流行音乐,第三天晚上只播放如贝多芬、马勒等的古典音乐作品。

连续重复18次后,他们发现:播放古典音乐的那些晚上,顾客购买出现明显的差异,他们会多要一份甜食、一杯咖啡、一瓶好酒甚至是一道正菜。

参与此项研究的心理学家诺斯教授对此解释道,人们在听到古典音乐时会感到自己很有教养或是很高雅,这种心理会导致他们购买那些原来认为奢侈的东西。诺斯进一步说道,在英国的酒店、餐馆若是播放德国音乐或德语歌曲,顾客会更多选择购买德国产的酒,当然如果播放法国音乐或法语歌曲,顾客则会更多选择法国产的香槟酒。这次实验结果也证实了这种假设的成立。

另外一些心理学家有不同的解释,他们认为古典音乐的节奏较为缓慢,在节奏缓慢的音乐中人们会容易产生时间过得相对更快的感觉,而会延长就餐时间;节奏快的流行音乐则恰好相反,它会向顾客提供更多的信息,会使他们对时间产生缓慢的错觉,从而导致其缩短就餐时间,购买少也就十分自然[①]。

● **态度**

态度通常指个人对事物所持有的喜欢与否的评价、情感上的感受和行动倾向。观众态度对观众的参与有着很大的影响。艺术节主办方应该注重对观众态度的研究。观众态度包含信念、情感和意向,它们对参与都有各自的影响作用。

观众态度来源于:

①与艺术品的直接接触。

②受他人直接、间接的影响。

---

① 陆军、梅清豪:《市场调研》,电子工业出版社,2009,第91页。

③家庭教育与本人经历。

信念，指人们认为确定和真实的事物。在实际生活中，观众不是将知识，而常常是将见解和信任作为他们选剧的依据。

情感，指商品和服务在观众情绪上的反应，如对商品或广告喜欢还是厌恶。情感往往受观众本人的心理特征与社会规范影响。

意向，指观众采取某种行动的倾向，是倾向于采取购买行动，还是倾向于拒绝购买。观众态度最终落实在购买的意向上。

研究观众态度的目的在于使国际艺术节主办方充分利用宣传与观众培养的策略，让观众了解演出和艺术品，帮助观众建立对国际艺术节的正确认识，培养对国际艺术节的情感，让演出或艺术品尽可能与观众的观赏意向一致，使观众的态度向着艺术节主办方的方面转变。

● 学习

学习是指由于经验引起的个人行为的改变。即观众在欣赏艺术品的实践中，逐步获得和积累经验，并根据经验调整自己参与的过程。学习是通过驱策力、刺激物、提示物、反应和强化的相互影响、相互作用而进行的。

"驱策力"是诱发人们行动的内在刺激力量。例如，某观众重视身份地位，尊重需要就是一种驱策力。这种驱策力被引向某种刺激物——名家大团时，驱策力就变为动机。在动机支配下，观众需要做出观看名家大团演出的反应。但参与发生往往取决于周围的"提示物"的刺激，如看了有关电视广告、商品陈列，他就会完成购买。如果他对所选的音乐会很满意的话，他对这一表演团体的反应就会加强，以后如果再遇到相同诱因时，就会产生相同的反应，即采取参与。如反应被反复强化，久而久之，就成为购买习惯了。这就是观众的学习过程。而对于国际艺术节所展出的艺术形式，也需要让观众经历从陌生到逐渐适应再到喜爱以至于习惯欣赏的学习过程。

国际艺术节主办方要特别注重观众拓展中"学习"这一因素的作用，通过各种途径给观众提供信息和学习的途径，目的是通过耳濡目染，加强诱因、激发驱策力，将人们的驱策力激发到马上行动的地步。同时，国际艺术节所呈现的艺术品和服务要始终保持优质，观众才有可能通过学习建立起对艺术节品牌的偏爱，形成其参与艺术节的习惯。

2. 影响观众认知的外在因素

观众是分层次的，或者说是分群落的。我们不能忽视本地观众群是国际艺术节得以萌芽、发展甚至达到辉煌的关键之一，但同时更要拓展新生代观众与外地观众，培养新生力量。影响观众参与的外在因素很多，观众所在的相关群体、社会阶层、家庭状况、社会文化状况等因素会在很大程度上影响观众的参与。

● 相关群体

相关群体是指那些影响人们的看法、意见、兴趣和观念的个人或集体。研究观众行为可以把相关群体分为两类：参与群体与非所属群体。

参与群体是指观众置身于其中的群体，有两类：

①主要群体，是指个人经常性受其影响的非正式群体，如家庭、亲密朋友、同事、邻居等。

②次要群体，是指个人并不经常受到其影响的正式群体，如工会、职业协会等。

非所属群体是指观众置身其外，但对购买有影响作用的群体。有两种情况，一种是期望群体，另一种是游离群体。期望群体是个人希望成为其中一员或与其交往的群体；游离群体是遭到个人拒绝或抵制，极力与之划清界限的群体。

国际艺术节主办方应该重视相关群体对观众参与的影响作用；利用相关群体的影响开展宣传活动；还要注意不同的艺术种类受相关群体影响的程度不同，比如舞剧的观众群体比歌剧的大，上海的话剧观众比北京的话剧观众更加热情等。艺术品能见度越强，受相关群体影响越大。艺术品越特殊、购买频率越低，受相关群体影响越大。对艺术品越缺乏知识，受相关群体影响越大。

● 社会阶层

社会阶层是指一个社会按照其社会准则将其成员划分为相对稳定的不同层次。不同社会阶层的人，他们的经济状况、价值观念、兴趣爱好、生活方式、消费特点、闲暇活动、接受大众传播媒体等各不相同。这些都会直接影响他们偏好的艺术种类、品牌、剧院、观赏习惯和购票方式。

国际艺术节主办方要关注本国的社会阶层划分情况，针对不同的社会阶层爱好要求，通过适当的信息传播方式，在适当的地点，运用适当的销售方式，提供适当的产品和服务。

● 家庭状况

一家一户组成了购买单位，我国现有 24 400 万左右的家庭。在国际艺术节的节目设置与观众培养中应尽可能多地吸引家庭参加。研究家庭中不同购买角色的作用，可以利用有效营销策略，使国际艺术节主办方的宣传引起潜在观众的注意，诱发主要观众的兴趣，通过导赏等方式让他们了解演出，解除顾虑，建立购买信心，并设置多种购票通道方便其购置。对于家庭生命周期对购买的影响，国际艺术节主办方可以根据不同的家庭生命周期阶段的实践需要，提供不同的培养方案。比如根据社会结构中不同家庭的占比，在国际艺术节中较多地设计针对不同家庭的演出场次，如中青年家庭较多，则可以适当增加亲子音乐会的比例；而老年家庭较多，则需要考虑老年观众更为接受和喜爱的曲目。

● 社会文化状况

每个观众都是社会的一员，其参与必然受到社会文化因素的影响，文化因素有时对观众参与起着决定性作用。国际艺术节主办方必须对此予以充分的关注。一般来说，老一辈观众对于经典音乐、戏曲和传统剧目更加感兴趣，对于新兴艺术形式的接受度较差；而年轻人特别是艺术学校的学生通常对新艺术形式与内容更加感兴趣。这都是由于年龄不同，所接受的文化教育与所经历的社会体验不同引起的。

（三）观众的购买决策过程

在市场研究中发现，人们购买商品的行为并不是突然发生的，在购买发生之前，购买

者会有思维活动或行为来保证以后购买的商品自己能满意。即使一个消费者把商品买到家后,他还会进一步研究他所买的商品,看看性能如何,能否满足需求。作为国际艺术节主办方来说,了解整个观众的购买决策过程是很重要的,因为在观众购买过程中,国际艺术节主办方可以制定一些策略来帮助观众创造需要,满足需要。

而观众的购票决策过程可以明显地分为5个阶段,它们是:认识需要、信息搜索、评估选择、购买决定与购后评估(图5-2)。

图5-2 观众购票决策的5个阶段

### 1. 认识需要

现在,人们的物质世界已经被极大地丰富了,精神世界却更加空虚,这就为人们接受艺术消费创造了空间。正如每当新年伊始,人们就会期待维也纳新年音乐会。正是因为许多因素都可以激发人们的认识需要,因此国际艺术节主办方可以通过一系列艺术普及活动来激发人们对艺术欣赏的需要。

### 2. 信息搜索

口耳相传从传播学的角度讲是最古老且最容易被人们所接受的,特别是在如今这个自媒体相当发达的社会,每一个人都可以成为"宇宙中心",表达自己的好恶。

### 3. 评估选择

(1) 评估选择只在观众的品牌子集中进行,这个子集并不包括该类产品的所有品牌。如萨尔茨堡艺术节就已经代表了高水平的国际艺术节,所以萨尔茨堡艺术节的任何演出都易于被人们所接受,而其他国际艺术节的某场演出则未必为观众所接受。

(2) 决定性因素依商品的种类和观众的感觉、生活方式、态度、需要等诸方面的因素而变化。例如爱听交响乐的观众更关注国家大剧院的演出,而一位流行音乐爱好者则更喜欢去张北草原音乐节听现场演出。有时决定性因素并不止一个,可以是两个甚至多个同样重要的因素。

### 4. 购买决定

国际艺术节主办方不可能对观众的购买决定做任何工作,因为观众一旦做出购买决定,余下的问题只是在票房或其他什么地方完成交易,也就是付款、取票或安排取票地点等事宜。

### 5. 购后评估

观众的期望与演出带给观众的感受之间的差异被称为是双向差异。双向差异的校正主要由国际艺术节主办方来执行,例如演出有没有顺利进行,其品质是否能使观众满意,宣传与演出内容是否一致。另外,国际艺术节主办方针对新作品,对观众进行专门引导,并收集观众的观后感也是十分重要的。

# 第二节　国际艺术节观众培养的内容范畴

## 一、国际艺术节的观众审美教育

文化"化"人，艺术"养"心。文化把人的综合素质"化"高，艺术把人的精神境界"养"高，靠高素质、高境界的人方能确保社会经济的全面、协调、可持续发展。人类需要通过审美方式，去启迪智慧，陶冶情感，熔铸人格。

听音乐需要一双马克思所谓的"能辨音律的耳朵"，才能从心灵上悟出旋律美的奥秘。这种养心的观赏方式正如欣赏一幅幅静态的书法国画佳作，那笔力中的深思气运，那画面中"似与不似之间"的雅致意境，都需要鉴赏主体以中国传统美学著作《文心雕龙》所力倡的"虚静"心态即审美静观始能领悟。而我们所说的观众培养，简单地说是让观众走近艺术，了解艺术，进一步说则是提高观众的审美能力，让经典艺术走进观众的心灵，使观众能以"虚静"的心态参悟艺术之美。这也是为什么我们要保持剧场的观赏环境的安静有序。观赏音乐会或者戏剧演出，都需要进入"虚静"，用"心"去看，方能领悟舞台上或遵从布莱希特戏剧观创造的间离效果美，或遵从斯坦尼斯拉夫斯基戏剧观创造的表演艺术美。总之，都需要观众保持一种旨在养心的文化欣赏态度[①]。以百老汇剧场礼仪为例：

①Turn Off Your Cell Phone. 关掉你的手机。

②Don't Send Text Messages During the Show. 不要在观剧过程中发信息。

③Eat Your Dinner Before the Show, Not During It. 请在演出前吃饭，不要在演出中进食。

④If You Have to Cough, Cover Your Mouth. 如果你想咳嗽，请捂住你的嘴。

⑤Unwrap Cough Drops and Candies in Advance. 请先服用药和糖果，不要弄出声响，特别是塑料袋的声音。

⑥Don't Be A Disruptive Miss Manners. 不要为了阻止不礼貌行为而打扰他人。

⑦Don't Talk During the Show. 演出过程中不要说话。

⑧Don't Sing Along. 不要跟着唱。

⑨Don't Feel Like You Have to Dress Up. 不需要穿得太隆重。

⑩Try Not to Fall Asleep. 尝试尽量不要睡着。

---

① 仲呈祥：《呼唤养心的文化阅读》，《理论与当代》2007年第3期。

⑪Standing Ovations and Entrance Applause are Overdone. Don't Give in to Pear Pressure. 真心喝彩尤为重要,不必起立喝彩和欢呼。

⑫Come Clean. 请保持清洁。

⑬No Photograph. 禁止拍照。

⑭Do Not Be Late. 不要迟到。

此外,因为年龄过小的孩子的行为不受控制,请尽量不要带小孩子去看正式的演出。

## 二、国际艺术节的观众服务建设

### (一) 观众服务——国际艺术节的形象工程

如果您是一位来到国际艺术节现场观看演出的观众,那么,当您带着期待而兴奋的心情融入那激情欢乐的海洋时,志愿者真诚友善的微笑与迎接也许就会成为您对这段难忘经历的第一印象。当您遇到疑问和困难的时候,当您需要交流和帮助的时候,当您置身在陌生的城市或者迷宫般的剧场需要寻找指引的时候,志愿者都会在您的身边。

观众服务,一向被视为"艺术节的形象工程",其服务对象是规模庞大的艺术节观众。国际艺术节期间,将有成千上万的观众前往现场观看演出。如何为他们提供安全有序的引导,以确保演出和展览的顺利进行?如何为他们营造欢快和谐的环境,让观众享受艺术带来的激情?这些都是观众服务工作的内容。在香港艺术节,正式员工就十余人,国际艺术节的大部分非核心工作都是由志愿者完成的。为了表彰志愿者的杰出成就,每年都会设有专门的庆祝活动并颁发"杰出志愿者"的奖项以激励这些年轻人继续努力(图5-3)。

图5-3　香港艺术节志愿者表彰现场
(图片来源:许多摄)

### (二) 总目标

观众服务力求以积极友好的方式为观众提供全方位的信息、帮助与服务,营造安全、祥和、欢快、热烈的观赏氛围,促使观众获得愉悦、有价值的艺术节经历,最终形成对艺术节的良好印象和积极评价。

### (三) 工作内容

观众服务的工作内容主要包括以下6个方面:

#### 1. 步行人流计划与管理

当您走在通往艺术节的行进队伍中,您一定希望沿路设有清晰的指路标识;如果途中还有微笑的志愿者向您表示亲切问候,您是否会在这些微小的细节中感受到更多温馨愉悦呢? 步行人流计划的目标就是让场馆中聚集的数千名观众都能感到安全有序和舒适愉快。主办方使用专业的技术和软件对观众人群流线进行详细设计,并通过领位员等多种方式在观众入场和退场时提供引导,以确保规模巨大的观众群体始终保持均匀的速度,沿指定的路线、畅通无阻而心情愉快地在场馆周边及内部通行。

#### 2. 场馆运行

当您到达场馆入口,您一定希望尽快通过检票,顺利地找到您的座位;您可能还需要许多具体的帮助,比如:禁止带入场馆的物品该往哪儿存? 在这个陌生的场馆怎样才能尽快找到卫生间? 在哪儿可以买到矿泉水? 丢了东西或者孩子走散了怎么办? 请放心,观众服务依然陪伴在您身边。在场馆中,我们将为观众提供以下各项服务:

①人群管理与引导。
②检票。
③证件查验。
④座席区引导与服务。
⑤失物招领服务。
⑥物品寄存服务。
⑦场馆规则的执行与观众紧急/突发事件协助处理。
⑧无障碍运行——为有特殊需要的老弱病残孕幼观众提供的专门服务。
⑨场馆内观众临时性翻译服务。
⑩观众需要的其他协助。

#### 3. 运行支持

高水平的服务工作需要强有力的后勤保障。没有观众服务的运行支持就不可能有一线服务的高效与准确:志愿者需要充足的饮水补给,行动不便的观众需要轮椅或陪护人员,长时间站立的员工需要及时的换班和休整,大量的运行物资需要维护和管理。运行支持工作主要包括:

①观众服务机动团队运行。
②员工服务与行政支持。
③运行物资的管理、分发与补给。
④为非VIP人员提供场馆参观引导服务。
⑤为服务人员随时提供所需的临时性支援。

#### 4. 公共信息服务

在观众最初产生参加艺术节的憧憬之时,对于信息的需求就会伴随着观众诸多的选择与安排。陌生的城市与场馆,特殊的入场规则与观演要求,不容错过的演出安排,这一切都会随着公共信息服务而变得清晰透明。公共信息服务的关键在于"沟通",我们的沟通渠道主要包括:

①在"观众服务中心"为抵达观众提供信息与帮助。
②《观众指南》及其他印刷品的印制与发放。
③通过网站、手机APP、社会媒体(广播电视报刊、微博、微信公众号)等向观众发布各类通告与相关信息。
④通过电话呼叫中心提供咨询业务。
⑤场馆观众信息服务台为观众提供各类信息咨询与失物招领服务。

#### 5. 宣教活动

文明观演和现场的热烈氛围是艺术节成功必不可少的因素,为此,观众服务处还将开展观众宣传教育活动、剧场秩序维持、观众分流导引、验票及衍生品售卖等工作。

#### 6. 志愿者管理与培训

"人"是观众服务工作最宝贵的资源。在艺术节举行期间,观众服务的工作人员和志愿者将会是人数最多、分布最广的一支团队。我们的大部分志愿者也许要长时间站立工作,奔忙于场馆的各个角落却没有机会看到一场完整的演出。但是他们的面庞与身影也许是令观众感到最熟悉而印象深刻的。如何鼓舞员工的士气、坚定员工的意志、提高员工的服务水平,始终是观众服务关注的重点。在艺术节开幕前,观众服务将为所有工作人员提供专业培训。

### (四)"人文精神"与观众服务

观众是感知群体,因此观众服务的工作也无处不渗透着浓浓的人情味和深远的人文关怀。志愿者要有奉献精神,对于弱势群体要有同情心,特别是经典音乐的音乐会,观众群中老人较多,遇到突发事件如病痛、天气等均需要志愿者的帮助。对待残障人士的态度反映了社会的人文关怀与文明水平。在萨尔茨堡艺术节等欧洲大型音乐节,对于坐轮椅的老人都配备了专门的志愿者服务,通过残疾人通道实现无缝衔接服务。而国内的各大音乐节由于场地及人员安排限制,目前还不能完全做到。

### (五)"大观众服务"的理念

国际艺术节的规模与影响越大,观众的成分越复杂,来自世界各地的观众对国际艺术节的期待与心理需求是多元的,他们对国际艺术节的完美体验最终往往取决于两方面的重要因素:一是来自激动人心的演出或展览,二是来自举办国际艺术节的城市带给他们的整体印象。因此,我们需要树立一种"大观众服务"的理念,将组委会内部各部门以及相关政府主管部门联合起来,一同为国际艺术节观众提供从场馆外到场馆内的全方位服务,使观众对于住宿、餐饮、旅游、交通、购物、娱乐等的感受与国际艺术节的演出、展览体验充分

结合,最终留下对国际艺术节的美好回忆。

### (六) 关注细节

观众服务工作获得成功的唯一途径就是以细节取胜。国际艺术节观众形形色色的需求充满了细节,而我们的每一项服务最终也都要落实到细节。基于观众服务的这种特点,可以分别组织开展观众服务需求调研和观众经历模拟活动,力图从观众的角度出发,理解观众的心理,关注他们的切实需求。

"泰山不拒细壤,故能成其高;江海不择细流,故能就其深。"在国际艺术节的筹备与运营中,对于观众服务的细节更是要做到尽善尽美。因为国际艺术节本身就是以传播美、传播艺术为宗旨。笔者认为国际艺术节的组织者们应该向酒店业和航空业等普通服务业学习,学习他们的亲切与细致,但要比他们做得更有品位和周到。

世上的事之成败常常在于细节之中,谁会想到在关键的时候会是细节让你出类拔萃,也是细节让你一败涂地? 从音乐会前的冷餐设计、酒类提供到中场休息洗手间的导引标志,处处都能体现出艺术节组织人员的素质。而目前国内的很多剧场虽装修豪华却缺乏这些温馨的小细节,让观众一头雾水。正面例子如在香港艺术节的主场香港文化中心,在每场音乐会门口都有一个小牌子,清晰而醒目地标出"节目长度"、"中场休息"时间以及迟到观众的入场安排等信息。而在美国坦格伍德音乐节上,因为是室外音乐节,天气变化明显,且老年观众居多,观众服务站就提供各种保暖及户外设施,从服装鞋帽到毛毯、电筒、雨伞、驱蚊设备等一应俱全。

笔者特别偏爱户外音乐节,因为室外音乐会一般都在风景宜人的乡间举行,既可以举家前往度假,享受美景,又可以聆听音乐,接受精神的洗礼。但户外音乐节的组织并不比城市内音乐节更加轻松,因为室外音乐会的条件不仅比剧场的音响效果更加严苛,而且因为举家前往欣赏的观众占很大部分,因此观众群体的年龄层更丰富。此时观众服务就显得尤为重要,既要能顾及小孩子的需求,又要能方便老年观众行进。在此以坦格伍德音乐节为例。

坦格伍德音乐节(Tanglewood Music Festival)在美国马萨诸塞州莱诺克斯市举行,每当夜幕降临,气温就急剧下降,在7、8月的盛夏也就10℃左右,所以即使在草坪上,晚上看演出也不易受蚊虫困扰。在服务中心,观众可以租到各种野餐工具,比如野餐毯、靠椅、轮椅、遮阳伞、雨伞、婴儿车等。完善的餐饮也是音乐节上一大特色,观众可以自带食物,除了在音乐棚子里不能饮食外,在草坪上可以划地为阵,举办家庭野餐会。音乐节也提供美味的浪漫套餐和自助沙拉,健康又方便;为了凸显音乐节的轻松愉快,还有啤酒售卖;最值得一提的是,所有这些味觉上的享受都售价不高,啤酒卖6美元4瓶,沙拉9美元左右一份,与美国有机食品超市价格一致。在满眼的绿意中,与家人一同欣赏音乐、品评美食,实为人生一大享受。

演出区外设了两个停车场,位于服务中心外的停车场略小,而位于2号门的停车略大,距离会场5分钟路程,且都有明显引导线路,即使在音乐会结束散场时也没有大规模

拥堵现象，只需10~15分钟就可行驶上大路。关于住宿信息，在音乐节官网上可以查到附近的旅馆，但数量不多，价格会因为音乐节上涨，游客也可以通过专业旅游网站订得远一点，房间设施和价格会更好些。

此外，为了方便在棚子外观看的观众，在坦格伍德音乐节的官方APP上也有演出的实时直播和以往音乐会的录播节目，观众连上现场Wi-Fi就可以收到。空余的谱架和琴房可以供参加音乐节的学生免费练习。艺术节还特别关照弱势群体，为视觉有障碍的人设置盲文的特别手册，为老年人及腿脚不便人士提供轮椅、助听设备租赁等。因为虽然音乐节是7月举行，但早晚温差很大，观众服务站就提供各种保暖及户外设施，从服装鞋帽到毛毯、电筒、雨伞、驱蚊设备等一应俱全。

# 第三节　国际艺术节观众培养的实现方法

艺术工作者凭着艺术活动与公众进行沟通，故在制定活动详情前一定要考虑受众的背景及欣赏能力，这样才可能成功地实现与受众的沟通，尤其是在制定节目的细节时，了解观众的背景就很重要。比如对于同样一场古典音乐的演出，面对接触古典音乐比较少的观众时，可以安排比较详细的导赏解说等；而当观众有较深的古典音乐背景时，便可选择较冷门的作品，这样不但丰富了节目的内容，也更有利于增加观众对节目的兴趣，发展更多更有理解力的欣赏者。因此，同一个节目的目标受众可以是对艺术有深厚认识的人士，也可以是不太了解艺术的人，重要的是能分辨不同观众的背景及欣赏能力，进而针对他们的欣赏能力设计节目，尤其是节目的细节。

假使一个艺术活动的受众主要是初次接触艺术的人士，那么节目安排上若有较多艰深难懂的艺术作品，不但会令观众无法理解，更可能吓退他们，降低他们将来继续参加艺术活动的意愿。因此，观众教育活动的程度深浅也取决于国际艺术节目标观众的音乐认知水平。

## 一、常用的观众培养项目

常用的观众培养项目包括剧目导赏、普及讲座、公益演出、公开排练、青少年大师课等。

### (一) 剧目导赏

导赏通常指在演出开始前由了解该剧的专家或者主创人员用语言或其他观众易于接受的形式介绍演出的内容、亮点及创思，使观众更容易理解作品。比如大型歌剧在演出的时候通常会有字幕条滚动，但观众如果不了解剧情则容易因为忙着看字幕而忽视台上演员精彩的演出，更顾不上欣赏美妙的音乐。对于对艺术了解甚少的观众，或者要上演新剧和新的艺术形式时，突击补课式的导赏则最为实用。

为帮助广大观众更好地欣赏世界经典艺术，第16届中国上海国际艺术节组委会安排了一系列"演前名家导赏"和"演后现场漫谈"等活动。其中，2014年11月14日、15日晚7时起，分别在著名大提琴家米沙·麦斯基与上海音乐学院交响乐团协奏音乐会和米沙·麦斯基独奏音乐会前，由上海音乐学院音乐学系伍维曦副教授进行专题艺术导赏。

### (二) 普及讲座

普及讲座是在国际艺术节期间经常采用的提高观众艺术素质的方法，多以艺术欣赏基本知识为主要内容，采用从"某一点"说开去的方式，一般来说，可以每次请一位专家讲一个主题，也可以由多位专家讲一个主题。

比如周海宏教授主讲的《走进音乐的世界》，以通俗的语言，由浅入深，并以大量的作品为例，对比专业音乐人与普通人之异同，提出普通观众不必纠结于对作品的技术分析而应该更多地去享受音乐，引导人们轻松提高音乐欣赏能力。

再如我国台湾地区著名古典音乐普及人、台北艺术大学教授、"财团法人乐赏音乐教育基金会"音乐总监刘岠渭，以《古典音乐的美感特征——音乐的对比》为主题，在清华大学图书馆引导报告厅内为百名校内外爱乐者赏析了多首古典音乐曲目。与之前以赏析具体曲目为主的讲座不同，本次讲座从另一个角度切入，在不同类型的多首曲目间展开对比，分析了对比原则在古典音乐中的应用及由此产生的美感。讲座赏析的曲目包括德沃夏克《新世界交响曲》、小提琴协奏曲《梁祝》、希腊民歌《橄榄树中的修道院》、柴可夫斯基《天鹅湖》选段《匈牙利舞曲》、威尔第歌剧《茶花女》序曲、勃拉姆斯《第一钢琴三重奏》8号作品第二乐章等知名作品。刘岠渭用生动的分析并结合这些经典的音乐作品，带领在场听众感受了古典音乐的魅力。清华大学材料系学生、古典爱乐社社长刘康伟同学听完讲座后说出了很多听众的心声："刘岠渭老师通过对比的方式，清晰地阐释了音乐的发展手法。对原来本来觉得好听的曲子，通过分析对比，终于知道了到底吸引人之处在哪里；对原来喜欢听却感觉不太懂的曲子也豁然开朗。刘老师最后的那句话'听曲子的时候不用听这些技巧，而是听音乐本身'也给我留下了深刻的印象。"

### (三) 公益演出

在国际艺术节期间还会有进入社区或者医院、慈善机构等的演出与讲座，这不仅扩大了国际艺术节的知名度，也更加接"地气"，与当地百姓生活融为一体，提高了百姓素质。此类公益演出大多以观众耳熟能详且小编制的曲目为主，其中室内乐是最易行且最受欢迎的一种演出形式，同时可以加入观众互动，使形式更加活泼。

除此之外，让演出"走出剧场、走到室外"等新的演出形式也可以使更多的观众感受到艺术之美，同时还可以促进艺术家对于新的演出形式的探索(图5-4)。

2015年10月31日上午，上海城市草坪音乐广场传出了天籁般的童声演唱，舒伯特、德沃夏克、门德尔松的乐声飘荡于草坪、树林，为闹市中心带来了别样的人文风景。这是德国德累斯顿男童合唱团在进行上海国际艺术节"艺术天空"专场音乐会，远道而来的音乐少年们来沪参加艺术节，他们在东方艺术中心音乐厅的演出一票难求，入场券早早就被预约一空。在城市草坪音乐广场的户外音乐会，同样吸引了广大市民。承办音乐会的演出经纪人许沛霖说："有的人说，户外公益演出会影响剧院票房。事实证明，公益演出产生的是推广节目、营造人气的效应，对剧院售票只会起到积极推动作用。更为重要的是，公益演出吸引市民走近艺术、了解艺术，不但增添了城市的文化活力，还在为专业剧院和演

图5-4 香港艺术节的户外公益节目
(图片来源:许多摄)

艺市场培养更多的观众。"

在文化之都的巴黎,没有自然时间上的"白夜",却有一个著名的"白夜"现代艺术节。此艺术节始于2001年,在每年10月的第一个周六举行。每逢这个时候,巴黎的一些博物馆、教堂、公园都对公众昼夜开放,这不仅有效利用了城市现有设施,也满足了人们对于时间和空间自由的追求,更不失为对艺术想象力的满足。2009年第七届"白夜"艺术节成功地将不同类型、不同种族的文化相结合,总参观人次超过了2008年的150万人次,成功使蒙特利尔、芝加哥等国际都市纷纷效仿。

关于国家大剧院五月音乐节,来自协和医院的段文利女士曾说:"五月音乐节两次走进了协和医院,将音乐送到我们医护人员和患者身边。当音乐声在医院大厅响起,很多人都停下了匆忙的脚步,在大厅、在走廊、在窗边享受音乐带来的安静与美好。其实医务人

员的工作平时都是繁忙而琐碎的,需要了解每个病人的身体与精神的状态,而音乐可以帮助我们平复心态,增强感知力,提高我们医护人员的心理免疫能力,也可以帮助患者减轻痛苦,增强与疾病斗争的勇气。"

### (四)公开排练

在国际艺术节期间,乐团的公开排练可以让观众免费或者以便宜的票价参观,让爱乐者了解到乐团排练的奥秘。其中近距离的无妆彩排,不仅卸下演奏家和指挥家的光环,也让音乐本身离爱乐者更近一步(图5-5)。

8月5日上午,国家大剧院管弦乐团的排练厅热闹异常。吕嘉指挥携全团音乐家打开"家门",盛情邀请京城琴童与管乐爱好者们前来做客,观摩8月7日、8日吕嘉演绎彼得·西伯恩/理查德·施特劳斯与布鲁克纳音乐会的排练现场。对于琴童来说,他们可以看到乐手和指挥彼此熟悉、磨合的过程,感受指挥对于作品的不同理解与打磨,大大提高学琴的兴趣。来观摩的小观众中不乏"专业"小乐手,如来自中央音乐学院附中、八一中学金帆管乐团、北京红英小学管乐团等学校团体的小同学们。

"今天我听到了真正的音乐,可以给人带来快乐的(音乐),是意想不到的快乐!"

图5-5 香港艺术节公开排练现场

(图片来源:笔者自摄)

> "充沛的感情、大力量的(音乐)能够震撼我,打动我!"
>
> ——观看排练的小朋友眼中的布鲁克纳

即使是被大众认为是"艰深"的布鲁克纳,在孩子们的亲身体会中也变得"亲切"起来。音乐既可以是复杂深奥的精神载体,也可以是通俗易懂的沟通语言。有时候,我们或许会因为刻板印象而错过与美好邂逅的机会,就犹如布鲁克纳早期的作品,舆论高压下使得世人对音乐中纯粹的美感熟视无睹。

排练开始之前,指挥家吕嘉首先为各位"宾客们"简单介绍了布鲁克纳——这位浪漫主义后期看似平凡实则伟大的作曲家,随后又深入浅出地为琴童小朋友们从艺术理念和音乐表演两个方面,简述了这部标志布鲁克纳个人创作风格成型的第六交响曲。

简单的铺陈之后,乐团开始常规排练。吕嘉指挥与乐团音乐家们合作默契自然是不在话下,精细的排练过程中,吕嘉将他对于布鲁克纳的深刻理解转换为语言和指挥棒下流动的手势,带领大家一步一步深入布鲁克纳包容乃大的音乐世界中。现场乐迷朋友们专注的眼神和陶醉的神情充分说明了布鲁克纳音乐的无限震撼力,恢宏的管乐与稳固的弦乐交织呼应,已经令大家在布鲁克纳建造的声音圣殿中流连忘返。

一次乐团的常规排练,给大家留下了如此深刻的感受。乐团成员间默契无间的配合使得小琴童们直观地体会到了何为"团队合作",亲身领略到唯有默契配合才能演绎统一的美感,才可以造就交响音乐经久不衰的视听魔力。

## (五)"大师班"和工作坊

在音乐界,说起"大师班",我们的脑海中经常会浮现此画面:舞台中央,一位"呼风唤雨"的大师正指导着一位优秀的学生,台下是一群面带微笑或略有所思的观众,而舞台四周则环绕着美妙的音乐与无穷的智慧……这些或许能从侧面反映出,作为一种不同于"一对一"的课程形式,"大师班"已越来越频繁地出现在我们的学习和生活中。但是,我们对"大师班"又真正了解多少呢?"大师班"是否仅仅就是我们所看到的这样一种授课形式?"大师班"的真正概念又是怎样的?

"大师班"的概念来自西方,在英文中称为"masterclass",中文里我们一般直译为"大师班",在国内它有时也可称为"公开课""高级班"等,在国外类似的定义还包括"workshop"(可译为"大师班"或"工作坊")等词。"大师班"通常是指某个领域富有成就的专家或知名人士针对相关专业领域有一定基础的人士开设的短期课程,其授课的内容往往具有高度的专业性和技巧性,个别领域还具有较强的学术性与前瞻性。通过与"大师"近距离的交流和深层次的探讨,学生往往能够获得很大的提升,而这些交流与探讨往往能使旁听者获益匪浅,甚至有启迪人生的作用。

当今社会各领域均有相关的国际大师班课程,这些课程通常以节日、学院或重要文化场所为依托,在短期内邀请世界各地专家学者与驻班学生汇聚一堂,有些大师班也经常以夏令营的模式出现。大师班的种类繁多,授课形式丰富多样,而艺术门类尤其是音乐专业

的大师班最为普遍。国际上有许多知名的音乐大师班,每年都会吸引成百上千的音乐人士参加。

而面向国际艺术节的大师班或者工作坊往往是针对参加艺术节的专业学生,邀请参加音乐节的大师亲临授课。

笔者在坦格伍德音乐节访问之时,遇见了4个参加大师班的中国学生。他们除了上大师课外,还有一场正式演出以展示他们的成绩。所以即使是在风景优美的营地,他们也顾不得欣赏,而是忙于紧张的学习和排练。即便如此,这4个学生依然觉得收获很大。

> 坦格伍德音乐节让我有一段重要且无价的教育。被大师们、音乐家们、同学们和伟大的艺术家们围绕并刺激着,我一直茁壮成长。我将永远感激这次学习经历给我带来的收获。
>
> ——路德维克·莫劳特(Ludovic Morlot),西雅图交响乐团音乐总监
> (2001年坦格伍德音乐节大师班学员)

### 案例5-2　以坦格伍德音乐节指挥大师班为例:

坦格伍德音乐节大师班(简称TMC)提供年轻的指挥与国际知名指挥大师合作的机会,他们有机会指挥天赋异禀的团队,也可以在乐团排练和演奏时向这些杰出艺术家学习。TMC指挥项目曾经邀请过Claudio Abbado、Leonard Bernstein、Seiji Ozawa、Michael Tilson Thomas、Christoph von Dohnanyi和David Zinman等作为导师。参加该项目的学员可以指挥TMC管弦乐团,并在世界闻名的现代音乐节上演奏新音乐。

学员可以参加由TMC驻团和客席教员开设的课程,包括室内管弦乐大师班,并与来访的艺术家和波士顿交响乐团的客席指挥一同讨论;他们也可以参观波士顿交响乐团和TMCO(坦格伍德音乐中心交响乐团)在此音乐节的所有排练。

指挥学员将从候选者提交的在线申请中挑选,备选申请的材料包括指挥视频、推荐信以及电话面试。具体要求如下:

申请说明:

申请人必须年满18周岁,所有的申请人须通过https://app.getacceptd.com/tanglewood 提交一份申请,包括75美元申请费。

作为在线申请的一部分,申请人须提供:

——个人简历

——一封推荐信

——一份公开指挥的节目单(包括乐队、地点和日期)

——一份已学过的剧目清单

——样带(要求如下)

样带要求和说明:

样带应该能代表申请者的指挥水平。没有特定的曲目要求,但你的样带应该包含至少

两首对比性强的近期作品,最好是去年的作品。(重复申请者最好提供不同于上次的作品。)

你必须上传至少3首样带:

①申请者指挥乐队演出的片段

②申请者与乐队排练的片段

③在不超过5分钟的片段里包含自我介绍,简要介绍其学习经历、音乐特长与观点、曲目精彩展示以及他或她希望从坦格伍德获得什么(这部分可以在另一人的协助下以采访的形式展示)

每个片段和任何其他片段应作为单独的视频文件上传,且总长度不得超过30分钟。最好是由一个完整的管弦乐队来完成视频,但是可以接受由大约15个音乐家组成的混合乐团。录像片段应该聚焦在指挥,而不是乐团。

委员会将根据所提交的录像和辅助材料发出邀请。

## 二、观众培养的媒介渠道

当今随着智能手机的普及,无线应用越来越多,新媒体助力艺术节观众培养。几乎每一个国际艺术节除了官方网站外,都有自己的官方微博、公众微信号或Facebook账号。在这方面,中国剧院团的管理者和艺术节的运营方似乎很明白其重要性。北京国际音乐节、上海国际艺术节等均有自己的公众号,可以完成主题文章推送、节目选择、购票、活动信息公布、会员中心积分等功能。BBC逍遥音乐节的大部分音乐会也已经被搬上网络,观众可以通过手机APP实时观赏。

现在对于新媒体的应用已经从宣传、信息发布与收集的工具发展到将其融入演出创作,比如谭盾的《风与鸟的密语》,让观众通过手机扫描大屏幕的二维码,即可把国乐鸟语下载到他们的手机里,然后再同时播放,瞬间让剧场变成了森林。同样新媒体也成了观众服务与观众教育的载体,可发布演出排练直播、剧情介绍、活动报名等信息。

### 案例5-3 "中国交响乐之春"排练开放网友手机直播

众所周知,在剧场里观看演出,尤其是聆听交响音乐时,用手机、相机拍照、录像是"大忌",但是昨天中午,在国家大剧院音乐厅里,300名观众不仅不用正襟危坐,还毫无顾忌地离开座位跑到舞台边上拍照摄像,而遭"围观"的中央芭蕾舞团指挥张艺和乐手们一点都不介意,反而演奏得更加卖力⋯⋯这是国家大剧院第四届"中国交响乐之春"为观众准备的一次公开排练,要求只有一个:尽情捕捉排练现场的瞬间,通过网络分享出去;国家大剧院还在音乐厅特别设置了一个Wi-Fi热点,保证网络畅通无阻。

"您听说过可以现场拍照的音乐会吗?您体验过可以现场走动的音乐会吗?您欣赏过可及时分享现场的音乐会吗?来国家大剧院拍交响,这里全都有⋯⋯"不久前,这样一则招募启事在国家大剧院公众微信上一发出,很快得到了热烈响应。昨天,距排练开放还有半个小时,门口就排起了长队,进入音乐厅的那一刻,很多观众就开始了各种拍,从音乐

厅的内部环境到中央芭蕾舞团的乐手们在舞台上准备的细节,直到指挥张艺登台观众才坐回到座位上。张艺对这样的活动非常支持:"没有观众的参与和分享,我们的演奏就没有意义。"不过他也嘱咐观众,聆听交响乐需要安静的环境,在排练期间尽量不要走动,快结束时会专门留出时间供大家拍照录像。

在距离排练结束还有15分钟时,大剧院的工作人员举起一个牌子,上面写着"移动模式时间到,走起来吧"。观众们立刻呼啦啦地围到舞台边上,手机、微单、单反,特写、近景、全景……观众们非常投入地开始了自己的"创作",如果这时你站在音乐厅的观众席上看舞台,已经分不出台上哪些是乐手哪些是观众了。

当最后一个音符落下,现场兴致依然高涨的观众,利用有机会近距离接触指挥家和乐团的机会,纷纷向张艺提出了萦绕在心头已久的关于交响乐的一些问题。

这期间不少现场观众将自己拍下的照片和视频实时晒在了微博和微信上,与亲友和"粉丝"共享。在这个亲朋好友都形成网络交流圈的时代,这场独特的公开排练让更多不能亲临现场的人,了解到乐团排练的奥秘,分享着现场的所见所闻。据工作人员说,这是剧院成立以来第一次在公开排练时鼓励观众拍照录像,并专门提供Wi-Fi供观众实时传上网。因为能够走进剧场的观众毕竟是少数,高雅艺术之美需要通过更广阔的路径传播到人群中去,而微博、微信这样的新社交形式是最自然也是最精准的形式①。

曾被称为"文化沙漠"的香港,经过香港艺术界、文化界与政府的努力,也将香港艺术节举办为世界知名的国际艺术节,这与他们紧跟时代潮流是分不开的。在2013年的香港艺术节上,"香港艺术节青少年之友"的成员,有机会参与撰写导赏指南、Facebook动态消息,一位参与者在"香港艺术节青少年之友"的网页上发表感慨说:"通过这次活动,我看到了指挥家明柯夫斯基对乐器的摆放亦相当关注,多次转换乐器位置,务求达至最佳效果,我也看到了中国木偶戏世家第五代传人杨辉先生的敬业精神,体会到传承100多年的木偶戏来之不易。"②

所以,社会在进步,科学在发展,举办艺术节恰恰是对一座城市各项综合实力的展示,是对组织者创新意识的挑战。如何运用现代化的新手段让艺术走近观众,增加观众互动,提高用户黏性,是值得探索的新方向。

### 三、观众培养的生命周期

国际艺术节是一项需要投入大量精力、物力和财力的文化工程。亚洲艺术节联盟成立时,就提出3个入盟的基本条件:一是必须是固定时间固定地区举行的艺术节;二是必须是由专门机构来操作和主办的艺术节;三是必须是成功举办了3届以上稳定的艺术节。为什么世界知名的国际艺术节都有悠久的历史?因为观众需要积累,文化需要传承。艺

---

① 宋宇晟:《"中国交响乐之春"开排 观众近身感受交响乐》,央广网,http://www.chinanews.com/cul/2014/04-14/6061861.shtml。
② 陈圣来,等:《艺术节与城市文化》,上海社会科学院出版社,2013,第159页。

术节只有经历了时间的洗礼,才能树立自己独特的文化旗帜,在艺术界赢得一席之地。

精彩的演出可以引进,大牌的艺术家可以邀请,而观众的认可才是最难在短时间内获得的。所以观众培养是个长期过程,需要早期系统的规划和坚持执行。而高品质的演出本身就是最好的观众培养方式,让观众在经典作品中欣赏到美,并由衷地爱上艺术,是国际艺术节的终极目标。所以,观众培养是一项长期而艰巨的工作。

### 案例5-4　北京国际音乐节歌剧中国首演的几个难忘瞬间[①]

14年的歌剧观众培养,使得歌剧演出成为北京国际音乐节观众的一种期待。而十几年前,外国经典歌剧在中国首演的几个瞬间是让很多人难忘的。

2002年第5届北京国际音乐节邀请了莫斯科海利根歌剧院演出现代歌剧《璐璐》。这部歌剧背离了古典歌剧的游戏规则,没有完整的旋律,没有咏叹调,有着相对抽象的故事和概念化的背景,这对于初次接触它的中国观众来说接受起来相当艰难。于是,剧院里出现了奇特的现象:互相攀比谁能在歌剧进行中不退场。结果果真有很多观众看完了这部奇特的歌剧,成为第一批接受现代歌剧的"英雄"。

在2005年第8届北京国际音乐节上,由菲利普·奥古因指挥,纽伦堡爱乐乐团与纽伦堡国家剧院联合演出的《尼伯龙根的指环》吸引了全世界各地的瓦格纳歌剧的乐迷。整个演出长达15个小时,分4天演完,演职人员近800位。有业内人士评价称:"未来10年内很难再有机会看到。"第一次欣赏这样的鸿篇巨制,中国观众能否坚持连续观看4场歌剧,这在当时确实是个问题。没想到,众多观众坚持看完4天的演出,纽伦堡歌剧院和艺术家们的演出让中国观众折服。

在2008年第11届北京国际音乐节上,德意志歌剧院演出的理查德·施特劳斯的歌剧《玫瑰骑士》首次登上中国歌剧舞台。与意大利歌剧不同风格的德奥歌剧是否同样能够得到北京观众的认同和喜爱,是对中国歌剧舞台演出市场趋势的又一次探索。而高水准的演出,一下就迷住了北京观众。剧中,演员们穿的是奢华考究的欧洲传统服饰,座椅、布景却现代感十足。舞台时而魔幻而炫目,时而通透而幽蓝,舞者像萤火虫一样诡异登场。"我们希望能给中国歌剧一些启示。"德意志歌剧院院长克里斯坦·哈姆斯女士说。那次来到北京的人数和道具,足够在德国上演17场歌剧。

最激动人心的要属2013年由北京国际音乐节与萨尔茨堡复活节音乐节、德累斯顿国家歌剧院及马德里皇家歌剧院联合全新制作的瓦格纳歌剧《帕西法尔》。该剧以向瓦格纳致敬为主题,由迈克尔·舒尔茨指导该剧的全新版制作。这部歌剧中的主角几乎都是国际一线或准一线的瓦格纳唱将。古斯塔夫·库恩执棒下的中国爱乐乐团同样有着精彩的表现。在长达近6个小时的演出中,超过70%的观众坚持到了全剧结束。

---

[①] 伦兵:《14年坚持不懈培养观众 歌剧演出渐成期待》,《北京青年报》,http://ent.sina.com.cn/r/m/2014-09-26/14364216961.shtml。

北京国际音乐节在音乐制作上不计成本的付出为歌剧的质量提供了保证。《帕西法尔》的演出,可以说是国内歌剧演出的一个新的里程碑。

这些在北京国际音乐节的歌剧演出中的瞬间已经久久地留在了人们的心里,也标志着北京国际音乐节在促进中国歌剧事业发展上做出的巨大贡献。

### 案例5-5　上海国际艺术节的惠民演出

第18届中国上海国际艺术节于2016年10月12日至11月15日举行。本届艺术节继续坚持"艺术的盛会,人民大众的节日"这一办节宗旨,凸显艺术节的国际性、经典性、艺术性、创新性和观赏性;集聚舞台演出、展览博览、"艺术天空"系列演出、艺术教育(图5-6)、"扶持青年艺术家计划"暨"青年艺术创想周"、节目交易、论坛研讨、节中节等板块活动;荟萃一流经典、力推原创新作、传播创意文化;一如既往地为中外观众奉上最精彩最辉煌的艺术盛宴。同时,艺术节也不断加强公共文化服务,通过"艺术天空"、"艺术教育"、艺术节"低价票"、艺术节体验计划等惠民乐民项目,不断降低普通百姓参与艺术节的门槛,不断为中外艺术家与普通观众间的交流互动搭建宽阔平台。

"艺术天空"系列演出作为中国上海国际艺术节的核心板块,在市委市政府的指导下,秉承"艺术的盛会,人民大众的节日"的办节宗旨,以"好节目集中、好节目惠民"为理念,以创新发展为思路,进一步扩大艺术节演艺资源"溢出效应",将高品位、高质量的文化项目送进上海各区,逐步实现高雅艺术更亲民、艺术活动更普及、观众参与更广泛的目标。

作为中国上海国际艺术节核心板块的"艺术天空",将在全市各区举行42台88场公益演出。其中,境外剧目28台,境内剧目14台,共覆盖上海16个区,24个室内外场地,为广大市民送上一场场不可错过的艺术盛宴。

2017年,"艺术天空"演出活动继续放大艺术节"溢出"效应,加大"1+16"辐射力度,覆盖全市16个区。中心城区演出场地增加,除了往年的上海城市草坪音乐广场、中山公园,首次增加了大宁郁金香公园。活动主题也将更加鲜明:上海城市草坪音乐广场以音乐为主,大宁郁金香公园以跨界为主,中山公园侧重于世界性与民族性舞蹈。

为让广大市民更好地享受一流的文化演出,拉近文化艺术与观众的距离,"艺术天空"根据广大市民的需求,提供勾选式菜单供各区选择艺术节剧目,将历年的"派送制"逐步转变为"点单制"。同时,"艺术天空"还着重向远郊地区输送高雅艺术节目,例如将意大利零重力舞团这样的世界级名团送入金山、奉贤。"艺术天空"还与普陀、徐汇合作,推动文化进商圈;与浦东新区合作,丰富白领楼宇文化;与黄浦、长宁,以及新静安联动,为各区定制音乐、舞蹈、舞台剧等方向的演出方案,促成"一区一亮点"。

斯堪的纳维亚Freestyle Phanatix舞蹈团为学生们带来了一场多元且极具深意的《E-boy》演出,学生们欣赏到了用舞蹈展现出的从一个细胞进化成人猿,继而进化为山顶洞人最终成为智人的过程。《E-boy》用嘻哈、霹雳舞、锁舞以及电子布吉来讲述人类进化的过程,旨在探索人类的本能在电子时代如何运作以及它对人类摆脱软弱的意义。

图 5-6 斯堪的纳维亚 Freestyle Phanatix 舞蹈团在上海艺术节参加艺术教育活动

（图片来源：上海国际艺术节官网）

### 案例5-6 香港艺术节的"青少年之友"项目

青少年之友是香港艺术节特别为培育年轻人对艺术的兴趣，以及拓展观众层面而设的教育计划，对象为中学及大专院校学生。尤德爵士纪念基金自"青少年之友"于1992年成立以来便一直无条件给予支持。

青少年之友会员有机会欣赏两场艺术节节目或彩排，并透过各式各样的工作坊、讲座、后台参观等活动，提高其艺术欣赏能力。该计划广受学生欢迎，成绩有目共睹。2018年至2019年超过6400名学生成为会员，他们分别来自157间中学及41间大专院校，而参与青少年之友活动的学生总人数更高达18 000名。在艺术节和赞助者的支持下，本计划已举办了多项艺术教育活动，截至2019年，参与青少年之友活动的学生人数累积已达770 000，累积会员人数接近167 000。

#### 青少年之友会员专享优惠

每年的9月至11月期间，凡年满25岁或以下的本地全日制中学生或大专生，均有资格申请成为青少年之友会员，会籍有效期为当年9月至第二年8月。会员可透过参与各项多元化及互动的精彩环节，提升艺术知识及培养对艺术的兴趣，尽享全面的文化艺术体验。

#### 全方位艺术活动

- 艺术体验

会员可以参与工作坊、示范讲座、大师班、演前后座谈会及后台参观等活动，与艺术家互动交流；或担任青少年之友特派记者，在丰富的艺术活动中即席捕捉珍贵时刻，为学业生涯写下难忘篇章。

- 导赏计划

与青少年之友的老会员一同观看演出，交流观赏体验，对艺术表达、欣赏方法及作品主题做深层次探讨，启发自己对艺术的见解。

- **其他演出团体及商店优惠**

会员可专享不同机构及艺团的免费演出或折扣优惠。除此之外,购买书籍、文具、乐谱及乐器亦可享有特别优惠。

### 青少年艺术管理体验

- **青少年之友义工团队**

加入义工团队,投入青少年之友的各项推广、宣传、节目统筹及行政支持活动,并从中汲取艺术行业知识。

- **青少年之友特派记者**

访问不同艺团和艺术家,透过图像、文字和图像,捕捉多姿多彩的珍贵时刻,与大家一同分享。

- **暑期特别活动**

加强对各艺术范畴的认识,或从事艺术行政工作,参与暑期特备活动,进一步提高自己的艺术赏析能力以及创作力。

### 节目导赏方式

- **导赏手册**

由专业导师指导及教授特别为艺术节节目所编写的导赏手册,专为教师及学生之用,将派发至全港80多间中学,让学生深入了解节目内容和特色,扩展艺术思维。

- **网站**

青少年之友网站内含丰富艺术信息,为观众提供节目详情及导赏手册,翔实的演出场地数据及报到时间,再加上故事背景、演出团体介绍,更有观看演出秘籍,让会员在欣赏节目之余,深入了解个中奥妙。

在艺术节即将完结之时,表现卓越的青少年之友及学校均会获邀出席杰出青少年之友颁奖典礼,并获得颁赠奖项,以表扬他们的贡献。颁奖礼结束之后,得奖会员会获邀出席欣赏艺术节的特别表演项目。

# 第四节　国际艺术节的观众满意度调查

## 一、用户满意度的概念与常用模型

用户满意度（Consumer Satisfaction）是20世纪60年代提出的一个概念，美国学者卡多佐（Cardozo）首次将这一概念引入营销领域，指出顾客的重复参与度直接受顾客满意度高低影响，随后，很多学者从多角度探讨用户满意度的概念以及如何提高这一重要指标。现今在电子商务、信息服务领域被广泛应用的客户满意度研究，又称CSR（Consumer Satisfaction Research），是近年来一种新兴的调查技术。这种调查的目的是考察观众对国际艺术节主办方产品和服务的满意程度，包括满意率、顾客忠诚度、顾客抱怨率以及他人推荐率等重要评价指标。通常，该项调查是连续性的定量研究，所采用的调查方法包括网络调查、电话调查、入户调查、神秘顾客和邮寄调查等，是市场调查的重要一类，用以测量艺术节对观众的影响。

### （一）用户满意度模型

现在常用的模型有ACSI美国顾客满意指数等。在ACSI体系中，所有不同的艺术节主办方、行业及部门间的顾客满意度是一致衡量并且可以进行比较的。它不仅让顾客满意度能在不同产品和行业之间进行比较，还能在同一产品的不同顾客之间进行比较，体现出人与人的差异。

ACSI提出顾客期望、感知质量和感知价值会影响顾客的满意度，是顾客满意的前因。感知价值作为一个潜变量，将价格这个信息引入模型，增加了跨艺术节主办方、跨部门的可比性。在实际调研时，ACSI模型只需要较少的样本（120~250个），就可以得到一个艺术节主办方相当准确的观众满意度。

### （二）建立用户满意度研究项目过程

观众的演出满意度调研就是在调查的基础上，通过对信息的识别、收集、分析和传递，将观众、艺术家与国际艺术节主办方连接起来的过程，调查该演出的内容、质量与服务是否能满足观众的基本需求，为国际艺术节的提高与完善提供数据分析及决策依据（图5-7）。

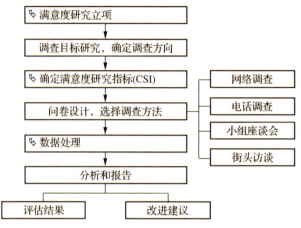

图5-7 用户满意度研究项目过程

总之,满意度调查是一种倾向性调查,当受众对某一类型的节目有相同程度的倾向时,这种相同程度的倾向性就难以加以区分,因此,在制定满意度指标时,要紧紧围绕艺术节的定位进行,观众对节目的定位是否满意、节目是否达到原先设计的要求,都应体现在满意度指标中。艺术节满意度指标具有极强的针对性,如果超出节目定位范围,就达不到预期的效果,从而失去节目满意度调查的意义。

## 二、演出满意度调研的流程

观众对演出的满意度调研是检查音乐产品能否真正满足观众需求的重要环节,目前仍没有任何现成或已有的模式可循,所以在此借鉴西方管理学中的市场调研的模式与流程来对观众演出满意度进行调研。

一般的市场调研的流程主要包含以下3个方面:计划拟订、信息收集、调研分析及结果报告(图5-8)。计划拟订是为演出满意度调查有序进行提供整体设计方案,即采用哪种调研方式;信息收集是为调研分析提供数据;调研分析及结果报告即对信息数据进行剖析并写出调研报告,提出对于演出安排或内容的改进建议等。

图5-8 演出满意度调研流程

### (一)计划拟订

为了使调研过程中每一环节都有序地进行,要求在进行信息收集前根据调研目的制

订出调研课题、确定出调研范围,最科学的标准是拟订出详细的调研计划,调研计划包括调研课题、调研时间、调研人员、调研地点、调研费用、调研对象、调研方法等相关内容。调研超过3人时小组还需进行责权分工,选出临时负责人,提高调研效率。

以下主要对调查项目的确定、信息来源、费用估算、进度安排、调研对象确定及调研方法确定等进行分析。

### 1. 调查项目的确定

调查项目越多,需要的人力、经费就越多,所以建议在一个时间段只集中精力调查一个项目。而艺术节期间,演出、展览与教育活动众多,就需要主办方首先确定调研项目,分配调研人员。

我国文化事业的日益繁荣,造成了国内众多地区都争相承办各类艺术节,如果没有切实的演出效果反馈,就无法了解艺术节是否满足观众的需求,是否提高了人民的精神文化素质,无法对下一次艺术节的举办提供有益的补充建议。

### 2. 信息来源的掌握

确定获取文字资料的渠道与获取实地调查资料的背景,这样就能更有效地达到既定目标。所谓知己知彼,百战不殆,在演出满意度调研中同样有相似的道理,确定了信息来源的真实性和可操作性,比如演出场地、演出人员等,才可以做到对演出效果和观众反应的正确预判。

### 3. 费用的估算

估算调查费用,根据具体演出方式的不同也会有所差别。使用有限的费用,获取准确的调查结果,是估算的真正目的。

### 4. 进度安排

为了保证调查工作高绩效地完成,需要主办方安排市场部或者活动部的人员将项目具体化、责任化,对所需人力、经费、时间都进行限定。

### 5. 调研对象确定

受调研时间与费用的限制,调研活动更多地采用抽样调查的方式搜集信息。调研对象的确定直接关系到调研结果的准确性。研究对象可以是消费者个人或家庭、企业等,他们既有相似的地方也有差异的地方。若采用简单随机抽样或系统随机抽样都可能导致抽到的样本结构不能很好地代表总体结构,导致调研误差的增加。因此,我们要根据调研目的来选择合适的抽样方法。

在调研之前,要先确定调查地点、方式以及资料来源。

比如:2009年在天津市河西区艺术沙龙启动之后,天津音乐学院艺术管理系研究生带领本科生,在天津大剧院演出百老汇音乐剧《四十二街》之际,对大剧院的观众进行问卷调查,同时通过政府部门的介绍在一些白领、公务员中进行了抽样调查。由于有明确的信息来源并对目标人群的细分做出了合理判断,所以得出的调研结果更集中、专注且说服力更强。

#### 6. 调研方法确定

在调研方案的拟订中,我们还要根据实际目标确定采用什么方法进行调研。调研类型分为定性研究和定量研究。调研方法有文案法、访问法、观察法和实验法等。在调研时,采用何种方式、方法不是固定和统一的,而是取决于调研对象和调研任务。为准确、及时、全面地考察,可以把多种调研方法结合运用。

### (二) 信息收集

信息收集就是对目标市场环境的信息资料采集,采集资料的真实性和有效性对调研分析的科学性产生直接的影响,而采集资料的真实性和有效性直接取决于信息采集的调研方法。

国际艺术节的观众满意度调查很适合采用深入调研法,因为观众对演出的看法和感想各不相同,且乐于分享。如果能在演出后即时与观众进行座谈调研,可以取得更真实、完整的意见。

在实际调研的过程中,会遇到很多问题,其中调研技巧是调研顺利与否的重要因素。比如在做一项校园演出前期问卷调查时,对象可以接受调查也可以不接受调查,因此说话技巧显得尤为关键。可以先说明演出的公益性和可实施性,给对方造成一种良好的、诚实可靠的第一印象;如果一上来什么都不说明,直截了当地说调查的事情,会给对方一种不被尊重的感觉,可能造成调研失败。

在信息收集中,为提高调研效果,可以适当赠送一些小礼品,并可以针对受访者的接受度和调研内容的延伸,灵活采用一些科学的调研方法作为补充,比如电话咨询、问卷调研、行业拜访等。

#### 1. 实地调研法

(1) 询问法

询问法,指演出满意度调查人员以询问的方式向音乐消费者搜集资料、了解情况的一种方法。具体方式有面谈调查、电话调查、互联网调查、置留问卷调查等。

面谈调查,是指演出满意度调查人员面对面地询问被调查人员有关演出满意度的各种问题,从而取得第一手资料的一种调查方法。面谈调查既可以采用个人访问,也可以采用召开音乐顾客座谈会的方式,多用于定性研究。这种方法的优点是:回收率高、信息真实性强、搜集资料全面等。但所需费用高,被调查人员不易接受,演出满意度调查结果易受到调查人员业务水平和能力的影响。

电话调查,是指由演出满意度调查人员根据事先确定的抽样原则抽取样本,用电话向被调查者提出询问以收取信息资料。这种方法速度快、时间省、费用低,但适用范围小;而且由于通话时间不宜过长,所以不容易收集深层信息。

互联网调查,是指演出满意度调查人员将设计好的调查表发在朋友圈或转给被调查者,由被调查者按要求填写,调研问卷会被软件自动收集。此种方式优点是调查区域广泛,调查成本低,调查结果真实可靠;但回收率也低,回收时间长,且调查者难以控制回答

过程。现在这一调查方式来源于邮寄信件的邮寄调查,此后发展为通过互联网的网站或者电子邮件完成,现在则更多地使用手机社交工具完成。

置留问卷调查,是指演出满意度调查人员将设计好的问卷送交被调查者,待被调查者填写后,再由调查人员定期收回。这实际上是面谈调查和邮寄调查两种调查方式结合的结果。

(2) 观察法

观察法是指演出满意度调查者到现场直接观察音乐消费者行为动态并加以记录,而不是直接向当事人提问的方法。因为剧场或者美术馆等具备场所固定、观众集中的特性,十分适合利用观察法调查观众对演出的满意程度。在观察时,既可以耳闻目睹现场情况,也可以利用照相机、录音机、摄像机等仪器把现场情况记录下来,以获取真实有效的信息。但要注意在音乐厅使用这些设备时应避免影响到其他观众。此种调查方法收集到的资料较为客观、可靠、主动、详细;观察者可以直接看到和听到观众的面部表情、掌声强弱等,从而对整部演出的细节的受欢迎程度进行分析,是最直观的调查法,所需费用也低。

### 2. 演出满意度抽样调查法

由于受主客观条件的限制,在演出满意度调查中选择调查对象,一般不可能进行普遍调查,这就需要抽样调查。抽样调查是从应调查的对象中抽取一部分有代表性的对象进行调查,然后根据抽样的结果来推断整体性质。

(1) 随机抽样

从总体中按随机的原则抽取样本。在总体中每一个体被抽取的机会是相等的。最常用的有3种形式:

简单随机抽样。抽样者不做任何有目的的选择,而是纯属偶然地抽取样本。典型的例子是掷币游戏,掷出硬币任何一面的机会都是1/2。

分层随机抽样。按照不同特征先把演出满意度调查母体进行分类,然后在每一类中再进行简单随机抽样。这样做可以增强样本的代表性。

分区随机抽样。演出满意度调查对象分散,或调查对象的总数难于计算时,可把演出满意度调查对象所在地区划分为若干个区,从中抽取若干区,每个分区再随机抽样进行调查。其优点是可以减少调查的困难与费用。缺点是各演出满意度分区的情况可能有差异,误差可能大些。

(2) 非随机抽样

指根据演出满意度调查人员的需要、分析、判断和控制来抽取样本。总体中的每个个体并不具有同等的备选机会。非随机抽样有以下3种方式:

任意抽样。又称方便抽样法。演出满意度调查者根据自己的方便情况来选择样本,如在街头访问行人、在商店访问顾客等。这种方法节省费用,方便易行,但抽样偏差太大,可信度低。

判断抽样法。又称计划抽样法。演出满意度调查人员主观判断决定抽取具有一定典型性或代表性的样本作为调查对象,以期望通过这些样本来了解母体的状态。它要求调

查人员对母体情况熟悉,又具有丰富的调查经验,这样才能使调查结果准确性高。否则,会产生很大的误差。为了避免这种误差,可以同时选取多个样本进行调查。

配额抽样法。这是最常见的一种方法,它是分层抽样与判断抽样的一种结合型。即调查人员将母体按一定标准分层,并对各层配以一定抽样数目,然后再根据调查人员的经验判断抽取各层所规定的样本数。

（3）等距离抽样法

等距离抽样又称系统抽样或机械抽样。就是先把演出满意度调查对象总体按一定顺序排列,然后根据一定的抽样距离从总体中抽出样本。抽样距离是由总体总数除以样本数得到的。它介于随机与非随机抽样之间。如果用随机方式抽取第一个样本,则属于非随机抽样。

（三）调研分析及结果报告

调研分析是要对调研信息资料进行汇总和解析,并需根据分析结论写出调研报告。调研报告是针对调研课题在分析基础上拟定的总结性汇报书,可以根据调研分析提出一些看法和观点。调研报告是通过调研资料对调研实效价值的具体体现,一般由导言、正文、建议与附件组成。报告要真实、客观。

观众满意度调研是对演出效果分析的基本要求,但演出效果分析对调研的要求不是表现为是否做了调研,而是在于能否确保管理者根据调研报告对演出效果做出正确的判断与调整。假如说信息收集是调研质量的安全线,那调研分析就是调研质量的生命线,因为分析提炼了调研的价值成分,它更深地反映为对演出的一种审视和剖析。很多信息采集的资料都很标准,但由于缺乏审视和剖析能力,调研的价值就无从估计,甚至误导、牵制了对演出效果的分析。

## 三、国际艺术节观众满意度调研的问卷设计及报告撰写

满意度调查的过程是观众自我发现的过程,也是问卷与专业评价标准对应和解读的过程。按专业艺术节演出评价的标准,演出可从主题、策划、信息量、声画效果、演奏家水平、作品被接受程度等多方面因素予以评价,而受众的评价标准却未必如此,往往以"好看"或"不好看"概括,观众在主动收看时很少考虑到自己是因什么而被吸引,为此,满意度指标需要转化为受众可理解的表述以达到能为观众评价的目的。一般来说,指标太少,评估可能不充分,不能对节目予以全面反映;反之,如指标太多,相互之间可能重复或交叉,冗余信息增大,缺乏可操作性。一般以15~20个问题为宜。

设计问卷的目的是更好地收集市场信息,因此在问卷设计过程中,首先要把握调查的目的和要求,同时力求使问卷取得参与艺术节的群众的充分合作,保证其能提供准确有效的信息。根据设计者的要求,问卷问题的形式有两种,即开放式的问题和封闭式的问题。

（1）开放式问题,是指设计者不提供具体答案让回答者选择,回答者可没有范围控制地自由回答。

优点:设计相对比较简单,易于掌握;便于回答者自由表达充分完整的意见。

缺点:所得资料是文字表达,这就要求回答者具有一定文化水准;另外资料的文字统计也有一定困难;除此之外,整理资料也要花费相当的精力和时间,同时还可能带来一些无价值的东西。

(2)封闭式问题,是指问卷在提出问题的同时再提供一定范围的若干可供回答人选择的答案,由其根据自己的情况从中选择确定。

优点:答案的可比性强;便于统计分析;填答问题也较容易;出现废卷较少;回收率也比较高。

缺点:所得的资料比较死板,缺乏生动性和表现力。

### (一)问卷设计的方法

问卷设计所应达到的要求是:问题清楚明了,通俗易懂,易于回答,同时能体现调查目的,便于答案的汇总、统计和分析。常用的方法有以下几种(表5-1):

①自由记述式

②填答式

③二元选择式

④多元选择式

⑤排序式

⑥利克特量表(由利克特根据正规量表方法发展而来。设计方法为:给出一句话,让被调查者在"非常同意""同意""中立""有点不同意""很不同意"间做出选择。此方法既可用于邮寄调查,也能用于电话访问)

⑦数值分配量表[按调查对象的特征,由被调查者在固定数值范围内(10~100)对所测事物依次分配数值,从而做出不同评价]

⑧其他量表形式

表5-1 问卷设计方式表[①]

| 提问方式 | 回答方式 |
| --- | --- |
| 自由记述式 | 描述 |
| 填答式 | 有_____(人)、有_____(台) |
| 二元选择式 | (正/误);(是/非);(有/没有) |
| 多元选择式 | A/B/C/D |
| 排序式 | ABCD;DABC |
| 评等式 | 5、4、3、2、1 |
| 分配 | A_____占( )%、B_____占( )%、C_____占( )%、D_____占( )% |
| 量表式 | 如数值分配量表、利克特量表等 |

---

[①]王峰、吕彦儒、葛红岩:《市场调研》,上海财经大学出版社,2006,第132页。

### (二)问卷设计的注意事项

在设计问卷时,应注意如下事项:

①问卷的结构要合理,前言和附录尽可能简短,以突出正文。

②问卷语句必须围绕主题设计,语句中所运用的概念要明确;杜绝调查者与被调查者间产生歧义。

③问卷应尽可能选择被调查者关心的问题。

④问题措辞要通俗易懂,准确、单一。

⑤问题应保持中立,避免诱导性提问。

⑥提问要有艺术性,避免引起被调查者反感。

⑦问题应易于回答,避免概括笼统。

⑧问题设计要由简入繁,排列符合逻辑。

⑨问卷不宜过长,答案应有利于数据统计。

### (三)观众满意度报告撰写

观众满意度报告包括技术报告、数据报告、分析报告及相关附件。通过撰写观众满意度报告,总结观众的要求和期望,确定观众对节目满意的关键因素,建立改进优先顺序,更有效和合理地利用资源让观众满意;对影响演出质量的因素予以排查,扬长避短;衡量本演出和主要竞争对手在满足观众要求和期望上的表现,发现竞争优势和不足,为艺术节制定全面质量管理的标准。

**参考文献**

[1] 查尔斯·科斯特尼克(Charles Kostelnick),戴维·D.罗伯茨(David D.Roberts).视觉语言设计职业传播者策略[M].周勇,译,北京:中国人民大学出版社,2005.

[2] 仲呈祥.呼唤养心的文化阅读[J].理论与当代,2007(3):51.

[3] 宋宇晟."中国交响乐之春"开排 观众近身感受交响乐[EB/OL].(2014-04-14)[2017-02-01]. http://www.chinanews.com/cul/2014/04-14/6061861.shtml

[4] 伦兵.14年坚持不懈培养观众 歌剧院出渐成期待[EB/OL].(2014-09-26)[2017-02-01]. http://ent.sina.com.cn/r/m/2014-09-26/14364216961.shtml

[5] 陈圣来,等.艺术节与城市文化[M].上海:上海社会科学院出版社,2013.

[6] 陆军,梅清豪.市场调研[M].北京:电子工业出版社,2009.

[7] 张蓓荔.音乐商务项目策划教程[M].上海:上海音乐出版社,2012.

[8] 王峰,吕彦儒,葛红岩.市场调研[M].上海:上海财经大学出版社,2006.

[9] 张蓓荔.国际艺术节定位与城市特色研究[J].天津音乐学院学报(天籁),2014(3):95-118.

[10] 尹文婷,隋欣."国际艺术节运营与管理工作坊"会议综述[J].艺术研究,2017(4):78-79.

[11] 陈平.剧院运营管理:国家大剧院模式构建[M].北京:人民音乐出版社,2015.

[12] Xu D, An R J, Zhou M Z, et al. A comparative study of influencing factors of luxury product's online shopping intentions between China and Korea[J]. Asian Journal of Information and Communications, 2017.

[13] 吴明隆.结构方程模型:AMOS 的操作与应用[M].重庆:重庆大学出版社,2010.

[14] Xu D, Zhou X. The Evolution of Ethnic Cultural Industry towards a Cyberspace: A Perspective of Generalized Ecosystem[C]. IEEE International Conference on Systems, Man, and Cybernetics,2016.

[15] 张蓓荔,陈文贵.国际艺术节对提升我国文化艺术国际影响力的作用探究[J].艺术百家,2018(3):48-57.

[16] 李国强,苗杰.市场调查与市场分析[M].北京:中国人民大学出版社,2010.

# 第六章

## 国际艺术节组织机构及管理

# 第一节　国际艺术节组织机构概述

## 一、国际艺术节组织机构的特点

本书所研究的国际艺术节主要是由非营利组织来进行运作与管理的,故此,均都具有非营利组织机构的基本特点。特别是国内艺术节经过近些年的发展,相关组织机构发展与扩建已经相对完善,活动组织性较强,为国际艺术节的成功举办做出了不可忽视的贡献。非营利性的国际艺术节按照组织机构类型划分一般可分为官方主办的国际艺术节、民间主办的国际艺术节,或者是将两者结合。但不管其分类如何,其特点是相同的,均不以营利为目的,相对于营利性质的国际艺术节来说其公益性质更加明显,非营利性组织机构的特点具体有以下几方面:

### (一)组织性

组织性指的是组织机构在进行多种事务时,有相关的制度与结构作为支撑,按规章制度实施计划,并且让组织的管理者履行对组织的承诺,具有契约权。组织在具备法律权限的基础上,应该创建相关制度,并且具有持续性,加强集体的组织性建设。

非营利性质的国际艺术节主办方一般是由民间兴起、获得政府批复的非营利组织,遵守国家对于非营利组织的相关法律法规。这些艺术节的组织机构经过长期的发展,都已形成相对完善的管理体系,所以表现出较强的组织性。

### (二)非政府性

非政府性指的是在制度层次方面与政府关系为分离状态,这也是非营利性国际艺术节的组织机构区别于政府部门的主要特点。

非营利性组织机构的非政府性具体包括非营利性国际艺术节拥有独立自主的自治组织,具备独立处理事务的能力,尤其是应对突发情况时,可通过国际艺术节内部的有效管理对自身行为起到合理的控制作用。另外,非营利性国际艺术节发展自治的内部规章制度,不以其他机构或部门意志为转移,能够控制自身组织的一切活动。最后,非营利性国际艺术节的组织机构与政府部门均为公共部门,但与政府的垄断性质不同的是国际艺术节的组织机构为竞争性的公共部门,通过采取竞争手段来获取各种社会资源,提供竞争性

的公共艺术活动或服务。

### (三) 非营利性

由于本书研究的都是非营利性的国际艺术节,国际艺术节的非营利性性质就决定它们不可以跟组织的经营者或所有者索取利润,这也就意味着在每个财政年度周期中,这些国际艺术节的盈余不可以与年终的利润分配相挂钩。要说明的是,非营利不是不可以盈利,只是不以追逐利益为目标,简单地说就是所得利润不属于私人所有,不用于分红。

非营利性国际艺术节都能够采用合理的方式进行经营性业务,而且这些业务也能够为这些艺术节带来一定的利润,比如售卖演出票或推销衍生品等。不过非营利性国际艺术节不管采用什么样的方式展开业务活动,其经营过程中得到的利润不可以归所有者个人占有,经营中的费用也不可以在成员之间进行利润划分,必须被用于国际艺术节的可持续发展当中。另外,国际艺术节经济收入与规定资产属于组织内部共同所有,具有为社会提供服务的职能,也就是说必须要用于这些国际艺术节之后的运营当中。从某种意义上来说,国际艺术节使用的资源具有公共性,它们的经济收益不可以被划分为私人财产,而是要交给政府或其他机构。

### (四) 志愿性

志愿性指的是非营利组织在志愿参与的原则下,排除以获取利益或权利的原则,为公众服务。国际艺术节的志愿参与性还表现在组织成员都是自愿加入服务行列,而非强迫,并且组织机构在捐赠方面,要与其他营利性国际艺术节进行区分,接收一定程度的捐赠即可。由此可见,志愿者与志愿捐赠成为国际艺术节获取资源的主要社会途径。志愿者指的是为了实现自己的人生观、世界观与价值观,为公众提供无偿服务的人群。不过这并不能说明在国际艺术节工作的所有工作人员都是志愿者,其中还有一部分是管理机构在组织活动过程中体现出来的志愿参与性。志愿捐赠的主要体现是人们为公益活动进行的捐赠,而国际艺术节的运营与管理过程中的资金来源并非只有志愿者捐赠,志愿者捐赠只是其中的一小部分。比如萨尔茨堡艺术节私人赞助占18%[1],北京国际音乐节企业赞助占27%[2],琉森音乐节赞助商赞助占38%[3],爱丁堡国际艺术节民间资助占29%[4]等。

## 二、国际艺术节基金会

### (一) 国际艺术节基金会的类型及特点

基金会,是指利用自然人、法人或者其他组织捐赠的财产,以从事公益事业为目的,按

---

[1] 张蓓荔:《国际艺术节定位与城市特色研究》,《天津音乐学院学报》2014年第3期,第107页。
[2] 杨鹤:《北京国际音乐节与萨尔茨堡音乐节组织机构管理比较研究》,硕士学位论文,天津音乐学院艺术管理系,2017,第22页。
[3] 论璐璐、张萌:《琉森音乐节在城市当中的发展及贡献——瑞士琉森音乐节艺术与行政总监迈克尔·哈弗里格主题演讲》,《天津音乐学院学报》2014年第3期,第23页。
[4] 爱丁堡国际艺术节官方网站:https://www.eif.co.uk/ Edinburgh International Festival Annual Review 2019。

照《基金会管理条例》规定成立的非营利性法人。而艺术基金会则是以推动艺术发展、繁荣艺术事业为目的的非营利性艺术组织。国际艺术节一般都有自己的艺术基金会，它在国际艺术节中扮演着合作者、推动者等多种角色，由其来负责整个国际艺术节的筹资、融资、运营及管理，从而促进国际艺术节的蓬勃发展。有些国际艺术节属于某个基金会经营项目中的一项，比如萨尔茨堡艺术节；有些国际艺术节有自己专属的基金会，比如北京国际音乐节。以下将从资金来源、资金运作、设立主体3个方面对国际艺术节基金会进行详细分类：

### 1. 按照资金来源方式划分：公募基金会、非公募基金会

公募基金会与非公募基金会二者的区别主要在于资金来源方式或募款对象不同。公募基金会的募款对象为公众，而非公募基金会的资金来源于特定的组织或个人，不得向公众募集资金。

公募基金会为面向公众募捐的基金会，具有较高的公众参与度与"官方背景"，如美国国家艺术基金会、国际艺术基金会等。也可以根据地域划分为全国性或区域性公募基金会。

非公募基金会与公募基金会不同，系由特定主体出资发起，仅在小范围内进行募集，没有地域限制，具有一定独立性。其组织机构一般由理事会、监事会与一般机构三部分组成。如北京国际音乐节艺术基金会较为典型，其下设理事会、艺委会及1名监事，负责北京国际音乐节的筹备、组织与演出，以及资金的筹集和社会宣传、音乐鉴评、对外交流等管理工作。

### 2. 按照资金运作方式划分：资助型基金会、运作型基金会

资助型基金会，将筹集到的资金运用于其他组织的公益活动或项目的运作，而非自身的项目运作。如美国国家艺术基金会（National Endowment for the Art，NEA）为艺术机构提供"种子基金"，通过对提出申请的艺术项目进行公共拨款的方式来资助非营利艺术组织，从而对艺术领域进行管理和引导，推动美国艺术的普及与发展。

运作型基金会与资助型基金会相反，其将筹集到的资金直接运用于自身艺术项目的运营、执行与推广方面，即运作型艺术基金会直接对国际艺术节筹备、管理环节负责，并在国际艺术节举办过后向公众、赞助商、理事会等进行总结及报告。此类型基金会的优势在于可及时掌握国际艺术节进展情况与动态。

我国资助型基金会较少，大部分为运作型基金会。根据基金会中心网数据，2016年我国共有5690家基金会，这些基金会共提供了23 796条项目数据，其中共有317条（仅占1.3%）资助其他社会组织或机构进行项目运作，从项目内容涉及领域来看，覆盖教育、文化、艺术等领域。其中，教育、文化、环保、扶贫等传统领域仍为资助类项目关注的重点，分别有61个（19.2%）、55个（17.4%）、47个（14.8%）和43个（13.6%），分列前四名（图6-1）。截至2020年6月30日，全国基金会数量为7855家，资助型基金会的数量仅为20～30家，与此同时，七成以上的资金流入扶贫、教育、医疗领域，而资助型基金会对艺术领域的关

注与资助也在逐年递增。①

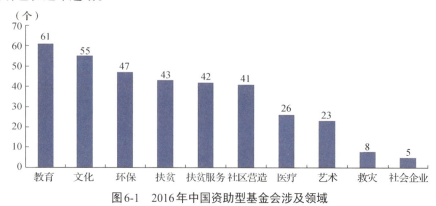

图6-1 2016年中国资助型基金会涉及领域
（图片来源：https://www.douban.com/note/696771804/）

**3. 按照设立主体划分：政府主导类艺术基金会、官助民办类艺术基金会、民营性艺术基金会**

政府主导类艺术基金会是指由政府直接主导成立的国家艺术基金会，其资金来源于政府，组织机构设置及其管理方式均带有官方性质。官助民办类艺术基金会为政府与其他组织共同出资的基金会，由基金会独立运营，基金会可自由且灵活地选择组织机构、管理运作方式等。由企业或者民间其他主体成立的艺术基金会则为民营性艺术基金会。②民营性艺术基金会又可分为企业基金会、艺术家基金会、品牌基金会等，如林肯表演艺术中心就是由民营性艺术基金会洛克菲勒基金会（The Rockefeller Foundation）捐资兴建的。

对于我国的国际艺术节来说，由于我国特殊的社会政治经济体制，与其他国家的国际艺术节艺术基金会相比，我国国际艺术节基金会大多具有由政府主导成立或政府推动成立的官助民办型艺术基金会的特点。另外，由单一企业成立艺术基金会专门赞助国际艺术节等艺术活动的情况也非常少见，台湾地区台新银行文化艺术基金会是我国单一企业成立艺术基金会进行艺术项目赞助的典型代表。

**（二）国际艺术节资金来源**

国际艺术节基金会筹集资金的渠道基本相同，对于运行相对成熟的艺术节来说，其资金来源往往呈现出"三足鼎立"的局面，也就是政府拨款、社会赞助、票房收入各占三分之一。一些国际艺术节由于其发展时间更久，所以其筹集资金的渠道更加多元，越是成熟的国际艺术节，资金筹措的渠道就越是能显现出多元化这一特征。下面就具体看一下国际艺术节资金来源。

---

① 基金会中心网站：http://www.foundationcenter.org.cn
② 万笑雪：《中国艺术基金会的运作机制研究》，硕士学位论文，南京艺术学院艺术学系，2017，第13页。

1. 政府支持

政府财政为非营利组织拨款,是筹集资金最快、最直接的方式,政府可以采用资金支持或减免税收的方式对组织进行补偿,并且还可以在国家允许范围内实施部分优惠政策,所以国际艺术节可以借用政府的便利条件多做一些教育活动以及艺术普及等公益事业。另外,在力求政府资金支持的同时,也要力争得到政府政策方面的支持,这有利于国际艺术节在社会公众心中提高认可度,进而能够得到外部经济援助。非营利组织既属于独立的个体,又具有较强的社会属性,在保持自身独立性背景下,跟政府建立良好关系,对于国际艺术节的长期发展有积极且深远的影响。

一些较为年轻的国际艺术节在创建之初,资金来源的侧重点偏于政府支持,政府对于国际艺术节的直接财政支持往往都是比较大的,这有利于国际艺术节初创期的稳步发展,同时也有利于国际艺术节积极争取企业的参与和支持;而一些成熟的国际艺术节的资金来源的侧重点则更偏于票房收入。如北京国际音乐节在成立之初,政府的财政支持占比63%,其余的37%再由基金会进行融资①,包括票房收入或企业冠名和赞助等形式(如北京国际音乐节举办的"奥迪之夜")。再如比利时佛兰德斯国际艺术节(International Festival of Flanders)通常采用的预算分配为票房收入15%、政府支持70%、赞助收入15%;阿维尼翁艺术节的预算可以达到几千万欧元,其中票房与赞助占比40%,而地方区域、国家公共资源则占到60%。②同时这也是国际艺术节面向市场的一种考验,如果一个国际艺术节的发展全要靠政府的直接财政支持,那么这个国际艺术节便不会再去考虑市场与受众的需求,也不会再去考虑艺术本体的发展需求,它就会变成政府的"蛀虫"。

目前一些发达国家非营利性艺术机构的发展已经非常成熟,其依赖政府支持的程度很小,绝大多数的国际艺术节对城市和国家的反哺作用很大(图6-2至图6-4),如本书研究的萨尔茨堡艺术节,中央政府、州政府、市政府三家的拨款仅占经费的17%,而有46%来自票房收入,此外还有18%左右来自企业赞助,4%左右来自旅游局的拨款,4%左右来自"萨尔茨堡之友协会"(The Association of Friends of the Salzburg Festival)会员的捐款③。同时我国香港艺术节最重要的收入也来自观众,2017年艺术节票房占全部收入的四成,政府支持和各方赞助分别占三成。而2018年第46届香港艺术节预算约为1.25亿港元,来自香港特区政府的基本拨款约占预算总经费的14%,来自票房收入的则高达32%,公开发售的111 482张门票售出了102 000张,平均上座率为92%,130场售票场次中,共有83场节目售出门票数量达90%以上,当中59场演出全院满座(图6-5)。④由此可以看出,在成熟的国际艺术节的资金来源中,观众已成为支持国际艺术节良好运营的首要要素。

---

①杨鹤:《北京国际音乐节与萨尔茨堡音乐节组织机构管理比较研究》,硕士学位论文,天津音乐学院艺术管理系,2017。
②陈圣来:《品味艺术:一位国际艺术节总裁的思考与体验》,上海三联书店,2009,第55-71页。
③张蓓荔:《国际艺术节定位与城市特色研究》,天津音乐学院学报2014年第3期,第107页。
④香港艺术节官方网站https://www.hk.artsfestival.org/ HKAF Annual Report 2017-2018。

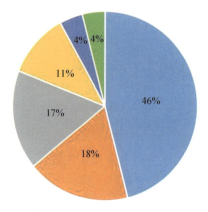

■ 票房 ■ 私人赞助 ■ 政府资助 ■ 其他收入 ■ 艺术节之友协会 ■ 旅游业推广基金

图6-2 萨尔茨堡艺术节资金来源

（图片来源：2019年罗兰·奥特"国际艺术管理"专家课程）

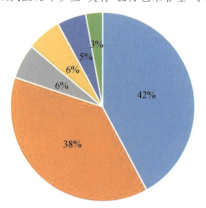

■ 票房 ■ 赞助商 ■ 广告 ■ 琉森音乐节之友 ■ 补贴 ■ 特别收入

图6-3 琉森音乐节资金来源

[图片来源：论璐璐,张萌.琉森音乐节在城市当中的发展及贡献——瑞士琉森音乐节艺术与行政总监迈克尔·哈弗里格主题演讲[J].天津音乐学院学报,2014(3):23]

■ 政府出资 ■ 票房 ■ 民间资助 ■ 衍生品销售和品牌有偿使用

图6-4 爱丁堡国际艺术节资金来源[①]

---

[①] 爱丁堡国际艺术节官方网站：https://www.eif.co.uk/ Edinburgh International Festival Annual Review 2019。

图6-5 北京国际音乐节资金来源

（图片来源：杨鹤.北京国际音乐节与萨尔茨堡音乐节组织机构管理比较研究[D].天津：天津音乐学院：22）

2. 社会组织

非营利组织能够在法律允许的情况下，以及对自身品牌与名誉没有影响的基础上，利用无形资产，加上与政府部门的合作，获得社会不同组织的筹款，这不仅可以为自己筹得资金，还可以帮助企业实现双赢。但是，非营利组织应该清醒地意识到，虽然此种方式有助于实现供应，却不可过度依赖，避免对非营利组织的形象带来冲击。

在国际艺术节的发展上，这种社会组织的筹款往往表现在赞助上，以萨尔茨堡艺术节为代表的欧洲艺术节一般都是民间或私人赞助的形式，而以北京国际音乐节为典型案例的我国艺术节一般都是企业赞助的形式。以北京国际音乐节艺术基金会为例，其特点为联合企业基金，即接受众多企业的赞助来为艺术节的开展提供助力，并使艺术节成为企业文化与社会公益间的重要纽带。北京国际音乐节艺术基金会将企业赞助主要分为3个等级：首席赞助商、荣誉赞助商及基础赞助商。此为我国非营利艺术机构募集资金的典型代表。

3. 其他渠道

非营利组织筹资渠道具有多元化特性，利用金融机构进行筹资也是可以的。在近些年的发展中，尤其是部分高校在进行基础设施建设过程中，通过向银行筹款获得资金，以此适应学生增多的现状。进行筹资期间，组织管理者要对金融机构筹款方式所带来的风险进行评估。非营利组织的服务对象为社会各行各业，在为公众提供服务时，组织可以选取支持性服务对象，为其提供一定的物质帮助，同时收取相对可观的费用。

比如，萨尔茨堡艺术节的资金来源还有艺术节之友协会和旅游业推广基金等其他筹集资金的渠道；爱丁堡国际艺术节也有衍生品销售和品牌有偿使用的收入。根据我国的实际情况分析，北京国际音乐节的公共关系处理方面尤其重要。企业等公共关系是北京国际音乐节资金来源的重要渠道，若能够与公众相互了解，建立良好的关系，北京国际音乐节艺术基金会就会多吸收更多的外援帮助。

21世纪早已进入信息时代,国际艺术节也采用网络宣传、短信服务以及数字化技术对营销方式进行扩大,利用网络实现款项的筹集,而非仅仅利用互联网进行演出票的销售。例如在互联网上开创专门用于捐助的窗口,网友看到消息后,会在通过网络对项目进行了解的基础上完成捐款的。

# 第二节 国际艺术节的组织机构设置

多数的国际艺术节宣传海报及手册上都印有主办、承办等,但这些并不一定是国际艺术节真正的运作机构,尤其是非营利性团体,其组织机构更是幕后英雄。要将国际艺术节成功运转,令工作团队效益最大化,就必须准确界定每个层级、每个部门以及每个员工的岗位职责,形成专业规范的组织运行体系。通常从组织机构图中就可以了解该组织的分工方式、部门关系、岗位职责以及核心运作内容。

受历史背景、社会体制等各种因素的影响,每个国家和地区的艺术节或艺术中心的组织机构设置都有其自身的特色,我国国际艺术节组织机构大多以横向设置,其管理十分集中,部门执行力强。德奥由于历史上的特殊关系,其文化艺术发展相互影响、不可分割。受联邦体制的影响,德国的文化艺术分由各州共同管理,这种非中央集权化的管理,从某种角度上讲,也导致德奥非营利组织在组织机构及管理层设置上呈现出纵向设置的特点,管理层次分明。以下就列举一些国内外国际艺术节的组织机构进行对比分析。

## 一、国内国际艺术节的组织机构

### (一)北京国际音乐节

北京国际音乐节的运行和管理主要通过北京国际音乐节艺术基金会来完成。北京国际音乐节艺术基金会最初为北京国际音乐节组委会,又发展成为北京国际音乐节协会,最后于2005年成立北京国际音乐节艺术基金会,其性质为运作型非公募基金会。

北京国际音乐节艺术基金会自成立之日起,就以举办一年一届的北京国际音乐节为主,同时以各种形式组织公益活动,比如音乐大师班、演出前的导赏、民族音乐的推广活动以及少儿的音乐教育活动等,兼具市场化与公益性的运作模式。合理的组织机构管理使得北京国际音乐节成为带动城市发展的又一大助力,其组织机构构成如图6-6所示:

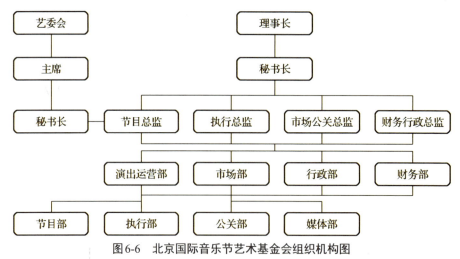

图6-6 北京国际音乐节艺术基金会组织机构图

（图片来源：北京国际音乐节艺术基金会官网[EB/OL]. http://bmf.org.cn/CN/About/Structure）

北京国际音乐节艺术基金会为运作型非公募基金会，其由三部分组成：艺委会、理事会与监事。由15名理事组成的理事会负责国际音乐节的重大业务活动计划、组织机构内部管理制度的制定、年度收支预算与决算审定等。艺委会下设主席与秘书长；理事长下设秘书长，秘书长则下设节目总监、执行总监、市场公关总监以及财务行政总监，与艺委会秘书长为平级关系。艺委会成员主要是由艺术家组成，均具有扎实的专业素养与管理能力，为北京国际音乐节艺术基金会提供建议与指导，以保证音乐节节目质量；而各总监部门下设财务部、运营部、市场部、行政部，这与一般性的文化演出运营公司组织机构设置类似，主要负责日常音乐节活动，控制活动资金流向。另外，北京国际音乐节艺术基金会设监事1名，用以监督北京国际音乐节艺术基金会内部财务及会计资料。

### （二）中国上海国际艺术节

中国上海国际艺术节是中华人民共和国文化部及地方政府共同举办的国际艺术节，1999年第1届中国上海国际艺术节成功举办，同年7月其组委会便正式挂牌，第1届组委会成员均由政府人员担任。以政府为主导的运作模式及组织机构设置在中国上海国际艺术节成立初期便做到了以政府资源为国际艺术节的发展做铺垫扶持，从而更好地实现其跨越式发展。

随着国际艺术节的快速发展，政府应在更高的位置、更宏观的角度来审视监督国际艺术节的运作与发展。非营利组织机构来运营国际艺术节是国际惯例，但是国内的国际艺术节往往具有官方色彩。对于国际艺术节本体来说，政府的支持很重要，但是其自身的造血功能和持续发展更为重要，所以2000年文化部决定在上海成立常设性艺术节工作机构，即中国上海国际艺术节中心。中国上海国际艺术节中心是非营利组织，其作为中国上海国际艺术节的运营主体和常设机构，主要负责筹备和运营每一届的中国上海国际艺术节，同时也依托自身全球演艺资源开展对外文化交流活动，承办相关重大互动。

上海国际艺术节中心内设办公室（综合部）、演出展览部、宣传公关部、资源开发部、外

联部、票务部、群文部、网络部、财务部等部门,其具有节目统筹、展览推广、演出交易、群众文化、公关策划、新闻宣传、对外联络、票务促销、广告筹资、后勤保安、经费运作等各项职能(表6-1)。与此同时,中心还拥有上海市对外文化交流中心、上海音像出版社、上海国际艺术广告公司、上海国际艺术节公关公司、上海梅兰芳艺术传播公司等文化传媒产业。[①]

表6-1 上海国际艺术节中心各部门职责[②]

| 部门 | 职责 |
| --- | --- |
| 办公室 | 统筹与协调各部门日常常务及重大活动的实施,提供行政支持服务;参与监督剧院各日常工作的展开,确保各部门之间协调有序;负责艺术节及政府各相关部门、各业务相关单位之间的行政联络、协调相关关系,为业务的开展提供保障;制定与实施人力资源战略,实施人力资源管理各个模块的工作 |
| 演出展览部 | 规划节目内容、板块设计,策划并实施主办节目的审定、引进、演出,做好相关服务工作;落实艺术节期间演出、展览、开幕、论坛、群文活动等场地方案;检查各主要场地的准备工作;负责好重要演出的现场安排 |
| 宣传公关部 | 完成艺术节电视专题片、广播宣传片制作,完成艺术节画册、海报、购物指南等制作,组织新闻发布会,开展艺术节整体宣传策划 |
| 资源开发部 | 与艺术节赞助企业进行沟通与对接,并从事赞助活动合同的执行、服务等工作 |
| 外联部 | 拟定海外嘉宾协调与接待计划,负责嘉宾国、嘉宾省文化周的活动安排 |
| 票务部 | 开拓销售渠道和售票方式,开发、维护团购大客户资源,监督管理外部票务代理点;实施赞助融资;运用客服平台实施窗口、电话、网络销售及服务;建立健全客户服务中心;有效管理及使用会员资料,积极拓展会员俱乐部内涵并组织实施相关活动 |
| 群文部 | 策划并实施群众文化活动的组织和推广,丰富艺术教育内涵,拓展项目外延并组织实施相关活动,提升艺术节品牌价值 |
| 网络部 | 配合艺术节节目需求,实施艺术节官方网站日常管理,协调与媒体之间的关系 |
| 财务部 | 实施会计审核、财务管理以及配合外部审计等方面的工作,提供财务决策信息依据,保障财务活动控制和财务规划的有效达成 |

### (三) 香港艺术节

香港艺术节于1973年创立,至今已经有48年的历史。以2018年第46届香港艺术节为例,其共在15个主要场地上演了130场售票演出,有超过50个城市的艺术家前来参与。艺术节总持票入场人数为113 000人,其中包括了11 000位青少年之友会员。[③]香港艺术节用其良好的宣传营销模式与中西结合、雅俗共赏的创新演出,打造了香港的文化绿洲,其得益于香港艺术节组织机构较强的管控及执行能力。

香港艺术节的运营是由香港艺术节协会有限公司来负责的,内部设置永久名誉会长及执行委员会,以及行政部、节目部、市场部、发展部、财务部和人力资源部。香港艺术

---

[①]张雪妍:《北京国际音乐节与上海国际艺术节运作模式比较研究》,硕士学位论文,天津音乐学院艺术管理系,2015。
[②]张雪妍:《北京国际音乐节与上海国际艺术节运作模式比较研究》,硕士学位论文,天津音乐学院艺术管理系,2015。
[③]香港艺术节官方网站:https://www.hk.artsfestival.org/ HKAF Annual Report 2017–2018。

的组织机构设置与北京国际音乐节、中国上海国际艺术节等相似,组织机构偏向于横向发展,部门较多。这样设置的好处是各部门的执行力较强,但劣势是管理层次结构单一、各部门之间容易脱节,这样可能会导致工作分配不均衡。

## 二、国外国际艺术节的组织机构

### (一)萨尔茨堡艺术节

萨尔茨堡艺术节的相关组织机构性质为公共机构,该艺术节的部分经费主要来源于萨尔茨堡州政府与市政府。该组织机构的董事局主要针对活动的整体编排进行安排,对于活动中所需经费预先进行计算,全面统筹,最后州政府与市政府双重肯定后落实。早期的萨尔茨堡艺术节董事局包括3人:第一位音乐节节目统筹,全职人员;第二位财政人员,该岗位人员属于兼职性质;第三位公关人员,同样带有兼职属性。董事局的下属机构分别包括票务、服装、新闻、物业以及舞台技术等主要部门。通过对当时新闻部主任韦汉斯的采访,得知萨尔茨堡艺术节早期主要职能部门结构如图6-7所示:

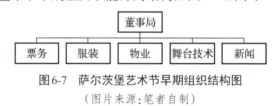

**图6-7 萨尔茨堡艺术节早期组织结构图**
(图片来源:笔者自制)

经过数十年的发展,萨尔茨堡艺术节丰富了自身的管理结构。萨尔茨堡艺术节的组织机构在纵向上分四层,也就是在董事会下分别设置决策层、监管层和执行层。决策层有总经理和艺术总监,总经理负责音乐节的行政事务,而艺术总监负责音乐节的剧目等。从这一角度讲,北京国际音乐节和萨尔茨堡艺术节是十分相似的。此外,萨尔茨堡艺术节在决策层和执行层之间加设监管层,监管层直接对董事会负责,这就保证了具体执行时的稳定高效。另外,萨尔茨堡艺术节相较北京国际音乐节而言基层部门有所减少。萨尔茨堡艺术节在机构设置上纵横结合,纵向突出,相对减少了一些最基层部门;加设了监管层,这样就达到了缩短横向部门设置而突出纵向管理结构层次的目的。横纵结构协调均衡,既能保证员工的执行力,又能保证权力集中统一,这样就可以避免部门之间分工不均衡且容易脱节的情况,并且可以建立有效的监管机制,对各部门之间的工作协调监督管理,对领导层负责。

### (二)爱丁堡国际艺术节

爱丁堡国际艺术节始创于1947年,开创了二战之后世界表演艺术新版图,是全世界历史最悠久、规模最大的国际性艺术节之一。其不仅牢牢占据欧洲乃至世界表演艺术领域的高地,同时也深远地影响了当代表演艺术的发展方向和管理思路。2019年的爱丁堡国际艺术节上演了293场演出,来自41个国家的2800名艺术家为43万多名观众[①]多层次、

---

① 爱丁堡国际艺术节官方网站:https://www.eif.co.uk/ Edinburgh International Festival Annual Review 2019。

多角度地呈现了一场场规模宏大的艺术盛会。爱丁堡国际艺术节的成功不仅仅在于其高品质的演出,更重要的是其国际艺术节管理理念的创新与组织结构的合理设置。

爱丁堡国际艺术节层级架构明确,经营运作思路清晰,其组织机构主要分为3个层次:董事会层、执行管理层和辅助执行层,这3个层面协同合作,保障艺术节的顺利举办(图6-8)。董事会层面决定了艺术节的战略发展方向,其中艺术节委员会的大部分成员由当地的企业家组成,所做的决策极大程度上代表了爱丁堡这座城市的经济利益与社会效益。执行管理层主要负责爱丁堡艺术节的策划、管理与执行工作,具体由爱丁堡节事中心有限公司(Edinburgh Festival Centre Ltd.)运营,其公司所在的办公建筑也成了游客观光旅游的重要景点。艺术节的辅助执行层则由一些职能部门构成,如银行、审计、法务等,以此来保障艺术节的顺利推进。由此可见,爱丁堡国际艺术节组织机构横纵结合,但以横向组织机构为爱丁堡国际艺术节的显著特征。

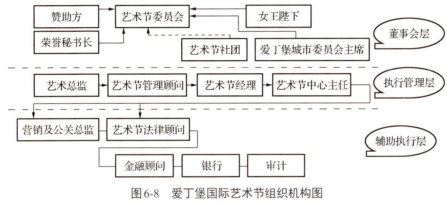

图6-8　爱丁堡国际艺术节组织机构图

(图片来源:徐颖.艺术节事的影响研究[D].上海:华东师范大学:35)

### (三)新加坡国际艺术节

新加坡国际艺术节(Singaopre International Festival of Arts,SIFA)由新加坡国际艺术理事会(National Arts Council,NAC)主办,新加坡国家艺术委员会下属的公司艺术之家有限公司(Arts House Limited,AHL)来运营与管理。SIFA是完全由官方出资主办的国际性艺术节之一,每年5月底到6月中旬举办。该艺术节规模较大,除了音乐、舞蹈、戏剧的演出和艺术品的展出外,还有专门为儿童及家庭设计的节目。

新加坡国家艺术理事会成立于1991年,隶属于新加坡新闻、通讯及艺术部,是主导新加坡艺术发展的法定机构。其宗旨是将新加坡发展成为具有特色的国际艺术之都,并以培育艺术人才、促进艺术发展,让新加坡人的生活充满艺术为工作使命。新加坡国家艺术理事会组织机构与爱丁堡国际艺术节组织机构相似,分为3个层级,分别为:理事会层、执行管理层与辅助执行层(图6-9)。其理事会层共有12位理事;执行管理层对理事会负责;辅助执行层下设文学艺术部、表演艺术部、视觉艺术部、教育发展部、观众开发部、市场开发与数字战略部、财务部和人力资源部等部门,共同为包括新加坡国际艺术节在内的文化艺术活动提供助力,促进新加坡文化与艺术的发展。

图6-9 新加坡国家艺术理事会组织机构图[①]

（图片来源：https://www.nac.gov.sg/aboutus/management.html）

### 三、国内外艺术节组织机构设置对比分析

相同点：在组织机构设置上，国内的国际艺术节和国外的国际艺术节的管理结构基本相同，都拥有最高领导层、决策层和执行层。比如，北京国际音乐节最高领导层由艺委会与理事长两部分组成，决策层为下设的节目总监、执行总监、市场公关总监以及财务行政总监等，执行层为各总监部门下设的财务部、运营部、市场部、行政部等；萨尔茨堡艺术节的最高领导层是董事会，决策层有总经理和艺术总监，执行层则是节目制作部、舞台技术部、新闻部等具体部门。

不同点：国内国际艺术节的部门设置多为横向扁平式的组织结构，而国外的国际艺术节部门设置纵向突出，为锥形的组织结构。在机构设置方面，国内的国际艺术节偏向于横向发展，部门较多而结构层次稍显不足。这样设置的好处是由于管理层级较少，信息的沟通与传递速度比较快，信息真实性较高，使得各部门能够准确高效地激发员工的工作热情和工作能力，以及员工创造性。但劣势是过大的管理幅度增加了协调、监督等方面的管理难度，也会导致部分部门分工不明确；同时管理层次结构单一，各部门之间容易脱节，导致一些部门工作繁多，而另一些部门形同虚设的极端状况。

国外的国际艺术节在机构设置上，相对减少了一些最基层部门，加设了监管层，这样就达到了缩短横向部门设置而突出纵向管理结构层次的目的。由于管理层级较多，所以管理幅度相对于扁平式的组织结构较小，每一管理层级上的管理者都可以对下属进行及时高效的管理。另外，锥形的组织结构在层级之间的设置比较紧密，这样就可以避免部门之间分工不均衡且容易脱节的情况发生，有利于工作的衔接，并且可以建立有效的监管机制，对各部门之间的工作协调监督管理，对领导层负责。但劣势是层级过多会影响信息传递的速度及准确性，会增加管理者与部门员工之间的沟通及协调的成本，增加管理工作的复杂性。

故此，在对国内外国际艺术节组织机构设置的对比分析中，我国的国际艺术节在机构

---

[①]新加坡国家艺术理事会官网：https://www.nac.gov.sg/aboutus/management.html。

设置上应吸取双方优势,横向我们应该删繁就简,减少一些作用少的虚设部门,纵向我们应该加设监管层等管理结构,使横纵结构协调均衡,既能保证员工的执行力,又能保证权力集中统一。

# 第三节　国际艺术节的领军人物

国际艺术节的举办离不开节目内容、资金支持,以及有效的营销宣传。然而这一切的完成都离不开人的支撑。要将众多优秀人才汇集在一起形成艺术节的坚实基础,起核心引领作用的人就至关重要了。比如琉森音乐节,虽然它的历史很悠久,但是在很长一段时间内都没有突破禁锢冲向国际,一直是国内性质的活动,最终是通过指挥家克劳迪奥·阿巴多、作曲家皮埃尔·布列兹和艺术管理专家迈克尔·哈弗里格的共同努力,才在世纪之交成为世界性的知名艺术节。可见,在国际艺术节中领军人物发挥了关键作用。

从领军人物的角度讲,国际艺术节的领军人物往往兼具艺术造诣与行政能力,不仅拥有艺术才华还必须拥有出色的组织能力,国内外国际艺术节关于这一点是十分一致的。国际艺术节领军人物不仅有独到的艺术眼光和专业素养,同时能够掌握行政管理的相关知识,有着驾驭全局的决策能力和资源整合的管理能力,不仅能够表现艺术,同时还可以管理好艺术的发展。国际艺术节的领军人物一般分为艺术总监和行政总监。

## 一、艺术总监

艺术总监是一个艺术机构内艺术生产的设计者和领导者,他必须是该领域的权威。萨尔茨堡艺术节的创办人之一理查德·施特劳斯是德国最著名的作曲家之一。"指挥帝王"赫伯特·冯·卡拉扬也为萨尔茨堡艺术节带来了在历史上具有划时代意义的发展。北京国际音乐节的创办人兼1998年至2018年的艺术总监余隆(还是中国爱乐乐团的创建人),与世界各地众多知名交响乐团和歌剧院都有着广泛合作,有着广泛的国际资源。同时,北京国际音乐节新任艺术总监邹爽,毕业于伦敦政治经济学院经济管理本科,曾获伦敦大学学院电影文学硕士、伦敦电影学院导演硕士,深厚的文化积淀也使得她在艺术创作与管理方面得心应手。在邹爽的领导下,第21届北京国际音乐节通过《霸王别姬》《赵氏孤儿》姊妹篇对"中国概念"进行了新探索,2019年更以主题"新古典,乐无届"为古典音乐这一传统艺术探索出全新的风格定位,同时也为音乐节倡导并不断深耕的"中国概念"领域注入了新鲜的活力与血液。

从业务上看，艺术总监需具备前瞻性的眼光，对国内外艺术发展趋势有深刻的了解，在此基础之上来制定国际艺术节发展的长期规划及批准后的具体执行方案，制定演出计划，安排演出节目，负责邀请艺术家及艺术团体演出及主要节目的排练和公演。另外，艺术总监还需参与艺术团体的重要公关活动，充分运用本人的知名度和影响力为艺术机构的发展创造有利条件。

## 二、行政总监

行政总监是艺术表演机构内总揽行政和经营事务的负责人，主要负责国际艺术节的行政管理，包括人事和财务等。行政总监要协助基金会筹款，制定运营计划和年度预算，负责市场的营销和推广工作，具体组织和实施艺术节整体发展的事业安排，代表国际艺术节进行对外合作的谈判工作及相关合同的签署。

## 三、领军人物所具备的特质

### （一）沟通能力

国际艺术节的领导者需要具备清晰的表达能力，包括口头及书面性质的沟通。国际艺术节领军人物对外不仅要与各个国家的艺术家、艺术团体沟通合作，对内还要与国际艺术节的工作人员保持高效沟通。这样才能够保证国际艺术节上演一流的曲目，增强艺术节各部门员工与国际艺术节的紧密关系，确保国际艺术节可以持续稳定运行。

### （二）协调能力

每年的萨尔茨堡艺术节和北京国际音乐节都会有大量来自世界各地的著名艺术家和艺术团体演出。作为国际艺术节的领军人物，要领导与管理国际艺术节工作人员、演出团体等，有效协调这些资源，包括演出的时间与场次安排、演出人员住宿与排练安排等。另外，演出经常会有突发的状况发生，管理者必须采取有效手段对其进行妥善的解决。

### （三）统驭能力

对于国际艺术节来说，举办一次国际艺术节不算什么，能够组织一个团队持续每年举办，逐渐形成品牌才是最困难的。一个人是否适合管理者岗位，取决于多个条件，而条件之一就是要具备创建团队的能力，拥有出色的个人魅力及统驭能力，才可以创建一个完整的艺术节。

### （四）培训能力

国际艺术节的领导者需要对不同性格、不同能力的人采取适合其成长的培训方式，提升国际艺术节整体竞争力。领导者的培训能力体现在3个方面：首先是对国际艺术节工作人员的培训，其次是对国际艺术节志愿者的培训，最后是对国际艺术节接班人的培训。

### （五）资源管理能力

国际艺术节的领导者需要有资源管理能力，在尊重艺术规律和市场规律的基础上，为国际艺术节选择最有效的资源组合方式，提高资源利用率，实现艺术与市场的统一、社会

效益与经济效益的统一。

### (六) 广泛的知识及经验储备

国际艺术节的领导者应该拥有广泛的知识储备,不仅要有艺术学、管理学、经济学等方面的知识,还要有对于法律知识的储备,包括合同、版权、公司法、就业问题等方面,以及系统性的市场营销知识积累,包括市场调查、营销策划、文案写作以及宣传印刷品的开发与使用等。

### (七) 对文化政策的敏感度

国际艺术节的领导者应该对国家文化艺术部门及相关文化艺术政策有广泛了解,并深入研究。对于文化市场的发展与变化拥有敏锐的洞察力,从而确定国际艺术节的核心发展部门,把控工作效率,以更好地实现国际艺术节的专业性、系统性。

### (八) 判断能力

国际艺术节的领导者应该能够根据现有信息做出高质量的决策,并且也有能力评估他人的决定、行为等。特别是面对重大的问题时,往往机遇与挑战并存,需要领军人物能够对问题进行快速判断,抓住时机,大胆决策。

### (九) 抗压能力

在面对巨大压力时,国际艺术节的领导者应当具有积极的态度,乐观面对压力,采取正面方式去解决问题。

# 第四节 国际艺术节组织机构管理机制及方法

从员工激励的角度讲，国际艺术节的激励机制与普通机构的激励方式虽有相似之处，但也有本质上的不同。不同之处在于国际艺术节一般是在固定的时间段举办的。在举办期间节目集中上演，这就有可能造成部分部门员工在国际艺术节举办期间工作时长增加、工作量加大。此外，国际艺术节的常设员工一般数量较少，比如香港艺术节中全年为艺术节工作的常设员工一般为30人，他们全程参与艺术节的前期准备、中期执行及后期总结的工作，但是大型的国际艺术节仅仅靠这些人是远远不够的，香港艺术节在举办期间会大量地招募志愿者，平均人数为每年200~300人之间，来共同推进艺术节的顺利举办，因此在激励方式上会带有国际艺术节特有的"气质"性的变化。

表6-2 常设员工与志愿者的优劣分析[1]

| 员工性质 | 优点 | 缺点 |
| --- | --- | --- |
| 常设员工 | 稳定劳动力<br>对组织机构有归属感<br>可发展长期关系 | 薪金的成本<br>福利和税务负担 |
| 志愿者 | 不涉及成本<br>可以寻找特别技能<br>可以建立社区关系 | 需要不断培训<br>人员流动性高<br>可能缺乏技能经验 |

## 一、国际艺术节常设员工激励机制

国际艺术节是非营利性组织机构，通常常设员工较少，其在国际艺术节中工作不仅仅是因为对事业的热爱，也是因为将之作为主要的谋生手段，这点与艺术节筹备与举办期间的志愿者不同，这就需要不同的激励方式来实现对于员工的激励。受机构设置的影响，国内的国际艺术节更偏向于对各个部门的统一管理，这样的机制虽然可以使各部门的管理及激励更加集中有效，但却难以建立一个平等健全的激励机制。而国外的国际艺术节如

---

[1] 郑新文：《艺术管理概论》，上海音乐出版社，2017，第152页。

萨尔茨堡艺术节等,这种横纵分明的管理层次就有利于其建立平等、有层次的激励机制体系,而这种公平健全的激励机制对于员工工作积极性的影响是十分深刻而长远的。

### (一)激励环节要凸显行政管理的公平公开

现代社会讲求公平公开,追求公平是每个公民的基本诉求,激励环节要凸显行政管理的公平与公开。像萨尔茨堡艺术节每年的财务报表都会从官方向民众公开,将其盈亏、收入结构、成本控制、预算方案、支出明细、融资成果、员工薪金一并列举,并附以上一个演出季的演出场次、演出内容及相关评论、教育推广项目受众情况。简明、清晰、极具说服力的数据可以使常设员工更加深入地了解国际艺术节的全方位发展,而非仅仅局限于自身的工作岗位。从某个角度来说,激励环节的合理性能够彰显国际艺术节行政管理的透明化、公开化,实现公平公正,能够让国际艺术节内部人员在激励过后收获自己的劳动成果,满足精神需求。从另一个角度来说,人力资源激励环节不仅要让国际艺术节内部人员感觉到公平,还要兼顾志愿者、赞助方等外部人员。

### (二)激励手段要体现行政管理的即时高效

激励手段不仅要体现出国际艺术节的公平公开,还要坚持即时高效的原则。即时高效指的是工作人员在工作中表现突出,国际艺术节的管理者就要对这些成员进行鼓励,第一时间为其"打鸡血",一旦时间拖延,激励效果就会大打折扣。针对北京国际音乐节的工作人员来说,若是能够适时地对工作人员进行激励,工作人员心理上会有强烈的满足感与成就感,领导的认可与重视能够为其带来不竭的工作动力;得到家人与周围的认可,有助于其树立积极的工作责任心。国际艺术节组织机构中的激励手段与行政管理有异曲同工之处,在遵守即时的情况下,还要坚持高效原则。

### (三)激励机制要坚持行政管理的公益性职能

德鲁克(Peter F. Drucker)认为:激励员工创造最佳绩效的工作动机唯一有效的办法是"加强员工的责任感"[①]。国际艺术节作为非营利组织,其对于人力资源的激励机制就要求一定的公益性职能,通过对社会公众实施各项公益服务,能够进一步改善国际艺术节员工对国际艺术节的认知,如北京国际音乐节每年开展的大师课、校园音乐会及有著名艺术家参与的讲座、免费儿童专场音乐会和专场民族音乐会、青少年音乐教育项目等公益活动,帮助国际音乐节的公益职能有进一步的提升,紧扣使命与责任,增强员工的责任感与使命感,更好地激励员工。

从人力资源激励机制的角度讲,对于国际艺术节人力资源管理体制的发展与完善不仅要依靠领军人物的个人魅力,而且要在加强机构设置横纵发展的基础上,建立健全平等的人力资源激励机制。

## 二、志愿者管理

志愿者又被称作义工,志愿者加入非营利组织的目的,在于他们希望通过对空闲时间

---

① 肖帆:《非营利组织专职人员激励机制研究》,硕士学位论文,南京大学商学院,2016,第33页。

的充分利用,为社会提供更加温馨的服务。他们的出发点摒除了名利的诱惑,愿意在不计报酬的前提下服务。虽然志愿者的工作需要其主动付出,牺牲部分时间,但是被帮助者也要给予他们充分的理解与尊重。志愿者服务不仅是对工作的负责,也是对自我的一种肯定。联合国对志愿者服务进行了准确的定义,指的是在不计任何物质报酬的前提下,对社会的服务具有自我奉献的精神。

志愿者的服务项目众多,其中可能涉及的范围有环保、教育、服务等等,所以在进行划分时,想要完全统一标准有一定难度,这时就要对志愿者的种类进行划分:一是从职权的角度划分,包括政策制定、庶务以及直接服务类型;二是从时间角度考虑,可以将其简化,分别是定时性与临时性;三是按照服务的类型划分,将其划分为福利、文化与教育类;四是根据服务区别,将其划分为行政性、专业性以及辅助性。

(一)志愿者招募渠道与标准

1. 什么是志愿者招募

志愿者招募是寻找能够满足组织需求的志愿人员的过程,这些人员基于某种原因,愿意义务地参与组织设定的工作。招募志愿者就是要确定这些人员,把他们安排在适当的位置以实现组织目标,并在此基础上通过这些岗位的工作满足志愿者自身发展的需求。

志愿者参加义务活动的目标包括三种。第一种就是自我价值体现,参与者想利用参加公益活动的机会加强自我锻炼,获取个人内在满足感,按照个人感受决定是否参与志愿者活动。第二种就是人际取向问题,参与者考虑到个人与集体的关系,参加志愿者服务在于得到他人的肯定。第三种就是个人情怀,志愿者为回报社会,得到社会认可,而参加公益活动。

2. 招募的一般困难

由于国际艺术节演出时间集中,所以演出季格外繁忙。面对这一特征,国内外各大艺术节在举办期间都会招募大量符合要求的志愿者来有效地缓解大量演出的压力,志愿者的招募在国际艺术节的举办期间就显得尤为重要,而国际艺术节在招募过程中往往会遇到招募不到符合需求的志愿者这一难题,这就要求相关部门分析和确定国际艺术节究竟需要何种类型的志愿人才,有的放矢,在志愿者的招募和管理过程中,建立各自的培训和管理机制。

3. 招募的志愿者类型

国际艺术节通常招募两种志愿者,一是对技术上没有特殊要求的一般工作者,一是需要一定的特殊技能的岗位。前者要求简单,大部分志愿者都可以担任,一般经过简单培训就可以胜任,他们一般可以从事一些演出宣传方面的执行工作,或是人员接待等具体的会务工作。而后者属于有目的性的招募,需要有一定技能的人才,这就要求志愿者具备不同的能力(如表6-3)。例如,北京国际音乐节于2015年对于志愿者招募主要在语言表达能力、办公软件操作方面、工作态度、自身形象以及工作的抗压能力方面做出一定要求,志愿者基本要求满足才可保证服务的达标;上海国际艺术节志愿者招募则要求高等院校在校学生,或其他年龄在18周岁至64周岁之间的,具有高中以上学历,还有特别的一点就是热

爱文化艺术以及有团队合作的精神。萨尔茨堡艺术节对志愿者要求相对较为简单,即年龄至少18岁,愿意每周工作6天,可以加班,特别是在7月和8月。

### 4. 招募的渠道

国际艺术节的招募渠道一般有两种,除去以往的官网,在高校寻求特殊要求的志愿者的做法也十分普遍。萨尔茨堡艺术节全程参与的模式是琉森音乐节、爱丁堡国际艺术节等其他国际艺术节都有的一个特色模式,也就是市民、表演者、生意人共同参与的模式。此外,萨尔茨堡艺术节每年都会有艺术实践活动,也就是邀请专业院校的学生前来参与,以激发艺术节活力。

表6-3 部分国际艺术节志愿者招募岗位及要求[①]

| 音乐节名称 | 招募要求 | 招募岗位 |
| --- | --- | --- |
| 北京国际音乐节 | 良好的语言表达及沟通能力,较好的文本书写能力,较好的英语口语及书写能力;熟练使用office等常用办公软件及设备;做事踏实、认真、细心、有责任心;能够承受连续高强度工作的压力 | 媒介部<br>A. 协助媒介部日常工作的完成,包括新媒体的更新和维护、资料整理、广告投放等;<br>B. 主要协助完成演出期间花絮撰写、文件翻译、新闻发布会及媒体见面会的现场执行及稿件撰写 |
| 上海国际艺术节 | 高等院校在校学生;热爱文化艺术;认真务实,细致耐心,具备良好的团队协作精神;能够接受工作安排,服从统一管理 | 1. 办公室及财务部<br>协助进行艺术节相关的行政、文书、人力资源、档案、财务等工作<br>2. 节目交易部<br>前期的国内外联络、推介工作;艺术节相间的现场接待、翻译工作<br>3. 宣传公关部<br>媒体接待工作<br>4. 演出展览部<br>协助进行艺术节演出、展览项目相关的信息收集、沟通协调等工作 |
| 萨尔茨堡艺术节 | 全程参与(欧洲艺术节的特色)<br>发给每个市民3张表格:一张是申请表,任何市民都可以选填,选择为艺术节工作,因为整个艺术节只有8个全年全职工作人员;第二张表格是"做买卖的",当地青年旅馆、私人旅馆、酒店,在夏天都会涨价,于是当地市民出租的50至150欧元一周的套间,就成了大热门;最后一张是参与演出 | 无部门要求 |

---

[①] 杨鹤:《北京国际音乐节与萨尔茨堡音乐节组织机构管理比较研究》,硕士学位论文,天津音乐学院艺术管理系,2017,第34页。

续表

| 音乐节名称 | 招募要求 | 招募岗位 |
|---|---|---|
| 琉森音乐节 | 琉森城内各大酒店管理学院的学生,如位于琉森州内的瑞士HTMi国际酒店旅游管理学院。 | 无部门要求 |

### (二)志愿者的日常管理

#### 1. 志愿者管理方式

随着经济生活的发展、生活水平的提高,越来越多的人开始关注生活困难者。志愿者活动由多种形式组成,不但包括大型群体服务活动,也包括部分指定人群服务活动;高端服务与低端服务结合。根据社会的进步,若是志愿者活动形式还是停留在原地,那么无法体现我国社会的发展,也无法展现志愿者的魅力。所以,志愿者管理应该对自身的服务活动有选择权,这对于国家与人民都有好处。要尽可能提高志愿服务的科技含量与社会效果,加大其参与的力度。

#### 2. 国内外志愿者管理方式对比分析

在志愿者管理方面,国内的国际艺术节主要招募高校学生,划归各部门管理;国外的国际艺术节主要招募社会人员,集中培训管理。

国内国际艺术节的志愿者一般没有专设的部门进行管理,而是由需要志愿者的部门自己招聘,自己进行志愿者培训和管理。这样分散型的志愿者管理机制的优点在于部门需求集中,志愿者能够最大限度地发挥自己的作用,而缺点在于缺乏一个平等集中的体制,志愿者能力参差不齐。国外的国际艺术节,其志愿者由单独的志愿者管理部门管理,统一进行志愿者的招聘、培训和日常管理,这样集中型的志愿者管理机制的优点在于对志愿者的管理统一高效,可以保证志愿者的水平,而缺点在于不够有针对性,但这一点可以通过分部门工作前的磨合解决。

国内的国际艺术节在志愿者管理方面可以向国外的国际艺术节学习,设立专门的志愿者管理部门进行统一的志愿者培训管理和招募工作,在执行分部门工作之前,再由不同部门进行分散管理,以形成集中而又具有针对性的志愿者管理机制。

### (三)志愿活动流程

#### 1. 制定活动方案

志愿者在进行招募前,人力资源部门工作人员要根据项目组织的实际情况,对招聘岗位有明确的活动方案,只有这样,才能够保证志愿者数量和类型与需求相符,一致性加大。进行规划过程中,应该对活动中的每个细节,例如地点、时间等有明确安排,争取制定出科学的活动方案,指导接下来的服务工作,进而确保工作能够按照正常流程进行。

#### 2. 工作详解

工作详解指的是国际艺术节组织机构的人力资源部门工作人员立足于本组织实际情

况与志愿者自身基础,对工作进行了解以及完成任务的过程。人力资源部门的工作人员进行必要的工作分析,对于国际艺术节的人力资源管理有很大帮助,有助于其对于实施中的具体资料有更加精确的掌控,在人事做决定时也可以提供理论依据,有利于完善国际艺术节的管理职能。

### 3. 志愿者招募

志愿者招募指的是根据实际需求,对国际艺术节志愿者进行公开招聘,在完成任务的前提下满足项目组织对志愿者的需要。志愿者招募通常包括一般招聘与目标招聘。一般招聘指的是对志愿者专业性要求较低,符合基本要求即可,此类型招聘可以利用多媒体信息技术平台发布招聘信息、进行宣传,招聘合适人才。目标招聘相对来说对于志愿者的要求较高,尤其是在专业性方面,因此,目标招聘的原则就是要具有目标性与针对性。

### 4. 志愿者培训

国际艺术节人力资源部门的重要职能之一就是对新人进行培训。志愿者按照既定计划完成招聘之后,人力资源部门要根据时间与服务要求对志愿者进行培训。按照工作的基础性要求,志愿者必须要在短时间内学会服务中的基本应用技能,保障志愿服务能够高效优质完成。有效的培训能够让志愿者更加了解自己的项目服务,树立对工作的信心,提升个人发展。

### 5. 服务评价

志愿者在活动过程中以及活动结束之后,国际艺术节人力资源部门要针对个人的表现,对他们培训期间的表现做出评价。志愿者服务评价旨在帮助志愿者与部门认识培训中的缺点,便于快速改正,并且随时进行总结。评价的类型包括两种,一是正式评价,二是非正式评价。正式评价相隔时间较长,几乎每年一次,这样对志愿者的优势和不足有一个详细的了解;非正式评价则需要时时对其进行评价。

### 6. 有效激励

参与公益活动的志愿者并不是为了名或利,因此对于表现突出的志愿者进行激励的最好方式就是非物质奖励。国际艺术节相关部门在志愿者完成任务的过程中,要能够站到志愿者角度对其工作给予肯定,善于发现志愿者的优点并表扬鼓励,使其能够具有荣誉感与成就感,在无形中给他们继续完成工作"浇水施肥",以使志愿者保持饱满的热情。对志愿者的鼓励,若仅仅是依靠精神激励法,未免显得有些单一,还是要坚持精神与物质的双激励原则,才可以增强志愿者的归属感,保证志愿者能够长久稳定地坚持工作,为公益事业做出贡献。

## 三、志愿者激励机制

### (一) 国内的激励方式

#### 1. 志愿服务文化

志愿者服务具有明显的特点,就是志愿者服务活动不以获取经济报酬或物质奖励为

目的。我国最早出现志愿者服务可以追溯到20世纪中期,源头为雷锋同志的光荣事迹与我国传统美德相符,国家开始宣扬向雷锋同志学习,由此出现了第一批志愿者。2001年北京申奥成功后,我国政府也更加注重志愿服务的发展。对于志愿者服务活动的相关规定,由中共中央宣传部与中央文明办共同负责制定。中宣部与中央文明办在制定规范前,充分调动了自身的主观能动性,将志愿活动范围进行了推广,其中还涵盖了部分山区与城乡结合体,这就让志愿服务更加深入人心,并慢慢走向成熟。

如今,志愿者的服务事业已经有了多种多样的变化,开始服务于不同行业,其社会影响力也逐渐加大,公益行为的背后也产生了一定的经济效益。与此同时,志愿者数量在社会范围内已经大幅度增加,形成了一股合力,而且为便于辨别,还分门别类,对于专业等进行了明确的划分。志愿者服务的普及与发展是志愿者数量增加的前提,其中文化艺术志愿者服务门类成为近些年悄然兴起的新型服务力量。

文化艺术志愿者服务对于国内的国际艺术节、大剧院、交响乐团的发展都是至关重要的。经过文化活动在各地区的举办,老百姓可以通过志愿服务亲身体会到国际艺术节带来的益处,深入了解国际艺术节与城市发展的重要关系。同时,国际艺术节等文化类活动也可以通过志愿服务来不断引领观众投身精神文明建设,在群众中不断建立雄厚的基础。

#### 2. 建立教育培训体系

建立教育培训体系无论是在企业的运营中,还是在非营利组织的管理中,都是必不可少的重要组成部分,很多法律条款中对于志愿者具有接受培训的权利都有明确的规定与说明。国内外的国际艺术节在繁忙的演出期间都会招募大量的志愿者来推进工作进程,有效缓解来自演出等各项活动的压力,所以志愿者教育培训体系的建设是国际艺术节管理者十分关注的事情。对于非营利组织的志愿者,实施培训主要是向其传授一些基本的知识、技术、经验、方法等,培养志愿者多方面能力,以保障志愿服务活动顺利完成。其目的就是通过培训使志愿者明确组织定位、提升服务技能,让志愿者了解所要承担的工作职责及社会责任,积极主动投身于志愿者服务当中,实现合作共赢。实施教育培训的体系主要分为三部分,即评估、计划、实施。对志愿者的教育培训首先是对志愿者进行总体评估,充分了解志愿者的具体情况与需求,明确志愿者进行志愿服务的动机;然后根据评估结果制订计划,"因材施教",针对不同类型的志愿者采取不同的培训方法;最后实施计划,对于志愿者在培训前、培训中以及培训后行为的反馈,验收评价效果。[1]

#### 3. 精神激励法

从事志愿者工作的人无在乎名或利,站在他们的角度考虑,精神上的满足要远远大于物质的满足,所以,我们不妨采用精神激励法。志愿者与普通上班族相比,并非是想通过劳动来赚钱,而是希望利用空闲时间参与到社会公益活动中来,发挥自己的自身价值与社会价值。例如,香港艺术节的正式员工只有十余人。香港艺术节大部分非核心工作都是

---

[1] 林玲伊:《论非营利组织志愿者激励机制》,硕士学位论文,宁波大学法学院,2015。

由志愿者完成的,为了表彰志愿者的杰出成就,每年都会设有专门的庆祝活动并颁发"杰出志愿者"奖项来激励志愿人群继续努力。

## (二)国外激励方式

### 1. 外在需求与内在提升相结合

国外志愿服务发展得较为成熟,对志愿者的激励方式灵活多样,根据志愿者的不同需求和动机,将外在需求与内在提升相结合来激励志愿者,调动其积极性。如:在美国,志愿者只要提供了一定的志愿服务,便可以得到一定的回报,参与"为美国服务的志愿者",在志愿服务期限达到要求后,便能够获得9450美元的奖学金,而且在就业的时候不需要参加相关的考试。[①]志愿服务意识为大多数公民所接受,参加志愿服务活动已成为广大公民的自觉行动。在德国,志愿者可以获得社会保险等方面的优惠奖励。除此之外,兴趣激励也是国外常用的激励方式。

### 2. 政府注重志愿者的培训和激励

英国在对志愿者的培训和激励上是典型的代表,英国政府对于志愿者的激励体现在3个方面:首先是对民众志愿精神的培养,比如从小就培养孩子们回报社会的观念,在大学设置社会实践的学分,设立专属于志愿者的社会奖项;其次,政府为维护志愿者权利及推动志愿者服务,制定了一系列法律法规;最后,政府还十分注重对志愿者的教育和培训,比如在组织机构中设立专门的志愿者部门,针对志愿者群体进行教育和培训。

## (三)国内志愿者激励机制面临的问题

### 1. 激励方式单一

我国的非营利组织虽然经历了一段发展过程,激励机制也在慢慢形成,但是其发展相对于国外的志愿者激励机制来看,激励方式较为单一,覆盖范围较窄。国内的志愿者激励方式主要采取的是精神激励法,一般来说是给予志愿者一定的荣誉称号,或者领导给予精神或话语鼓励。虽然说这种方法在一定程度上可以增强志愿者的归属感,但是单一的精神激励方式并不能满足所有志愿者的需求。另外,给予荣誉称号的激励方式只限制于事后表彰,没有考虑到事前及事中的激励对于志愿者工作的作用。同时也较少采用物质激励的方式,适当的物质激励可以提高志愿者的工作热情。

### 2. 志愿者培训制度不成熟

上文提到国内国际艺术节的志愿者一般没有专设的部门进行管理,而是由需要志愿者的部门自己招聘,并进行志愿者培训和管理,没有统一的培训制度及流程,导致培训不能达到预想效果。通常采用开会或者上课的形式来完成培训,内容也多为老志愿者的实践经验,缺乏系统性的训练。这种"老带新"的方式,导致志愿者难以在短时间内提升自己的工作能力、服务水平,无法调动志愿者的积极性,容易对国际艺术节的开展产生阻碍作用。

---

① 林玲伊:《论非营利组织志愿者激励机制》,硕士学位论文,宁波大学法学院,2015,第22页。

### (四) 志愿者激励措施完善方法

#### 1. 创新国际艺术节志愿者激励机制理念

(1) 了解志愿者的需求

马斯洛(Abraham H. Maslow)的需求层次论中说到每个人都有5个层次的需要:生理的需要、安全的需要、社交或情感的需要、尊重的需要以及自我实现的需要。[①]不同时期的志愿者有着不同的需求,同时,不同年龄段的志愿者加入国际艺术节的目的和需求也不尽相同,譬如在国际艺术节的团队中寻找志同道合的朋友,通过自己的努力与奉献来体验被尊重的感觉,或者是为了成长与发展、挖掘自身的潜能等等。所以充分了解志愿者的需求,能方便管理者更好地完善志愿者的激励方式,引导志愿者将自身的需求或追求与组织的发展联系起来,从而实现组织与个人的双赢。

(2) 与志愿者建立"共同愿景"

对于国际艺术节来说志愿者是十分重要的组成部分,但是每一位志愿者都有独一无二的经历及不同的价值观,如何让具有不同价值观的志愿者更好地融入组织积极工作则是非营利组织建立创新激励机制时需重视的问题。这就需要管理者将组织文化转化为志愿者的个人信念,与志愿者建立"共同愿景",即组织内每一位成员共同认同的价值观念、信念、传统、活动方式及各种规范。[②]如在招募志愿者时管理人员应把组织的文化、价值观念阐述给志愿者,以期给予双方更多的选择机会,"志同道合"才能更好地进行工作。同时,志愿者在工作期间也需要度过一段磨合期,来与组织建立"共同愿景"。另外,国际艺术节通常有着杰出的领军人物,领军人物可以充分发挥个人魅力及引领作用,增强组织与志愿者凝聚力。

#### 2. 改善国际艺术节志愿者激励机制的制度设计

(1) 改革培训制度

培训其实是一种有效的激励手段,管理者应根据不同阶段的志愿者制定不同的培训制度。对于刚刚加入国际艺术节志愿者行列、无工作经验的人员,如学生群体,则可以采取工作前培训,告知志愿者工作职责,以及组织文化等内容。对于有一定经验的志愿者,则可以多采取经验交流的培训方式。对于不同类型的志愿者也可以采取"因材施教"式的培训,如:对于领袖型志愿者,可增加管理技能培训等。

(2) 采用多样激励方式

上文提到国内的国际艺术节组织机构多采用精神激励法,对于物质激励、目标激励等方式重视程度不高,造成此情况的原因主要是我国国际艺术节出现的时间较晚,人们对于志愿者的看法还处在认识初期,志愿者的激励机制还没有发展成熟,同时国际艺术节由于其公益性导致非营利组织资金来源匮乏,致使较多的激励方式被忽略。但是光靠精神激

---

[①]MBA智库百科:马斯洛需求层次论 https://wiki.mbalib.com/wiki。
[②]郑新文:《艺术管理概论》,上海音乐出版社,2017,第164页。

励是不够的,对志愿者也需要有适当的物质奖励,并不是说得奖励多么贵重的物品,而是因为志愿者更看重的是奖品所代表的被认可,它代表着管理者或者观众对于志愿者工作的认同与欣赏。比如:在国际艺术节举办期间给予表现优异的志愿者重要表演的免费门票、纪念品等。另外,可适当采用目标激励法,有了明确目标就会产生积极向上的动力。但在设置目标时一定要参考志愿者需求,制定具体可实施的目标。

**参考文献**

[1] 谢大京.艺术管理[M].北京:法律出版社,2012.

[2] 北京国际音乐节艺术基金会编委会.节日节拍:北京国际音乐节的故事[M].北京:同心出版社,2012.

[3] 方世忠.世界演艺行业:国际对标和中国案例[M].上海:上海文化出版社,2010.

[4] 陈圣来,等.艺术节与城市文化[M].上海:上海社会科学院出版社,2013.

[5] 张蓓荔.音乐商务项目策划教程[M].上海:上海音乐出版社,2012.

[6] 王名,李勇,黄浩明.德国非营利组织[M].北京:清华大学出版社,2006.

[7] 王名,李勇,黄浩明.美国非营利组织[M].北京:社会科学文献出版社,2012.

[8] 王名,李勇,黄浩明.英国非营利组织[M].北京:社会科学文献出版社,2009.

[9] 傅才武,陈庚.艺术表演团体管理学[M].湖北:湖北人民出版社,2013.

[10] 周三多.管理学[M].北京:高等教育出版社,2014.

[11] 郑新文.艺术管理学概论[M].上海:上海音乐出版社,2018.

[12] 张蓓荔,刘峥.国际艺术节与城市发展高峰论坛综述[J].天津音乐学院学报(天籁),2014(3):25-34.

[13] 韩晓波,范艾婧.来自国际顶级音乐节的六大启示:"国际艺术节与城市发展高峰论坛"综述[J].人民音乐,2014(9):15-19.

[14] 肖雅婷.萨尔茨堡艺术节及其城市发展的相关性[J].音乐传播,2015(2):99-103.

[15] 侯琳琦,李艳红.透视北京国际音乐节艺术管理模式的创新[J].人民音乐,2008(2):81-83.

[16] 刘靖之.访萨尔茨堡艺术节新闻部主任韦汉斯[J].音乐艺术,1997(2):76-78.

[17] 张雪妍.北京国际音乐节与上海国际艺术节运作模式比较研究[D].天津:天津音乐学院,2015.

[18] 王培.非公募艺术基金会运作现状研究[D].北京:中国艺术研究院,2012.

[19] 梁娅青.京沪国际艺术节对城市文化促进作用研究[D].天津:天津音乐学院,2014.

[20] 杨鹤.北京国际音乐节与萨尔茨堡艺术节组织机构管理比较研究[D].天津:天津音乐学院,2017.

[21] 林玲伊.论非营利组织志愿者激励机制[D].宁波:宁波大学,2015.

[22] 董天然.艺术节源流与当代发展研究[D].上海:上海戏剧学院,2015.

[23] 徐颖.艺术节事的影响研究[D].上海:华东师范大学,2006.

# 第七章

国际艺术节的衍生产品经营及周边产业开发

国际艺术节的衍生产品和周边产业已渐渐成为国际艺术节不可或缺的重要组成部分,从国际艺术节经营的边缘到如今成为主流产品之一。衍生产品经营及周边产业开发摆脱了被忽视的尴尬境地,变得越来越不可缺少。国际艺术节的周边产业带动能力集中体现了国际艺术节的品牌价值和影响力。国际艺术节的衍生产品和周边产业的经营使得国际艺术节可以真正地改变一座城市,繁荣一方文化。本章分为四节进行论述,并结合典型案例进行分析,以期完善国际艺术节的经营管理体系。

# 第一节 国际艺术节衍生品的概念与特点

## 一、艺术衍生品及国际艺术节衍生品的概念界定

"衍生"一词带有衍变、产生的意思。衍生品一词原指经济学中的一种金融工具,在金融学中一般表现为两个主体之间的一个协议,其价格由其他基础产品的价格决定。

衍生品这一词语在艺术领域中,最早出现于视觉艺术中,被称为"艺术衍生品""艺术授权品",在艺术市场营销学中也称为"副产品"。由于艺术衍生品尚未在学术界和业界形成成熟的定义,所以对它的界定和分类也相对模糊。随着艺术衍生品行业的快速发展,一些边界逐渐形成。

视觉艺术中的"艺术衍生品"是指由艺术作品衍生而来的艺术与产品的结合体,是由艺术家授权而开发的具备一定的艺术附加值的产品。这种产品通常又分为两类,即静态衍生产品和动态衍生产品。[1]

在艺术市场营销学中,Francois Colbert 在 *Marketing Culture and the Arts* 一书中给出了副产品(Spin-off Products)这一概念。他将文化产品分为艺术品本身、副产品、相关服务和消费者的产品体验四个方面。一些组织中的艺术总监往往会综合考虑副产品、相关服务和消费者的产品体验三种要素,做出决策[2]。

国际艺术节衍生品是将抽象的艺术具象化,将无价的艺术价值化,从无形到有形的转变过程。我们可以将国际艺术节衍生品定义为由国际艺术节品牌或节目衍生而来的具有国际艺术节品牌或节目附加值的产品。根据产品属性的不同,它又分为静态衍生产品和动态衍生产品两种。

## 二、国际艺术节衍生品的特点

国际艺术节衍生品蓬勃发展,已经成为一股令人无法忽视的力量,影响着节庆活动的

---

[1] 白晶:《浅析艺术市场中艺术衍生品的产业化运作》,《大众文艺》2012年第10期,第284—285页。
[2] Francois Colbert, *Marketing Culture and the Arts* (US: Chair in Arts Management, 2007).

经济效益和人们的日常生活,成为艺术和日常生活之间的桥梁和纽带。从受众角度来看,国际艺术节衍生品的特点主要有艺术性、实用性和收藏性;从更宏观的角度来说,国际艺术节衍生品还具有创新性、教育性、推广性、商业性等特点。

## (一) 艺术性

国际艺术节衍生品以国际艺术节品牌形象、艺术作品为依托,结合新载体的材料、质地和形制特点,注重产品的图像式描述和美学表达,形成具有一定艺术附加值的日常生活用品,此可谓"日常生活审美化"的物化之道。费瑟斯通痴迷于当代都市生活的审美解读,认为消费社会绝不能仅仅被视为在释放某种"一统天下"的物质主义,因为它同样向人们展示叙说着欲望的梦幻图像,将现实审美化又去现实化。波德里亚和詹姆逊正是抓住这一点,强调了图像在消费社会中担当的新中心角色,从而使文化有了史无前例的重要性。国际艺术节衍生品将品牌形象转化为实际物品,融入、铺陈并修饰日常生活,"将现实审美化又去现实化",以艺术化的方式抹去日常生活的平庸与乏味,映出生活中的惬意与趣味。

国际艺术节衍生品应具有一定的美感,并与国际艺术节的特点相关联。与普通的旅游周边产品不同,国际艺术节的衍生产品具有独特的审美要求和传播性。国际艺术节衍生产品的设计初衷,便是要以实物代表国际艺术节品牌形象,让更多的受众可以把国际艺术节的美带回家。

正所谓"视觉的锤子,语言的钉子",好的衍生品主要通过刺激人的感知系统(视觉、听觉、嗅觉、触觉等),让人产生强烈关联印象,在惊鸿一瞥中,给受众留下深刻印象。在德国波恩——贝多芬的故乡,这里不仅有贝多芬故居,更有闻名遐迩的贝多芬音乐节。这个起始于1845年的以贝多芬命名的音乐节,每年举办一次,为期一个月,上演65~70场演出,艺术家来自世界一流的乐团,演出内容及风格多样。但并不是所有人都能有幸参与其中,这时贝多芬故居博物馆的纪念品商店在某种程度上弥补了这个缺憾,起了非常重要的艺术传播作用。纪念品商店位于博物馆的进出口位置,售卖与贝多芬有关的书籍、乐谱、小型雕像等等。游客穿梭于门廊之中,仿佛回到了大师尚在的时光。

依托国际艺术节代表性人物、作品所开发的衍生品以其独特的文化价值成为艺术节的文化象征,比如贝多芬音乐节、巴赫音乐节、拜罗伊特艺术节、萨尔茨堡艺术节,其标志性代表人物分别为贝多芬、巴赫(Bach)、瓦格纳、莫扎特,以这些大师为设计灵感的衍生品比比皆是,这不仅是艺术节的延伸,将其精神层面的审美功能延展到物质平台,更是以发展艺术节历史文化脉络为己任,将艺术节的历史内涵与现代创意加持到大众的日常生活当中,在满足大众认知的同时,从另一个层面提升审美价值层次。

## (二) 创新性

国际艺术节衍生品以国际艺术节内容为基点,以创新技术和实用性为依托,是艺术与设计的完美结合。设计原则需依据国际艺术节品牌形象及特点,并根据其中的人文内涵、文化元素而展开,以创新的联合形式综合外观独特和实用有效的双重特性,获得商业性的成功。同时还必须针对目标人群进行设计,并结合当下的热点话题。例如,高音谱号回形

针、莫扎特头像巧克力等。国际艺术节衍生品种类繁多,面向的消费群体也不应局限于音乐爱好者,因此高音谱号回形针的设计,既借助了音乐的符号元素,同时又以其创意特性吸引了更多的受众。

国际艺术节通过定期上演作品为观众提供艺术享受,传播艺术品牌。创意衍生品的存在具体说来,就是为艺术节作品、艺术节品牌打开衍生内容广泛应用、融合的创作思路,提供更丰富、更宽广的文化创意载体和表现形式,培育更多的新产品、新服务以及多向交互融合发展的新业态和新市场。

除此之外,由国际艺术节衍生出的特别项目也在通过别样创意延续着国际艺术节的品牌效应,比如瑞士琉森音乐节巡演活动中的"新方舟"(Ark Nova)计划、爱丁堡艺术节的边缘艺术节等,这些特别项目以创意的演出组合、演出形式或演出类型将国际艺术节的精髓以更加现代、更加活泼的形式延展出来,以拓展更多的年轻观众市场。

### (三) 教育性

国际艺术节衍生品的教育性是最直观、最根本的特性,尤其是在各大国际艺术节为丰富观众年龄层所增设的衍生环节中,相关配套衍生品的出现,扮演着国际艺术节分身的角色。由于国际艺术节无论在举办时间、举办地点、参加方式等方面都具有一定的限制性,受众无法在规定时间内完全接受和理解艺术节所表达的艺术内涵与价值,艺术节衍生品的出现,可以大大解决这一问题,使得目标受众在日常生活中也可以不断感受到艺术节的教育延展和文化传播。例如人人都知道莫扎特和贝多芬在古典音乐史上的重要地位,但很多人会觉得他们与大众遥遥相隔,维也纳音乐博物馆出品的"贝多芬mix莫扎特音乐作品"特辑,则通过电子配乐的修改将两位音乐巨匠的作品合二为一,配以当下流行的节奏和编曲,提高了可听性,拓展了受众人群。

这里所指的商品,除普通意义上所说的静态衍生产品之外,还有由国际艺术节出品的一系列教育性拓展、普及项目,比如:萨尔茨堡艺术节青年指挥家奖、青年歌唱家大奖;琉森音乐节的乐队学院;梅克伦堡州立艺术节艺术新星音乐会;香港艺术节青少年之友计划等。

### (四) 推广性

通过衍生品来提升国际艺术节的品牌影响力,是衍生品的宣传功能,也是通过现有的受众群体去拓展潜在用户的有效途径。

国际艺术节因其举办时效、自身特点具有相对唯一性而珍贵,尤其是其在特定时间、特定地点举办的局限性,使得受众群体有所限制。国际艺术节衍生品突破了艺术节本身在参与过程中所涉及的诸多限制条件,可以让人们有更多机会和途径去了解艺术节相关产品,并产生兴趣,从而逐渐培养和吸引更多的艺术爱好者参与其中。艺术节衍生品虽然单价远远低于艺术节本身的制作成本,但在数量和种类的开发上空间巨大,艺术价值、品牌效应外延得到大大的延展和拓宽,推广力度强大。

一般而言,人们对艺术的认同感常常是以某种较为典型的符号来进行表达的。这些

经典的艺术符号构成了艺术爱好者也就是受众和作者产生共情以及在受众之间互相交流和认同的基础。以一个普通消费者的观点来看，一系列印制着国际艺术节logo的日常物品可能就是些普通的商品，甚至有点不知所谓，但是对于了解和喜爱国际艺术节的人来说，这里面处处体现了艺术节的独特理念、经典的艺术作品以及悠久的节日历史。这一种以经典艺术符号作为核心价值的衍生品，不仅可以在美观上获得普通消费者的青睐，更对有相关艺术背景的爱好者有极强的吸引力。要设计这一类型的艺术衍生品，必须要对艺术家和艺术品的特征以及符号意义进行解读和提取。对于一些有广泛认知度的艺术符号，则要进行合理的再创造。

最令人印象深刻的是，萨尔茨堡艺术节纪念品商店售卖的logo胸针。logo是品牌的视觉标志，一般分为文字logo和图形logo，图形logo往往是为了强化形象记忆，与文字logo可以搭配使用。萨尔茨堡艺术节主打红黑黄白叠色，使用无衬线字体设计，鲜明清爽，而图形中戏剧面具和萨尔茨堡城堡的简易图示则非常清晰地表明艺术节的历史和地域。因此，这样的衍生品很容易让潜在受众印象深刻、过目不忘，起到推广宣传的作用。

### （五）收藏性

国际艺术节衍生品发端于艺术，因此它具有艺术作品的基本属性，那就是有一定的审美意识。人们之所以会欣赏艺术品，尤其是那些成为经典的作品，并为它们的美所震撼，就是因为这些作品在被创造出来的过程中凝聚了艺术家对主题、旋律、人物、故事、体裁等方面的思考和灵感的结晶，艺术家在创作中所倾注的情绪和情感，构成了艺术作品美的力量。一般来说，在国际艺术节上演的作品，其经典性、传承性、革新性不言而喻，但是让这些特性长久地流传下去，便是衍生品的重要职责。国际艺术节衍生品的出现使得艺术的美在日常生活中也能经常被接触到，拉近了艺术品和人们之间的距离。人们可以选择制作精良的歌剧舞台模型放置在家中，可以收藏高度还原的贝多芬、莫扎特手稿复制品，可以将记载着艺术节发展历史的传记书籍带回家细细品味，因为这些衍生品都是具备唯一性的国际艺术节限量版产品。

除此之外，国际艺术节衍生品独特的符号意义和人文精神是其具备收藏价值的重要因素。随着国际艺术节衍生品的不断发展，其中不乏单纯的艺术替代品、高端日用品，以及具有收藏价值和市场升值潜力的投资品，如艺术家曾经使用过的物品、珍贵手稿、往来信件、稀有照片、二手唱片、纪念雕塑、纪念版海报、独家手册等。这意味着人们购买国际艺术节衍生品已经不仅仅是一种消费行为，而且是一种投资或者资产配置的行为。

> "我永远不会忘记在剧院人群之中感受那孤独、深切的幸福的几个小时，那是神经和理智充满惊恐和欢愉的几个小时，那是深入只有这样的艺术方能给人提供的、感人而又高尚的意趣的几个小时。"
> ——托马斯·曼《瓦格纳与〈尼伯龙根的指环〉》

1876年，瓦格纳《尼龙伯根的指环》全本在拜罗伊特节日剧院上演三轮，从此，这部旷世巨作的不同版本风靡全世界。这也预示着拜罗伊特瓦格纳歌剧节从此开启历史年轮。

瓦格纳对歌剧的影响,丝毫不亚于他对拜罗伊特这座城市的影响。在这里,仰慕者除了可以找到珍贵影像资料、音频资料、印有瓦格纳头像的T恤等极具收藏价值的衍生品以外,最值得一提的,便是散落于拜罗伊特全城的500尊瓦格纳小雕像(图7-1)。

**图7-1　拜罗伊特艺术节衍生品**
(图片来源:笔者自摄)

### (六)实用性

根据国际艺术节衍生产品的分类,可以看出其实用价值是非常重要的特点之一。将精神层面的体验和感受转化为物质层面的使用和消耗,也是衍生品的重要职能之一,这让艺术节可以深入到受众的生活中去,延长艺术节对受众的影响力。

与纯粹艺术作品不同,国际艺术节衍生品虽以观赏性为要义,但绝不附丽于形象的外在之美,而是在或简或繁的艺术形式中最终导向艺术的功能,沉淀于器具的物性来还原生活的本质。实用主义美学家杜威直言:"艺术产生于需要、匮乏、损失和不完备。""一个真正的美感对象并不是完全圆满终结的,而是还能够产生后果的。如果一个圆满终结的对象不具有工具作用,它不久就会变成枯燥无味的灰尘末屑。伟大艺术所具有的这种'永垂不朽'的性质就是它所具有的这种不断刷新的工具作用,以便进一步产生圆满终结的经验。"实用的艺术衍生品以世俗的方式颠覆了传承的艺术功能论,以实实在在的工具性满足了现实需要。

艺术除了宣扬美以外,也是人们表达情感和思想的一种途径。艺术作品源于生活,但是回到生活中来,除了艺术作品的稀缺性和昂贵导致了只有少数人可以理解和产生共鸣以外,艺术作品本身也往往是没有什么实用性的。这意味着从某种程度上说,艺术作品和日常生活是分离的。而艺术衍生品则是能够将对于普通人来说难以捉摸的艺术作品物化,将不食人间烟火的阳春白雪变得实用而亲切。例如,巴赫音乐节特制的帆布包,包面印有巴赫头像、巴赫乐谱等与艺术节息息相关的图画、符号,既实用,又独特。笔记本、雨伞、U盘、回形针等比比皆是。从此之中可以看出来,强调艺术衍生品的实用性,并不意味着将艺术作品无节制、不经思考地印制在生活用品上,而是要在提炼原作品的艺术符号和文化内涵之后,结合其所要依附的物品的属性进行再创造和再设计,使得艺术和生活用品两者相辅相成,才能成为一件优秀而特别的衍生品。

对于参加艺术节的一般观众而言,参加完一场或多场音乐会或歌剧演出或舞剧演出之后,留有的记忆大多是对于某个作品或某个片段的记忆,而其对于艺术节整体的记忆,由于时间限制、演出类别数量繁多、人潮拥挤等客观因素,随着时间的推移,会逐渐模糊,这种时效性的记忆会慢慢淡化。而国际艺术节衍生品是以传达艺术节历史文化意涵为基本诉求,其次才是产品本身的实体功能,它是艺术节整体品牌的分身。王明珂认为:"个人与社会常借着具形的或可见的对象或文字、图案以唤起记忆。"[1]因此借由艺术节衍生品的途径,让参与受众不仅在观演时享受一种独特的沉浸式体验,更能在离开独特氛围后仍带着"艺术节"回家,使得艺术节及演出资讯得以延伸传播,留下艺术节体验的美好记忆。

### (七) 商业性

商业性是国际艺术节衍生品的现代属性,国际艺术节衍生品是现代社会艺术与商品经济的产物。如果说,艺术性是国际艺术节衍生品的基本属性或称传统属性,那么,商业性可称为艺术衍生品的现代属性。当代商业向艺术领域的渗透,促使艺术市场迅速成熟,并催生出新的艺术商品类型——国际艺术节衍生品。国际艺术节衍生品是艺术与经济合作的产物。它的产生及发展日积月累,会形成一系列产业链,如同电影衍生品的完整模式。其经济效益虽不及国际艺术节票房运作收入,但长此以往,会成为国际艺术节运营体系中的一颗新星。

---

[1] 王明珂:《集体历史记忆与族群认同》,《当代》1993年第3期,第7–15页。

# 第二节 国际艺术节衍生品的意义与作用

## 一、传播国际艺术节文化历史、内涵特色的重要途径

国际艺术节衍生品的创作源泉来自艺术节本身的文化历史、艺术特色以及文化符号,开发的本意在于传播与艺术节相关的内涵特色,扮演文化传播载体的角色,是艺术节无形艺术内容的横向延伸。对于参加艺术节的观众来说,由于艺术节上演的节目极具时效性,且其中不乏难以迅速理解的深奥作品,那么蕴含着设计师独特创作理念且形象生动的衍生品,便促使他们主动加入自己的理解并将好奇心放大,以此达到传播艺术节的目的。

## 二、国际艺术节总值的展现及生活美学的塑造和延展

马斯卡伦哈斯(Mascarenhas)等人认为顾客完整体验(total customer experience),是指消费与供给间的积极互动过程,使顾客感觉到完整的正向、参与及社会性,满足其物质及心理的经验[1]。国际艺术节衍生品所提供的是一种具有深度的文化历史内涵与创意延伸的体验环境,起源于大众对艺术节艺术价值的认同。体验的过程从艺术节各类演出的宣传开始,广泛的宣传促使大众对艺术节活动产生兴趣,引发好奇心,内心开始关心与期待艺术节艺术作品的呈现。这种情感延续到正式参加艺术节之时,通过观看演出时所体现的时空背景、空间的氛围能满足大众视觉、听觉、嗅觉、味觉与触觉的五感体验,通过体验的过程转化为心灵上的满足,留下大众特有的记忆。这种记忆的延伸与情感的需求反映在对艺术衍生品的认同之上,进而发生消费行为。

俗话说"爱美之心,人皆有之"。追求美好的事物,自古以来是人类的本能。伴随着消费形态的改变与生活美学的影响,人们对于美的追求渐渐体现在文化艺术领域。当今的国际艺术节须紧跟时代的步伐才能不为大众所遗忘,以求争得大众更多的休闲时间。本身具有美学价值的艺术作品在创新元素的加持下转化为更易受大众所喜爱的艺

---

[1] 张淑华:《编写风格故事——在生活体验中解读文创产业符码》,《博物馆简讯》2010第5期,第52页。

术节衍生品,从而成为可以被拥有的艺术性物品,最终将艺术节高度的艺术典藏价值与大众分享传播。

## 三、国际艺术节品牌形象的重要推广途径

产品是品牌的承诺也是承载品牌的最重要元素,品牌的定位和传播必须与产品的属性与精神保持一致。[①]国际艺术节拥有得天独厚的文化资源,特色鲜明且易于识别。透过创意价值开发的艺术衍生品除了具有特殊的普及功能外,更是塑造艺术节品牌形象的要素之一,传达艺术节所代表的文化价值。艺术节根据自身的定位呈现出有别于其他艺术节的独特面貌,通过衍生品的开发渐渐增加大众对艺术节本身的深入认知,并通过轻松新潮的形象,创造艺术节新的价值和艺术作品新的生命力,吸引大众的注意力与焦点,使之产生好奇心,从而成为被热切关注的话题,进而提升艺术节品牌的知名度,吸引大众参加相应的展览及互动活动,增加参观人数,激起大家前来观赏艺术节的意愿,更进一步缩短艺术节与大众之间的距离,以赢得大众的忠诚信赖,并透过大众的购买所获得的收入,为艺术节更好的营运增添新的经济活力。

## 四、国际艺术节的经济来源构成部分

当今经典音乐市场面临着受众老龄化的困扰,以经典艺术为主体的国际艺术节同样面临着这样的问题:如何吸引更多年轻观众参加国际艺术节?如何拓展观众类别?如何利用国际艺术节资源来增加收入以求更好发展?在众多的方法中,开发国际艺术节衍生品是其中有效的方法。扮演着历史的再现与创新价值角色的国际艺术节衍生品,不仅吸引着更多的观众参与其中,更重要的是,也能让国际艺术节得以永续发展。国际艺术节组织作为非营利机构,其商业活动所得的经济效益并未违背非营利的性质,其衍生品所得利润须回馈给艺术节,用于艺术节的发展之上,回归至艺术节的整体营运中,转化成为协助艺术节作品开发、教育传播的永续发挥。如通过观众对不同种类衍生品的购买,了解观众对艺术节上演作品的喜好程度,加大对节目制作的投入;为艺术节观众调研提供便利的资金支持;筹办相关衍生活动,开拓艺术节展示的多元化、人性化,增添观众的参观体验;创新艺术节教育推广的方式,改善艺术节的空间环境,提高参观者的五感体验等。

## 五、促进实现艺术反哺生活的社会效益

随着国际艺术节衍生品逐渐融入大众的生活,它也对整体社会产生了影响。国际艺术节衍生品的社会价值主要体现在对艺术的推广上。过往国际艺术节,或者更久以前的音乐沙龙,其受众主要集中在社会的上层。随着社会的进步和人类文明的发展,艺术节受

---

① 邓佩芸:《历史类博物馆商店之商品设计策略》,硕士学位论文,台北铭传大学设计创作研究所,2005,第89页。

众范围逐渐扩大,但仍无法做到覆盖普罗大众。国际艺术节衍生品的发展使得艺术节大众化成为可能,越来越壮大的艺术节衍生品消费群体意味着人们的艺术知识、艺术素养、艺术品鉴水平在飞快地提升。购买和使用艺术节衍生品,不仅能提升人们的审美情趣,也使得人们能够了解艺术节及艺术作品所带的多重意义。国际艺术节衍生品对传播文化也能起到积极的作用。它能作为一种生动历史教育的途径。例如,琉森音乐节出版过其周边项目纪录片DVD《布列兹和琉森音乐节乐队学院》,通过讲述布列兹及其发起的乐队学院,辐射到整个琉森音乐节的发展历史、策略及方向。

# 第三节　国际艺术节衍生品的开发与经营

国际艺术节衍生产品的分类标准和依据繁复众多,可根据不同的创作手法及表现形式,分成各种类型。本节根据产品属性将国际艺术节衍生品分为静态衍生产品和动态衍生产品两类。国际艺术节静态衍生产品指的是由艺术节品牌或节目衍生而来的具有艺术节品牌或节目附加值的商品,一般来说有DVD、CD、笔记本、U盘、笔、钥匙链等纪念性与实用性兼具的商品。而国际艺术节动态衍生产品指的是由艺术节品牌或节目衍生而来的不具有商品性质的艺术节延展项目等,如巡演、乐队学院、青少年计划等。

## 一、静态衍生产品的开发与经营

国际艺术节静态衍生产品一方面可以作为衍生商品增加艺术节的收入,另一方面是让大众深入了解艺术节及对外宣传的一种重要形式。国际艺术节静态衍生产品的形式多种多样,其设计原则一般以国际艺术节当年的主视觉设计作为设计主体,从而产生派生设计。设计的衍生品既有DVD、CD这种艺术节音视频资料,也有笔、笔记本、徽章、钥匙链、钱包、手帕、U盘等多种多样的衍生商品。

DVD、CD:艺术节的CD或DVD是国际艺术节静态衍生产品中最普遍也是最重要的形式之一,几乎每个艺术节均会生产该类产品,其一般会呈现以下5种内容形式:

1. 艺术节的音乐会、歌剧等演出所录制的音视频资料。
2. 艺术节台前幕后的记录故事。
3. 艺术节周边项目(即本节所提的艺术节动态衍生产品)的纪录片。
4. 艺术节历史发展的纪录片。
5. 艺术节整体的宣传片。

如萨尔茨堡艺术节每年均会出版其节目的CD、DVD、蓝光光盘,曾经还出版过艺术节历史发展的纪录片,琉森音乐节出版过其周边项目纪录片DVD《布列兹和琉森音乐节乐队学院》。

其他衍生商品:国际艺术节的其他衍生商品的形式多种多样,各具创意。比较常规的类目如笔、笔记本、徽章、钥匙链、钱包、手帕、U盘等,虽类目常规,但均能或多或少地体现

和宣传艺术节及其理念、思想和对音乐、艺术的热爱。如琉森艺术节设计的一套5支铅笔,除印有艺术节logo外,每支笔还印有一位音乐家的箴言。

## 二、动态衍生产品的开发与经营

其实,我们可以将国际艺术节动态衍生产品视为一种对国际艺术节进行综合开发的产业链。围绕在主演出周围有多重衍生拓展项目,如巡演、教育项目、会展、研讨论坛等等。和静态衍生产品一样,这些项目都在宣传推广着自己的艺术节品牌。同时国际艺术节也在通过这些项目培育着自己的受众,并将艺术回馈于社会。

### (一) 巡演

巡演这一形式是一种非常行之有效的扩大艺术节国际影响力、加大宣传效果、展示艺术节实力的衍生项目,欧洲的琉森音乐节、亚洲的斋藤音乐节(Saito Kinen Festival)[①]就深深得益于此。其中琉森音乐节建立的琉森节日管弦乐团巡演十分成功,对音乐节的发展有着巨大的贡献。其曾在罗马、伦敦、东京、纽约、维也纳、马德里、巴黎、莫斯科、北京等城市巡演。2009年,琉森节日管弦乐团在中国进行为期一周的演出,在北京引起了轰动。[②] 2018~2020年间琉森节日管弦乐团更是巡演全球,年年造访中国,扩大其影响力。

琉森节日管弦乐团(Lucerne Festival Orchestra)是每年夏季通过临时招募的方式组建的临时性乐团,它集合了众多优秀的音乐家。每年欧洲各大顶尖乐团中的首席及其他重要席位的演奏家们都会来到瑞士小镇琉森,组成琉森节日管弦乐团。时至今日,乐团早已成为音乐节蜚声国际的主力与王牌。为了增进琉森音乐节的国际影响力,打造国际性音乐节,琉森音乐节的巡演变成了重要的方式,这也成为琉森音乐节重要的衍生品之一。音乐节巡演俨然成为去不了琉森的乐迷们的盛会,同时也成为音乐节继续笼络世界观众的重要方式。

"新方舟"计划是琉森音乐节巡演的一个重要节点,它诞生于2011年。2011年日本"3·11"海啸令世界痛心,艺术家们也纷纷以各种姿态参与到灾后重建工作中,通过各种形式的作品抚慰人们的心灵。为此,琉森音乐节行政总监迈克尔·哈弗里格与日本梶本音乐联合邀请日本建筑师矶崎新和英国艺术家安尼施·卡普尔开发了一个可充气的移动音乐厅。它不仅是一个展示高层次艺术产品的平台,也是一个充满活力和多样性的聚会场所。这个项目汇集了国际和当地的音乐家、艺术家和观众,使琉森音乐节深入日本民众之心(图7-2)。

---

[①] 现改为小泽征尔音乐节,所属的斋藤纪念管弦乐团多次进行国际巡演。2011年该音乐节在中国国家大剧院举办,影响巨大,是其迈出的海外办节的第一步。
[②] 论璐璐、张萌:《琉森音乐节在城市当中的发展及贡献——瑞士琉森音乐节艺术与行政总监迈克尔·哈弗里格主题演讲》,《天津音乐学院学报》2014年第3期,第61—67页。

图7-2 "新方舟"计划

（图片来源：琉森音乐节官网）

### （二）教育项目及观众拓展计划

国际艺术节的教育项目及观众拓展计划是每个艺术节均会涉及的项目，尤以青少年拓展计划最甚，如萨尔茨堡艺术节每年都会进行的一系列教育项目及观众拓展计划（包括"儿童歌剧计划""普及工作坊""歌剧夏令营""青年歌手大赛"等等，种类项目繁多，涉及方方面面），以及琉森音乐节的"乐队学院"、香港艺术节的"青少年之友"计划等。其中香港艺术节的"青少年之友"项目进行多年，影响深远，把香港这一"文化沙漠"渐渐改造为"文化绿洲"。下面我们来详细了解一下此计划的具体做法：

**案例7-1　中国香港艺术节"青少年之友"**（Young Friends of Hong Kong Arts Festival）

中国香港艺术节创建于1973年，是国际艺坛中重要的文化盛事，于每年2、3月间呈献众多优秀的本地及国际艺术家的演出，以及举办多元化的"加料"和教育活动，致力于丰富香港的文化生活。香港艺术节大力投资下一代的艺术教育。"青少年之友"成立25年来，已为逾71万名本地中学生及大专生提供艺术体验活动。艺术节近年亦开展多项针对大、中、小学学生的艺术教育活动（图7-3），并通过"学生票捐助计划"每年提供超过8500张半价学生票。

图7-3 香港艺术节导赏计划

（图片来源：香港艺术节官网）

### 1. "青少年之友"的目标

香港艺术节历年来得以圆满举行,有赖万千观众以及一众赞助企业与捐助者的爱戴和支持。除了感到鼓舞外,艺术节方更感身负重任,盼望社会上年轻一代,不论阶层及背景,都能于艺术世界中自由驰骋,体验艺术中的奥妙。香港作为国际艺术文化汇聚的大都会,未来将一如既往积极投放资源在教育工作上,以一系列创新的艺术教育计划,培养新一代的文化素养。①

"青少年之友"外展计划近年来以提供连贯且深化的艺术教育体验为目标,由学校巡回表演及示范讲座开始,宏观地让学生认识不同艺术形式的同时,也让他们对来年艺术节的精彩节目有初步了解;其后为不同演出度身订造的驻校工作坊及演前导赏讲座,有别于一般课堂学习,让学生能在丰富互动与体验下增进对表演艺术的认识。例如,看戏剧前与少年观众以生动的形式趣谈剧中时代背景、或在看杂技演出前让学生一尝抛杂耍球的滋味。由2012年开始,艺术节更精心编撰多本图文并茂、深入浅出的导赏手册,让学生更全面地了解演出的背景和有关知识,大大地开启学生欣赏艺术之门,也更进一步地丰富了他们观赏演出的难忘体验。

### 2. "青少年之友"的宗旨

在重视全人发展的21世纪,艺术对学生的重要性毋庸置疑。优质的艺术教育除了能促进学生身心发展,对培养个人的共通能力、价值观和态度也起了重要作用。香港艺术节深明此理,一直致力推广表演艺术,为本港带来本地、全国、亚洲乃至世界顶尖的艺术表演,推动艺术教育亦不遗余力。香港艺术节通过"青少年之友"计划,为25岁或以下本地全日制中学或大专学生提供多方面接触艺术的机会。计划以欣赏表演、与艺术家交流等活动为年轻人打开艺术之门,让年轻一代不但能透过丰富的节目认识不同形式的艺术,更能透过艺术这面镜子开阔视野、发掘自我潜能。

### 3. "青少年之友"计划的特色

(1) 顶尖文化盛宴,撒播艺术种子

香港艺术节每年带来不同的世界级艺术演出,是年轻人接触高水平艺术的最佳平台。"青少年之友"会员可欣赏两场香港艺术节节目/会员专享节目/彩排,亲身欣赏来自世界各地顶尖艺术家的作品。种类涵盖戏剧、音乐、舞蹈、杂技等,构成一场丰盛的艺术盛宴。无论是不谙艺术的新手,还是对艺术具有一定认识的同学,也必能在其中找到适合自己的节目。

(2) 借艺术拓宽视野,从舞台认识世界

香港艺术节深信:艺术绝非只是一门唯美的学问,艺术更宝贵的是能开拓每个人的视野,提升其文化触觉,并借此更认识世界。在过去的香港艺术节中,同学们可透过布里斯托尔老域剧团与英国国家剧院联手演出的《简·爱》,重新认识这本经典英国名著;透过"青

---

① 行政总监何嘉坤语,写在"青少年之友"25年纪念手册前言。

少年之友"专享节目"巴洛克音乐之旅",认识到17世纪的欧洲文化与古今的美学差距;而意大利都灵皇家剧院室内乐团亦为"青少年之友"的会员带来《光与影·流声》音乐之旅,围观中度身定造了一段穿梭于古典与电影音乐之间的优美旅程。"青少年之友"更特别举办专为中学生而设置的演前驻校工作坊,邀请本地艺术家设计互动教学内容以及亲身分享,让同学们能够在欣赏精彩节目之余,可透过演前工作坊手册等,以层层递进的方式,深入了解各式各样的表演艺术及节目相关的文化背景等,得到不仅仅只观看演出的优质的艺术教育体验。

(3) 多元体验探索自我

除了从表演中接触各地文化外,"青少年之友"的会员更可与本地及国际知名艺术家交流学习,包括工作坊、大师班与演前(后)艺人谈等等,发掘舞台鲜为人知的一面,并了解艺术家的创作世界。

"青少年之友"亦提供多元化的体验,让同学们可以从各式各样的活动中发掘自己的兴趣与潜能。会员可加入"青少年之友"义工团队,积极投入"青少年之友"的各项推广及宣传、节目统筹及行政支持等活动中,并从中汲取艺术行业的知识。同学们也可成为"青少年之友"实习记者,在参与一系列写作、摄影工作坊后,透过文字和图像记录香港艺术节的一点一滴。

由认识艺术出发,从而开阔视野以至发掘自我,"青少年之友"为学生提供了一个"始于艺术,而不止于艺术"的丰饶旅程。

4. "青少年之友"全年精彩艺术教育计划的效果反馈

按照时间排列全年项目,内容包括:学校巡回表演、示范讲座;驻校工作坊;欣赏香港艺术节节目、"青少年之友"专享节目或彩排,工作坊、讲座、后台参观及大师班,实习记者,义工团队;教师艺术教育讲座及工作坊,"青少年之友"暑期活动——艺术行政工作坊。时间安排:

第一阶段(9~11月):走进校园,播撒艺术种子(学校巡回表演;示范讲座)

第二阶段(12~2月):驻校体验,深化艺术教育(驻校工作坊)

第三阶段(2~3月):多元活动,增强鉴赏体验(欣赏香港艺术节节目、"青少年之友"专享节目或彩排、工作坊、讲座、后台参观及大师班,实习记者,义工团队)

第四阶段(5~8月):艺术延伸,促进自我增值(教师艺术教育讲座及工作坊,"青少年之友"暑期活动——艺术行政工作坊)

"青少年之友"会员有机会欣赏两场艺术节节目、会员专享节目或彩排,并透过各式各样的工作坊、讲座、后台参观及大师班等活动提高其艺术欣赏能力。2015年、2016年共有约6500名学生成为会员,他们分别来自150个中学及39个大专院校且参与"青少年之友"活动的学生总人数更高达1.8万名。

在艺术节和赞助者的支持下,本计划已举办了多项艺术教育活动,截至2016年,参与"青少年之友"活动的学生人数已逾71万,累积会员人数接近14.8万。

> "青少年之友"计划专为教育年轻一代而设计,让青年人有机会认识不同的表演艺术,并亲身参与一个深层次的演出鉴赏体验。在美国并没有这种为培养青年观众而度身定造的计划。
>
> ——布莱恩·麦考密克,美国纽约巴里什尼科夫艺术中心课外活动总监

(1) 学校巡回表演及示范讲座

"青少年之友"借着特别设计的学校巡回表演与示范讲座,将艺术带进校园,联结年轻新世代与各种高水平的表演艺术。"青少年之友"的学校巡回表演从学生的角度出发,在主题和形式上都契合其程度和兴趣,以轻松有趣的手法培养学生的艺术视野与文化内涵。巡回表演每年均经精心设计,极富新意。2015年9月至11月间,"青少年之友"共举行了30场学校巡回表演,为超过1.3万名中学生呈献融合音乐、舞蹈及戏剧等表演艺术元素的表演。演出除了唤起参加者对艺术的兴趣,也鼓励学生勇于尝试,敢于踏出第一步去发掘个人兴趣,宣扬积极的生活态度。

> 我校已多次邀请香港艺术节"青少年之友"做巡回演出,每一年的表演也各具主题和特色,不少互动元素使演出更有趣味,从而引起学生对艺术的兴趣,也推动了他们参加"青少年之友"计划,进一步接触到多元的表演艺术
>
> ——华英中学杜易玲老师

(2) 演前驻校工作坊及导赏手册

如今,各种可供学生观赏的演出百花齐放,作为一个能促进艺术学习的历程,香港艺术节明白单单提供观赏演出的机会已不合时宜。为此,"青少年之友"为部分香港艺术节精选节目筹办演前驻校工作坊,致力以体验式活动和近距离交流加强学生对艺术欣赏的兴趣与鉴赏力。内容由本地艺术家及教育家悉心设计,用互动教学形式,生动有趣而深刻明确。由本地资深艺术教育工作者走进教室亲身分享及指导,宝贵的艺术交流机会能激发学生对艺术创作的热忱,也让学生在演出前先掌握节目的特色与背景,观赏节目时就更能投入其中。

设计上,工作坊与表演相辅相成,层层递进,既加深学生对不同表演艺术形式的认识和了解,又借着课室教学提升学生的艺术评赏能力与文化修养。活动安排富有弹性,能配合学校个别的课堂时间,为同学带来丰富立体且轻松愉悦的学习体验。

莎士比亚为什么能流芳百世?京剧中的不同脸谱代表什么意义?电影音乐是何时开始发展的?每个演出背后其实也有很多富有教育意义的信息和有趣的故事,往往被人忽略。作为一个完整的艺术学习体验,"青少年之友"每年特意为部分精选节目编撰导赏手册,内容丰富且印刷精美,透过有趣的角度补充演出的背景信息和相关知识,让学生不但欣赏到精彩的演出,更能透过导赏手册增强整个鉴赏体验。这些尝试在近年亦赢得众多老师与学生的口碑。香港艺术节坚信,提供一个不止于观看演出的优质艺术教育体验是"青少年之友"的重要方向。

例如1:北京京剧院《望江亭》驻校工作坊以生动有趣的游戏与讲解,带领学生了解京

剧各种行当及望江亭故事内容。学生还可以试穿各式各样的京剧服装。

**例如2**：皇家莎士比亚剧团《亨利五世》驻校工作坊透过大量互动的分组活动及阅读，从角色、结构及语言三方面解构莎士比亚《亨利五世》。

**例如3**：都灵皇家歌剧院室内乐团《光影·流声》电影音乐工作坊，导师辅以大量耳熟能详的电影乐曲，深入浅出地向同学介绍电影音乐的作用以及了解其创作过程。学校更可选择深化版工作坊，让同学亲自体验配乐制作。

（3）义工团队及实习记者

会员可以成为"青少年之友"义工团队的一分子，参与艺术节的各项义务工作，包括协助推广及宣传、节目统筹及行政支援等，并有机会于艺术节实习，深入了解艺术行政行业。

> 参加"青少年之友"义工团队，除了让我有机会认识香港不同地区的表演场地，认识更多不同形式的表演艺术，更认识到一班热爱艺术的朋友，开阔了我的视野。
> ——2015年、2016年"青少年之友"义工，香港大学朱镕侦同学

为了鼓励青少年多角度了解艺术，"青少年之友"举行了一系列写作、摄影及摄像记录的工作坊，培训参加者编、采、写等多方面的能力。实习记者在参与一系列写作、摄影工作坊后，透过文字和图像记录香港艺术节的一点一滴，更可在艺术活动中即席捕捉珍贵时刻，并参与编辑采访等工作，拓宽视野及培养对艺术行政的兴趣。

> 实习记者计划让我有机会访问到世界各地的艺术家。在欣赏艺术节表演的同时，能够与创作者或演员有访谈的机会，助我更了解节目的内容和含义。
> ——2015年、2016年"青少年之友"实习记者，珠海学院张旭敏同学

（4）艺术延伸活动

为鼓励学校和学生积极投入艺术节的活动，"青少年之友"每年都会举行杰出"青少年之友"颁奖典礼，嘉许踊跃参与的学校和学生，奖项包括杰出学校、老师、实习生及青少年之友等。

## （三）其他延展项目

除巡演、教育项目、青少年拓展计划外，国际艺术节也会做一些其他的延展项目，如论坛、节目交易会等等。上海国际艺术节的演出交易会就是上海国际艺术节十分具有特色的衍生项目之一。

### 案例7-2　上海国际艺术节演出交易会

中国上海国际艺术节演出交易会是目前中国最具有国际性、高规格的交易会之一，是上海国际艺术节的重要组成板块之一。自1999年以来，中国上海国际艺术节演交会吸引了近100个国家与地区、内地大部分省（市、自治区）与港澳台地区，超过1000家中外艺术节主办方、剧院、演出经纪机构、表演团体等的业内人士参加（截至2012年，演交会官方新闻稿对外统计）。柏林爱乐乐团、指挥大师艾森巴赫、长笛大师高威、西班牙舞蹈巨星萨拉

芭拉斯等国际顶级演艺团体与艺术大师，都通过交易会平台进入了中国市场。上海京剧院《王子复仇记》、四川"天姿国乐"民乐团、内蒙古"安达组合"乐团等也从交易会走向了世界舞台。同时，交易会进一步发挥艺术节的平台优势，根据买方与卖方的不同需求，有针对性地提前提供专业服务，提升节目的交易率。

交易会的创新之处在于推行剧场片段式推介演出。推介演出在观众席为50人至200人的小剧场举行。买家能够体验剧场内现场表演与灯光、音响的专业演出效果，视听感受与印象变得更为直观。

交易会还与论坛相结合，多角度研讨国内外市场需求，以全面提升演出交易会的专业性与实效性。如2012年，主题为"文化多样性与跨文化合作"的主旨论坛，从全球视角讨论在推动文化走出去的过程中，如何尊重文化差异，传承、创新民族特色，促进多元共生和文化交流。主题为"演艺交流与跨文化合作——从中国走向世界"的分论坛以新近成功走出去的节目为对象，从不同方面探讨演艺产业中的创新模式与发展途径，着眼于我国演艺节目走出去的实务与案例分析等。

## 第四节　国际艺术节的周边产业开发

国际艺术节不仅以其艺术节本身而享有盛名,其对于一座城市乃至一个地区或国家的其他产业更有着十分积极的影响。一个成熟的艺术节会对所在城市或地区的文化产业、旅游业、酒店业、房地产业等等各行各业产生不可估量的深远影响。

20世纪80年代以来,经济因素成为西方发达国家举办艺术节最为重要的动因之一。例如,匈牙利就特别强调通过节庆推动经济的发展,他们甚至制定了举办超过1000个节庆活动的宏伟目标。据布达佩斯的调查机构估计,匈牙利20%的文化和艺术的项目基金都投向了节庆。从城市管理者的角度分析其原因,这在很大程度上和城市经济在全球化背景下的转型有关,即现代城市经济不再是传统意义上的经济——将精力集中于吸引和维持生产型的工厂,而是一种现代意义上的消费经济——将城市的功能定位于休闲和消费活动,如建造购物中心、体育中心、博物馆和艺术中心等等。[1]正是在此背景之下,艺术节成为西方国家用以推动经济发展的重要手段之一,特别是在西方城市中心区域的复兴计划中,艺术节几乎是一种普遍的选择。[2]

### 案例7-3　萨尔茨堡艺术节及其周边产业分析

萨尔茨堡艺术节主席海尔格·如莱博·施塔德勒(Helga Rabl-Stadler)博士说:"在艺术节期间,我们是整个城市的经济驱动力。这要归功于优质的文化服务,不仅产生了大量的可衡量价值、财政和就业效应,还为近百年来整个萨尔茨堡的高质量经济发展做出了贡献。我们的艺术节丰富了各部门的整体形象,使全行业受益,并且是每个艺术节季创造额外经济价值的最主要促进者。"

萨尔茨堡艺术节不仅是艺术盛会中的标杆和旗帜,在全行业产业链及经济贡献方面也是翘楚和典范。每年萨尔茨堡艺术节平均会直接或间接创造奥地利2.15亿欧元和萨尔茨堡1.83亿欧元的经济价值,其价值创造导向和应用的计量经济模型验证了艺术节收入

---

[1] Storm Elizabeth:"Cultural Policy as Development Policy: evidence from the United States," *International Journal of Cultural Policy*, No.3(2003):247-263.
[2] 周正兵:《艺术节与城市——西方艺术节的理论与实践》,《经济地理》2010年第1期,第59-63页。

效应、行业效应以及增加的税收和社会保障对经济增长所做出的贡献。每年,艺术节会直接或间接地为公共部门提供约7700万欧元的税收和关税。在人员就业方面,萨尔茨堡艺术节每年能够提供2800个全职工作(包括全年员工和该节日的全职等效调整季节工人)在萨尔茨堡就业(奥地利3400)。此外,萨尔茨堡艺术节所产生的难以衡量的无形影响,例如品牌形象提升,教育需求,行业和企业的能力集群,最终形成了独一无二的"节日经济生态系统"。

《萨尔茨堡晚报》有一篇标题为"如果没有艺术节,萨尔茨堡会变成什么样?"的头条文章,曾这样写道:"如果这座城市没有这个欧洲最伟大的艺术节,很难想象会变成什么样子,宛如一副没有心脏的身体。萨尔茨堡艺术节无处不在,它充满在这个城市的各个角落。"

### 1. 经济与萨尔茨堡艺术节

这种关系经常被简化为公共部门的间接利益关系,然而,作为世界上顶尖的音乐艺术盛事,它所创造的不仅仅是财富效应,作为"节日经济生态系统"的中心,它实现了许多功能,所产生的效应也深深地影响了萨尔茨堡商业区,并延伸到萨尔茨堡之外的区域。

### 2. 萨尔茨堡商业区

在整个奥地利商业区中,萨尔茨堡以全奥地利最低(第二低)的传统失业率脱颖而出。这体现了其作为工作和商业场所的强大吸引力。目前,该地区居民的购买力在奥地利是最高的,每个居民的区域产品总值为46 100欧元,是继奥地利首都维也纳之后的最高值。萨尔茨堡经济的出口表现高于平均水平。

在过去的50~100年里,萨尔茨堡及其经济(在最艰难的条件下)的整个发展过程中,萨尔茨堡艺术节显然取得了巨大的成就。因此,将萨尔茨堡艺术节作为"节日经济生态系统"的中心并不夸大其词。或者说:"萨尔茨堡艺术节,不仅仅是一个远超萨尔茨堡经济效应的发动机。"

从宏观角度分析,萨尔茨堡艺术节对零售和旅游等行业在一定程度上形成了光环效应的影响。

经过近百年的打磨和历练,萨尔茨堡的高水准服务水平毋庸置疑,对精致酒店和高品质美食的强烈需求使得萨尔茨堡高度集中了许多米其林星级和屡获殊荣的餐厅。同时,对服务培训也有着相应的要求。萨尔茨堡是顶级旅游学校的所在地,这并非偶然,而是由艺术节引发的文化旅游的结果。同理,莫扎特大学,这座国际知名艺术学院的存在,在一定程度上也与艺术节息息相关。

萨尔茨堡商业区的经济能力和网络效应不容忽视。在其他城市,举办如此规模的艺术节,是很难在艺术、技术和后勤等方面都得到充分支持的,更不用说在各个场地和舞台上都可以有条不紊地安排演出。与其他地区相比,萨尔茨堡的餐饮企业和活动专家数量远远高于平均水平。除此之外,还有出租车业务、导游行业、商业等与艺术节相关的服务行业,包括媒体经济和萨尔茨堡机场业务等都作为独特的"节日经济生态系统"的其中一

部分存在。

### 3. 数据分析，以2015年萨尔茨堡艺术节为例

2016年1月至5月，萨尔茨堡经济商会对2015年的艺术节观众进行调查研究，3067名参观者参加了调查。

忠实观众：比例较高达到近80%（2011年调查：72.5%），他们至少已经6次参与了艺术节（图7-4）。

以参加艺术节为动机游览萨尔茨堡：95%的受访游客纯粹因为艺术节而访问萨尔茨堡。（2011年：71%）

艺术节观众的逗留时间更长：如早期研究所示，艺术节的观众不仅仅是萨尔茨堡的忠实游客，而且比其他游客逗留时间更长。他们在萨尔茨堡市的平均停留时间为6天。全年所有在萨尔茨堡市过夜的游客的平均值为1.7天。

来自国外一半以上的艺术节观众都会在萨尔茨堡度过他们的假期。平均每个艺术节观众会观看5个左右的艺术节演出。

绝大部分的游客群体来自德国。节日游客中有41%以上来自德国，38%来自奥地利。

酒店可靠的收入来源：79%的艺术节客人在入住期间使用商业住宿提供者（酒店，住宿和早餐）。酒店业务远远超过民宿服务（B&B）71%（2011年：69.5%）。

图7-4　萨尔茨堡艺术节参与频次图（截至2016年1月）
（图片来源：萨尔茨堡艺术节官网）

每日消费水平：平均每个艺术节观众的每天花费在319欧元（不包括节日门票）（2011年：317欧元）。食宿费用平均为191欧元（59.9%）。每天花费64欧元（20.1%），用于高级消费品（服装，珠宝等）。位列支出首位的则是艺术节演出门票，平均每位观众大约会消费550欧元左右。

● 访问次数稳定

7到8天的逗留时间反映了对萨尔茨堡的游览与艺术节息息相关。平均每年这样的观众都会观看5场演出。详细说来，大约30%的艺术节观众会观看1~2场表演。另有28%的人大概在3~4场，而大约33%的人观看了5~10场的演出。在萨尔茨堡艺术节上完

成这场"艺术马拉松"且参与十多场演出的人比例则占到9%（图7-5）。

图7-5　2015年萨尔茨堡艺术节观众观演场数
（图片来源：萨尔茨堡艺术节官网）

● **住宿选择**

大约79%的艺术节观众在逗留期间会选择商业住宿提供者即酒店，有较小一部分会使用住宿加早餐。使用酒店服务的人数远远超过仅使用住宿加早餐的人数，占71%。10%的艺术节客人会选择住在度假屋或公寓，大约9%的人会使用"私人"住宿。大约2%的人在艺术节期间使用未分类的住宿，例如他们自己的移动住宿——房车等（图7-6）。

图7-6　2015年萨尔茨堡艺术节住宿选择
（图片来源：萨尔茨堡艺术节官网）

● **艺术节带来的全球光环**

观众来源占比有所不同，从全球区域来看，奥地利（52.7%）和德国（37.18%）的所占比重分列一、二。

根据机票预订数据显示，奥地利和德国的艺术节观众访问量在艺术节期间浮动于40%上下（德国：41.83%/奥地利：38.20%），瑞士和日本平均都在2.7%，美国和英国平均

在2.3%和2.2%，法国的百分比略低于这个水平。

● 艺术节观众的每日支出数据情况

图7-7　萨尔茨堡艺术节观众消费（单位：欧元）
（图片来源：萨尔茨堡艺术节官网）

艺术节观众所支出的销售额是基于外来和本地观众支出数据计算得来的。总计营业额1.29亿欧元。具体支出分为以下几部分（图7-7）：

食宿（美食和零售）：7700万欧元；购物：2600万欧元；娱乐休闲：500万欧元；个人服务：750万欧元；交通：400万欧元；其他：900万欧元。

还应考虑艺术节门票的支出以及萨尔茨堡艺术节产生的周边效益。

● 价值创造，工作和收入的计算

萨尔茨堡艺术节自创办至今已近百年，它创造了独一无二的古典音乐文化，但与此同时，也在年复一年地创造不可估量的经济价值。

艺术节观众的消费和支出刺激产生了约1.29亿欧元的额外营业额。

艺术节提供了近1.41亿欧元的收入，包括：艺术节门票、艺术节衍生品和等分投资部分产生的收入。

以2015年为例，一个艺术节演出季就会为奥地利带来总计2.15亿欧元的收入。根据GAW微观经济学的模型计算，仅在萨尔茨堡一地，就创造了1.83亿欧元的收入。

萨尔茨堡艺术节及其经济影响也为公共部门和政府财政带来了7700万的税收和关税。

● 萨尔茨堡艺术节对就业的影响

以全职工作量计算，这里不包括萨尔茨堡艺术节的工作人员。节日本身就会需要400个全职工作岗位（全年工作人员、季节性工作人员、临时工作人员）。这里并没有计算到大约3500名演员（合唱团，管弦乐队等）在夏季演出的工作时长。

奥地利的就业也受到了艺术节的积极影响，总共大约3000名员工的岗位是由于艺术节的额外需求产生的。因此，萨尔茨堡艺术节为整个奥地利的就业做出了宝贵的贡献。

图7-8 萨尔茨堡艺术节2015—2019周边产业价值计收入（单位：百万欧元）
（图片来源：萨尔茨堡艺术节官网）

从文化—经济这一角度来看，艺术节除了对价值创造、就业和收入产生的重大影响之外，这个文化品牌在整个萨尔茨堡地区及其以外地区都发挥着重要作用。除此之外，萨尔茨堡艺术节本身可能被视为这座城市不可或缺的一个基础设施产物："萨尔茨堡艺术节"在每年夏天都会创造1.83亿欧元的经济价值、1.04亿欧元的收入和2 800个全职工作岗位的就业量（图7-8）。

● 每一块投入的欧元都会产生多重回报

从许多角度来看，萨尔茨堡艺术节是一个可持续产物的引导者：通过其文化生产，它是世界领先者，并通过其经济网络效应刺激和创造了许多品牌效应，从而实现高水平的巨大价值。萨尔茨堡艺术节为萨尔茨堡提供了全年度的"卓越的贡献"。

## 结语

国际艺术节衍生品令艺术能够真正走入大多数人的生活，既能够满足人们日益高涨的精神生活需求，也能在过程中起到教化和引导的作用，更为国际艺术节本身起到了十分良好的宣传与推广作用。艺术本身是社会的重要组成部分，而艺术衍生品的存在使得生活能反哺艺术，促进艺术作为一个行业的发展。艺术衍生品在人们日常生活中的出现，能够吸引更多人了解和关注艺术，也能够激发更多人去从事艺术。尤其对下一代来说，一个时常能接触到艺术的环境，会使得人从小就培养起对艺术的兴趣，这使得艺术行业能吸引到更多人才的加入。另外，社会文化以及人们的审美情趣也受诸多其他因素的影响而处于时刻演变当中，国际艺术节衍生品的产生是将艺术和动态的文化以及审美结合后再创造的过程，而通过对衍生品市场情况的观察，例如追踪某一件艺术品的衍生品的销量，我们能够了解这样的艺术风格或者艺术题材是否已经和大众的需求脱离，以此为根据来促进艺术行业的进步。

国际艺术节唯有连接地方的风俗人情和地理环境，发挥文化独特性并整合观光资源，与其他节庆活动有所区别；增加节庆活动的识别度，深入民众、往外拓展，无形中使民众把节庆当作是生活的一部分，帮助当地产业创造经济效益等，才能够使节庆活动历久不衰、永续经营。

## 参考文献

[1] Colbert F. Marketing Culture and the Arts[M]. US：Chair in Arts Management，2007.
[2] 金磊磊.艺术衍生品的定义与分类[J].大众文艺，2014(21)：117-118.
[3] 毛悦溢.艺术衍生品的现状研究及应用[D].浙江：浙江理工大学，2017.
[4] 白晶.浅析艺术市场中艺术衍生品的产业化运作[J].大众文艺，2012(10)：284-285.
[5] 邓佩芸.历史类博物馆商店之商品设计策略[D].台北：台北铭传大学设计创作研究所，2005.
[6] 论璐璐，张萌.琉森音乐节在城市当中的发展及贡献：瑞士琉森音乐节艺术与行政总监迈克尔·哈弗里格主题演讲[J].天津音乐学院学报（天籁），2014(3)：20-24.
[7] 张蓓荔，范艾婧，李典苡，等.互联网时代背景下针对青年受众开展的主流经典艺术市场拓展项目及方法研究[J].艺术百家，2017(2)：61-67.
[8] 张爱红.博物馆艺术衍生品创意开发模式研究[J].艺术百家，2015(4)：32-36.
[9] 马琳.博物馆艺术衍生品开发研究[D].南京：南京艺术学院，2013.
[10] 于波.论艺术衍生品的市场现状及对美术馆和艺术品的影响[J].东方艺术，2012(6)：112-113.
[11] 王明珂.华夏边缘：历史记忆与族群认同[M].北京：社会科学文献出版社，2006.
[12] 张淑华.编写风格故事：在生活体验中解读文创产业符码[J].博物馆简讯，2010(5)：52.
[13] Elizabeth S. Cultural Policy as Development Policy：evidence from the United States[J]. International Journal of Cultural Policy，2003，9(3)：247-263.
[14] 周正兵.艺术节与城市：西方艺术节的理论与实践[J].经济地理，2010(1)：59-63.

# 第八章
## 国际艺术节的资金筹集

国际艺术节举办的各项活动往往花销不菲,预算是否宽裕决定着国际艺术节的活跃程度。因此,资金筹集是国际艺术节在运营过程中必不可少的一个环节,是国际艺术节成功举办的必要条件。从全球主流国际艺术节的筹资实践来看,这种活动并没有想象的那么容易。各个国家或地区由于国情和社会捐赠习惯的不同,其艺术节会呈现出不同的筹资形式。本章我们将从艺术节资金筹集的概念、流程、方法以及一些案例为读者进行详尽的解读。

# 第一节　国际艺术节资金筹集概述

## 一、关于国际艺术节的资金筹集

资金筹集是指主体根据需要,通过一定资金渠道和资本市场,采取适当的方式筹措资金,有效地筹集到主体所需要资金的财务活动,是财务管理工作的起点,也是首要环节。

国际艺术节资金筹集(以下简称筹资)是指主办方从各种不同的来源,用各种不同的方式筹集其国际艺术节开展过程中所需要的资金。这些资金由于来源与方式的不同,其筹集的条件、筹集的成本和筹集的风险也不同。因此,国际艺术节中对资金筹集管理的目标就是寻找、比较和选择对国际艺术节资金筹集条件最有利、资金筹集成本最低和资金筹集风险最小的资金来源。

### (一)资金筹集原因

捐款是一种受到各种原因和情绪所引发的特殊行为,但其中所蕴含的另一层行为——人们从捐款所获得的个人满足感,很难加以量化。募款者在构思如何向社会寻求支援的时候,务必要细心考虑到这个因素。

人们会为了某个特殊原因捐钱给组织,因为他们认为这是在某方面帮助了社会,慈善组织或机构给予客户需求和服务,同时也提出捐钱的要求,如果这项要求被接收到了,那么顾客就会给予一份金钱或时间。为了维持这种关系,收到捐款的人会提供某种形式的满足感给捐款者。回赠给捐款者的事物,其本质并非是一项可以令捐款者用来获利的商品或服务,而是一种与捐款者的个人动机有关的无形的、心理的满足感,捐款者能获得的最有力报酬,像是自尊感的提升、一种成就感、一种新的地位以及一种归属感等,满足了捐款者的基本人性需求和欲望。

或许没有一个管理领域会比为一个艺术节募款受到更严密的审视或更大的压力。对于许多艺术节来说,年度的营运预算有40%以上是来自个人、基金会、艺术委员会以及企业的捐款或补助。如果以上这些来源当中有任何一项的捐款减少了,那么只有少许或甚至根本没有现金准备的艺术节,就会陷入严重的财务危机。

不停变动的外在环境(经济、政治与法律、文化与社会、人口结构、技术以及教育等)，既为艺术节制造了机会，同时也带来了威胁，每一种环境都可能会对组织的募款行动产生冲击，经济衰退可能意味着捐款减少，因为人们会觉得手边需要多留些可自由支配的收入，遇上经济较好时期，重量级的捐款者可能会多捐些钱给艺术节；税法的变更也会影响捐款，如果捐款给艺术节的人可以减少其征税额度，那么大家就会捐钱。不过，以上这些环境与捐款之间的因果是无法预测的，因此，艺术节管理者必须时时留意捐赠流向。

政府给艺术的直接补助，在很多国家只占一小部分的资源。虽然很多国家有艺术基金会，但政府给予艺术的直接补助，若按全国总人数计算的平均值来说，对艺术的资助也是杯水车薪，更遑论每年只举办一次的艺术节庆活动。因此民间与艺术的这种支持关系，决定了资金筹集必须在这个条件下运作。

(二) 资金筹集计划

因为筹资活动与整个艺术节机构的财务体制有如此密切的关系，该活动的管理必须审慎地融入策略规则的过程当中，事实上，许多艺术节把营销和筹资交给运营总监负责，他会雇用各个领域的专才，以实现组织在长短程计划中所拟定的目标。

在员工人数较少的艺术机构(许多国际艺术节都是这样)中，一个人可能要管理及执行年度捐款活动、大型捐款活动以及资本募集活动，还要负责跟基金会打交道，以及地方、州及联邦的募款活动，像这样五花八门的工作配置，实在很难有效达成筹资目标。我们已经在前面各章中介绍过，一名管理者需要有充分的资源来执行组织的整体目标，因为以上这些筹资领域中，每一项都需要具备繁杂的工作知识，期望一个人就能搞定这么繁重的工作量是不切实际的想法。

筹资所涉及的大部分工作是研究和撰写文件，大部分的准备工作需要细心地把国际艺术节与捐款者撮合在一起；另外，大部分的募款还涉及要与可能的捐款者周旋。募款者若不花时间研究与培养潜在捐款者，那么成果将会非常有限，你的努力通常不会立即看到回馈。为国际艺术节募到一笔捐款更需要数年的时间，那些急功近利的人会发现，开发捐款是一件很容易令人产生挫折感的工作。

整体而言，筹资似乎是一种成长型的产业，那些能够为国际艺术节组织调度，及有效管理筹资活动的人才一直非常抢手，不过他们往往也会被赋予不切实际的期待——那就是能筹到多少钱。过分高估筹资额度往往会导致一个国际艺术节的预算出现赤字，而其直接的结果就是国际艺术节的开发部门流动率特别高。在本章中，我们要来探讨一个国际艺术节在开始筹资之前必须先具备哪些要件，以及讨论针对不同的目标捐款人，要分别运用什么样的策略。

(三) 资金筹集策略

多数的筹资活动是从大量的背景工作开始，除非该艺术节恰好拥有一位有钱的赞助人，从来不啰唆就给钱，否则一定得花上无数的时间准备，恳求别人给予支援。一个艺术节的策略计划通常包含一份为募款活动所提出的特定作业计划、活动所采取的整体策

略,以及会影响到艺术节形象及发展的审查。我们就以某个艺术节为例,负责募款管理的员工可能需要为艺术节找到更多新的资金来源,这么一来就需要花很多的时间做捐款者的研究;如果艺术节是采取稳定策略,那么募款者就要把重心放在现有的捐款者基础上,就像任何一个规划过程一样,我们可以把多种策略融入整个主要计划中,不过,为了支持这一做法可能需要相当多的人力与预算资源。

### (四)资金筹集的管理

资金筹集涉及与专案管理类似的层面:预算、日程表、时间表、解决问题,以及团体领导的技巧。通常成功的筹资活动需要一个具备卓越的团体与专案管理技能的人才,开发部门的员工必须拥有优异的沟通技巧。国际艺术节的成功举办,从筹备到实施的过程都离不开资金。那么,国际艺术节的管理者究竟是怎样筹集和运用资金的?

如果艺术节想要达成其筹资目标,就必须要将成千上万的细节问题协调整合,我们就先从如何准备和开口要求捐款所需要的背景工作开始逐一了解,然后,我们再回过头看如何募得最多捐款,及所需要用到的技术与工具。

#### 1. 前期准备

在完成了募款审核评估之后,募款的程序就进入国际艺术节能做些什么来满足各种要求等步骤上来。交响乐团、舞团、剧团或歌剧院等要如何做以满足当前的需求?有哪些需求还未获得满足?国际艺术节能满足以上任何一项需求吗?成为被捐助对象有3个重要的步骤:①找出艺术节打算请求捐款协助的重要问题或需求。②展现艺术节说明这些需求的能力。③设法将所提出的组织活动,与捐款者本身的公益兴趣配合起来。

一个国际艺术节若想找出待援助的问题和需求,不妨从其现有的节目或专案开始。举例来说,某个艺术节已经决定推出一系列在当地演出、举办巡回演出、教育课程以及成立专门的资金募集部门,以满足公共艺术服务的各种需求。但为了成为被资助对象,该艺术节必须提出一些证据,以证明它的常态性演出活动是唯一能够满足社区需求的艺术活动,它能提供高水准的节目制作以丰富社区的文化生活;或者艺术节也可以表示其巡回演出能为更多地区及更多观众提供服务;至于教育课程则可以教导一些年轻朋友学习表演的技巧;募集资金则是为了替艺术节更优质、更有效地向社区提供演出活动。

在艺术节大概说明它正在做些什么,以及它能有效满足社区的需求之后,接下来就进入为捐款者举办配合活动的重要程序了。

针对潜在捐款者所做的精准研究,对于达成最佳的组合是相当重要的。举例来说,某个基金会可能把焦点放在教育上,而某个企业可能比较支持像巡回演出这种高知名度的活动,而个人捐款者可能想要捐款给某个新的设施。如果找错对象的话,很可能会浪费大把的时间。更糟的是,某个原本可能会捐款的人,可能会由于某些不当做法而拂袖而去。本章稍后讨论到向不同的捐款来源募款时会再更仔细地审视一下这个过程。

#### 2. 全员参与

任何的筹资活动都不免期待它的员工与董事会成员能主动参与活动以帮助达成目

标,有意捐款的人可能会询问员工或董事会成员为组织提供多少的支援。募资方必须随时可以正确回答出平均每名员工或董事会成员捐了多少钱,毕竟一个活动要是连自己人都不予以支援的话,别人又何必捐款给它呢?

许多国际艺术节都会期待他们的董事会成员每年能做出一定捐赠,其数额多寡不等,对于那些因为其专业能力(而非其财富)而获选为董事的人,艺术节会期待他们每年拨出一些时间来负责演出活动。此外,很多国外的艺术节都会要求员工每年捐款一次,虽然其平均捐款数额与董事会成员相比当然要少很多,但是在与外面的捐款者洽谈时,展现机构内部的强力支援是一件非常重要的事。

### 3. 数据管理

如果国际艺术节想要筹划其筹资活动,那么用一套设计精良的管理信息系统来收集可能捐款者的资料是相当重要的。一些供整体营运、财务系统以及营销来使用的管理信息系统只能提供模型。在艺术节机构中,由于其员工资源通常相当有限,因此其对捐款者的资料收集,应该融入其销售与营销系统内,比如用专业软件设计来收集及储存有关销售捐款方面的信息,那么整合行动就容易达成。有许多家公司专门为非营利性组织设计筹资方案,仔细分析这些方案的功能是必要的,还有必须了解这家公司筹资方式,以确保能长期满足艺术节的资料管理需求。举例来说,筹资的财务记录保存系统,必须能够透过整个会计系统追踪营收,必须能够反映因捐款而产生的资金余额变化。因此捐款追踪系统必须与艺术节所使用的筹资方案整合起来。

### 4. 信息系统需求

开发部门的工作人员应该能够通过输入某个订购预售票的人,或是所购买的单场门票或是会员的姓名,获得一份完整的清单。清单里记载着那个人的所有交易或捐款情况。工作人员可能也会想要找出去年捐款金额在50元以上、250元以下的捐款者的资料,捐款者追踪系统通常包含订购预售票者或会员的年薪以及可能捐款的金额;工作人员也可能想要知道住在某个特定区域内的捐款者,所以能够与预售票或会员销售互相对照的能力也很重要。如果某些顾客只购买国际艺术节推出的歌剧的单张门票,在门票中就可以加入一张募款信函,信中可以提及那位顾客特别喜欢的歌剧,并且建议让他捐款支持制作歌剧的经费,以便国际艺术节可以推出更多的演出让他欣赏。

在挖掘财务资料时,捐款者的管理信息系统是非常重要的,如果你的某位顾客升职了,那么这一信息就应该被归入他的资料档案中,因为升职可能意味着薪水变多了,在加进这项信息之后,下次若向他筹款时,便可要求较高的金额。

有关机密信息千万要记住不要把大量不相干的资料存入电脑,因为那样会直接影响到输入的容易度。如果艺术节要建立公众信任,必须有明确的政策规定:哪些信息可以保存在捐款者档案中,以及谁可以查看档案。艺术节运营机构一定要严格执行将资料保密的政策,并且对于任何违反保密规定的事情一定要快速且明确地处理。

### (五) 资金筹集的成本与控制

年度性的大型募款活动与各种资本募集活动可能会包含各种各样的活动。在预算许可的前提下,为了接触到更多的潜在捐款者,艺术节筹资人员想尽办法尽可能压低募款的成本。虽然募款成本可能会随着不同形态的募款活动而有差异,但是如果这些成本已经达到募款总额的20%,那么机构应该立即重新评估它所使用的方法。一般来说,能将募款成本压低到10%以下的机构,更会受到捐款者的青睐。

国际艺术节通常会有薪资和福利等直接的募款成本,如果是由一个人负责好几项募款活动,那么这些成本应分布在整个预算当中。拟定一份专案预算会比较容易追踪成本,顾问费也可列为该专案的直接成本,其他成本包括物料与服务(纸张、影印、印刷、电话)、设备(电脑)以及差旅费等。间接的募款成本则是像租金、租赁、贷款、水电,以及用于募款活动的一般办公设备维修费用。财务经理必须计算每个部门使用公共资源的各项成本,并且做成意向分配,以供准备募款预算使用。

在申请政府补助的时候,如果间接成本反映在预算中则组织可以获得补偿。也就是说,如果某个艺术节获得100万元的补助款来进行一项教育课程,则预算的30%至50%可列为间接预算。因此该组织可以额外获得30万至50万元的补助金,以补贴其支持这项专案的成本。向基金会及企业申请补助时,通常会将间接成本列入整个专案预算当中,基金会及企业可能会拒绝补助间接成本或是设定一些限制。这些补助机构的申请表格中通常都会列出它们认为合理的成本。

### (六) 资金筹集的目标群体

成功的资金筹集活动永远不会结束,大多数国际艺术节如果想要财务稳健,必须持续寻求捐款。某个年度的筹资活动完成的时候,便是下个年度筹资活动展开的时候。每年的整体目标都是一样的:建立捐款人如何捐款给组织的常态模式。一个艺术节必须持续进行各种筹资活动,除了定期的大型资本筹集活动之外(通常每三至五年举办一次),以个人、企业、基金会与政府机构为目标的年度筹资活动也需全力为之。

#### 1. 个人捐款者

所有的国际艺术节都想拥有相当人数的捐款者,他们会定期捐赠无附加限制的捐款给艺术节。未附加限制的捐款不会限制捐款的用途,它让艺术节能弹性运用其资金以满足其最大的需求;而附加限制的捐款是假设这笔钱会用于某个特定专案或计划,受赠的艺术节负有一项法律义务,即需依照捐款者指定的方式来使用这笔资金。未附加限制的捐款可以计入运营资金的余额中,或是用来充当某个特定制作或专案所用的费用。附加限制的捐款可能被指定用来当作某项运营专案。因为当向企业、基金会以及政府募款的时候,通常都附带专款专用的限制,因此对艺术节而言,能募得未附加限制的捐款愈多就愈好。

观众捐款的实际百分比会依据募款手法有效与否而有所不同。比如你有1500名订购预售票的顾客,那么可能会有10%~30%的顾客会定期捐钱给你的艺术节基金。而募款

者的目标显然不止于此——最好尽可能让订票越多的客户捐款。而且我们不难发现，艺术节最主要的支持其实来自个人捐款者。

由于许多国际艺术节极度仰赖定期捐款，因此常有许多国际艺术节设置一个常务委员会，它是由员工与董事会成员共同组成来协调募款活动，比如设定年度募款目标、订定一份详细的时间表、协调特定的细节（由谁负责打电话、由谁回复信函等），以及将任务分派予董事会及员工，这是将所有的管理理论融合的范例。如果国际艺术节想要维持持续健康发展，募款委员会必须规划、组织调度以及有效领导。建立一大群个人捐款者的技巧包括捐款研究、提供多种捐款方式、个人的接触、电话募款、直接邮寄以及举办特别活动等。

但是对于个人捐款者，其自身也会遇到以下情况，个人捐款者发现他们被直接邮寄的筹资信，以及借任何一个名义的定期筹资电话给淹没了。随着愈来愈多的国际艺术节学会筹资的"花招"后，个人捐款者就面临更多的艺术节来"要钱"。艺术节则可能面临捐款者援助大幅减少的局面，20世纪90年代后期至21世纪，许多国际艺术节中负责筹资的员工及董事会成员，势必要重新评估他们的筹资策略，未来的趋势可能会因为要与捐款者建立更紧密的关系，而倾向于看个人的情面捐款。

### 2. 捐款者研究

很多用来观众拓展的技巧，都可用来从事捐款者研究。现有的预售票订购者、会员及购买单张门票的观众，都是主动式捐款者的核心。团体应该对这一核心进行更深入的研究，而且必须是针对他们每一个人完成一份捐款者档案，且资料越完整越好。研究的下一阶段是把焦点放在比较非主动的支持者以及潜在支持者上，对于那些有可能成为捐款者的人，应大量收集他们的资料，并且按照捐款的可能程度排序，以供在未来派上用场。"一分耕耘一分收获"，国际艺术节想要获得持久稳定且大量的捐赠，就要投入人力过滤一些名单，包括以前曾经来订票的人，其他艺术组织的顾客、会员，以及一些社团或商业组织；他们还需要学校的通讯录（包括大专院校的电话簿）、现有捐款者推荐的人，以及一些公开出版的社会名人录。这些都可能派上用场。

### 3. 捐款选择

募款者总喜欢把捐款当作是一种"机遇"，一种"投资未来"的行为。擅长于筹划的开发经理会运用一种类似于菜单的概念，为捐款者设计好几项选择。比如对于那些希望他们的捐款能够立即派上用场的人，可以将他们的捐款当作目前的运营资金；有些人则比较喜欢把捐款用来当作捐款基金，这种基金通常会被用来投资，即只取一部分的利息收入拿来供运营某些专项演出之用。

就像任何一份菜单一样，捐款者可以同时搭配好几种选择。举例来说，如果捐款人不但立下了遗嘱捐款，而且还定期捐一份捐款基金，对获得资助的艺术节来说真是非常的幸运。艺术节若能提供各种捐款方式，就是一个能够活用以消费者为导向、以市场为导向等原理的组织。

## (七)资金筹集的方法

### 1. 亲自拜访

为了更好地持久维护捐款者,最好能亲自登门拜访,因为当面向他人请求援助的募款方式最有效。举办像会议、酒会、午宴及晚宴这一类公开活动,能够让募款者有机会与捐款者直接接触,但又不必直接向对方开口要钱。有些捐款者很喜欢这种能够会见别人也让别人看看的社交活动,以实现他们想被关注的需求,说不定在之后可以展开更私人的一对一募款。

在一个典型的大型捐款或资本募集活动中,机构通常都要花相当长的时间与捐款者建立关系。假设某个国际艺术节锁定某个企业,希望这个企业给该艺术节捐赠资金以做艺术基金会之用。但若未经介绍的话,艺术节的募款行动可能会碰钉子。如果捐款者研究发现艺术节的某位现任主管认识该公司的主管人员,那双方就产生了宝贵的关联。如果双方之间并没有任何关联存在,那就需要和对方约个时间沟通,第一次的碰面可能为时很短,而且只是非正式的寒暄,那位与对方认识的董事必须在场作陪,帮忙让初次的沟通能顺利进行,另外需要一名员工随时并且负责回答问题。但他的在场只是功能性的,他会把一份介绍艺术节的资料交给对方,并简单说明目前基金募集活动的推行情况,这些资料对于第一次的拜访就已经足够了。第一次见面的主要目标是让双方对彼此多了解一些,后续的会面、邀请对方参加艺术节所举办的各项活动、请对方到一家餐厅用午餐、寄一些通知性的便笺,以及随时用电话通知对方最新情况,就算完成了培养捐款人的程序。当募款委员会认为时机恰当时,负责联系的人就可提出捐款要求,此人不应真的开口募款——由员工开口募款是不恰当的——因为他是由组织付薪水请来的人,应该由董事或某位志愿者开口较为恰当。

### 2. 沟通工具

要让捐款者随时了解最新的状况以及艺术节的计划需求,培养过程必须包含一系列经过审慎计划的沟通动作,如演出信息、宣传手册、宣传单、明信片、电子邮件,这都是让现有的可能的捐款者了解现况的好方法。让网站或APP随时保持更新也能帮忙将信息传递给有兴趣的人士,而且其传送的速度会比印刷品或信件快。此外,国际艺术节的公关部门应该拥有一项计划,以确保组织的新闻和广告能被社区大众看到。同时身为社区里的一员,捐款者会乐于见到他们支持的艺术机构被社区里的其他人看到。

### 3. 电话筹资

亲自拜访对于接触所有这些捐款者并不是一个非常有效率的方法,因为相比电话拜访来说,当面拜访成本较高。因此打电话仍是一种不可或缺的筹资方式。

在鼓励董事会成员以及其他志愿者利用电话筹资时,干劲十足的领导者是不可或缺的,因为用电话筹资是一件相当容易令人产生挫折感的差事。募款者总是告诉志愿者:"对方拒绝不是你的错!"不过会这么想是人的天性,每个人都会觉得对方拒绝是因为自己说话方式错误或者是说服力不够。

小型艺术机构通常每年会排一个星期或两个星期开展电话募款活动,只要有几个电话和热心的志愿者,再加上一些写得很好且有弹性的攻防话术训练,就可以为艺术机构募得很多的捐款。当然,扎实的研究一定会有回馈。当募款者开始和一名可能捐款的人通电话时,最好能有相关资料帮他指引这次的互动。一般捐款者一开始通常会对陌生人打来的电话都会非常迟疑,因此前20秒的对话多半是会问一些问题让对方回答,假设关于潜在捐款者的资料全部是正确的,或许可以问起他们对最近一次去欣赏的表演或是去观赏的展览有何观感,关键在于在一个最恰当的时候,把对方与艺术话题扯上关系。如果打电话的人有办法让潜在捐款者接受,典型的做法是在比捐款者研究所显示金额的基础上再多要求一些。如果那位潜在捐款者可能捐150元,那就建议让对方"投资"200元。最后,双方会协商到一个让捐款者觉得可以接受的金额,这个时候就可以"退场"了,确定捐款金额及付款方式皆正确无误后,便可向捐款者道谢并结束募款过程。

### 4. 直接邮寄

直接邮寄营销与筹资在西方国家一直是一项产值很大的产业,每一天电脑会不停印出数百万张广告资料,通过各种渠道寄送,这就是大多数人所称的"垃圾邮件"。许多人从来不会拆开营销者直接寄来的广告信函,但也有很多人会回应这些邮件,这使得从事这种营销方式的企业认为值得花下这些钱。

国际艺术节利用这种方式营销已经有些年头了,希望可以建立起订购预售票客户或是会员的固定客户群。用寄信方式募款仍然需依循直接邮寄的基本原则,而且一直是开发部员工所使用的选择组合之一。

外层的信封代表着与潜在捐款者最重要的第一次接触,它必须传达出一个简短、有力及明确的信息,指出信封里放着有趣的东西。最常用的手法是在信封上写着大大的"免费"字样,这是假设"人们看到时会好奇什么东西是免费的"而想的策略。如果募款者可以让潜在的捐款者打开信封,里面那一张精心撰写的信和一份宣传手册,会把读信者进一步引向募款。因为大多数的人一开始的时候都会看看信和手册的内容,因此信和手册都要能够以短短几句话就把信息传进读信者的脑中,而附上信封的回函(寄回艺术节方的信)将可提供一个简单又快速的方法来完成募款。

### 5. 特别活动

国际艺术节通常每年至少会举办一场筹资活动,由一群志愿者协调及制作一场化装舞会、一场拍卖会、一场抽签中奖活动或是一场慈善表演等。如果艺术节缺少资金来举办一场大型的活动,则需要花费更多时间和人力的成本。制作一场正规的宣传活动,其成本往往花费甚巨,因此需要审慎控制预算,否则耗费的成本恐怕会比募得的捐款还要多。不过如果有一个很好的规划委员会,再加上一份切实可行的时间表,就可能定期为艺术节获取若干资金支持,并且也为捐款人留下一份难忘的回忆。

这一类活动同时也可以提升艺术节在社区里的知名度,就拿抽签中奖活动来说,就是一个可以借由向企业所有人筹得商品或服务,让地方商业社区参与艺术节的好方法。地

方政府可能会对某种类型的活动附加限制,因此在着手进行之前最好先咨询专业人士的意见。

### (八)国家大剧院的资金筹集方法示例[1]

专门的筹资机构、主管领导的分工管理、完整的工作系统是筹资工作的基础。中国国家大剧院(图8-1)设有专门的筹资部门——发展部。部门在主管院领导的直接管理和指导下,结合大剧院整体的经营规划,制定并实施年度筹资和大型活动计划;建立并维护大剧院的筹资管理体系,吸引捐赠资助,包括企业捐赠、个人捐赠及政府、民间机构的捐赠等。在此基础之上,院长这一角色,对整个筹资体系有着关键作用和核心意义。

图8-1 国家大剧院外观
(图片来源:国家大剧院官方微信公众号)

在艺术事业发达的国家,筹资通常是任何一个剧院院长亲自抓的重要任务。首先,院长代表艺术机构,是剧院目标愿景、机构定位、品牌形象、文化取向及价值内涵的制定者、传播者和示范者。作为筹资工作的核心领导者和推动者,他具有其他角色无可比拟的强烈的感召力,更能体现筹资工作的价值实质。其次,院长是整个机构的凝聚者和掌门人,拥有最为广泛和深入的视野、资源和人脉,筹资作为院长的主要职责之一,责无旁贷。当筹资的沟通谈判进入决定性阶段,院长的直接参与将有力地达成并巩固双方在思想和文化上的共识,最高层之间的对话将成为决定合作走向和结果的关键。再次,院长能够聚集发展一批在艺术领域有影响力的艺术家、领军人物,以专业的角度引导和支持筹资活动。

---

[1] 陈平:《剧院运营管理:国家大剧院模式构建》,人民音乐出版社,2015,第448-449页。

要抓好筹资项目的5个关键环节：

①做好项目选择。

一是要注意保护艺术，防止过度商业化对艺术的侵蚀。企业的艺术赞助不能被市场运作所异化，更不能本末倒置地成为企业的宣传工具。二是赞助商的选择要与国家大剧院的品牌形象相吻合，选择行业中卓越的品牌，避免对自身品牌造成损伤。三是赞助商选择时，采用行业排他性限制和总量控制的原则，使赞助回馈权益成为一种稀缺资源，这种稀缺资源会为赞助企业提供其他机构无法提供的独特价值。四是征询已有赞助商对新增赞助商的意见，获得已有赞助商的认同。

②做好筹资计划。

针对筹资项目进行逐层递进式沟通。初步沟通前重点明确赞助什么、赞助多少、首先接触谁、什么时候第一次联络、如何联络；调研分析目标赞助商对筹资计划的评判标准，以及通常如何筛选项目、与其兴趣相关度如何、项目特性如何、潜在利益（如类似的客户群体）如何、机构的声誉和责任心如何……在这些工作的基础上，结合自身的资源状况，撰写筹资计划内容并准备支撑材料。

③有效的公关谈判。

对公关谈判进行充分的准备，包括：了解赞助商的企业文化，把握赞助商的社会责任动机、品牌传播动机、艺术偏好动机等。沟通要自上而下、由浅入深、简明透彻、重点突出。沟通的核心是以艺术赞助体现赞助商的社会责任与正面形象，使赞助商的文化与精神随着赞助艺术活动得以积极广泛地传播推广。通过有效的公关谈判建立双方的互信和共识，从而达成合作意向。

④合作模式的创新。

以梅赛德斯-奔驰为例。它一直积极推动文化艺术事业在中国的传播与发展，具有高品质、尊贵、成熟的品牌内涵。它与大剧院结成战略合作伙伴关系，赞助内容包括：提供车辆及司机，建立国家大剧院贵宾车队；按年度举办"梅赛德斯-奔驰国际音乐节"；实施"星愿基金"音乐教室、音乐基地等企业社会责任项目；每年固定冠名一个顶级交响乐音乐会项目；支持国家大剧院艺术教育公益项目"周末音乐会"；由国家大院邀请知名艺术家赴奔驰展厅表演。大剧院利用自有媒体和外部公众媒介渠道对奔驰所赞助的项目进行宣传，自有媒体种类包括节目宣传品、官网、刊物、"自媒体"等；宣传的方式包括演出冠名标识展示、广告画面、视频宣传片、新闻发布会等；还利用自身的演出资源、剧场资源、公共空间和各个功能性场地，支持其举行各种主题活动，大剧院负责提供配套技术支持、贵宾服务，共同执行活动方案。

⑤筹资的日常管理。

要保持与赞助商之间稳固、持久的合作关系，大量的工作在于平时的沟通联络，建立常态化的赞助商维护体系和权益保障体系，做好相关的日程管理、活动安排、效果跟踪反馈等。

## 二、国际艺术节资金筹集的重要性

不可否认,筹资是国际艺术节生存与发展的前提条件,可以说,资金的筹集将决定国际艺术节的运营开展状况,乃至生死存亡。一方面,它根据国际艺术节组织机构内、外环境的状况和趋势,对艺术节筹资的目标、结构、渠道和方式等进行长期和系统的谋划,旨在为艺术节的开展和提高艺术节的长期竞争力提供可靠的资金保证,并不断提高艺术及筹资效益。另一方面,国际艺术节的筹资还是为适应未来的环境和艺术节的战略要求,它并不是使艺术节达到短期资金成本的最低化,而是确保艺术节长期资金来源的可靠性和灵活性,并以此为基础不断降低艺术节长期的资金成本与资金风险。

一旦国际艺术节的目标和方案基本确定下来,下一步工作便是制定艺术节筹资方案。筹资方案是艺术节财务方案乃至艺术节方案的一个重要组成部分。因为,筹集必要的资金不仅是艺术节运营开展的前提,而且筹资的进展会影响艺术节之后的发展状况,筹资成本的高低还会直接增加或降低艺术节运营成本,进而影响艺术节的竞争地位,另外艺术节的各种筹资结构还会影响到艺术节的风险地位以及艺术节的总体筹资能力。筹资的目的是宣传和推广艺术节,所以艺术节的筹资方案必须以艺术节的发展战略为依据,充分反映艺术节的发展要求。

国际艺术节需要来自各方的捐款,来自个人、企业、基金会与政府机构的补助会受到持续变动的环境之影响。也许,当经济情势改善或衰退时,给予艺术及文化的资助就会改变,其他因素还包括政府对社会服务的资助变化、各地方的艺术预算变化,以及企业因合并而强大或消失。因为这些补助来源是如此多变,因此国际艺术节通常会获得忠告——别过度依赖某个资金来源。

过多的国际艺术节争取基金会与企业所提供的非常少的资源,这种情况在未来数年内恐怕不会改善。事实上,由于政府补助社会与医疗服务的预算受限,分给国际艺术节的实际数额可能会大幅下降。再者,许多国家的私有化行动也让国际艺术节承受了更多的压力,那些不直接对大众提供服务的活动,其补助款遭到删除的情况也愈来愈常见。自给自足以及减少接受补助的人及组织的数目,已变成了20世纪90年代一项非常重要的工作。国际艺术节发现它有必要在重新定义它为社会公众提供的服务和意义以争取更多政府资助的同时,也要花更多的精力做好向社会、企业、个人进行资金筹集的工作。

# 第二节　国家对艺术活动的补贴政策

艺术节一般兼有经营性和公共性的双重特征,是国家和地区文化经济发展的重要推动力,肩负着提供文化艺术商品和公共文化艺术服务的职能。相比于一般的经济行业,国际艺术节的特殊属性决定了其既要整合市场资源,更需要政府的支持。

## 一、西方国家的艺术支持

作为一种消费活动,艺术活动具有一般活动的特性,经济学的基本分析框架对其有一定的适应性,但同时艺术活动的策划和开展都具有强烈的精神属性。艺术活动是一种特殊活动,这种特殊性的存在使得经济学家不能简单地把经济学的一般原理运用到文化艺术研究领域。这种边界不清的特性决定了艺术活动既有赖于市场机制的推动,也需要政府公共政策的扶持,对艺术节来说更是如此。

在西方国家艺术行业的发展过程中,政策支持是其取得成功的关键因素。虽然对于政府是否应当补贴艺术行业有过争论,但政府还是一贯坚持对艺术的财政补贴,并因此取得了丰厚的经济和社会收益的回报。

西方国家市场经济的运作是建立在完善的法律体系基础之上的,并由此衍生出政府的管理模式,这种普适性的做法也体现在艺术领域。

法国、德国、美国、日本、英国等国的艺术政策支持体系,都建立在较为完备的法律体系之上。

法国政府关于文化艺术及产业的法律与政策体系较为完备。法国政府主要通过制定有利于艺术发展的税收政策来鼓励行业的发展,主要措施包括:减免收入所得税、降低增值税标准、减免专业税、减免财产税等。例如,人们每天接触的增值税,在法国的正常税率为19.6%,但大部分艺术产品只收5.5%的税率,艺术品、演出、游览、电影、图书业都可享受。同时,法国政府还对艺术家进行支持,如1965年通过了一项专门针对娱乐领域内有固定收入的艺术家、作曲家、表演者以及技术人员的失业保障计划,为从业人员提供最低生活保障。在艺术管理体制上,法国采取直接管理的模式。法国政府对于艺术发展和管理的重视在欧洲国家中应该说是最为突出的。自17世纪末以来,波旁王朝对文化艺

术的管理和资助模式就成了它的传统,直至今日,法国依旧基本采用政府赞助的模式。按照法国文化行政机构的设置,政府对文化艺术活动实行行政管理。第二次世界大战以后,法国在欧洲国家中最早设立国家文化部,从全局上集体管理全国文化事业,促进文化的发展。法国文化部直接管理着一个大行业,控制着众多的文化管理部门,同时给大量文化协会提供补贴。法国摒弃了西方大多数国家采取的文化管理宏观指导原则,对文化艺术的管理实行统揽包办制。这不同于计划体制国家惯用的行政命令,而是通过签订文化协定的契约形式确保实现管理目标,这是法国文化管理的特色。而法国对于国际艺术节的大力资助则反映了欧盟模式的一大特色,那就是政府对大型公共文化项目的多方面扶持。20世纪80年代,法国文化部长曾自豪地说,法国有44个文化相关部门,也就是说法国推动文化发展不仅仅是文化部的责任,同时也是其他部门的责任。

德国与法国类似,同样采取较为集权的艺术管理方式,但德国的集权又辅之以分权。同联邦制的政治体制相一致,德国在文化管理上实行"集权化"和"分权化"相结合,执行分权自治型管理。德国联邦政府不设文化部,仅在政府内设文化司,负责处理原则性大事。德国对文化的管理权主要集中在各级政府及所属行政部门。大量的文化经济事务由各州政府的文教部管理,联邦政府主要通过文化立法管理文化事业、规范文化市场。艺术理事会则是表达、协调各具体文化单位或行业协会利益的协调性机构,负责处理原则性大事。艺术理事会的中介作用仅限于提供一些专业咨询意见与对职业艺术家组织的保护和扶持工作。

在美国,对艺术的直接补贴更倾向于功利主义思想,普遍接受的观点是,州和地方政府对艺术和文化的补贴对地方经济的增长具有重大促进作用。地方政府补贴中相当大一部分用于支持地方最重要的文化机构,包括资助一流的访问艺术家和当地艺术家演出的场地。因为无报酬和志愿文化活动,特别是音乐和戏剧活动数量大并且在逐渐增加,所以政府对文化专业的直接现金补贴也会增加。美国文化政策的优点之一在于文化部门最直接的补贴是由州政府和地方政府提供,而不是由国家政府提供。国家政府主要的作用是大力支持国家文化机构的经营,为大量的文化遗产提供保护,甚至更重要的是通过税收优惠的方式对私人捐款者提供间接支持,由分散的成千上万的个人来决定是否进行捐赠。通过税制对艺术和文化的间接支持比直接补贴规模大得多。按照美国的法律,对非营利性实体免征企业所得税。同时,美国的非营利性组织增值税的税率远远低于大多数增值税税率,因此税收减免的体现是捐赠者可以从收入和财富转移税中抵扣所捐赠的价值。

从20世纪90年代开始,日本开始经济发展的转型,将文化艺术作为重要的国家战略来推行,并制定了一套行之有效的法律和政策体系。1995年,日本发布《新文化立国:关于振兴文化的几个策略》,确立了"文化立国"的发展战略;2002年,国会批准通过《形成高速情报通信网络社会基本法》(统称"准通基本法"或"信息技术基本法");2003年,国会又通过了《振兴文化艺术基本法》,全面实施振兴文化艺术的政策路线;2004年,日本通过了《关于促进创造、保护及应用文化产业的法律案》(简称"文化产业促进法"),这是一部包括

艺术业在内的覆盖整个文化领域的基本法律；此外，一些基本的行业法案也得到修订改善，为日本近年来的文化艺术发展创造了良好的制度环境。在管理上，日本艺术业由政府专职管理部门文化厅来管理。在文化厅下，设立直属的文化艺术机构（独立行政法人，共5人）：国立国语研究所、国立美术馆、国立博物馆、文物研究所和日本文化艺术振兴会。日本文化艺术振兴会包括文化艺术振兴基金、国立剧场、新国立剧场、国立能乐堂、国立文乐剧场、国立演绎资料馆、舞台美术中心资料馆和冲绳国立剧场。

英国的文化艺术资助政策经历了一个由放任、消极管理，鼓励艺术商品化私有化到加大国家干预力度的政策转变过程。二战前，英国政府对文化基本上是持放任自流的态度，没有系统的文化管理体系。但是这一时期，民间出现了很多维护行业利益的协会。二战后，随着民族工业化运动的兴起，英国加大了对艺术活动的公共支持。1946年，英国成立了大不列颠艺术理事会；1965年，英国政府成立了艺术和图书馆部，形成了通过教育、保护和资助3种形式支持文化的公共政策，并大幅增加政府财政投入。80年代，撒切尔政府使整个英国文化政策走向了私有化，这对英国文化艺术资助政策冲击较大。撒切尔政府通过削减政府的文化艺术资助经费、引进民间资金、将国有文化艺术机构私有化等鼓励民营企业增加文化艺术赞助经费以降低政府的经费支出。1997年布莱尔当选首相后，增加了文化艺术补助和预算，开始将投资概念引入文化政策，支持创意和创新活动，大力推动创意产业的发展。投资与资助成为这一时期英国重要的文化艺术政策工具。

1998年，英国出台了《英国创意产业路径文件》，确立了通过发展文化创意产业提升国家发展和竞争能力的战略。推进方式主要包括：出口推广、教育培训、协助融资、税收减免、保护知识产权、保留地区文化发展自主权，以此大力推进包括文化艺术在内的创意行业的发展。2001年，文化传媒体育部又出台了《文化创意十年规划》；此后，还通过《创意不列颠：新人才新经济》《资金指南：如何获得资金》等文件来进一步推动艺术行业的创新。在政策之外，英国的文化管理体制也是保证其艺术行业发展的一个关键因素。其他一些发达国家，如澳大利亚、韩国等，都立足于本国国情，制定和实施了大量倾斜性的艺术政策，极大地推动了国家艺术行业的发展和文化软实力的提升。

## 二、中国的艺术政策

1949年以来，中国的艺术政策含于国家文化政策、文艺政策的范围之内，并未独立出来成为专门的政策体系。改革开放以来，我国文化发展呈现出新的气象，计划体制的文化发展路径拓展为多元化的文化产业、公共文化服务、文化遗产保护等专业领域，与之有关的文化政策也陆续配套，形成了新时期的文化政策体系。其中，艺术领域也冲破传统事业轨迹的藩篱，艺术活动展现出巨大的经济价值创造能力，与此相适应，我国的艺术政策也进入了一个不断调整的过程，并逐步形成一个相对完整的政策体系。

艺术政策是指由政府制定和实施，以促进艺术行业发展为目的，利用经济、法律、行政等手段，为引导、规范、推动艺术行业与艺术机构可持续发展而采取的特定政策和法规

的总和。在我国,艺术政策的实施对象主要包括博物馆业、表演艺术业、艺术品行业、数字娱乐产业等行业范畴和公共艺术领域。在政策内容上,主要包括艺术资源的保护和传承政策,艺术资源的产业化开发政策,艺术资源的分配政策,鼓励艺术业发展的税收、投融资和财政政策,艺术行业发展的规划等。

艺术政策的定位是艺术行业发展规划、发展现状以及未来趋势路径选择的一种综合体现,必须体现国家、人民的集体意志,遵循国家文化发展的基本战略方针;并且,在政策目标上,既要关照国家宏观层面的战略布局以及与社会、政治、经济发展的协同要求,又要遵循艺术业自身发展的规律,要实现多重目标和价值。

### 三、政府补助

国际艺术节也有可能从各种层级的政府机构中找到补助。地方层级的艺术机关其补助款通常都非常有限,但如果一个艺术节想要建立起一个有效运用补助款的正面记录,那么地方政府会是一个不错的起始点。举例来说,地方机关通常都会为到学校的免费公演提供补助,它们也会帮忙赞助节目设计、帮忙打广告以吸引外地的观众成员,或是补贴学生及老人的门票优惠,申请手续通常很简单,耗费的时间和金钱也很少。

在美国,州级的艺术委员会通常都会有常设的工作人员、标准的申请程序、正式的审核小组,以及标准的评估与报告程序。它们通常会提供好几种不同形态的补助,包括:补助节目制作、新作品、对外巡回演出,以及个人艺术家等。许多时候,州级机关与国家艺术基金会同等级。要想在国际艺术节与发放补助款的机构之间达成最佳的配对,筹资研究仍旧是不可少的。

位于华盛顿的全美社区艺术管理人联合会(National Assembly of Local Arts Agencies, NALAA)及全美各州艺术管理人联合会(National Assembly of State Arts Agencies, NASAA)每年皆会举办年会,并定期为他们的会员举办各种营运上的工作营,因为NALAA以及NASAA的会员形成了发放各州与联邦政府补助款的核心机构,艺术节最好能与这些组织培养长远关系。

# 第三节　文化艺术类基金会

在我国文化大发展、大繁荣的时代号召之下,文化体制改革催生了艺术院团新的生产方式和生存方式,这就意味着政府退出对艺术生产大包大揽式的直接"包养",而采取更加灵活、更加多样的方式进行扶持。近些年,文化艺术类基金会逐渐成为除了市场和行政之外支持艺术创生的第三种力量,并发挥着越来越明显的作用,肩负着日益重要的职责与使命。但由于我国的具体发展阶段及国情状况,文化艺术类基金会这一在西方国家已发展成熟的组织形态在我国尚处于起步阶段,在诸多方面还存在亟待解决的问题,它在未来的发展前景也值得我们进行关注与思考。

## 一、文化艺术基金会的发展背景

自1981年我国出现第一家基金会,之后陆续开始成立各种类型的基金会。截至2018年底,按照国家民政部民间组织管理局的统计,中国的基金会数量达到了7015个[①]。2004年之前的基金会绝大多数都具有非常强的"政府背景"。也就是说,几乎所有的基金会要么是政府直接创办的,要么是挂靠于政府组织才得以成立的。

进入21世纪以来,随着社会经济的发展,一方面政府职能转变过程中所释放的公共空间逐渐得到扩展,另一方面社会财富的积累加速,日益增多的社会问题所导致的慈善需求极大地刺激着民间资源介入公共领域的渴望,允许社会力量设立基金会的呼声渐高,并引起了立法部门的重视和认可。于是,在2004年为了顺应时代发展的需要,我国出台了《基金会管理条例》,其中该条例以是否公开面向社会募捐为标准,将基金会区分为公募型和非公募型两类,并在具体规则制定上予以区别对待。自2005年对基金会分类统计以来,非公募基金会的增长速度一直超过公募基金会,并有逐年加快的趋势。由此可见,从2004年开始,我国的基金会进入了规范化发展的新时期,其中非公募基金会呈现出蓬勃发展的态势。

---

① 《2018年中国企业基金发展呈良好态势 基金会数量已经达到7015家》,中国报告网,2018年9月3日,http://data.chinabaogao.com/gonggongfuwu/2019/0934455312019.html。

根据中国民间组织网基金会公布的数据[1]，在110多家全国性基金会中有18家文化艺术类基金会，包括中国少数民族文化艺术基金会、中国艺术节基金会、吴作人国际美术基金会、中国少年儿童文化艺术基金会等。这些文化艺术基金会在促进我国文化艺术发展方面做出了艰苦的努力，但总体上仍然不能适应我国文化发展形式的要求，主要存在以下问题：一是资产规模小，在总体上达不到对文化艺术事业应有的支持力度；二是原始资金少，最高的800万元，最少的27.46万元，大部分为210万元到340万元；三是支持的项目小，主要是资助小型画展、文化联谊、个人音乐会、义演义卖、文艺比赛、出国交流演出等小型文化艺术活动；四是与传统型教育类和慈善类基金会的发展状况相比，文化艺术类基金会自身的运作能力较弱，管理水平不高，发展速度较慢；五是社会影响力较弱，与一些大名鼎鼎的传统类基金会相比，文化艺术类基金会的知名度明显偏低，无法起到影响文化艺术领域、引领社会文化发展的功能和作用。

我国目前存在的基金会多数是在政府支持下成立的，拥有社会公益组织和官方背景的双重身份。这是由我国具体国情决定的：第一，我国多数基金会成立是政府对文化体制改革的一种探索，因此，基金会的成立主体必然是政府；第二，我国文化艺术基金会成立的初衷在于改革政府在文化领域的资金投入方式，基金会的功能被定位为政府与社会的沟通桥梁，因此基金会必然要服务于政府；第三，由于我国社会整体都处于转型时期，基金会生存发展的社会条件并未完全成熟，因此基金会在起步阶段都对政府的扶持存在相当程度的依赖。基金会机制形成于市场经济环境之下，与市场经济具有天生的一致性。我国"官办基金会"的最大现实意义在于它为文化体制改革提供了一种切实可行的方向。

## 二、文化艺术类基金会运作模式

就像企业筹资一样，艺术节与基金会之间应该存在着某种组合关系，基金会通常会对某类活动提供补助。例如，基金会A专门为某地区提供"员工补助金、资本募集、一般性目的、营运预算等"。基金会B的主要捐款对象是洛杉矶地区的"文化、教育、医疗及与青年有关的计划"，筹资者可以调查一下过去几年来补助款的发放情况，看是否能更有针对性地向基金会提出补助要求。

同样的，申请程序的第一个步骤就是要撰写一份明确、符合实际的提案及能力说明。因为许多小型的基金会只有少数几名工作人员甚至根本没有员工，因此最简单的申请手续包括一张说明信函、一份一页长的计划书，以及一份预算。对于大型的组织，可能需要附上一份8~10页的计划案，先由一个过滤委员会审核后再交给拨款委员会。无论计划书有多少张，申请者必须要指出你的艺术节特色所在，说明艺术节对公共文化服务的必要性，并且要大概说明如何评估艺术节的效果。艺术节筹资一直是一个很专业很具象的活动，若缺少了适当的介绍，对于基金会来说就很难明了资助对象到底是什么，也很难轻易付出资金给予帮助。

---

[1] 谢大京主编《艺术管理》，法律出版社，2012，第311页。

### 三、国家艺术基金会

国家艺术基金会是艺术界申请补助与认可的一个主要来源。国家艺术基金的网站会公布许多信息,让申请者能够对主要的补助项目有个大概的了解,每一种节目范畴与国家艺术基金会的分支都会公布一些详细的说明,以帮助申请者完成申请补助的过程。

#### 1. 美国国家艺术基金

以美国为例,美国国家艺术基金的等额补助计划促进了艺术组织与捐款者之间建立起一种重要的伙伴关系,从国家艺术基金得到的补助也会从其认可中获益。虽然国家艺术基金从无此意,但它毕竟为艺术组织创造了一个"认可的印记",因此能获得补助便增加了该组织的合法性。捐款者会认为,如果某个艺术节、艺术团体或某位艺术家成功通过申请补助的审核程序,那么他的作品一定是不错的。国家艺术基金补助程序的核心是运用同行审核程序,一年当中的某段特定期间,由数名专家组成一个评审小组来审核申请案。这个委员会的成员会在审核过程中,被指派仔细研读某些特定的资助方案并加以讨论,每个资助方案的提出时间相当有限,而竞争却非常激烈。每一年,国家艺术基金都会收到成千上万件的申请案,每件申请案平均只有几分钟讨论时间,因此,申请案必须简明扼要、切中要点。国家艺术基金的员工负责审核申请案的细节,申请案的开头段第一段,其发挥空间非常有限,但通常也是唯一被看过的一部分,如果它未能立即引起阅读者的兴趣,或者是它引发出的问题比答案还多,那么这份申请案就会被束之高阁。研究该运用哪些关键字、词语,或是比较能抓住评审委员注意力的概念,可能会有帮助。还有,如果某个艺术节没有扎实的追踪记录(指的是它之前没有妥善运用捐款的历史),那么再优秀的申请案也过不了关。向国家艺术基金会申请补助,与向企业或基金会筹资的程序并无太大的不同,与该机构内部的人士建立接触,以及与关键人士培养关系,都会帮助国际艺术节成为一个可获得帮助的对象。

#### 2. 中国国家艺术基金

中国的国家艺术基金从2010年开始筹划酝酿,历时3年多的调查、研究和论证,在2013年底由文化部、财政部设立的国家艺术基金正式宣布成立。国家艺术基金为公益性基金,资金主要来自中央财政拨款,同时依法接受自然人、法人或者其他组织的捐赠。资助对象面向社会,国有、民营、单位或个人均可按申报条件申请基金资助。资助范围包括艺术的创作生产、宣传推广、征集收藏、人才培养等方面。国家艺术基金理事会是基金的决策机构,国家艺术基金管理中心为文化部直属事业单位,具体负责基金管理和组织实施。国家艺术基金设专家委员会,承担基金的咨询、评审、监督等相关职责。2019年12月,《国家艺术基金资助项目经费管理办法(试行)》正式出台,项目管理体制、机制日趋完善,尤其是项目经费管理工作迈入新阶段。

从国家艺术基金成立到2019年底的5年里,国家艺术基金严格按照财政批复资金额度,对整体资助规划进行调整,对项目经费进行合理统筹。2014~2018年预算总额合计32

亿元,扣除管理费计提和按规定交回结转结余资金部分后,累计项目资助支出约27.89亿元。"十二五"期间,中央财政对国家艺术基金实际投入16亿元。因国家艺术基金正式成立于2013年底,当时"十二五"已过3年,2014年为首个运行年度,财政安排资金8亿元(含上年结转3亿元),2015年安排资金8亿元。"十三五"时期,中央财政进一步加大对艺术基金的投入力度,计划安排25亿元。截至2018年末已安排16亿元,其中,2016年安排4亿元,2017年安排3.68亿元,2018年安排8.32亿元。[1]

从五年资助经费配比结构来看,舞台艺术创作是历年资助金额最多的项目类型,其中,大型舞台剧和作品资助项目,占一般项目五年资助总额过半比重;其次为传播交流推广项目,占近三成;再次为艺术人才培养项目,占逾一成;再次为青年艺术创作人才项目,但其资助数量远超其他项目类型,占一般项目五年资助项目总数近三成;美术创作项目于2016年设立,当年度开展过一次资助,资助数量与金额占比最少。中国国家艺术基金积极发挥财政资金引导效能,注重撬动社会资金、资源投入艺术创作和艺术活动,促进了分层次、多元化的艺术资助体系的构建,包括定额资助和匹配资助相结合,优化艺术活动的投入结构和机制;积极发挥艺术基金的示范引领作用,带动各级财政资金和各类社会资源对艺术活动的投入;同时艺术基金的资助,在带动社会资金投入的同时,还注入了一些"隐性资源",减免了一些"隐性成本"。

---

[1]《国家艺术基金资助项目经费管理情况报告》,国家艺术基金公众号,2020年5月26日。

# 第四节 德国艺术节的资金筹集及启示

国际艺术节举办的各项活动往往花销不菲,预算是否宽裕决定着国际艺术节的活跃程度。因此,资金筹集是国际艺术节在运营过程中必不可少的一个环节,是国际艺术节成功举办的必要条件。我国在建国以后很长一段时间内,在文化事业上实行计划经济体制,即政府主办和资助艺术活动。改革开放以后,随着市场经济的进一步推进和文化体制改革的深入,政府已经慢慢从全额拨款艺术活动中逐渐退出,将大量艺术活动推向社会,这其中也包括我们所讨论的国际艺术节。因此,维持国际艺术节运营所需的资金来源有哪些、各占什么比例,以及如何去募集这些资金也成为各位国际艺术节总监和艺术管理者们不得不思考的问题。本节内容详细介绍了德国的国际艺术节在资金筹措方面的结构、理念和方法,为我国艺术节庆活动的筹资提供了新鲜的思路和有价值的参考。

## 一、德国艺术节的资金来源分析[①]

### (一)政府的直接支持与间接支持

欧美的文化产业实践表明,政府在对艺术活动的资金支持方面有两种途径,即通过政府的文化管理部门的直接经济补贴和通过税务系统的间接政策支持[②]。前者以德法等西欧国家为代表的政府直接基于现金捐款或支付,后者是以美国为代表的政府通过一些对艺术机构有力的政策措施,减免了潜在税收时产生的现金成本[③]。德国文化艺术政策决定了其是一个政府财政投入文化艺术较多的国家,文化艺术支出占德国财政支出的比重较大。而德国的联邦制政治体制又决定了其大量的文化事务由各州政府和地方政府负责。因此在政府的直接支持背景下,德国艺术节相应也会获得部分直接资金支持。

---

[①] 曲妍等:《国际艺术节的资金筹措——茜茜·塔默尔工作坊》,《天津音乐学院学报》2014年第3期,第61—67页。
[②] [澳]戴维·索罗斯比:《文化政策经济学》,易欣译,东北财经大学出版社,2013,第68页。
[③] [美]詹姆斯·海尔布伦,[美]查尔斯.M.格雷:《艺术文化经济学》(第二版),詹正茂,等译,中国人民大学出版社,2007,第256页。

## （二）德国艺术节融资渠道分析

根据茜茜·塔默尔（Sissy Thammer）博士[①]对德国文化机构融资情况的介绍，我们了解到德国艺术节的资金来源有如下5种方式，分别是销售收入、自营收入、公共资金、私人资金和外部资金（表8-1）。

销售收入主要指票房和艺术节衍生品的销售收入。销售收入在艺术节的资金来源中非常重要，拜罗伊特青年艺术节的票房收入通常会占总收入的60%左右，琉森音乐节2013年的票房加衍生品收入占了45%[②]，萨尔茨堡艺术节2013年的票房收益占了艺术节总收益的46%[③]。自营收入主要包括两个部分，即投资收益和会员会费。德国艺术节作为非营利组织，有时会将一部分收益盈余投入资本市场，所得利润反哺各种艺术节活动的开发。公共资金主要是政府等各类公共组织的直接经济补贴。在欧洲整体性支持艺术发展的大环境下，欧盟委员会、德国联邦政府、州政府、市政府都会对艺术节给予不同程度的资金支持。拜罗伊特青年艺术节每年都会获得来自德国联邦政府、巴伐利亚州政府、拜罗伊特市政府等公共部门的约占总预算30%的资金资助。萨尔茨堡艺术节在2013年获得了奥地利各种公共资金支持约1350万欧元。私人资金则包括个人或公司的捐赠、有回报的企业赞助、社会性的资金募集、以公私合作伙伴关系的融资以及基金会资助。外部资金主要指银行金融信贷业务对艺术活动的支持。国际艺术节尚未进入营收周期的时候，会不可避免地出现现金流为负的情况，这种情况无疑会影响艺术节各项工作的正常展开。这就需要金融机构的贷款。作为艺术节预算大头的各项赞助也存在不确定性，也就是说每年的预算都会有变化。金融机构的贷款在帮助艺术节度过预算脆弱期的同时，也起到了平衡年际收入差的作用。

从茜茜·塔默尔博士的阐述中我们可以发现，德国艺术节的主要筹资渠道中，既有反映艺术节演出水平和市场能力的票房收入，又有来自公共部门和私人组织的赞助资金，同时在艺术节的资金结构设置上又通过有偿会员制和贷款为筹资的不确定性加上了一层缓

表8-1　德国艺术节资金来源情况[④]

| 融资渠道 |
| --- |
| 1. 销售收入<br>—销售产品和服务的收益 |
| 2. 自营收入<br>—投资收益<br>—会员会费 |
| 3. 公共资金<br>—欧洲<br>—德意志联邦共和国<br>—州<br>—自治市（城市州）<br>—城市 |
| 4. 私人资金<br>—个人或公司的赞助捐赠<br>—赞助<br>—资金募集<br>—公私合作伙伴关系<br>—基金会资助 |
| 5. 外部资金<br>—贷款 |

---

[①] 茜茜·塔墨尔博士：德国拜罗伊特青年艺术节主席。
[②] 数据来源于琉森音乐节艺术与行政总监迈克尔·哈弗里格先生于2014年5月29日在国际艺术节与城市发展高峰论坛上的主题演讲。
[③] 数据来源于罗兰·奥特先生于2014年5月30日国际艺术节与城市发展工作坊的演讲资料。
[④] 根据茜茜·塔默尔博士于2014年5月30日在国际艺术节与城市发展工作坊的演讲资料。

冲。这种多元化的筹资渠道使得国际艺术节能够长期稳定地举办下去,并不会因为市场、政府、企业或个人的短期变化而出现难以为继的窘况。

### (三)向社会筹资变得越来越重要

在西方社会,私人赞助艺术活动的传统由来已久。但是由于各国艺术政策的不同设置,在欧洲这种政府直接支持的大环境下,其私人资金在艺术活动中所占比例远远低于美国。但是欧洲经济近些年的持续低迷和政府文化政策的调整,使得政府在对艺术活动拨款方面有所限制,因此国际艺术节作为一项综合性大型艺术活动则需要更多地向社会第三方募集资金。其中2013年琉森音乐节来自私人组织和个人的赞助达到音乐节总收入的44%[①]。根据萨尔茨堡艺术节2013年的数据,其私人资金赞助首次超过公共资金赞助1个百分点,约占总预算的22%,共计约1500万欧元[②]。因此相对于政府直接支持的下降,私人赞助的比例正在逐年上涨。这也说明向社会募集活动运营资金将越来越重要。如果说公共基金的获得取决于政府对文化艺术事业的态度,那么私人资金的获得则体现出社会对于艺术活动的认同程度,同时也是真正反映各艺术机构筹资能力的标尺。由于赞助传统的长期存在,西方社会在资金募集活动中有长期的历史经验,因此它们的理念和方法非常值得我们学习和借鉴。

## 二、艺术节筹资理念的重新审视

举办艺术活动的机构或个人,通常极力地去拓展艺术筹资的渠道与赞助回报方式。以至于一提起企业赞助,人们就想到"构建良好的企业形象""增加销量""高质量营销"等这些冰冷的字眼,强调双方的互惠互利与等价交换。对此可将其称为"交易营销"。而从另一种角度看,为艺术活动获取资金方面的支持,仅仅把它作为一种商业性交易是远远不够的。赞助这一行为越来越多地强调资金募集者与赞助商之间建立的一种长期、稳定关系的重要性,这就涉及人际关系营销的领域,它建立在感情、承诺、信任的基础上,这种关系将长久、持续地贯穿在艺术赞助活动中。对此,茜茜·塔默尔博士特别强调了3个重要观点,即资金筹措实质是一种人际关系的营销,价值认同下的人脉网络的建立以及潜在的筹资对象同样需要拓展。

### (一)资金筹措实质是一种人际关系的营销

我们对艺术节筹资工作的认识,主观上停留在为了钱而筹资的层面。而茜茜·塔默尔博士认为,筹资是以人际关系的经营为中心的。其方法和原则是与捐赠者和赞助商建立起长期的、稳定的朋友关系。资金募集需要沟通和交流。在一个成功的募集过程中,合作伙伴之间要相互去认识,建立联系,希望能开启某一扇门,打开一种新的交流模式,还有可能提供一些指导和建议,通过这种方式,人们之间就能了解对方的能力。

---

[①]数据来源于迈克尔·哈弗里格先生于2014年5月29日在国际艺术节与城市发展高峰论坛上的主题演讲。
[②]数据来源于罗兰·奥特(Roland Ott)先生于2014年5月30日国际艺术节与城市发展工作坊的演讲资料。

### (二) 价值认同下的人脉网络的建立

与短期的单纯利益交换不同，人际关系营销概念下的资金筹措，反映了一个持续的过程。在这个过程中，我们不仅关心自己的利益，更关心赞助商的利益，形成一个以艺术节筹资为核心的关系圈，这个关系圈覆盖个人、企业、政府和基金会。这个关系圈在价值观上相近，在对艺术的态度上相同，最重要的是，这个圈子内的人要达成对艺术节事业的高度认同。在完成这一构架的基础上，朋友之间友谊的深度就变得更为重要了，人们更倾向于通过信任的人赞助，这就需要筹资者对这个圈子进行数年的耕耘。培育一个人脉网络是漫长的过程，需要筹资人倾注心血。

### (三) 潜在的筹资对象同样需要拓展

成功地举办文化艺术活动，需要不断拓展新鲜想法，方能保证长盛不衰。然而，不同的想法所针对不同领域的侧重点也不尽相同，这就需要多元化的资金募集渠道，以保证资金募集更加顺利有效。因此，所有潜在的筹资对象同样需要不断拓展，使得我们在新鲜想法迸发出来之时，能及时地找到与之最适合的筹资对象来落实想法，进而成功举办下一次的文化活动。

## 三、艺术节筹资的过程与方法解读

茜茜·塔默尔博士在阐述筹资的过程与方法之前，先明确了两个关键问题。一是，我们是谁？我们能够给别人带来什么价值？艺术节的运营者们要确立起资金筹措这个概念的话，需要进行细致的详细分析。我们要用批判的方式来问一下自己，质疑一下自己。我们要知道我们所代表的机构目标是什么，它的行动方式是什么，它的一个基本的状况是什么，它的公共思维和目前的形式是什么样子的。二是我们的赞助人是谁？我们想从他那里得到什么？我们要知道我们要对话的对方是谁，他的兴趣是什么，他的文化背景是什么，和我们对话的同伴和我们一样是站在一个与我们平等的层面上交流的。艺术节要进行财务分析，来确定需要哪些资金支持。其中包括这个项目需要多少数额的资金以及需要哪些物质和非物质的支持。拜罗伊特青年艺术节有着门类众多的资金来源，比如政府、欧盟、各种基金会、各种教会、俱乐部以及一些公司和个人，这些机构都会向艺术节提供赠款和奖学金。除此之外，艺术节还会获得一些非资产和非货币性的支持，比如为艺术节做志愿者或义务承担一些活动。艺术节对提供帮助的机构和个人都会表示感谢。基于这个前提，我们可以将资金筹措的过程和方法分为以下几个步骤。

### (一) 展示前景、明确目标

作为艺术活动的举办方，我们要有激情和热情的支持，只有自己认同自己所做的事业和社会意义，才能说服别人去支持我们一起做这个事情。我们做资金募集的最终的目标不是钱，是激发那些乐于助人的人愿意去做这样的好事。

我们的目标主要不是筹钱，而是实现或是促成一些变化，资金募集不是我们最终的目标。但为了得到我们需要的资金，如果只是提出我们要100万，可能对方不会被我们所

打动,我们要告诉潜在的赞助者,我们要这个钱是干什么的,有了这些钱之后我们会给社会带来什么样的改变。

### (二)建立关系、人际营销

个人的请求往往更有效。局外人常常把组织机构看作是冷冰冰的东西,即便这个组织有很好的社会效益。当我们为一个年轻人进行筹款的时候,如果只是空洞地说这次筹款会帮助年轻人成长,似乎不会打动资助人。只有当你告诉可能要支持你的资助人,对于某一个特定的年轻人来说,得到捐款之后,他会得到什么好处和变化,这个潜在的资助者才会感兴趣。还有一种状况,当我们代表某一个组织进行筹款时,处事方式也非常重要,如果只是拨通潜在捐款人的电话,捐款人在不知道谁是负责人的情况下会冷漠对待这件事,因此进行资金募集的人要进行人对人的沟通,要建立起人和人之间的信任,去面对面介绍自己的名字,把自己电话号码给对方,或者是把一些照片或是信件提供给潜在的捐款者。既然个人的请求是最有效的,那么第一时间直接和这个赞助人进行联系会起到事半功倍的效果。

要在筹款之前先交朋友,友好的朋友之间的发展才是筹款的基础。潜在的捐款人可能会对某一方面感兴趣,这样话我们要进行友谊上的沟通,可能和这个资金募集者是几年的朋友,而且我们会有一些共同的东西,这时就会超越这种商业关系。朋友的关系可能会更直接地带来物质上的帮助和支持。

敞开心扉,敞开思想,才能敞开自己的支票簿。我们很少能见到人在做捐赠的时候是用理性的思考,相反,为了得到潜在捐赠者的支持,要用情感化的方式去打动他。说是情感化,不是给些可怜的照片,这样可能产生相反的效果,实际上有些看似平常的东西往往能有效果,例如在打印的信件上用手写的方式写上一句致谢的话;或者在那个人做了一些善事之后,给他写一封信或是给他打一通电话来表示感谢,效果会更好。

### (三)提出需求、达成共识

表达出自己的需要。这样捐赠者就能站在你的角度理解你的问题。很多非营利组织的代表,喜欢谈论自己财政方面的困难,如果捐款者去问他,要这个钱是干什么用的,如果此时不能给出一个很好的回答,这对于资金筹措来讲就会是一个不好的基础:一个捐赠者可能准备好向你捐款了,但是他却不理解这个捐款活动到底有没有必要。

制定清晰的目标,并把目标告诉捐赠者。告诉捐赠者需要支持多少钱,并找到一个恰当的机会去提出来。关于精确的数量,以及问谁去要这个钱,都是些非常敏感的问题。

了解捐赠者的情况很重要。在募集过程中,如果提出的资金数额过高,超过捐赠者的支持能力,捐赠者可能直接拒绝。如果数额过低,捐赠者可能会认为你提供的项目是低于他或他公司的水准,觉得会有点掉价。因此,作为筹资者,既要了解该向什么机构和个人筹资,同时也需要对潜在捐赠者的具体情况进行了解,包括该捐赠者之前参与过什么样的慈善活动,更倾向于给什么样的项目或机构捐款,详细地了解捐赠者以往捐赠记录,并建立一个数据库。这样才能更好地去募集资金。

### (四)价值认同、方法得当

在既定前提中,我们对于自己和对方有了充分的认识,了解了艺术节和捐赠者共同的价值追求,这样才能基于价值认同的基础上进行筹资活动。获得金钱资助的机会和形式有很多种,其中潜在的资金筹措的方式有公关活动的准备和支持筹款的行动,如报纸杂志的报道或广告,还有一些新闻媒体的评论。除此之外,我们还有一些直接的方式,比如直接写信、寄邮件或是直接开会或是对话,我们还可以和其他人之间有些行动,像是打电话进行"求助"。进行资金筹措最有效的途径就是面对面地交流,可以跟你合作的人去见面。

除此之外,我们还要进行长期的活动,这些活动主要是为大型的项目进行筹款。还可以去发现捐赠者的组织机构,形成公司合作的伙伴关系。成立基金会,还可以举办一些慈善活动,再有就是合作商之间的伙伴关系。

另外还可以做一些广告,或是开办一些大型的晚会。在德国开晚会是重要的筹措资金的模式。晚会的实质是在一个非工作时间里,为同一层次的人(赞助数额接近的人)提供一个社交圈。当这个晚会的主题是艺术节的时候,人们的交谈内容和注意力会放在艺术节的举办上。晚会的社交活动会使得筹资活动向有利于艺术节开展的方向发展。共同讨论艺术节的事业会使参会的人彼此之间获得认同感,拉近参会者之间的距离,随之便会带来许多收获,这样一种形式的收获对赞助人来说至关重要。对赞助人来说,艺术节的活动就是一把钥匙,打开了与其他人之间的那扇门,而资金募集者就可以根据赞助者的这一需求,有针对性地选择资金募集的方式。

### (五)感恩心态、贯彻始终

用积极和感恩的态度去面对募集资金投入的文化事业。资金募集是艺术活动存在的基础,资金募集的主要原则就是,资金募集并不是乞讨,去做资金募集的人,他们都是为了一个美好的事业而去做艺术和其他各行各业之间进行沟通的大使。他们不是要求或请求别人给自己这个东西,他们也提供一些别人想要的东西。

最重要的基本原则就是3个字"谢谢你"。募集者要向每一个捐赠的人表达感谢,如果一个人做了捐赠之后,却没有得到别人的认可,那么这个捐赠者就可能感到不舒服。如果"捐赠"和"感谢"之间跨越的时间越长,那么原来所建立的友谊的裂缝就越大。大规模的捐赠者相对于小规模的捐赠者,照顾的程度是有不同的。

### (六)真诚相待、长期合作

鼓励捐赠者去认同艺术机构,让他们感觉自己是其中的一员,是一个活动参与者。同时要诚实公开,真心真意地对待自己的捐赠者,让他们去分享你的问题和你的成功。捐赠者希望自己能够信任自己所支持的组织,捐赠者不希望自己的钱浪费,也不希望运用在管理机构方面,不希望将钱用在没有目标的组织上,更不希望自己的钱被骗。很多非营利的组织者没有告知捐赠者他们组织的形式,没有定期地汇报自己的工作内容,这是不对的。必须要透明地处理财政方面的问题,一定要透明地公开地回应自己的资金去向。

### 四、中国艺术节的借鉴与学习

在茜茜·塔默尔博士关于德国艺术节筹资的阐述中我们发现,他们的筹资是在一个大背景下完成的,即德国作为一个相对较为成熟的公民社会,对于公益性活动的资助是有政府支持和社会共识的。全社会都有这样一种理解,即政府不可能做到面面俱到,许多的非营利性机构事实上承担着社会责任,而关心社会事业的个人和有责任感的企业也将向非营利性机构注资作为一件平常的事。政府对这些效率更高的社会组织表现出鼓励的态度,乐于向非营利性机构提供支持,使其作为自身职能的补充。在这一链条中,德国的众多艺术节作为非营利性机构,其筹资就是在这样一种有益的环境下完成的。

而对于国内的艺术节来讲,我们并没有这样的环境背景和理念共识,我们需要借鉴的不仅仅是理念和方法,还有更多的法律制度方面需要健全和完善,以打造出适宜艺术活动健康生长发展的环境和土壤。从这个前提出发,笔者认为我国对于艺术节筹资方面的借鉴和学习可分为三个层次,一是价值层面,从观念塑造角度为社会普及相关意识;二是制度层面,从建立健全法律制度的角度为艺术节发展提供环境支持;三是操作层面,拓宽筹资渠道,引进新兴资金支持方式。

#### (一)价值层面

对中国而言,整个社会对于非营利性活动的捐赠意识较为单薄,导致很多艺术活动在筹资的时候举步维艰。因此,我们首先要做的应该是转变观念和思维,培养全社会对艺术活动捐赠的充分认可和积极参与意识。这里涉及两种转变,一种是对筹资者,也就是艺术节运营方而言的;另一种是对捐赠者也就是企业和个人而言的。

对筹资者而言,是"分享"而非"要钱"。德国艺术节非营利性表现在资金筹措上的优势,在资金上既不完全依赖于市场的变化(尽管市场对高雅文化的接受程度已较为成熟),也避免受制于政府的拨款。在第三方筹资上重视为捐赠者提供更多服务,这是一种互利互惠的行为:捐赠者对艺术节投入金钱并不是施舍,捐赠者为艺术节的运营解囊,艺术节也能相应地为捐赠者提供一个与更多相同爱好、相同层次的人社交的平台。这个平台因为非营利和高雅艺术的特点,具有特殊魅力和不可替代性,这样运作良好的平台也是赞助者希望进入的。所以这部分的捐款一定是赞助人心甘情愿的支出。

赞助人(企业)提供物质上的支持,而艺术节则相应地为赞助人提供社交圈。赞助人为了这一可能蕴藏巨大无形财富的社交圈,通常十分愿意写支票。这种方式获得的不仅仅是资金,还能打造一个艺术节的品牌,确立艺术节的格调,为后续的第三方筹资赢得砝码。反观国内的艺术节在第三方筹资这一领域就显得缺乏整体考量,打一竿子是一竿子的筹资方式,除了有了上顿没下顿,无力放开手脚专心于提升产品质量,还丧失了形成收支正循环的重要机遇。

对捐赠者而言,是"公益"而非"利益"。国内很多组织和个人在对艺术活动进行赞助的时候最先考虑的是"通过这个捐赠我能获得多少利益",而不是"这是一个公益活动,我

应该积极参与"。当然，作为营利性企业，通过支付一定的资金而换取在艺术活动中的广告效益，这是无可厚非的。但是，作为社会公民，对于公益性艺术活动本身就应该积极参与其中。对于艺术节而言，它可以为城市提供公共文化服务，刺激市民的艺术性，扩大欣赏艺术的人口比例，从而提升市民的艺术素养，增强市民文化归属感，营造社区文化氛围，推动整体艺术教育的普及。所有这些都应促使人们去充分认知艺术节在社会发展中的重要作用，自觉树立积极参与其中的意识，将"公益"放在捐赠意识首位。

### (二) 制度层面

在欧美国家，非营利艺术机构的运营都建立在捐赠和免税制度上。注册为非营利机构的社会文化机构，包括私人美术馆、艺术家组织、博物馆和另类艺术空间，可以免税和有资格申请各类政府和非政府基金。有影响力的非营利艺术机构还可以得到各种公司的赞助，因为法律规定支持和赞助非营利的社会文化艺术和公益事业可以获得不同程度的免税。而在中国，这项制度一直没有明确建立起来。笔者在上文中提到全社会要建立捐赠意识，而捐赠免税制度则是意识建立的重要前提和基础。2014年全国民政工作视频会议中明确指出，要完善慈善捐助减免税制度，制定支持中央企业和民营企业积极投身慈善事业的政策，鼓励市场主体以捐赠资金留本运营、利润分配、安置就业、股权捐赠、股息使用等方式参与慈善。

### (三) 操作层面

当完成了观念的树立、制度的建设之后，剩下的是较为容易的方式方法的开发，也就是我们通常所说的筹资渠道的拓展。通过国内艺术节的实践我们可以发现，其实我们的艺术节在整体渠道上已经很丰富了，政府资助、基金会资助、企业赞助、票房收入等主要筹资方式我们基本上都有了，因此在渠道上我们与国外艺术节并不存在太大差距，只不过各种渠道在应用上尚需完善，而这种完善则与理念与制度建设密切相关。

随着社会经济的发展，融资方面近期也有了新的进步。"众筹"开始越来越多地运用在很多行业领域。众筹，翻译自国外 crowdfunding 一词，即大众筹资或群众筹资，是指用"团购+预购"的形式，通过网络平台募集项目资金的模式。筹资人利用互联网和SNS传播的特性，向公众展示他们的创意，争取大家的关注和支持，进而获得所需要的资金援助。众筹最初起源于艺术领域，是艰难奋斗的艺术家们为创作筹措资金的一个手段，目前也较多地应用于小型的艺术活动集资。众筹作为一个新兴事物，其发展不过数年的时间，运营模式尚不完善，同时也存在较大资金风险。但是作为一种新的筹资方式，我们可以将其作为一种尝试在一定范围内引入艺术节的经营中，也许会收到意想不到的效果。

### 结语

国际艺术节的资金筹集无论是从微观层面的具体操作还是宏观层面的各级政府的补贴制度，都存在着广阔的延展空间。尤其是对我国而言，国际艺术节资金筹集这一环节还有很长的路需要走。如何在国家文化政策方针的指引下更好地利用社会资源、市场资源，

为国际艺术节筹集更充沛的有效资金,将是我国艺术节持续健康发展的重要课题。

**参考文献**

[1] 陈圣来等.艺术节与城市文化[M].上海:上海社会科学院出版社,2013.
[2] 陈平.剧院运营管理:国家大剧院模式构建[M].北京:人民音乐出版社,2015.
[3] 玛乔丽·嘉伯.赞助艺术[M].张志超,译,北京:中国青年出版社,2013.
[4] 张激.国家艺术支持:西方艺术政策与体制研究[M].杭州:中国美术学院出版社,2013.
[5] 威廉·伯恩斯.艺术管理这一行[M].桂雅文,等译,台北:五观艺术事业有限公司,2011.
[6] 王家新,等.艺术经济学[M].北京:高等教育出版社,2013.
[7] 德里克·张.艺术管理[M].方华,译.上海:上海人民出版社,2017.
[8] 王妮娜.全球文化产业基金发展探秘[M].北京:中国金融出版社,2015.
[9] 谢大京.艺术管理[M].北京:法律出版社,2012.
[10] 陈璐.国内外艺术节的找钱经[N].中国文化报,2013-11-12(10).

# 第九章
## 国际艺术节的效益评估

效益评估是国际艺术节普遍采用的一种对自身活动成果进行观察衡量的方法或手段,更是衡量国际艺术节质量水平和影响力的重要标尺。对国际艺术节所带来的政治效益、经济效益、文化效益、环境效益等多个层面进行深入分析和客观评价,能够减少活动资源消耗,改进低效率的活动板块,总结经验教训并以此来发扬优点及改善缺点,促进自身更好更快地发展。

　　本章节主要深入探讨国际艺术节效益评估的意义和原则、涵盖内容以及具体的效益评估方法的相关内容,并在其中加入大量优秀的国际艺术节效益评估案例和数据,为读者进行详尽的解读。

## 第一节　国际艺术节效益评估的意义与原则

### 一、国际艺术节效益评估的意义

"活动评鉴是指以一种严格的态度来观察、衡量及监督一项活动的执行过程,来为其成果做个正确的评分。它能够勾勒出一项活动的真实面貌,显示该项活动的基本特性和一些重要的统计数据,并提供回馈给活动的关系人,因而在活动管理程序中扮演着一个重要的角色,因为它能够被当成一项分析和改进活动的工具。"[1]依据强尼·艾伦(Johnny Allen)的说法,对文化艺术活动或节庆活动所造成的效益影响进行评估的过程严谨客观,面对评价结果时也要客观,针对合理的评估意见,改进一些低效率、高消耗的活动板块,发扬优点及改正缺点。不论是规模较小的当地节庆活动,还是国际化的节庆活动,它们都给举办地带来了希望、欢乐和巨大效益。对国际艺术节效益进行评估的意义,在于其不仅可以提升来年活动的举办质量,同时也可以给利益关系者提供增加或减少该活动投入的重要参考依据,减少资源消耗。

### 二、国际艺术节效益评估的原则

国际艺术节的效益评估必然有一系列严密并符合逻辑的过程。举办艺术活动必然有其宗旨,并依据举办宗旨订下活动预期效益,活动结束后会通过一系列衡量标准来检查预期效益是否被实现。艺术活动的举办宗旨通常是要满足精神内涵,传达艺术价值和社会价值,但其潜在的"附属"效益及影响力才是核心的利益关系者所关心的。此处的利益关系者包含艺术节主办单位、赞助厂商、艺术节举办地之政府单位、社区群体,参与艺术节的群众及表演者、工作人员、媒体,以及会因艺术节的举办而受益或受害的个人或群体等等。

例如,有着"艺术节之都"称号的爱丁堡市,在政府机构的主导下,经常会委托专业团体进行艺术节的影响调查,如《爱丁堡艺术节庆影响研究(Edinburgh Festivals Impact

---

[1] 强尼·艾伦(Johnny Allen)等:《节庆与特别活动管理(Festival and Special Event Management)》,五观艺术管理有限公司,2004,第459页。

Study)》,就从文化、社会、财政、经济、环境、投资、人力资源、观众发展等方面进行了全面且深入的研究,其研究成果不仅可供学术使用,更能成为政策拟定、城市发展的基础资料。除了活动结束后的效益评估,另有活动举办前的预期效益评估及活动进行中的效益追踪,它们可避免活动举办的内容偏离举办宗旨与目的。施曼德(Steven Wood Schmander)、杰克森(Robert Jackson)合著的《特别节庆活动企划与管理(Planning and Management of Special Festival Activities)》中提道,聘请外面公司执行活动效益评估可避免偏见的干扰,提高评估的有效性。

　　从大规模的群体艺术节效益评估,如上述的《爱丁堡艺术节庆影响研究》,到单一艺术节的效益评估,如爱丁堡边缘艺术节(或称爱丁堡艺穗节)的年度报告,虽评估范围因研究规模大小而有所不同,但结果依然有迹可循。建立艺术节活动评估模型的顺序基本如下:建立想要分析的问题、设定数据收集的对象、设定数据收集的项目、设计问卷或访谈题目、进行数据收集、分析数据、撰写分析报告。不论是问卷、访谈还是其他评估方式,通过以上流程可以提高评估结果的有效性,更好地为主办单位、政府单位、赞助商及其他有需要的利益关系者提供参考,以及改进依据。

# 第二节　国际艺术节效益评估的涵盖内容

我们为何要对国际艺术节进行严肃的评估,并对其取得的成效进行分析呢?依据《艺术节与城市——爱丁堡艺术节策略研究(Festivals and the City—the Edinburgh Festivals Strategy)》,从20世纪80年代起,各城市的政府及私人机构纷纷投资举办艺术节,以获取相关的回报,例如奥地利的萨尔茨堡、澳大利亚的悉尼及阿德莱德、法国的艾克斯、中国的香港等。相关的回报包括提升城市生活的质量、城市的海内外知名度、公民期许的目标,增加城市发展机会、经济与社会利益,增强城市伙伴关系等[①]。虽然回报丰厚,但举办国际艺术节绝非易事。凯瑟琳·黛芬特(Kathrin Deventer)在《艺术节的影响(A Force for Festivals)》一文中说道:"今天要运作一个艺术节已非易事,其所面对的压力不单单是高质量的艺术选择、是否成为艺术家能力展现的最佳平台、能否满足观众喜好等;相关的利益共同体更看重的是各种数据,例如整体经济提升了多少百分比、票房收入增加了多少等。"艺术质量的高低受个人的品味、喜好及专业人士的评价等影响,不易用数字的形式来显现,属于质性(或称定性,qualitative)研究的范围;而经济成长及票房收入变化则可通过量性研究直观呈现。简单来说,质性研究是以文字来呈现最后研究的结果,例如艺术节的举办有助于提升本地居民的艺术内涵;相对地,量性研究则是以数字来呈现结果,例如艺术节的举办让本地酒店增加了10%的住房率。质性与量性的研究方式各有优点,本书在此不予深入讨论,读者若有兴趣可以寻找研究方法论的相关书籍进行研读。不论是质性还是量性研究,依据强尼·艾伦的解释,艺术节效益评估不外乎政治、经济、社会、文化等方面;另外《爱丁堡艺术节庆影响研究》中也提到,由该报告所研究的12个节庆,可以确认相关节庆对爱丁堡地区的文化、社会、经济、环境有着极大的影响。下面将分别从政治、经济、社会与文化、环境等方面,对国际艺术节的效益评估及改善方式予以阐释。

## 一、国际艺术节的政治效益

经济是基础,政治是经济的集中表现,文化是经济和政治的反映。若问政治与文化艺

---

[①] 陈圣来等:《艺术节与城市文化》,上海社会科学院出版社,2013,第234页。

术是否能完全切割，答案是否定的。从古希腊、罗马时期起，政府就通过提供文化节庆来满足人民娱乐上的需求，让人民释放生活中的苦闷，以达到安定社会的目的；中国传统戏曲中忠孝节义的创作内容，不仅稳定了社会秩序，同时也维系了各朝代政权的稳定。参与国际性的艺术节，可以通过艺术文化的交流展现国家实力，并提升国家的国际识别度及知名度，比如从1999年开始举办的中国上海国际艺术节，它是经国务院批准，由原文化部主办、上海市人民政府承办的国家级国际艺术节。22年来，艺术节坚持"艺术的盛会，人民大众的节日"的宗旨，节目既聚焦本土，又汇聚全球艺术精彩，2019年惠及线上线下国内外观众560多万人次，逐渐提高国际知名度，多维度提升了国家的文化软实力，并且通过文化活动彰显了国际形象及国家能量，获得了国际的认同。

## （一）正面效益

### 1. 提高国际声望

一个拥有良好声誉的国际艺术节，对于提高主办国的国际声望有着绝对的影响。它不仅能够吸引其他国家的表演团体不惜成本前往演出，同时也能吸引各地的文化爱好者前往观赏节目；不仅如此，参与演出的团队还会在自己团队的宣传资料中加入这一经历，间接地为主办国进行了免费的国际宣传。例如96%参与过马尼拉边缘艺术节（Fringe Manila Festival）活动的艺术家会推荐该艺术节给其他的艺术家[①]。另外，能够主办大型的艺术节也是国家硬实力与软实力兼具的象征。

### 2. 提升形象

国际艺术节的成功举办有助于国家形象的提升，如果遭遇紧急情况，处理得当，形象更会大幅度提升。文化的传播不应该通过说教来灌输，而是应在传播中寻求价值和理念的认同。在打造文化盛事的时候，应该充分挖掘当地传统文化中的宝贵故事，加以推广。这样的故事必须是观众愿意听的，能够引起广泛共鸣的。它们能够深入人心，促进一座城市与外部世界的交流，改变人们看待一座城市的方式，不断地传播城市的影响力。2008年的北京奥运会，就很明确而又真实地向世界展现了北京城市风貌、我们的传统文化与人民的价值观，从而也提升了国家的形象。我们国家成功地将中国重新介绍给世界。毫无疑问，直到现在，整个世界都印象深刻，见证了奥运会的新高度。

### 3. 促进社会的融合

在有很多移民的城市中举办艺术节庆有助于协助少数族群融入当地的社会，透过文化艺术活动的交流，达到尊重、认识进而认同彼此文化的效果，有助于不同种族、文化社群相互联结，甚至维系少数文化的传承。政府透过经费补助借以维持社会的稳定。以爱丁堡米拉艺术节（Edinburgh Mela）为例，英国有许多印度、巴基斯坦族裔的移民者，为庆祝并维系南亚次大陆（喜马拉雅山脉以南的一大片半岛形的陆地，是亚洲大陆的南延部分）的文化，该艺术节于1995年创办，每年的活动时间是3天，以音乐、舞蹈、戏剧、餐会等形式

---

[①] 马尼拉艺术节：《参与我们——马尼拉边缘艺术节（Partner with Us-Fringe Manila）》，2015，第3页。

举行。近年来中国、非洲及其他少数族裔的社群也纷纷加入此庆典,让活动增添多样文化,2014年获得爱丁堡市政府77 000英镑的补助。这不仅仅对于一个国家的社会具有重要意义,对于整个世界也有着重要影响(图9-1)。现在节庆产业正在把全世界拉得更近,让大家共同分享全球认同感。以节庆活动为载体,在这样充满艺术氛围的环境中给观众带来艺术、教育、交流的新体验,拉近了观众与艺术与生活的距离。

图9-1　2016年爱丁堡国际艺术节烟火音乐会现场

(图片来源:爱丁堡国际艺术节官网)

### 4. 促进政府提高管理能力

举办国际性大型艺术节所需要的不仅是丰富的节目内容,软件、硬件等基础建设更是不可或缺,硬件方面如演出场地的建设、交通的规划、住宿的便利性、环境的维护等;软件方面如法制的完善、出入境的便利性、治安的加强、服务质量的提升、公民道德的倡导等。艺术节的举办将有助于政府完善其施政思维,提高其管理能力,进而获得本国国民甚至国际人士的认同。

### (二) 负面效益

事物都有两面性,有利必然会有弊。国际艺术节期间,政府在艺术产品思想高度把控或者面对问题处理不当时可能会影响主办国声誉。国际性艺术节的举办需要投入大量的资源进行国际性营销活动,倘若营销活动所进行的宣传和保证皆无法达成,势必造成参与观众的失望。另外,每个利益共同体都希望活动成功,可以获得荣耀及认同,肯定没人一开始就希望将活动搞砸了;然而,监督不周也是造成失败的原因之一。艺术节举办各个环节的追踪检查是否到位?采购上是否有人为因素导致出现问题的状况存在?员工专业能力的培训是否有确实规划执行?契约精神是否被尊重并加以落实?诸如此类的情况都有可能发生在活动举办的过程,进而影响主办单位甚至是主办国的声誉。

### (三）改善方式

正面与负面的效益皆是国际艺术节在筹办时所需考虑的问题,如何提升正面效益而改善负面效益,笔者在此提出建议如下:

①重视社会各阶层的需要并倾听社会各阶层的声音。

知民所需、广纳善言、尊重专业是艺术节非常重要的精神。艺术节是为大众服务的,而非只提供给高端观众。艺术文化活动的举办应该是由下而上,因为有需要而成立;而非因别人有,我们也要有;或从政治考虑,不考虑环境需求及举办的目的,就盲目举办。国际艺术节的举办就如大型的社会实验,投入大量的人力物力资源,不论成败,其造成的影响都极为广大。另外,主要管理者在挑选节目时,必然会有个人的喜好,如何避免刚愎自用,策展人需自我提醒,或透过效益评估及舆论压力来加以节制。例如爱丁堡国际艺术节历任艺术总监,除了第七任的法兰克·邓洛普（Frank Dunlop）为剧场导演出身外,其余各任艺术总监皆为音乐人;即便2014年接任的弗格斯·莱恩汉（Fergus Linehan）,虽然早年曾担任过都柏林剧场艺术节的总监,近期也都从事音乐相关的节庆活动。因着个人的专业与喜好,爱丁堡国际艺术节往往投入大量资源在音乐类型的节目上,因此常被批评缺乏高质量的戏剧与舞蹈节目,即便有,数量也极少。

②平衡政治与艺术利益的分配。

在当今社会中,利益妥协、进退有据皆有其门道;艺术节的举办,必须在政治因素和艺术价值之间取得平衡,以便更好地发挥艺术节的多种社会功用,诸如国际艺术的引入及所在地文化的发展、政策导向的要求与多元文化的呈现等。既然艺术与政治无法一刀切,那么国际艺术节应该注意既要弘扬国家主流价值观,又要提高艺术的高质量和多元化,二者共存共荣是一门极高的学问。

## 二、国际艺术节的经济效益

上文讲述了艺术节与政治的关系及其所产生的效益,下面则从另一个角度探讨艺术节的经济效益评估。除非政府是主要出资者,或是筹办单位为了增加节庆的辨识度,原则上艺术节的名字不太容易因政治因素而被更名,但却有可能因经济因素被冠名而改名字,例如苏格兰儿童艺术节（Scottish Children's Festival）现已更名为苏格兰银行艺术节（Bank of Scotland Imaginate Festival）。事实上,单靠艺术节本身的票房收入来赚钱是一件近乎不可能的事,连损益平衡都有困难,这就是艺术节的举办往往需要政府、企业及私人资助的原因。爱丁堡军乐节是一个例外,目前完全可以依靠票房收入。而且,多数艺术节举办的核心目的并非是提升城市经济,但为何政府、企业或私人企业愿意资助节庆的举办?除了提升城市形象及企业品牌知名度外,重要的是政府可以借由观光效益来增加税金收入,而私人、企业则可运用知名度的提升来增加产品的销售量。透过政府及赞助商的资金投入,艺术节得以降低票价,吸引更多观众购票参与活动。而当赞助商的投入金额达到某种程度,就会有冠名的权利,更可进一步提升企业知名度及社会形象。如同各国推动产业转型

所需面对的问题一样,借由艺术节的举办所带动的经济发展也有其正、反影响需进行评估,以下就相关效益进行探讨。

## (一)国际艺术节其经济方面的正面效益

### 1. 观光客数量倍增并将停留时间拉长

现今,文化旅游已成为一股风气,游客们不仅参观历史建筑,同时也会提早规划参与各种艺术节庆;而艺文活动的举办往往有助于促进举办地的消费,更别说是大型的国际性艺术节庆,其造成的影响力足以左右一个城市甚至是一个地区的经济独立,无需政府单位的经费补助。比如,奥地利萨尔茨堡艺术节是享誉全球的国际化艺术节庆,据萨尔茨堡州经济部受艺术节委托做的调查报告《萨尔茨堡经济发展部报告》显示,总体来看,不是本地的观众来参加艺术节平均超过17次以上,平均驻留时间是7.1天,数字大大超过其他旅游形式如城市观光浏览4.3天、景点参观1.8天的平均值。居住人口约48万的爱丁堡市,2015年全年度12个节庆有超过453万名游客来到本市参与艺术节庆。[①] 通常游客结束爱丁堡行程后,往往会顺便到苏格兰各地旅游。依据调研的数据,同年度参与艺术节的游客平均停留在爱丁堡及苏格兰其他地区分别是3.9夜及1.3夜,给当地的旅馆业者带来极大的收益[②]。当然平均数字无法显示出暑假时期的盛况,从每年6月份的爱丁堡电影节(Edinburgh Film Festival)开始,7月份的爱丁堡爵士与蓝调音乐节(Edinburgh Jazz and Blues Festival),8月份的爱丁堡国际艺术节(Edinburgh International Festival)、爱丁堡边缘艺术节、爱丁堡军乐节、爱丁堡国际书展(Edinburgh International Book Festival),到9月份的爱丁堡米拉艺术节止,游客平均停留在爱丁堡及苏格兰其他地区的时间更长,这就让夏季的爱丁堡一床难求的情况一点也不奇怪了。由于苏格兰的冬季颇为寒冷,为了刺激游客前来旅游,爱丁堡市策划了除夕嘉年华(Edinburgh Hogmanay)活动,而这确实也在爱丁堡市及苏格兰地区达到了提升住房率的功能(图9-2)。

### 2. 赞助及投资增加

高质量的国际性艺术节庆是一个非常好的宣传平台。借由赞助所获取的利益回报,不论是冠名或其他方面的宣传价值,都足以提升企业的品牌知名度及企业形象。比如我国知名的香港艺术节每年经费的70%来自企业赞助、票房收入和个人捐款,只有30%是靠政府拨款来给予支持和保障的。同时艺术节也呼吁赞助机构对节目生产进行直接的赞助,从而双方合作共赢,保证艺术节更好地发展的同时也提升赞助方的知名度及企业形象。在伊斯坦布尔国际艺术节的运作中,75%来自赞助,票房收入为20%左右,政府补贴仅占5%。此外,对于艺术节举办时所衍生出来的外部需求也是企业投资的项目。比如由于国际知名艺术节庆的举办,当地的住房需求急速提升,过去许多游客因当地住房供给不足,连腾出学校宿舍供旅客住宿都不够,游客们只能住到附近周边城市;在市政府的鼓

---

[①] 爱丁堡艺术节:《2015年爱丁堡艺术节庆影响调研最后完整报告(Edinburgh Festivals 2015 Impact Study Final Report)》,2016年,第17页。

[②] 爱丁堡艺术节:《2015年爱丁堡艺术节庆影响调研最后完整报告》,2016,第19页。

图9-2　2014年爱丁堡国际艺术节烟火音乐会现场

（图片来源：爱丁堡国际艺术节官网）

励下，当地便兴建许多酒店、民宿以缓解部分需求。政府加大公共基础建设投资也是艺术节可能引发的效益之一，为了满足到访游客的需求，由政府进行交通建设、环境整治等建设，并借由相关投资带动整体经济发展。赞助不是有钱人对艺术的施舍，赞助者应该明白这是一个双方互动共赢共同发展的举措。

### 3. 收入及税收增加

知名国际艺术节的举办对外围相关产业的收入影响极大，例如餐饮、住宿、交通、旅游、印刷等行业。奥地利萨尔茨堡艺术节拉动就业和税收的高效益，就业机会的增加大大拉动经济的发展。根据调查研究显示，艺术节期间增加了1300个在旅游或商业领域的服务岗位，全年性的间接岗位约为2800个至3000个。在萨尔茨堡艺术节所产生的税收效益评估中，主要税收表现形式为收入税、营业税、工资税等，这还不包括艺术节本身的贡献。2017年爱丁堡边缘艺术节官方节目册的印刷数量为50万册，加上300个表演场地及3398个节目的各别节目单、文宣传单及海报，带给苏格兰印刷业极大的经济收益。[①]另外，住房需求量增加也带动房价及租金的上涨，以笔者在爱丁堡居住4年的经验，平日每个月租金650英镑的民居，到了夏季可以涨到每周650英镑；因此爱丁堡许多居民甘愿将自宅出租给旅客，一家老小出国度假，所收取的租金比出国度假的花费还要多；位于市中心的大学宿舍也纷纷腾出空来，当成艺术节居所（Festival accommodation），为学校带来可观的收益。依据《2015年爱丁堡艺术节庆影响调研最后完整报告》，2015年到爱丁堡参加艺术节的游客平均每人每天花费50.1英镑，为该城市带来了近2亿3千万的年收入[②]；也因为企业、市民收入的增加，政府也可以从税收中获利，再度投资到城市建设，形成一个良性的循环。

---

① 爱丁堡艺术节：《2017年爱丁堡边缘艺术节年度报告（Fringe Annual Review 2017）》，2017，第10页。
② 爱丁堡边缘艺术节：《2015年爱丁堡艺术节庆影响调研最后完整报告》，2016，第19-20页。

#### 4. 职业发展

第一,专业能力提升。因为大量的人力需求,艺术节提供各种实践机会供志愿者及短期工作者参与。通过实践,相关工作人员不仅可以提升工作技能,更可进一步增加人际网络,成为未来职场发展的重要本钱。表9-1的数据是《2011年爱丁堡艺术节庆最后完整报告》中关于志愿者及短期工作者增加各种技能的百分比调研数据:

表9-1 关于志愿者及短期工作者增加各种技能的百分比调研数据[①]

| 工作技能项目 | 志愿者/% | 短期工作者/% |
| --- | --- | --- |
| 客户服务及接待能力 Customer service/ Hospitality | 32 | 59 |
| 行政工作能力 Administration | 3 | 34 |
| 组织与管理能力 Organization/ Management | 13 | 46 |
| 营销及公关能力 Marketing / PR | 10 | 19 |
| 技术技能 Technical skills | 8 | 25 |
| 语言能力 Languages | 1 | 3 |
| 调研能力 Research | 6 | — |
| 艺术技能 Artistic/ Musical skills | 52 | — |
| 销售及募款能力 Sales/ Fundraising | 1 | 19 |

第二,工作机会增加。因为工作技巧的纯熟及人际网络的拓展,原本的志愿者及短期工作者都有可能因此在文化活动或机构获得延伸性的工作机会,甚至是长期的工作合约。例如,参与英国2010年物质遗产开放日系列活动的志愿者,其中有74%过去就与这个主办机构合作过,24%参与过其他文化机构的活动;59%参与过地方组织或项目[②]。此外,因为艺术节庆的举办,外围的行业也需要聘雇更多的短期人力,以应付需求,例如餐馆、超市、住房、休闲娱乐等,从而提高了就业率。在《2011年爱丁堡艺术节庆最后完整报告》的调研中发现,曾在苏格兰博物馆工作的志愿者,后来大多成为格拉斯哥大英国协运动会(Glasgow Commonwealth Games)招募的工作人员。另一个研究数据是,受访的对象中,各有53%(短期工作者)及60%(志愿者)的人同意,他们参与艺术节庆的工作经验有助于增加"有用"的人脉[③]。

#### (二)国际艺术节其经济方面的存在问题

##### 1. 资金运用不当

国际艺术节的举办,从政府预算支持、民间个人及企业捐款、票房收入、其他收益等,其资金来源十分多元,若无透明的财务收支结算及健全的会计制度审核,易形成财务黑洞。特别是在政府预算拨款上,如何确保政府每年所补助的费用可以在固定的基础上,能

---

① 爱丁堡艺术节:《2011年爱丁堡艺术节庆最后完整报告(Edinburgh Festivals Final Overall Report 2011)》,2011,第56页。
② 爱丁堡艺术节:《2011年爱丁堡艺术节庆最后完整报告》,2011,第57页。
③ 爱丁堡艺术节:《2011年爱丁堡艺术节庆最后完整报告》,2011,第57页。

依据物价波动而有调整的空间,至关重要。另外,在事前活动收支预算编列上也不宜过于乐观,特别是节目规划上可能需要于数年前即向演出团队提出邀请。汇率避险机制更应加强,以免因汇率的波动造成财务的亏损。

### 2. 物价飞涨

国际艺术节的成功举办虽然可以为城市带来极大的经济效益,但物价上涨的同时也会增加艺术节主办单位的业务成本;另外,对于城市经济能力较差的居民而言,物价上涨有如雪上加霜,生活更加困难,形成民怨;而游客也有可能因为负担不起,转而到其他城市参与类似的艺术节,从而降低城市的整体收入,政府无力再投资公共建设,进入一个恶性循环。

### 3. 资金排挤效益

对政府及企业而言,财政大饼只有一块,经费如何运用各有其考虑。若是过多投资在单一艺术节的举办,会形成资金排挤效益,将弱化其他文化支出,例如当地的艺术团体及个人的扶植、小区文化的推展等。

### 4. 其他机会成本被忽视

能够有为数众多的人参与艺术节,不论对主办单位、地方政府、私人企业,还是对商家而言,绝对是值得欢欣鼓舞的事;但在庆贺经济成长、收入增加之际,对因拥挤人潮所带来的公共秩序维护、公物修缮及环境维护,其成本(含时间、人力、硬件等成本)势必造成政府支出的增加。

## (三)改善方式

举办国际艺术节所产生的经济影响永远是最容易被检查和评估的,也是政府及赞助方最为重视的。然而有得必有失,在获得经济利益的背后,如何降低负面的效益,下面的方式可供参考:

①强化预算运用的稽核制度。

建立独立公正的稽核机制,并落实在执行面,层层负责,才能提早发现问题并予以解决;另外,如何杜绝关税等人为因素也是必须加以规范的。

②平衡经济利益的分配。

透过财务精算、利益再分配并监控执行等方式,降低物价飞涨、资金排挤、其他机会成本增加等负面效益,以平衡彼此的经济利益,达到艺术节主办方、政府、企业、商家、当地居民及来访游客等多赢的局面。

# 三、国际艺术节的社会与文化效益

时至今日,文化艺术作为国家的软实力,其重要性不亚于政治、经济、军事等硬实力;大型艺术节庆的举办,不仅要有政治、经济上的支持,主办国(地)更得要有相当坚实的文化内涵,才不会沦为建立了一个平台只是为人作嫁。同时,文化艺术要能够发展,国际艺术节庆的举办要能成功,社群的认同与社会的安定至为关键。马尼拉边缘艺术节的出版品《参与我们——马尼拉边缘艺术节2015》中有类似的调研结果:98%的受访者相信边缘

艺术节的举办对于城市的文化生活有着非常重要的提升效用;92%的受访者同意边缘艺术节的举办可以彰显城市的创造力与生命力;86%的受访者相信边缘艺术节的举办可以增加城市居民的骄傲;83%的受访者感受到边缘艺术节的举办可以帮助城市与世界联结①。艺术节和城市的发展有着非常紧密的联系,两者相辅相成,相互依托。

### (一)国际艺术节其社会与文化方面的正面效益

#### 1. 营造全民共同记忆并提升生活满意度

大型艺术文化活动的举办所造成的影响不仅在于主办单位及艺术家的成长,更重要的是举办地居民的参与经验。澳大利亚阿德莱德被誉为"南半球的雅典",阿德莱德艺术节的社会和城市的影响早就超过艺术节本身的效益。它提升了城市和人民深层次的亲密感,营造全民共同记忆并提升了生活满意度。每年通过各种各样的非营利性活动,通过艺术滋养人性,发展文化,吸引不同层面的潜在受众,培养艺术节的观众群体,促进阿德莱德甚至是整个南大洋洲文化的发展。艺术节主打"我们"的宗旨——我们的繁荣,我们的健康,我们的环境,我们的理念,我们的社区,我们的教育。基于这个宗旨而发展的节庆唤起人们的共鸣感和参与感,营造全民的共同记忆(图9-3)。艺术节可以逐步提升市民的艺术修养、价值追求、鉴赏水准、生活方式等等,逐步渗透在社会生活的一点一滴里,营造市民的共同记忆并提升生活满意度。

**图9-3 阿德莱德艺术节现场**

(图片来源:阿德莱德艺术节官网)

#### 2. 凝聚社群意识

不同于促进社会融合的政治目的,艺术节庆也是一个良好的情感交流平台。以我国台湾地区台中的大甲妈祖绕境活动为例,由大甲镇澜宫所组织的9天8夜宗教文化活动,每年3月初举行。妈祖神像由大甲镇澜宫起驾出发绕境视察,行程经过台中、彰化、云林、嘉义等二十几个乡镇市,最后再回到镇澜宫,往返300多公里,每年吸引了超过100万人次

---

① 马尼拉艺术节:《参与我们——马尼拉边缘艺术节》,2015,第2页。

随行参与。绕境沿途皆有信众提供免费的食物与饮料供参与者食用,各地庙宇也开放让绕境者过夜,不论是宗教信奉者或只是单纯的活动参观者,许多参与者视此活动为净化个人、祈求妈祖保佑之行,同时透过活动过程增进邻里之间的交流,借着敬神的行为来凝聚社群的共识。

### 3. 活化地方艺术文化团体并培养观众

上海国际艺术节秉承"艺术的盛会、人民大众的节日"的宗旨,设定了人人关注艺术节、人人参与艺术节、人人享受艺术节的3个目标,通过"艺术天空""艺术教育"等多个板块,打破艺术演出的时空局限,真正把艺术带到人们的身边,覆盖上海全市16个区、3个户外和30个室内场地,每年直接受益群众超过150万人次(图9-4)。"周周演""天天演"活动更是极大提高了广泛的社会参与感,包括戏曲、歌唱、器乐、绘画等等,并邀请地方艺术团体参与。通过打造"云上艺术节",惠及了更多的人,让更多受众感受到艺术的魅力。这些都为上海国际艺术节拓展了潜在的受众市场,促进其更好更快地发展。这些群文活动所涉及的中外演出,一部分来自艺术节的主要板块。而这也是国际艺术节庆在节目规划上提供给观众的自我挑战机会。不论是创新的艺术形式,还是尚未出名的艺术家或艺术作品,通过观赏相关作品,观众得以延伸他们的视野,丰富不同类型的艺术体验,进而成为爱好者。同时,国际性艺术节的规划与举办有责任借着资金的支持、艺术创作的指导,甚或是国际合作来提升地方文化艺术发展的质量与能量。如前所述,国际艺术节的举办,所吸引的观众绝大多数是来自世界各地尤其是国内,透过扶植创作让地方艺术文化团体获得更多当地民众的支持,有助于团体后续的经营及生存。

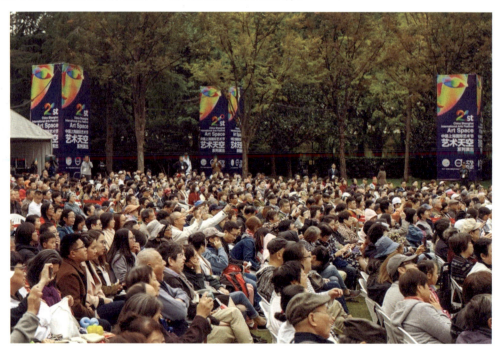

图9-4 第21届上海国际艺术节"艺术天空"活动现场
(图片来源:上海国际艺术节官网)

#### 4. 引进创新点子

21世纪的观众已经无法满足旧有的演出形式及内容,如何让创作者愿意在既有的内容上加入创新的元素,甚至是天马行空的全新创意,又无须过于担心票房压力,同时让观众也得以欣赏到平日难以接触到的创作,这就是国际艺术节存在的重要目的之一。澳大利亚阿德莱德艺术节的办节宗旨便一直坚持以当代艺术的创意呈现为核心,希望通过创新创意的点子激发观众的思考,探索更多艺术表演的创意。阿德莱德艺术节更将这种艺术创意理念和艺术创意表达形式运用在本土文化和国外的优秀文化上,这也能使观众加强对自身和外来文化的了解。爱丁堡艺术节庆的评估报告中指出:93%受访的观众同意(其中54%强烈同意)艺术节提供他们机会可以接触到别处无法看到的作品;85%受访的工作志愿者同意(其中44%强烈同意)艺术节提供他们机会可以接触到别处无法看到的作品;83%的受访媒体同意(其中39%强烈同意)他们感受到艺术节提供观众机会接触到别处无法看到的作品[1]。另外,在马尼拉边缘艺术节的出版刊物中也有统计,87%参与马尼拉边缘艺术节活动的艺术家同意该艺术节是一个十分好的展现前卫作品的平台[2]。

#### 5. 扩大文化版图并形成平台效益

国际艺术节的成功举办不仅有助于提升国家声誉与形象,同时也能协助扩大文化版图,让该国在世界文化地图上占有一席之地。例如爱丁堡艺术节(英国或苏格兰)、萨尔茨堡艺术节(奥地利)、阿维尼翁艺术节(法国)、下一波艺术节(美国)等。透过文化版图的扩大,形成国际性的艺术平台效益,而此平台效益不仅有助于提升艺术家的创作能力与人脉,更重要的是形成交流(交易)的机制,让艺术作品得以延伸发展、演出。

(1) 提升艺术家的专业能力与人脉联结

来自62个国家的上万名艺术家参与了2017年爱丁堡边缘艺术节。对于年轻的艺术家而言,参与国际艺术节的演出不仅有助于增加个人的曝光率及演出资历的累积,更重要的是透过主办单位的协助可以提升自我的专业能力及人脉联结,对个人的演出(创作)生涯发展帮助极大。就如《2011年爱丁堡艺术节庆最后完整报告》中提到的,艺术节不仅提供经费让苏格兰的艺术家创作,同时也规划一系列的活动提升艺术家的知识、技能及人际网络,受访的表演者及工作人员中,82%同意艺术节提供了非常好的机会去认识其他艺术工作者,近85%的人同意艺术节提供了机会让他们看到别处无法看到的国际性艺术作品和艺术家,近75%的人同意艺术节有助于启发他们的创作。[3]对于提升艺术家建立国际性的人脉联结,在《参与我们——马尼拉边缘艺术节2015》中也有高百分比的认同:95%参与马尼拉边缘艺术节活动的艺术家相信该艺术节提供非常好的机会去结识海内外的同好。[4]笔者于2001年协助伦敦国际艺术节公司(London International Festival of Theatre,简

---

[1] 爱丁堡艺术节:《2011年爱丁堡艺术节庆最后完整报告》,2011,第26—27页。
[2] 马尼拉艺术节:《参与我们——马尼拉边缘艺术节》,2015,第3页。
[3] 爱丁堡艺术节:《2011年爱丁堡艺术节庆最后完整报告》,2011,第34页。
[4] 马尼拉艺术节:《参与我们——马尼拉边缘艺术节》,2015,第3页。

称 LIFT)执行当年的艺术家交流活动,就是改装泰晤士河上的一艘军舰成为一个交流场地,提供表演节目及餐饮,让艺术家及观众可以面对面,在休闲的环境下结识朋友及讨论未来的合作,成果十分丰硕。

(2) 成为艺术交流(交易)市场

艺术作品不应该只是一次性的展现,而是需要有延伸性的效益。艺术节庆的举办不仅有助于提升艺术家/艺术作品的知名度,更重要的是后续的巡回演出或是接受新的委托创作。因此,具备国际知名度的艺术节往往是一个十分好的交流(交易)平台,吸引着无数的策展人前往挑选节目。例如中国上海国际艺术节每年都会举办国际演出的交易会,每年大概有国内外100多个演出艺术机构参加,成交量逐年上升。这不仅仅是上海国际艺术节与其他经营机构的交易平台,很多经纪人、剧院经理都通过这个交易会发现其他优秀剧目,最终签署合作协议。这样的平台用更加开放的姿态将优秀文化请进来和走出去。

(3) 来自邀演团体的口碑效益

国际艺术节在效益评估上,对于邀演团队的满意度调查往往容易被忽略。对于艺术节的举办,主办单位除了在节目安排上需让观众喜欢,以营造口碑外,对表演团体的后勤支持也是不可忽略的工作。倘若主办单位在事前无法提供完整的数据供邀演团队参考,确认即将演出的时间、地点及各式技术数据;现场又无法提供完善的接待,造成邀演团队在工作、餐饮、住宿、交通上的困扰,进而影响到演出的质量,如此的经验绝对会被艺术家们口耳相传,损害主办单位的名誉。《2011年爱丁堡艺术节庆最后完整报告》中特别针对受邀的艺术家及工作人员进行调查,85%的受访者满意(其中42%强烈满意)此次参与艺术节庆的经验[①],如此高的满意度应该被其他艺术节庆主办单位学习借鉴。高满意度不只是来自政府机构、私人企业及观众,若是能让最为挑剔的艺术家们都能感受到完备的接待,必能更加提升活动的效益。

(二) 国际艺术节其社会与文化方面的存在问题

1. 居民疏离感

国际艺术节的成功举办,有助于增强本国人民的骄傲感与满足感,进而扩大社会的凝聚力。绝大多数国际艺术节的观众来源皆以当地居民为主,若节庆的举办无法考虑到当地居民的需求与喜好,造成居民的疏离感,将会严重影响到节庆活动的举办效益。在策展内容上,本国与外国演出团体数量的比例也是一个需要被严肃考虑的问题,大多数的国际艺术节皆十分依赖政府、企业的资金,特别是政府的资金,主要来自人民的纳税收入,若艺术节的节目规划重视国外却忽视本地的节目,不仅不能提升本地的艺术创作能量,同时也无法得到国内艺术社群的认同,也就破坏了社会文化环境的和谐与共识。

2. 活动干扰引起地方反弹

不是所有艺术节的举办都可以获得当地居民的支持,其反对原因也许是物价上升;更

---

① 爱丁堡艺术节:《2011年爱丁堡艺术节庆最后完整报告》,2011,第22页。

有可能是因此造成生活不便,降低生活品质。以我国台湾地区高雄春天艺术节每年所举办的户外草地音乐会为例,其音乐会场地坐落在高雄市立美术馆旁的草地上,旁边即是高级住宅区,理论上该区居民躺在家中的阳台上即可免费欣赏音乐会,但音乐会所产生的音量及灯光扫射所造成的影响却也不是人人可以接受,屡屡引发抗议声浪。

### 3. 负面地方形象

人们的素质与治安的优劣绝对会影响艺术节庆能否成功举办,若参与者因当地治安不佳而遭到伤害,或无法得到诚信的对待及预期的服务质量,甚或是感受到当地居民的敌意,这将对地方形象所造成的伤害不可言喻。特别在互联网如此发达的今日,透过网络的负面宣传会将多年(或多人)辛苦累积的成就毁于一旦,难以挽回。

### 4. 参与者行为不检或滥用药物

艺术文化节的参与者行为不检或滥用药物也会对社会形成负面影响。例如,台湾垦丁举办的"春天呐喊垦丁音乐季",因其流行音乐会的属性,每年皆吸引许多年轻族群前往参加,形成一股朝圣的风潮。但因举办之初,参与者于会场周遭吸毒、放浪形骸的行为屡屡出现,对垦丁小镇的形象冲击极大,近年来在警力的介入及主办单位的自律下,才渐渐减少类似的不良行为发生。

### 5. 社会变迁过于快速

近年来高举艺术大旗的古镇复兴在国内形成一股难以忽视的潮流,其看重的主要还是地方经济的发展。但百年不变的古镇生活遭遇了现代艺术节举办所带来的传统价值、意识形态、生活模式、经济利益、环境承受度等的冲击,是否真的符合当地社群的利益,值得加以探讨。

### 6. 地方的传统艺术发展被减弱且艺术创作被迫迎合市场需求

如前所述,国际艺术节的举办需要投入大量的资金与资源,地方的传统艺术因资源排挤效益是否会就此沦为博物馆艺术[①]？或是因势利导,借以重生？往往是一把双刃剑。现代社会发展迅速,艺术节庆为了吸引观众,提供了大量声光效果俱佳的作品,观众的胃口也被养大了,对传统艺术较为单一的呈现形式[②]往往不感兴趣,因此相关艺术创作者为了生存,可能被迫改变演出形式以迎合市场需求。此改变不尽然都是负面的影响,但若为了变而变,无法坚持该艺术形式的精髓,随波逐流,可能不但无法获得观众的共鸣,同时也丧失了艺术的价值,最后只沦为艺术史上的一行句子。

### 7. 文化帝国主义

文化侵略应是艺术节庆举办时所应避免的附属结果。特别是举办国际艺术节时,在节目规划上更是需要小心。以爱丁堡边缘艺术节为例,此艺术节没有官方的节目挑选机制,完全由场地租借方掌控节目内容;为求场地出租利润极大化,只要有钱有闲,包括你

---

① 就是已经失去市场的艺术形式,只能放在博物馆中供人凭吊。
② 例如着重唱功的传统戏曲,或是以2D呈现的传统皮影戏等。

我,任何人都能前往这个全球最大的艺术平台上找个空间展现自己。2017年边缘艺术节有来自62个国家的团体前往演出,上万名表演者演出加总超过53 200场次的节目,从德国古典歌剧到泰国人妖秀,完全的国际化与综合化[①]。为避免苏格兰的文化艺术在此商业洪流中灭顶,穿越剧场(Traverse Theatre)坚持只呈现苏格兰本地艺术家所创作的作品,并以此为傲,期许为当地艺术创作者保留一块"净土"。

### (三)改善方式

虽然社会、国家透过艺术节的举办得以深化社会团结、提升在地的文化力,但国际艺术节的举办势必会对举办地(国)带来相当的冲击。如何降低社会及文化负面的冲突,以下建议可供参考:

① 群众行为的管控。

在大型艺文活动中,参与群众的行为往往有不可预测性,为避免群众的行为脱序,造成社会的伤害,艺术节庆的主办单位应主动邀请当地的志愿者加入活动的规划与执行。除了提高地方社群的参与感外,也能激发当地民众主动协助维系活动的秩序。

② 政府有计划地推动传统艺术的保存与革新。

文化全球化(Culture Globalization)是一个无法回避的趋势,除了互联网、电影、电视外,国际艺术节也是一个平台,让文化全球化得以进行。为了避免所在地文化的消失,政府可以推动,如托马斯·弗里曼(Thomas Frieman)在《世界是平的》所提到的"本土的全球化"(Globalization of the Local)[②],将可以创新的传统艺术,透过全球化知名的载体或平台,让本土文化得以向全世界展现;对于无法转变又有艺术价值的传统艺术则加以数字化保存,以便于后人进行文化研究。

## 四、国际艺术节的环境效益

高知名度的国际艺术节,特别是举办于风景秀丽地区的艺术文化活动,总是会吸引许多游客前往参加。在环保意识日益高涨的现今,政府部门也开始考虑到众多工作人员、演出者及观众涌入国际艺术节庆的活动,对举办地的环境造成冲击的程度。虽然尚在初期摸索阶段,但身为全球最大的艺术节举办地,爱丁堡的相关节庆已经联合着手调研全年度节庆活动对城市的环境影响。在《2011年爱丁堡艺术节庆最后完整报告》中提到,相关的艺术节庆已开始发展一个跨节庆的环境策略(Cross-Festivals Environment Strategy),目标是在节庆中建构出环保意识及环境承受量,同时去调查环境影响并研发环境保护的实践方式,例如绿色场馆鉴定计划(Green Venue Accreditation Scheme)[③]。

---

① 爱丁堡边缘艺术节:《2017年爱丁堡边缘艺术节年度报告》,2017,第9—10页。
② 这个概念的原始意义是将本土文化透过全球化的载体或平台,传送给落脚世界各地的本国人,但笔者将其意义延伸,同时也传送给对本土文化有兴趣的外国人。
③ 爱丁堡艺术节:《2011年爱丁堡艺术节庆最后完整报告》,2011,第5页。

## （一）国际艺术节其环境方面的正面效益

### 1. 呈现环境之美

山明水秀的风景总是令人神往，艺术节的举办，更会增添文化气息，吸引更多游客前往参与。例如阿维尼翁之于南法普罗旺斯、爱丁堡之于苏格兰高地与英格兰湖区等（图9-5）。

图9-5　爱丁堡艺术节活动现场

（图片来源：笔者自摄）

### 2. 增进环保意识并提倡最佳环保模式

环保意识是需要被教育的，身为知名的国际艺术节庆，更需要担负起这个社会责任，透过活动的规划与举办，得以将环保概念及方式潜移默化地植入参与者的心中。

### 3. 基础建设造福后代

基础建设包含了活动场馆的建设或翻新、交通的重新规划及通信设备的更新、环境的美化等，透过相关基础建设的完成，得以打造出一个宜居的城市。

### 4. 都市转型及更新

文化活动的举办得以改变城市的面貌，并借以让都市转型并进行城市再造。高雄市过去是我国台湾地区最重要的重工业城市，环境污染严重，2009年，大力发展艺文活动，陆续举办了"春天艺术节""正港小剧展""青春设计节""高雄设计节""大港开唱""庄头边缘艺术节"等艺术节活动，成功提升了高雄的艺文气息。2001年起在民间社群团体的努力下，租下高雄港码头边更多的废弃仓库，在驳2艺术特区原有的基础下，逐年扩大特区范围，如今驳2艺术特区已经成为高雄市的新地标，于2013年、2014年连续两年获得天下杂志"金牌服务大赏"艺文特区类第一名，2014也同时勇夺 La Vie 杂志主办"2014台湾文化创意产业100大奖"文创园区类第一名大奖，各国旅客前往高雄莫不将该艺术特区列为必参观的行程。透过艺术节庆的举办、各式艺术文化活动的推展，并延伸到城市其他的建设

规划中,高雄成功从工业城市的面貌翻转为文创之都,并于2013年在"国际宜居城市奖"的竞赛中荣获四金三银三铜,得金数及得牌数是全球42个参赛城市中最大赢家。

(二)国际艺术节其环境方面的存在问题

1. 各式污染破坏环境

国际性独立非营利咨询组织,以降低全球碳排放量为成立宗旨的"碳信托"(Carbon Trust)将国际艺术节庆的举办对环境的冲击分成直接影响与非直接影响。依据"碳信托"对环境直接与非直接影响的分类,《2011年爱丁堡艺术节庆最后完整报告》中列举出包含的范围①:

**直接影响**

①节庆办公室与直接管理之活动场地。

☆资源使用:电力、瓦斯、水。

☆废弃物数量:掩埋、回收。

☆户外活动场地资源使用:柴油、丙烷、电力、瓦斯。

②职员与志愿者的商务通勤。

☆商务通勤:出租车、汽车、火车、飞机。

**非直接影响**

①非直接管理之活动场地。

☆资源使用:电力、瓦斯、水。

☆废弃物数量:掩埋、回收。

☆户外活动场地资源使用:柴油、丙烷、电力、瓦斯。

②观众。

☆前往爱丁堡的交通:距离、方式(汽车、公交车、火车、飞机)。

☆爱丁堡市内的交通:自行车、汽车、公交车、火车。

③节目。

☆艺术节的运作:运送及架设演出场地所需技术设备。

☆签约作品及艺术家的运作:由艺术节所付费的作品及艺术家的设备、行李运送。

④表演者与工作人员。

☆前往爱丁堡的交通:距离、方式(汽车、公交车、火车、飞机)

2. 噪音产生及交通阻塞

为了提高能见度及文化氛围,艺术节主办方会办理一些户外活动吸引人潮,若是举办得非常成功,往往会产生两个问题,分别是噪音及交通阻塞。在噪音方面,如同在《国际艺术节其社会与文化面向的负面效益》一章中所提到的,活动干扰引起地方反弹,扩音器于活动进行中所发出的音量及众多观众于活动会场的嬉闹声,特别是在夜间,更会影响邻近住户的安宁。而在交通阻塞方面,为了容纳大量人潮,主办方若在市区举办活动通常会申请封街并协

---

①爱丁堡艺术节:《2011年爱丁堡艺术节庆最后完整报告》,2011,第79页。

调车辆改道,此举对既有的交通困境犹如雪上加霜;如果活动举办地点在郊区,而该场地的对外联系道路及停车空间其负荷量不足以乘载大批群众的涌入,也会形成交通上的窘境。

### 3. 都市转型被利益团体操控

都市转型(或都市更新)所牵涉的潜在利益十分庞大,若是因此被利益团体操控,结合不肖官员形成利益共同体,大肆开发,可能产生如鬼城般的结果,甚至是对原本当地的居民造成身家财产的威胁。

## (三)改善方式

环境保护是一个严苛的全球性议题,当今交通工具发展日新月异,全世界已近乎成为一日生活圈,各国唇齿相依,皆无法自外于环境破坏后所带来的各种灾难。在环境所带来的各种正面效益下,国际性艺术节庆也必须履行世界公民的责任,降低活动举办所带来的负面效益,建议方式如下:

### 1. 建立活动办理的环保守则[1]

①承诺——把活动办得环保又健康。

②包装——选择可以回收的材质来包装物品,且勿过度包装。

③装备——使用具有环保效益的设备。

④系统——活动管理系统也要具有环保概念。

⑤标准——采用国际通用的环保回收符号,以免产生混淆。

⑥沟通——在整个活动的前、中、后期都应该把环保概念告诉参与活动的工作人员、来宾、餐饮业。

⑦评估——评估本次活动的环保策略是否成功;并落实活动短、中、长期环境影响的评估与检测。

### 2. 加强垃圾清运

依据需求加派人力进行环境维护及垃圾清运工作,同时针对参与群众发起垃圾不落地运动,减少对环境的破坏。

### 3. 都市转型被利益团体操控

举办听证会听取各方意见,加强公民团体参与并监督都市转型或更新的计划,有助于避免利益尽归财团及官员腐败,祸留子孙。

### 4. 活动举办前先进行环境影响评估

针对活动的规划先进行环境影响评估,将可避免对环境及人员造成无法弥补的憾事,例如2015年元旦的上海外滩跨年活动,因人潮过于拥挤而发生踩踏事件,造成近40人死亡的惨剧。

---

[1] 强尼·艾伦等:《节庆与特别活动管理(Festival and Special Event Management)》,五观艺术管理有限公司,2004,第430页。

# 第三节 国际艺术节效益评估的方法

效益评估所采用的方法论是此评估方法是否具备了严谨度及完整性,其所延伸出来的结果是否具有可信度。爱丁堡被称为艺术节之都,因为各式艺术节庆的举办对此城市甚至整个苏格兰地区的发展具有举足轻重的地位,因此苏格兰政府及爱丁堡市政府不敢轻忽这股影响力,经常委托专业机构深入研究全年度不同艺术节举办对爱丁堡及苏格兰地区所产生的各面向效益,以此作为政策规划的重要参考依据。《2011年爱丁堡艺术节庆最后完整报告》是2011年所出版的完整评估报告,其研究方法的完整度及严谨性值得借鉴学习。本节将以此报告的调研、分析方式为主轴加以介绍,让读者可以更清楚地理解。相关分析结果也将作为主要参考资料,贯穿本章其他段落引为佐证,整体效益评估方式的调研步骤如表9-2:

表9-2 国际艺术节效益评估调研步骤

| | |
|---|---|
| 第一步 | 建立评估的架构 |
| 第二步 | 进行资料的收集 |
| 第三步 | 整理并分析资料 |
| 第四步 | 撰写分析报告 |

## 一、建立评估的架构

做任何调研之前要有基础的架构,这就像人体的骨骼或者是做科研时的研究大纲。有了框架后,接下来的工作会更加清晰有逻辑性。因此,为求调研结果的精确性,评估架构的建立首先是先检查和搜索既有相关的最新调研资料,看是否有适用于此次调研所需;其次检视其他既有调研架构所采用的研究方法及研究族群,找出最佳的调研模式;再次针对各艺术节单位及相关利益人士进行一对一的调研方式咨询。透过上述方式所规划的原型调研架构再经过3次的工作坊讨论,参考工作坊参与者所提出的意见进行调整,最终完成测试版的评估调研架构,其架构过程如下:

## （一）设定研究范围

若想建立起精确的评估架构，首先要设定研究的范围。只有范围精确，所得到的结果才能更有针对性和实效性，更有其评估的意义和价值所在。所以，管理者必须深入了解"艺术节庆的举办宗旨及其对应的活动内容"并依此设定研究范围。世界上的艺术节多种多样，有单一性艺术节也有综合性艺术节，有古典性艺术节也有现代性艺术节，有国际艺术节也有地方性艺术节。艺术节的宗旨、原则、风格也各有特色和侧重。明确宗旨便规定了该项目需要做什么，不需要做什么，以及重点内容是什么。没有范围，就无法界定工作任务，更不用说去评估其不同的效果了。例如，非营利性质的活动便可以不把经济效益放在最重要的评判标准上，而是注重评估其社会效益的成效。更具体地来说，若是一个非营利性质的艺术节举办宗旨是落实艺术普及，就可以去评估节目及活动的规划是否方便普罗大众的参与，是否达到了艺术普及效果等方面。

## （二）确认利益关系者

利益关系者对于文化艺术项目来说，是极其重要的一个因素，因为他们对于项目有着直接的决定和推动作用。当研究范围设定后，接下来必须了解"艺术节的举办会对哪些个人（或群体）造成影响"。这些个人或群体又会依据研究的目的及范围被区分为"核心利益关系者"与"外围利益关系者"。所谓"核心利益关系者"便是和艺术项目有着直接联系的群体，例如，对于该项目的效益评估若是专注于艺术节本身举办的文化效益，则主办方、赞助（投资）方、表演者、观众、地区居民等是"核心利益关系者"，会更关心项目对他们的影响；而一些与项目有着间接联系的群体，比如地区商家、酒店业者、旅游业者等则是"外围利益关系者"。项目要把重点放在满足利益关系者的需求上，同样也要重点对利益关系者的需求进行效果评估。

## （三）既有的资料收集及过往的研究

俗话说，要站在巨人的肩膀上看问题。同样，评估艺术节的效益也需要站在以往的研究基础上进行。为避免重复的研究造成资源的浪费，可先收集既有的资料并了解过往的研究成果是否可以纳入采用，再依据需求将不足的部分进行调研。这样做除了能节省大量的人力物力时间外，对既有资料的收集和过往研究，也可以使评估者在评估过程中，对评估内容的历史发展和动态发展有更为清晰的认知，在真实和广泛的资料中比较数据也变得更为简单和清晰，从而使评估效果更加精准。但这个过程是复杂且烦琐的，需要评估者对不同目标调研的资料和数据进行认真细致的分类和分组，可以进行简单分组也可以进行多变量的复合分组，用大量的耐心与时间精力去将此工作完成。

## （四）逻辑模式研究方法

逻辑模式研究方法是一种做效益评估研究的工具，通常用图解的方式表述资源、活动、投入、产出、结果等元素的相互关系。这种模式会多方面衡量评估要素，使评估效果更全面，使评估者更准确地判断是否达到预期目的。资源包括环境背景和所拥有的条件，若不能对资源进行全面而准确的判断，便不能人尽其才、物尽其用、各得其所。资源是在不

断变化的，要根据变化适时调整。活动是主要的产品，也是最好理解的一个概念，它是指为受众所服务的产品、计划等等。投入是指在项目过程中所投入的资源，这包括人力、物力、财力、时间、硬件软件设备等等多种指标因素，这些投入都有利于项目的顺利发展。产出是指向受众提供的活动和服务，要去统计服务和活动数量的多少，以此来评判产出的多少。并且要关注谁是服务的对象，或者谁该是对象才能达到想要实现的效益目标。结果既包括短期的益处和改变，也包括长远的影响。短期可能是浅层次的，比如了解知识，培养兴趣。长期便是持之以恒的性格和行为上的改变。

### （五）确认结果

通过上述的逻辑模式研究方法，再加上问卷、口头询问和数据结果分析等多样的形式，从活动层面、服务层面、机构层面等等分析出的结果与影响范围将可被完整呈现。在这个过程中，要与管理层、利益相关者以及各个部分的领导者进行沟通，多次确认结果是否得当且精准。在这个过程中，需要多次反复地确认，并且有以下几个要点需要在确认结果中被检验和思考：确认有无明显错误，有无答非所问的答案，调研资料和方法是否符合要求，结果有无实效性，结果有无实用价值。通过逻辑检验、佐证检验、计算检验、对照检验等方式多角度评估，证实所得出的结果是大致相同且没有矛盾的。

### （六）发展研究族群

为了完善评估架构以供第二阶段的数据收集使用，依据每个调研所欲得出的结果，相对应的被研究族群需要先被建立发展，即艺术节主办方、表演者、观众、居民等等。在发展研究族群时，应当分析他们的消费心理或者是群体特征，以及最关注的问题。艺术节主办方可能最关注的点集中在演出的上座率、项目是否达到预期的经济效益和社会效益等方面的问题。而观众更关注门票的价格、演出的质量以及周边活动的多样性，关注产品是否能给他们带来精神享受、满足其精神文化需求。表演者侧重场地环境、演出上座率等信息。周边居民则关注环境、噪声污染等是否影响生活等便民性的问题。

## 二、进行数据收集

### （一）艺术节特定数据的基本调研

艺术节的效益评估永远都有时效性，艺术节主办方是否能够提供最新并且正确的基本资料至为关键。同时，为求资料收集的有效性，基本数据的列表必须清楚且完整，不能模棱两可。资料收集的过程强调认真、细致和精确。通过实地调研来解决问题，取得第一手的资料和情报，使调研工作有效顺利地开展。这样做的优点是准确且有时效，但缺点就是费时费力。在基本调研的过程中，应针对重点的数据和重点问题进行细致深入调查。国外很多艺术节会委托第三方机构来进行数据调研。这里应注意的是，若是艺术节的工作人员进行调研，应冷静、客观，避免带入主观的个人感情色彩。

### （二）主办方管理层面的数据收集

这部分属于主办方经营或业务层面的数据收集，大部分数据的收集不涉及隐私问题，

例如活动项目及内容、演出场次等。但部分数据可能牵涉到内部机密,需要内部人员提供无法进行直接统计调研的资料,例如财务收支表、人事薪资及演职人员个人资料、观众个人资料等。这个步骤进行过程需要调研单位严守数据保密原则,除非获得提供方的许可,不可将数据公开或外泄。调研方式可以选择开展个人谈话、调研会等方法。调研尽量在轻松愉悦的氛围中进行,谈话中和调研对象建立起和谐的信任关系,同样要避免主办方管理层主观感情色彩的介入,避免造成结果的偏颇误差,以确保信息的可靠性。

### (三) 其他资料收集

除了艺术节本身的数据,其他相关信息也可依照所想要调研效益评估方面的不同加以收集。通过对其他资料的收集,评估者思考得更为全面,更能够具体问题具体分析,从而使效益评估产出的结果更有全面性和准确性。特别是国外的艺术节,十分注重其他资料收集这一项,通过问卷调查、民意调查等多样的形式来帮助艺术节做出有效评估,从而改进并发展得更好。例如,国内常见的艺术节通过微信小程序等等展开的观众满意度调研;政府税收数据的调研;艺术节期间观众等利益相关者的食宿需求;艺术节举办期间周边居民对声音、环境等多方面的意见。

## 三、整理并分析资料

整理并分析资料的过程就是认识事物、分析和表现事物的过程。首先应该筛选资料。在评估过程中需要收集整理的资料比较多,可能有一些资料是和评估对象并无太多关联的信息,在面对这些数据和资料时,要做一些适当的筛选,目的在于"去伪存真",选择最有用、最具代表性的数据,选择最有价值的参考资料,而删除多余数据。其次应该对资料进行适当分类。为方便接下来撰写分析报告,可以将筛选后的资料进行归类。可以按时间进行分类,例如年度、季度、月度等;可以按内容进行分类,比如产品、营销、资金等;可以按照报告类型进行分类,比如总结型、分析型、调研型等;也可以根据利益相关者所关心的问题进行分类。最后选择的数据需要具备真实性和典型性,并且要善于运用科技手段进行数据的文件建档、整理与分析,并习惯进行备份,以免数据损毁。整理分析资料是细致和认真思考归类的过程,不能进行简单的罗列,若是对资料缺乏了解,会直接影响下一步分析报告撰写的成果。

## 四、撰写分析报告

首先,撰写分析报告应该基于事实和基于数据。需依据所分析的实际数据及收集的内容加以阐述,切忌因有其他考虑而避重就轻,甚至扭曲实际结果。特别是在数据结果的运用方面,既不能肆意删减,也不能随意堆砌,要保证真实性。其次,要善用图表。图表通常说服力和直观性更强,使阅读者一目了然。在撰写分析报告的过程中,一定要善用图表并配以文字加以说明,但也要注意文字和图表的比例适当。最后,关键点条理清晰,篇幅适中。在报告里要写明评估对象、评估内容、评估目的、评估方法、评估结论。最后也可以

加上评估的意见和建议。在撰写过程中，应注意框架清晰，层次分明。不需要用华丽的语言来修饰铺垫，只需要言简意赅、精炼准确、论点论据相一致即可。

关于国际艺术节的效益评估，依据需求可采用不同的研究方法，并无固定模式，重要的是达到严谨的研究规划及步骤、准确的研究结果，如此效益评估才有参考的价值。

### 结语

刘必荣在《看世界的方法——国际观的第一本书》中提道："过去国际政治学者常把国际上的议题，分成所谓的'高阶政治'与'低阶政治'。'高阶'指的是政治、外交、军事等，足以影响到国家生存发展的重要议题。'低阶'指的则是社会、经济、贸易、环境等，与国家生存没有直接关系，而且会受到高阶政治所影响的议题。但是后来人们渐渐发现，先前所谓低阶政治议题的重要性，正不断往上攀升，高阶、低阶的区分已经不再有意义。"①

在21世纪这所谓的全球化时代，文化已然不再是所谓"低阶政治"的议题了，国家文化力的强大与否足以影响其世界地位，而这个影响不单指国际名望，更重要在于国内经济结构的转型及人才的培养、民众的认同与政局的稳定、人民素质的提升等，进而是得到国际社会的尊重。作为文化力培养的重要媒介，对国际艺术节的效益评估更显重要，这绝对是艺术节举办成功与否的关键。套用并延伸解释刘必荣在同一本书中所述"走向大国的三阶段"②：

第一阶段：让自己成为一个大国（国家统一、经济发展、拥有大国的基本配备）；

第二阶段：让自己的大国身份为国际所接受；

第三阶段：巩固大国的身份后，逐渐成为国际社会的支柱。

国际艺术节如何让自己先成为一个重要的文化活动，接下来让自己的重要性为国际文化社会所接受，最后拥有国际艺术版图上无法被取代的地位？本章提到的案例可以提供参考。各艺术节自创立以来不仅提升了当地文化、经济、社会发展，也深深地影响了国际文化潮流及策展模式，在公、私部门的合作下，精进各式的效益评估方法，且客观地面对评估结果，同时承担起国际社会责任。艺术节与地区共存共荣，成为发展文化的良好典范（图9-6）。

图9-6 爱丁堡艺术节活动现场
（图片来源：笔者自摄）

---

①刘必荣：《看世界的方法——国际观的第一本书》，先觉出版社，2014，第229页。
②刘必荣：《看世界的方法——国际观的第一本书》，先觉出版社，2014，第75-83页。

## 参考文献

[1] 强尼·艾伦,威廉·欧图尔,伊恩·麦唐纳,等.节庆与特别活动管理[M].陈希林,阎蕙群,译.台北:五观艺术管理有限公司,2004.

[2] 史蒂芬·伍德·施曼德,罗伯·杰克森.特别节庆活动企划与管理[M].2版.陈惠美,译.台北:品度图书,2003.

[3] 托马斯·凯利.舞台管理:从开排到终演的舞台管理宝典[M].3版.杨淑雯,译.台北:台湾技术剧场协会(TATT),2012.

[4] Palin G. Stage Management: The Essential Handbook [M]. Berkshire: Queensgate Publications, 2000.

[5] 刘必荣.看世界的方法:国际观的第一本书[M].台北:先觉出版社,2014.

[6] 托马斯·佛里曼.世界是平的[M].2版.杨振富,潘勋,译.台北:雅言文化出版社,2007.

[7] Miller E. Edinburgh International Festival 1947-1996 [M]. Aldershot: Scolar Press, 1996.

[8] Harvie J. Staging the UK[M]. Manchester: Manchester University Press, 2005.

[9] Hsieh C. East Meets West: The Perception of Japanese and Chinese Theatres in the Context of Edinburgh International Festival Programme Policy[R]. Doctoral dissertation, Department of Drama, Queen Margaret University College, 2006.

[10] 爱丁堡艺术节.爱丁堡艺术节庆最后完整报告[R],2011.

[11] 爱丁堡艺术节.艺术节庆与城市:爱丁堡艺术节庆策略研究[R],2001.

[12] 马尼拉艺术节.参与我们:马尼拉边缘艺术节[R],2005.

[13] 爱丁堡艺术节.2015爱丁堡艺术节庆影响调研最后完整报告[R],2015.

[14] 爱丁堡艺术节.2017爱丁堡边缘艺术节庆年度报告[R],2017.

[15] Edinburgh Festivals Impact Study Final Report [EB/OL]. [2015-10-23]. http://www.eventscotland.org/resources/downloads/get/56.pdf.

[16] A Force for Festivals in Arts Professional Magazine[EB/OL]. (2014-06-23)[2014-12-30]. http://www.artsprofessional.co.uk/magazine/275/article/force-festivals.

[17] European Capital of Culture [EB/OL]. [2015-10-23]. http://en.wikipedia.org/wiki/European_Capital_of_Culture.

[18] A History of the Edinburgh Festivals[EB/OL]. [2016-01-07]. http://www.edinburghfestivalpunter.co.uk/HistoryOfFestivals.html.

[19] Edinburgh's Year Round Festivals 2004-2005 Economic Study[EB/OL]. [2016-01-19]. http://www.efa-aef.eu/newpublic/upload/efadoc/11/festivals_exec_summary_final_%20edinburgh%2004-05.pdf.

[20] Festivals and the City-the Edinburgh Festivals Strategy June 2001[EB/OL]. [2016-02-03]. http://www.efa-aef.eu/newpublic/upload/efadoc/11/FestivalsStrategy%20edinburgh.pdf.

[21] Partner with Us-Fringe Manila 2015[EB/OL]. [2016-02-03]. http://www.fringemanila.com/wp-content/uploads/2014/04/PartnerWith-Us-Fringe-Manila-v5.pdf.

# 第十章

## 国际艺术节对提升我国文化艺术国际影响力的作用

党的十七大以来,中央明确提出,要"加强对外文化交流,吸收各国优秀文明成果,增强中华文化国际影响力","要着眼于推动中华文化走向世界,形成与我国国际地位相对称的文化软实力,提高中华文化国际影响力"①。2014年10月,习近平在文艺工作座谈会上指出:"文艺工作者要讲好中国故事、传播好中国声音、阐发中国精神、展现中国风貌,让外国民众通过欣赏中国作家艺术家的作品来深化对中国的认识、增进对中国的了解。要向世界宣传推介我国优秀文化艺术,让国外民众在审美过程中感受魅力,加深对中华文化的认识和理解。"②习近平在2017年十九大报告中指出:加强中外人文交流,以我为主、兼收并蓄。推进国际传播能力建设,讲好中国故事,展现真实、立体、全面的中国,提高国家文化软实力。如何破解增强中华文化国际影响力这一全新课题,迅速引起学界和业界的广泛关注。国际艺术节通过举办综合性多样化的艺术活动,能够集中展现举办城市乃至国家的文化软实力,具有非常强大的国际影响力(显性、隐性影响力)。因此,在推进经济、政治、文化、社会、生态文明"五位一体"总体布局,努力实现中华民族伟大复兴中国梦的征程中,深入探究国际艺术节对提升我国文化艺术国际影响力的作用,具有十分重要的现实意义和理论价值。

---

① 吴桂韩:《增强中华文化国际影响力新探》,《理论导刊》2012年第12期,第84-86页。
② 中共中央文献研究室:《十八大以来重要文献选编(中)》,中央文献出版社,2016,第128页。

## 第一节 国际艺术节对提升文化艺术国际影响力的重要作用

文化艺术的国际影响力是指一个国家、民族或是一个城市的文化及其艺术表现形式使域外人群产生心理吸引、价值认同或是行为改变的能力。文化艺术的国际影响力是综合国力的重要组成部分，是一个国家和民族文化软实力的体现，表现了一个国家和民族的精神面貌与文化素养。

国际艺术节作为一种或几种艺术形式的综合性节庆活动，具有多种社会功能：它不仅是城市满足自身文化生活需要的公共文化服务，而且是城市特色品牌和综合竞争力的提升路径。国际艺术节的水准、规模以及影响力是检视一座城市乃至一个国家文化生活实力的重要标杆。通过举办国际艺术节，可以进一步提高举办城市的对外知名度，更好地开发当地旅游资源，促进经济发展，同时它还可以帮助生活在这个城市的人们重新认识自己的文化，影响城市大众审美心理的变化和城市的气质，提升市民文明素质，激发社会认同与情感共鸣。因此，国际知名的艺术节已成为一个城市或国家的文化名片，具有标志性意义[1]。

国际艺术节的文化艺术国际影响力是由国际化的文化艺术资源体量、国际化的文化艺术传播能力、国际化的艺术节综合竞争力效应等多个因素构成的。国际化的文化艺术资源体量依据国际化的艺术家、艺术作品、艺术团体、艺术组织机构、艺术传播媒介数量来评估；国际化的文化艺术传播能力则从国际化的文化艺术设施场所及环境氛围、文化艺术的市场份额、社会艺术舆情及媒体传播广度深度来评估；国际化的艺术节综合竞争力效应一方面以城市的品牌化、生活品质的提升、优质服务、区域经济的发展、居住地吸引力、风俗传统吸引力等方面来分析，另一方面从国际艺术节助推城市文化精神的提升，使之更具国际影响力、聚合力和创造力来评估[2]。

---

[1] 张蓓荔：《国际艺术节定位与城市特色研究》，《天津音乐学院学报》2014年第3期，第95页．
[2] 关世杰：《中华文化国际影响力评估体系初探》，《对外传播》2015年第1期，第45–48页。

### 一、国际艺术节拉近国家间与民族间的距离,增进人们的情感交流与相互理解

国际艺术节有利于加强国家和区域间的文化交流与合作。从某种意义上讲,国际艺术节是城市乃至国家形象的代言人。国际艺术节作为综合性节庆活动,体现了一个城市的国际形象、文明程度、跨文化交流与国际合作能力。文化交流是一个双向互动的过程。国际艺术节开展多渠道、多形式、多层次的对外文化交流,广泛参与世界文明对话,不但承担本国或本区域优秀传统文化及当代文化的传播任务,还要引进、借鉴和吸收世界各国的优秀文化,不断促进国家及城市间的文化交流与合作。同时,文化交流更是一个创新的过程。国际艺术节正是通过不同观点的碰撞、不同文化的摩擦融合,才激发了创新的火花,激发了创造的热情,激发了创作的灵感。世界各国成功的国际艺术节历史经验证明,凡是文化繁荣之地,一定是多元文化和谐共处的大熔炉。

国际艺术节的文化艺术国际影响力,主要通过表演艺术国际化的节目集聚、观众集聚、资金集聚、资源市场信息集聚和媒体集聚来实现,其最大特色在于跨文化的公众参与、体验与沟通[①]。国际艺术节的成功举办,为文化艺术交流搭建了一个平台,使举办城市在举办艺术节期间聚集了来自全世界著名的艺术家、艺术表演团体以及众多的文化艺术爱好者,吸引大量优秀的文化艺术人才。他们的到来给举办城市带来了新的艺术气息,让举办城市成为各国展示世界优秀文化艺术的城市。与此同时,更多当代原创作品也通过国际艺术节的窗口走向世界。因此,国际艺术节不仅是当地文化与世界文化合作与竞争、契合与碰撞的有形载体与集中表现,也成为举办城市乃至国家发给世界的一张名片和向世界展示其文化艺术的重要窗口。

### 二、国际艺术节提升城市文化精神,使之具有广泛影响力、聚合力和创造力

文化艺术是一座城市的凝聚力和自信心的源泉。先进的文化犹如一面旗帜,能鼓舞人、激励人去热爱自己的国家,热爱自己的城市,热爱自己的家园,并且尽力为其做出自己的贡献。世界上几乎所有主要中心城市都举办过各自的国际艺术节。作为城市价值品位和可贵风尚的标尺,国际艺术节以其丰富的表现形式,表达着每个城市的世界观和价值观。一旦国际艺术节趋于成熟并声名显赫之时,它就会对城市形成反哺,促进城市政治、经济、社会、文化等各方面的发展。国际艺术节活动规模大,集中展开,其文化的凝聚力和感召力可以帮助生活在这个城市的人们重新认识自己的文化,有利于培养民族自尊心和自豪感,从而推动城市的发展。

纵观世界知名国际艺术节的举办城市,无论大小,都因为拥有全世界最优秀的艺术节而成为文化名城,世界各地慕名而来的游客为这些文化名城带来的经济收益是相当惊人的。国际艺术节不仅给城市带来了巨大经济收益,更是助推了城市文化精神的提升,使之具有影响力、聚合力和创造力。国际艺术节所带来的文化感召力和文化认同感,成为城市

---

① 张蓓荔:《国际艺术节定位与城市特色研究》,《天津音乐学院学报》2014年第3期,第103页。

的灵魂,彰显城市的软实力。

## 三、国际艺术节提升国家的国际识别度及认可度

国际艺术节可以透过文化艺术展现政治影响力,并提升国家的国际识别度及认可度。另外,主办大型的国际艺术节同时也是国家硬实力与软实力兼具的象征。一个拥有良好声誉的国际艺术节,对于主办国的国际声望提升有着重大影响,不仅能够吸引其他国家的表演团体前往演出,同时也能吸引世界各地的文化艺术爱好者前往观赏。不仅如此,参与演出的团队以及本国主流媒体还会在自己的团队介绍、团队演出等活动中对该国际艺术节加以推荐宣传,为主办国进行免费的国际宣传。举办大型国际艺术节所需要的不仅是丰富的节目内容,相关软硬件建设更是不可或缺。硬件方面有城市的规划、演出场地的建设、交通和住宿的便利以及环境的维护等;软件方面有法制的完善、入出境的管理、治安的加强、服务质量的提升、公民道德的倡导等。举办国际艺术节将有助于政府展现核心价值观,完善其施政理念,增进其施政能力,进而获得越来越多本国百姓甚至国际人士的认同。

## 四、国际艺术节助推经济社会发展,提升综合国力和国际声望

国际艺术节是城市经济和城市发展的加速器。文化与经济的彼此联系、相互促进,已成为现代城市的崭新特征。国际艺术节举办城市为了营造节庆气氛,展示城市形象而投重金加强城市基础设施建设,下大力气综合整治市容、市貌和环境,城市环境因此发生了质的变化,从而提高了城市的规划、建设和管理水平。从经济利益来看,首先表现在国际艺术节能极大带动主办城市的投资和消费需求,尤其对交通、通信、旅游、餐饮、会展等产业的高速发展拉动作用更大。其次,国际艺术节能带动主办城市经济结构的调整和升级,使经济更具活力和竞争力。国际艺术节为主办城市吸引了大量的人流、物流、信息流、技术流和资金流,对诸多产业的拉动效应造就了巨额经济产出,如旅游业、酒店业、餐饮业等。此外,国际艺术节通过创造艺术需求、加强场馆基础设施建设、鼓励本土创新以及活跃当地参与的方式发展文化产业,促进了城市的可持续发展。

凯瑟琳·黛芬特(Kathrin Deventer)在《艺术节的影响(A Force for Festivals)》一文中说,今天要运作一个高质量、积极有效的艺术节并非易事,其所面对的压力不单单是高质量的艺术作品选择、是否成为艺术家能力展现的最佳平台、能否满足观众喜好等事关一个城市艺术的发展、人们的幸福感等长期影响力问题,每一个艺术节的相关利益共同体同时还需要关注即时成交量、观众和票房数量以及整体经济提升了多少百分比等经济效益问题。国际艺术节的经济效益主要体现在3个方面:直接收益、间接收益和潜在收益。直接收益,具体体现在国际艺术节期间所举办活动的演出票房收入、延伸品收入以及赞助收入等。间接收益,一般包括国际艺术节相关的旅游收入。旅游产业链如餐饮、酒店、购物、交通以及房地产等。潜在收益,主要是指国际艺术节的举办给城市带来的无形收益,包括城市经济结构、产业升级方面的影响等。

# 第二节　国际著名艺术节在提升文化艺术国际影响力方面的剖析与启示

每个国家、每个地区都有自己引以为傲的艺术形式或者是艺术家与作品，这些艺术相关体与城市文化特质间存在着相互催生、相互滋养、共生共存的文化生态关系。因此，要保存、延续一个城市的文化特质，使之成为有个性、有魅力，真正意义上的现代文明城市，除了要重视保护其历史文化街区、古建筑，以及民情风俗等，也要重视传承与尊重伟大的艺术家及其创作的作品。

欧洲是古典音乐的发源地，在那里诞生了许多伟大的作曲家和作品，这些伟大的作曲家受全世界人民的尊崇和膜拜，他们的精神和感染力早已成为当地的灵魂。在国际艺术节的定位方面，欧洲的许多城市都有着非常成功的经验，无论是萨尔茨堡，还是波恩，或者是莱比锡、拜罗伊特等城市，它们具有得天独厚的赏赐——伟大的作曲家诞生于此。作曲家的出生地、工作过的地方对全世界的音乐爱好者来说是他们无比渴望和向往的，这些城市所举办的国际艺术节正是将伟大的作曲家作为核心，从而辐射到其他方面。

## 一、萨尔茨堡艺术节——以德奥伟大作曲家的作品为中心，以世界一流的演绎代表当今国际艺术节的最高水平

国际艺术节与城市的关系具有双向性。一方面，城市为国际艺术节提供环境和保障，是国际艺术节举办的基础；另一方面，国际艺术节可以转化为一种更易于传播和记忆的城市印象，区别于城市建筑等实体特征，而是作为一种精神化标志，去加深人们对一座城市的了解和认知，提高城市的知名度和影响力。萨尔茨堡位于奥地利的西部，是阿尔卑斯山脉的门庭，美丽的萨尔斯河把萨尔茨堡分成新城、旧城两部分。湖光山色的自然风景、巴洛克式教堂和宫殿等建筑、千姿百态的喷泉等城市风貌，都使得这座城市成为欧洲名城（这座城市在1996年被联合国教科文组织列入世界文化遗产名录），成为孕育国际艺术节的天然温室，并逐渐让世界各地的游客因萨尔茨堡艺术节记住这座城市。

众所周知，萨尔茨堡是音乐大师莫扎特和卡拉扬的故乡，同时也是奥斯卡获奖影片《音乐之声》的取景地，如今，奥地利的这座小城，已经成为世界音乐文化之都。每年都有

大量游客到这里旅游,他们参观博物馆、教堂、城堡等景点,浓厚的艺术氛围将游客同化,他们会随着当地居民的步伐走进各类演出场馆。每年这里都会举办各种丰富的文化活动,比如"莫扎特周""萨尔茨堡复活节艺术节""萨尔茨堡电影节""萨尔茨堡艺术节"以及其他各类风格的音乐盛典和文化活动等。丰富的文化生活已经使它成为全世界游客向往的目的地。总之,以德奥艺术为核心,一年四季艺术节连绵不断。

一年一度的萨尔茨堡艺术节无疑是世界最著名的艺术节,也是维护德奥音乐传统的一个机会。萨尔茨堡艺术节自1920年创建之初就提出了具有远见的艺术节定位:"城市的舞台。"即将高质量的演出与萨尔茨堡这座城市有机结合,逐渐形成国际艺术节品牌。此后,一系列著名指挥家担任艺术节的指挥,使得萨尔茨堡国际艺术节的名气扶摇直上,规模越来越大,成为每年世界音乐文化生活的一件大事。来自全球的顶尖艺术家、乐团和指挥大师们为来自世界各地的观众充分展示他们的艺术天才。以2014年为例,萨尔茨堡艺术节在45天之内,在16个不同的演出场所共呈现270场演出。萨尔茨堡艺术节演出内容质量之高、门类之广、数量之多,以及融合传统与创新等特点,已然成为其他国际艺术节的典范。高质量的艺术演出构成了独一无二的宣传推广核心竞争力,构成了萨尔茨堡艺术节区别于其他国际艺术节的主要特色,从而保证了萨尔茨堡艺术节拥有广泛且稳定的受众群体。以2013年为例,萨尔茨堡艺术节以全世界最负盛名艺术节的影响力吸引了来自73个国家的28.6万人次的观众(萨尔茨堡本地约14.5万人),其中非欧洲国家有39个,72%是固定观众,62%的观众参与萨尔茨堡艺术节的经历超过10次以上[①]。据萨尔茨堡艺术节官网2016年年度报告:平均上座率97%,共计售出261 500张票。在现场参与报道艺术节的记者多达677名,覆盖全世界81个国家。萨尔茨堡艺术节每年有25万观众,80%的

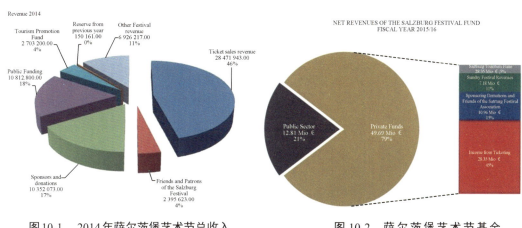

图10-1　2014年萨尔茨堡艺术节总收入

(图片来源:萨尔茨堡艺术节官网)

图10-2　萨尔茨堡艺术节基金2015/2016财政年度净收入

(图片来源:萨尔茨堡艺术节官网)

---

① 马广洲、范艾婧:《国际艺术节的宣传与推广——罗兰·奥特工作坊》,《天津音乐学院学报》2014年第3期,第72页。

图10-3 2015年观众参加演出场次

（图片来源：萨尔茨堡艺术节官网）

图10-4 截至2016年1月观众参加艺术节的频次

（图片来源：萨尔茨堡艺术节官网）

游客都是经常性游客，95%的游客仅仅是因为萨尔斯堡艺术节而来到这个城市。纯游客在萨尔茨堡平均待1.7天，而萨尔茨堡艺术节期间游客在萨尔茨堡平均待6天，平均每位艺术节游客会花费319欧元/天（包含票价在内）。萨尔茨堡艺术节举办期间是当地订房率最高的一段时间。不只酒店业，旅游业、贸易、航空业也因为萨尔茨堡艺术节每年的25万观众而受益。（图10-1至图10-4）

## 二、爱丁堡艺术节——以多元化的内容与形式、狂欢的节日氛围体现爱丁堡乃至苏格兰开放包容的世界观

城市是不同文化体现和互动的地点，国际艺术节是一个独特的中心，可以展示世界文化的多样性。20世纪90年代以来，国际上一些重要的艺术节开始实施多元化发展战略。它们通过拓宽艺术节活动内容，创新艺术节活动的形式，把不同民族、不同传统、不同风格的艺术汇集到国际艺术节，以表达一座城市对于文化艺术的态度是开放而且多元的。

有些城市想举办艺术节，却没有一个真正的理由。爱丁堡艺术节的一大宝贵遗产正是它的举办理由——它创立于一个糟糕的时代，却拥有一个最好的理由：在二战结束不久的1947年，人们希望用艺术节赋予彼此乐观的精神，用艺术缝合被战争撕裂的欧洲文明。可以说，从创立之初，爱丁堡艺术节就传达着一种看待世界的角度：艺术应成为社会的中心；艺术具备其他人类智慧所难以匹敌的力量。经历了十几位艺术总监的爱丁堡艺术节，始终继承着这一非功利的传统。而70年的历史，亦证明了各位总监坚持的正确：虽不以经济利润、塑造城市形象为追求目标，却带给了当地丰厚的收入，提升了爱丁堡乃至苏格兰在世界上的地位。如今，爱丁堡已经成为世界上屈指可数的艺术节之都，举办着全球令人振奋、富有创新精神、最具观众参与性的表演艺术盛会。

国际艺术节在爱丁堡不仅仅是一个表演艺术盛会，而且是他们如何认识世界的哲学思想的体现。今天的爱丁堡艺术节表面上看是巨大的狂欢，但狂欢不是全部，爱丁堡艺术节还有十分重要的社会意义，那就是艺术节是一件礼物，是由一个社会或城市馈赠自己、居民及其灵魂的礼物。他们清楚地了解，爱丁堡艺术节需要通过艺术节上演的作品，让观众认识到世界的庞大与丰富，让艺术帮助人们更好地认识自己和这个世界。

爱丁堡艺术节的定位是国际表演艺术的盛大节日，目标是促进爱丁堡及苏格兰人民的文化、教育和经济发展，主旨在于通过公共文化品牌服务，坚持不懈地致力于城市形象的自我更新与亲和深入的国际沟通。调查显示，85%的参与者认为，艺术节提升了苏格兰人的民族自信心。89%的爱丁堡居民为自己的城市能举办这样一个艺术节而感到自豪。在2010年度的40万观众中，竟有高达82%的人属于回头客，体现了人们发自内心的依恋之情[①]。

爱丁堡艺术节的创办人亨利·伍德相信艺术能增进各国文化间的交流与联系，延续人类的精神文明。秉承这一信念，爱丁堡国际艺术节发展至今，每届都有大约200位艺术家带来150多部表演作品及活动，有来自全球的大约40万观众共享盛事。除了艺术表演和现场活动之外，爱丁堡艺术节公众沟通的重要渠道之一是媒体整合，其传媒战略可归结为"走出去、引进来"，比如邀请BBC、CNN等跨国媒体制作并播出专题片；通过各国国际广播电台，面向世界转播音乐会；推出总题为《后台》的系列短片，向观众介绍著名演出的幕后故事。爱丁堡国际艺术节官方网站是全球信息量最丰富的艺术节网站，提供11种语言支持，包括英语、德语、西班牙语、法语、意大利语、俄语、荷兰语、波兰语、中文（简体与繁体两种）、日语和韩语，以及6种社交媒体支持，包括Twitter、Facebook、Youtube、Flicker、Pinterest、Storify等。媒体部设专人跟踪Twitter并及时回应。国际游客可登录官网"计划你的行程"，享受住宿、交通、观光等个性化服务。一系列追踪式的公众沟通为艺术节的二次传播提供了有效的支持，一传十十传百，业内外口口相传，爱丁堡国际艺术节培养出了一大批忠实的艺术节"粉丝"，确保了艺术节的健康和持续的发展。

### 三、琉森音乐节——以对周边地区带来的发展，成为琉森城市建设乃至瑞士发展当中非常重要的促进力量

琉森位于瑞士的中央地区，一直是瑞士的传统旅游胜地。琉森以其得天独厚的自然环境和历史遗迹吸引了世界的瞩目，将瑞士以一座小城的状态浓缩精华，展现出一幅幅明媚秀丽的山水画卷，堪称人间仙境。1938年，琉森音乐节由意大利指挥大师托斯卡尼尼创立，至今已有80多年的历史。1998年琉森音乐节邀请法国著名建筑大师让·努维尔（Jean Nouvel）设计建造的蕴含了丰富文化内涵的文化与会议中心（KKL），同时融入了指挥大师克劳迪奥·阿巴多的美学理念和声学追求，把美丽的琉森湖和文化与会议中心建筑完美结合，将上天造就的自然美与人工修饰的建筑美和谐地融为一体。

琉森音乐节是当今世界上最活跃、最有影响力的音乐节之一。它虽然创建于1938年，是一个老牌音乐节，但其真正具有国际性的巨大影响力，还是1999年以后的事情。这主要得益于指挥大师克劳迪奥·阿巴多和作曲家、指挥家皮埃尔·布列兹以及1999年上任至今的艺术与行政总监迈克尔·哈弗里格，这3位并称琉森音乐节的"三驾马车"，他们确

---

[①] 张敏：《城市艺术节：特色化与国际化双向互动——艺术节公众沟通的ISC模式》，《艺术百家》2013年第3期，第22页。

定了琉森音乐节的发展愿景:

①音乐节是为了艺术理想和艺术家的梦想而存在,为激励启迪国内外观众而不断努力。

②音乐节要追求质量,将传统与创新完美结合。

③音乐节生于琉森,但要走向世界,音乐能够将不同的人群联系起来,不论长幼、不分国度。

④音乐节能够为开放的、可持续的社会发展奉献力量。

艺术节自1999年实施国际化战略以来,采取了一系列措施以吸引全球观众,建立了琉森音乐节管弦乐团和琉森音乐节学院①,举行全球巡演,在音乐节国际化推广过程中注重建立全球化的媒体联系。

琉森音乐节的定位正是基于独一无二的自然风光和城市环境,无论是音乐节的建筑场馆,还是音乐节的节目设计以及城市里大街小巷无处不在的音乐节宣传品,都体现了音乐节从创办初期到现在一直秉承的理念:要吸引来自全球各地数以万计的政商名流以及慕名而来的乐迷和游客,来到琉森音乐节欣赏古典音乐,同时来领略琉森这座美丽城市的风光,感受独一无二的旅游体验。

琉森音乐节艺术与行政总监迈克尔·哈弗里格先生认为,音乐节为周边地区带来了发展,琉森这座城市由于琉森音乐节获得了巨大的商业利润,与此同时城市知名度也获得大幅度提高。这对于琉森这座城市和琉森音乐节来说都是一个非常好的机会,是琉森城市建设当中非常重要的促进力量之一。其文化艺术的国际影响力体现在:

①品牌影响力。通过从一个国家级、高水准的传统艺术节发展成为国际最高水平的著名艺术节,琉森音乐节就像一块文化磁铁吸引着广泛的、感兴趣的、有见识的国际观众。

②广告影响力。由于国际媒体的参与,琉森城市及周边地区的国内国际形象直接受益于这一广告价值的影响。

③文化设施建设效益。琉森音乐节的声望带来了包括琉森文化与会议中心、喜剧艺术节、琉森城市艺术节、琉森戏剧艺术节、琉森音乐学院、琉森交响乐团、疗养胜地、琉森应用科学与艺术大学等一系列文化机构及设施建设的发展。

④核心竞争力效益。琉森音乐节的质量标准和服务水平带动了琉森市的整体商业与服务行业核心竞争力的提升。

总之,琉森音乐节的文化艺术国际影响力为其城市可持续的进步和发展做出了重要贡献。②

---

① 琉森音乐节学院是为年轻热情的音乐家专门建立的。音乐节希望给年轻人提供更多的机会,让他们来审视现代音乐和展现自己的音乐。音乐节学院不仅关注20世纪和21世纪风格的音乐,同时,与音乐节学院的校友联系十分密切,他们来自世界各地,也为音乐节学院建立了很多有趣的项目。

② 论璐璐、张萌:《琉森音乐节在城市当中的发展及贡献——瑞士琉森音乐节艺术与行政总监迈克尔·哈弗里格主题演讲》,《天津音乐学院学报》2014年第3期,第20–24页。

### 四、中国香港艺术节——以创新思维去发扬保护传统艺术,打造了一个独具特色的传统文化与现代艺术交融、国际化与本土化并行的艺术节

香港艺术节于1973年正式揭幕,是国际艺坛中重要的文化盛事,于每年2、3月期间呈献众多优秀的本地和国际艺术家的演出,以及举办多元化的"加料"和教育活动,致力于丰富香港的文化生活。香港艺术节每年呈献众多国际演艺名家的演出,同时积极与本地演艺人才和新晋艺术家合作,过去10年共委约及制作逾100套本地全新创作,包括戏剧、室内歌剧、音乐和舞蹈作品,并同步出版新作剧本,不少作品更已在香港及海外多度重演。随着节目质量和水准的不断提升、创新,香港艺术节的国际性也越发彰显。但是艺术节始终没有忘记自己的责任,那就是为本土艺术家提供一个展示自身艺术才华的舞台。每年的艺术节上,总会有艺术节委约作品,积极推介本地的演艺人才、新晋的艺术家委约制作新的戏剧、歌剧、当代作品等等,鼓励本土艺术家的创作热情,从不同角度推广舞台艺术,逐步使舞台艺术的观众越来越多,艺术节的影响力也越来越大。

香港艺术节通过创新思维去传承、发扬和保护传统艺术,打造了一个独具特色的传统文化与现代艺术交融、国际化与本土化并行的艺术节,也反映了中国港人在强烈的国际化背景下对于文化之根的探寻,具有强烈的中国香港城市特色。例如2013年,油麻地戏院重新开张。这家戏院曾造就过许多粤剧大师和新晋伶人,而油麻地地区也承载着香港人的集体回忆,在榕树下一家人欣赏折子戏曾是老一代香港人的美好回忆。但是随着现代艺术兴起,粤剧艺术逐渐走向低谷。香港艺术节通过一系列创新举措重新发掘粤剧艺术与社区之间的联系,使粤剧艺术重回大众的视野中。他们通过"艺游油麻地"导赏团、师徒制"薪火代代传"讲座、粤剧发饰工作坊、走进学校教育计划等一系列活动,把粤剧这一世界级非物质文化遗产(2009年联合国教科文组织授予)保护传承下去,使其重新焕发青春,并成为香港艺术节重点项目[①]。

---

① 张雪妍:《大胆、创新、传承、延续——中国香港艺术节节目总监梁掌玮主题演讲》,《天津音乐学院学报》2014年第3期,第12—15页。

# 第三节　我国主要国际艺术节的文化艺术国际影响力分析

近些年来,国际艺术节在我国如雨后春笋般发展很快,著名的有北京国际音乐节、上海国际艺术节、上海之春音乐节、哈尔滨之夏音乐节、亚洲艺术节、南宁国际民歌艺术节、中国吴桥国际杂技艺术节、丝绸之路国际艺术节、天津国际曹禺戏剧节和国际歌剧舞剧节等,另外还有许多不同规模、类别、色彩缤纷的流行音乐节。这些类型各异的艺术节,一方面以其国际化的文化特征彰显城市的开放与包容,增强了城市的影响力;另一方面又以其文化的创造力繁荣了城市的经济和社会生活,增强了城市的活力和竞争力。但随着艺术节的日渐发展,如何在加强对外文化交流、吸收各国优秀文明成果的同时,进一步增强中华文化艺术的国际影响力,已成为我国主要国际艺术节面临的重大问题与挑战。这就意味着今后举办具有中国独特魅力和巨大文化艺术影响力的国际艺术节越来越有必要和具有紧迫性。

## 一、文化艺术资源的国际影响力分析

上文提到了国际化文化艺术资源体量依据国际化的艺术家、艺术作品、艺术团体、艺术组织机构、艺术传播媒介数量来评估。综观我国的主要国际艺术节的发展,总的来说都在经历如下发展过程:从单纯地引进外国大规模、国际化、高密度的高端演出,逐渐发展到与国外艺术节或院团共同委约,首演当代世界音乐大师作品,再到委约首演中国原创作品的三个阶段。

一方面,我国的主要国际艺术节大都拥有一张庞大的国际艺术家的关系网,打造了一系列世界一流的高水准演出,建立了广阔的艺术家团体网络,充分保证了艺术节的节目资源和演出质量。内容丰富、数量庞大的一流作品和一些世界级大师的倾力加盟,确保了演出的质量,消除了对经典艺术尚感陌生的观众的怀疑,引起了强烈的关注。以此为突破口,通过作品和演奏家的魅力征服了观众,使观众感受到高水准的演出,同时提升了国际艺术节的档次,确立了其在国际艺术节上的地位。

另一方面,虽然我国的主要国际艺术节每年都在委约与推介中国著名艺术家的原创

作品、扶持青年艺术家计划,以及与国外艺术机构合作把中国民族的、优秀的剧目通过中国元素的国际表达,使成功的节目走向世界,以此不断地扩大中华文化在世界上的影响,有力提升了中国文化艺术的国际影响力,但由于西方主流艺术节的艺术产品积淀、国际传播能力、文化产业规模、舆论话语权等方面占据绝对优势,我国的主要艺术节起步晚,传播力、影响力和竞争力有限,特别是文化产品与世界知名文化品牌相比差距很大,文化贸易逆差仍然存在。我们的国际艺术节在对提升中华文化艺术的国际影响力的战略定位与使命、国际化的经营理念和可持续发展的策略方面还有待于加强。

中华文化的国际影响力指的是具有中国特色的文化要素,即文化符号、文化产品、杰出人物、文化团体/组织、大众传媒、价值观、思维方式、精神内涵,对外国观众的思想或行动所起的作用。我国的主要国际艺术节需要了解世界的文化,我们还应该让世界更多地了解中国的文化,了解代表核心精神价值的中华优秀文化精神成果。我们的主要国际艺术节需要加强宣传阐释中国特色,从艺术节的宗旨理念、节目定位到内容设计、国际观众组织、国际媒体传播等方面全面提升中华文化艺术对国外受众产生心理吸引、价值认同或行为改变的能力。

## 二、文化艺术传播影响力分析

城市是国际艺术节的舞台,世界各国的艺术节几乎都是以一座城市来命名的,也都是由所在城市进行运营的。每一届国际艺术节不但在举办的城市里留下深刻的烙印,它还随着一年年的举办把城市的文化艺术环境、市民的文化艺术素养以及这座城市的魅力向国内也向世界进行展示。我国的主要国际艺术节经过数十年的发展,特别是近10年随着社会经济的快速发展,在国际化的文化艺术设施场所及环境氛围、文化艺术普及教育、专业艺术机构的建设及环境氛围等方面有了长足的进步。国内一大批新的文化地标性建筑的建成,如国家大剧院、广州大剧院、上海大剧院、天津大剧院、深圳音乐厅、广州星海音乐厅、西安音乐厅、上海音乐厅、上海东方艺术中心以及各地众多文化中心、艺术街区等,拉开了包括国际艺术节在内的文化大发展大繁荣的序幕。各个城市对文化设施进行了大规模的投入建造,其示范效应激发了国际艺术节的联动效应,对中外文化艺术的传播影响力日渐提升。国际艺术节对国内文化消费人群的培养和对国际化文化环境的营造,使得城市成为各种文化艺术荟萃的一个大舞台,同时优化了城市文化生态。

我国举办的国际艺术节影响力日渐提高,近年来吸引了越来越多国家的演出团体或艺术工作者参与其中。以上海国际艺术节为例,2010年只有40多个国家和地区的演出团体参加,到了2019年就汇聚了来自65个国家以及国内27个省(自治区、直辖市)和港澳台地区的15 000余名艺术工作者,举办各类活动350多项,线上线下共惠及560多万人次观众,舞台演出共献演42台中外剧目,举办各类艺术展览12项[①],境外剧目占比超过50%,越

---

① 数据来源:上海国际艺术节官方公众号。

来越多的世界知名艺术家和表演团体慕名而来。但是，我国举办的艺术节中，海外观众人次占比还比较小，海外媒体传播机构参与度还不够高，提升国际影响力还有相当大空间。北京国际音乐节、上海国际艺术节的部分场次艺术活动通过网络平台直播。跨越时空界限，也是拓展国际影响力的一种有益探索和尝试。

当今世界，随着世界多极化和经济全球化的深入发展，世界各国、各种文明形态对话语权的争夺也越来越激烈。世界舞台上各种文明争奇斗妍，相互激荡，这为我们学习借鉴世界其他国家和地区文化中的有益成分提供了机遇。目前，我国主要艺术节的发展相比国际传播能力的现状与日益提高的国际地位还很不相称。通过比较分析，我们的主要国际艺术节在国际化的受众参与、体验与沟通和对外文化传播能力方面还十分薄弱，我们的国际艺术节对海外受众的文化传统和精神文化需求以及旅游市场需求认识不够，再加上与世界各国重要媒体的交流与合作不够，因此，在国际艺术节的传播渠道建设和传播策略掌握方面与世界一流艺术节相比还有较大差距。如何根据海外受众的语言和文化，根据受众的审美需要来调整传播技巧，是我们的国际艺术节对外文化传播能力建设需要解决的重要方面。同时，在国际化推广过程中，我们如何建立全球化的媒体联系与合作，通过全方位、立体化的手段扩大国际艺术节传播中华文化艺术的传播领域、受众范围，不断增强我国主要艺术节的国际吸引力、感召力和影响力，也是我们的国际艺术节需要着力加强的方面。

## 三、国际化的艺术节综合竞争力效应分析

国际化的艺术节综合竞争力效应是国际艺术节社会效益和经济效益相统一发展的体现。我们的国际艺术节在以优质、特色、多元、丰富的文化艺术产品吸引中外观众，使中外观众在艺术节活动中感受他们独特的体验，获得票房、衍生品收入以及商家和个人赞助的基础上，还需要进一步提升国际艺术节综合竞争力效益，与相关产业协同联动发展。在商业贸易吸引力、旅游胜地、餐饮服务质量、酒店服务质量、城市的品牌化、生活品质的提升、优质服务、区域经济的发展、居住地吸引力、风俗传统吸引力等方面全面促进城市综合实力的提升，使国际艺术节不仅仅成为参演艺术家、院团展演交流的平台，同时成为举办地展示城市文化形象、提高知名度与影响力的绝好机会，成为城市特色品牌建设和综合竞争力的提升路径。

国际艺术节可以整合旅游资源的发展优势，拓展国内外客源市场，改善投资环境，提高城市的开放水平。城市因办节而繁荣，办节期间国内外游客、商家云集，促进了文化的国际交流，提升了主办城市在国内外的知名度与美誉度，增强了对世界范围内人才、资金等各种要素的吸引力，在良好的文化氛围中创造新的商业和就业机会，增加城市财政收入，促成城市经济的复兴。特别是所有的国际艺术节都广邀四方宾客，在接待了海内外成千上万的游客和客商之后，市民的视野开阔了，荣誉感和自豪感大为增强，他们自觉保护公共设施、维护环境卫生、遵守交通秩序，从而有效地提升市民文明素养，增强了举办城市乃至整个区域、国家民众的向心力和凝聚力。

## 第四节　提升国际艺术节中华文化艺术国际影响力的对策建议

当前,中国经济的高速腾飞为当今文化的发展和对外传播提供了良好契机,有效利用国际艺术节平台提升中华文化国际影响力,在主客观上都具备了前所未有的有利因素。通过前述国际艺术节文化艺术国际影响力构成的必要条件,注重参考借鉴世界知名国际艺术节国际化战略与成功经验,在整体分析和评估我国主要国际艺术节对提升中华文化国际影响力现状的基础上,作者就如何通过国内、国外国际艺术节平台提升中华文化国际影响力提出如下对策:

### 一、政府主管部门统筹规划,将举办和利用好国际艺术节纳入"弘扬中华优秀文化、提升我国文化艺术国际影响力"的战略措施体系之中

①积极推动建立多个层级(国家层面、省级层面、举办城市层面、艺术节组织机构层面等)的文化艺术交流合作机制,创造良好的文化艺术交流与合作外部条件和氛围,引导和鼓励国内艺术节组织、演出机构和艺术家更多地走向和融入海外知名国际艺术节舞台。

②重视国际艺术节研究,吃透国际艺术节的发展历程、运作规律、功能作用、发展趋势等情况,为有针对性地与不同定位、不同偏好、不同需求、不同风格的海外知名艺术节建立务实合作关系打下基础,从而能够有针对性地向这些海外知名艺术节输送满足其需求且具有代表性的中国文化艺术节目、院团和艺术家。

③积极扶持国内现有国际艺术节内涵建设,进一步提升品质和影响力,同时加强中国特色国际艺术节体系规划,调研挖掘更多地区或城市举办国际艺术节的优势条件,建立国际艺术节研发项目库,逐步开发实施,形成高品质、有特色的国际艺术节在神州大地遍地开花的规模效应和燎原之势,用5~10年打造10个左右高水平、国际影响力较大的国际艺术节。

## 二、国内国际艺术节组织机构主动出击,加强与海外知名艺术节机构间的交流合作

他山之石可以攻玉。中外艺术节组织机构间的实务交流与合作联动,有利于利用国际艺术节传播中华文化,提高我国文化艺术国际影响力。

①开展国际艺术节组织策划、节目输出与引进、媒体推广等方面的合作。一方面,通过合作,可以选派、输出符合对方艺术节需要的中国风格文化艺术项目,为国内演出院团和艺术家登上高水平国际艺术节舞台提供平台和机会,提升中华文化的受众面和传播影响广度与深度;另一方面,也为广泛吸引外国优秀院团和艺术家进入我国举办的国际艺术节提供便利通道。国际艺术节的合作媒体、营销推广方面也可广泛开展合作。

②建立中国国际艺术节合作共享与共建机制,把握适当时机建立中外国际艺术节组委会联盟,定期举办研讨交流会、合作洽谈会。这样既利于了解把握国际艺术节的理论研究与实践发展前沿,又利于推动中外优秀文化艺术资源优势互补、共建共享,同时为我国国际艺术节的人才水平、技术、资源等方面的提升提供有力支持和保障。

## 三、演出团体、艺术家积极开拓创新,创作出具有国际水准的中华文化优秀作品

①经常性地观摩、体验海外知名国际艺术节,学习借鉴其剧目制作与展演经验,包括内容创意、形式表达、科技包装、传播推广等多个方面,体悟和找到文化艺术跨越国界的国际化表达、国际化制作的真谛。

②在国际视野下与时俱进创作中国故事,坚持中国精神、中国气派、中国风格,同时兼顾艺术表达符合国际标准和规范,节目制作水平力求高品质、国际化。

## 四、苦练内功,创新实践,不断提高我国国际艺术节策划运作与管理水平,创建若干具有中国特色、世界水准的国际艺术节

### (一)打造富有中国特色的国际艺术节品牌

目前,我国的主要国际艺术节中没有像萨尔茨堡艺术节那样响彻世界的品牌,因此,品牌战略是我国艺术节的首选战略,要从文化产品和服务自身上下功夫打造品牌。

文化品牌,特别是民族文化品牌,具有重要的文化价值、经济价值和政治价值,它承载着民族精神和民族文化,最为集中地将一个民族的文化、精神、性格、气质与其他民族的文化区分开来,是一个民族向世界宣传、展示自己文化的最好平台和窗口。为此,应该下大力气开发中华文化艺术资源,精心打造富有中华民族特色的国际艺术节文化品牌。在培育国际艺术节品牌过程中,我们要赋予文化品牌以崭新的文化内涵和文化意义,要将那些能够体现中华民族精神、体现中华民族思维方式、体现中华文化优秀传统的东西融于艺术节活动之中,向世界展现历史底蕴深厚、各民族多元一体、文化多样和谐的文明大国形象。

同时,还要充分考虑国际文化市场的需求和消费倾向,利用品牌的辐射和带动效应开发衍生的文化产品和服务,延伸产业链条,培育相关文化产业。

打造中国特色品牌的国际艺术节,提升中华文化艺术国际影响力,首先要为海外受众提供具有精神或价值共鸣的文化艺术产品和服务。唯有如此,中华文化艺术才能获得真正的融入与接纳,才能达到"增进民心相通"。因此,国际艺术节要让包含体现人类共同情感与真、善、美的人和事物传播出去,分享人类文明的美好和文化精髓,让文化产品和服务既体现中国文化的核心价值又包容与其他国家共通的文化价值,既有中国传统文化生生不息的厚重,又要体现中国现代文化与时俱进的特色。

其次,要重视与挖掘中华优秀传统文化,通过创新焕发活力与生命力。中华优秀传统文化积淀着中华民族最深沉的精神追求,是中华民族生生不息、发展壮大的丰厚滋养,是中华民族的突出优势,是我们最深厚的文化软实力。如果一个民族的艺术家与管理者不珍惜自己民族的传统文化,不努力发掘传统文化中的宝贵财富,就没有理由让其他民族认同你的文化,更不要说尊重与欣赏了。所以,"中国特色、中国风格、中国气派"的国际艺术节离不开中华优秀传统文化这一文化根基。

再次,通过国际艺术节平台进行艺术创新,打造文化艺术精品,培育具有国际竞争力的世界级品牌艺术项目、艺术活动、艺术机构和艺术家。一是表现形式的创新。要努力争取用外国观众容易接受的表现方式讲好中国故事,使其感受中华文化艺术的独特魅力。要创新对外话语表达方式,研究国外不同受众的特点,采用融通中外的概念、范畴、表述,把我们想讲的和国外受众想听的结合起来,把"陈情"和"说理"结合起来,把"自己讲"和"别人讲"结合起来,使故事更多为国际社会和海外受众所认同。二是表现内容的创新。对外文化交流应该是全方位的。我们既要讲传统文化,也要讲我们的现代文化。关于讲什么故事的问题,习近平总书记指出:要讲好中国特色社会主义的故事,讲好中国梦的故事,讲好中国人的故事,讲好中华优秀文化的故事,讲好中国和平发展的故事。[1]三是在开发过程中,对于传统文化资源,我们也要赋予其新的时代意义和内涵。四是要充分借助现代科技的力量。要紧紧抓住信息化深入发展的机遇,大力推进文化与科技相融合,不断提高文化产品的科技含量和艺术感染力。

一部走向世界的优秀作品,就是一张中国递给世界的新名片,而一系列优秀作品走出去,中华文化的国际影响力就会万涓成流,生生不息。

### (二)加强国际艺术节传播影响体系和能力建设

国际化的文化艺术市场份额一方面依据非本国观众参与人数的多少、外来人员消费投入及占比来分析,另一方面从国际艺术节相关艺术家及表演团体在海外巡回演出的市场份额来评估。提升中华文化艺术的国际影响力,必须加强跨文化传播能力,加大对其他国家(地区、民族)的文化影响。加强国际艺术节传播影响力所做的工作是多方面的,我们

---

[1] 中共中央宣传部:《习近平总书记系列重要讲话读本》,人民出版社,2016,第210–211页。

的国际艺术节还要通过全方位、立体化的手段扩大国际艺术节传播中华文化艺术的传播领域、受众范围。第一，要认真研究海外受众和市场，尊重受众国家的文化接受习惯，建立受众数据库。第二，储备与培养翻译人才和海外版权人才，对国际艺术节进行报道和评论的媒体，不论是媒体数、篇数、篇幅，还是语种、国家，都要大大增加。在"互联网+"时代，要进行全方位、多层次媒介参与的文化传播和对外宣传，"发出我们自己的声音"。不断提高运用新兴媒体的能力和水平，是国际艺术节对外宣传工作的一个新的重要课题。第三，在国际艺术节的国际化推广过程中，我们的国际艺术节还需要加强与全球化媒体的联系，"走出去、引进来"，与各国主流媒体建立长期密切的合作关系。比如邀请BBC、CNN等跨国媒体，联合制作并播出我们国际艺术节的专题片；通过各国国际广播电台、电视台、互联网，面向世界转播音乐会；推出系列宣传短片，向外国观众介绍国际艺术节重要演出的幕后故事；除保持传统的大众传播媒介外，还可增加人际传播，体现个人的魅力和亲和力，增强跨文化传播的吸引力。在国际艺术节的国际化宣传过程中尊重受众的特殊性，善于借助外来力量，对不同的目标受众采取不同的文化宣传方式，提高宣传的实效性。第四，尽管艺术节在国内不同城市举办，但我们国际艺术节的相关艺术家和表演团体也需要经常不断地在世界各地进行巡演，使世界各地不能够来到中国的受众也能够通过巡演、唱片，还可以通过电视转播、网络直播等新的媒介传播手段享受和体验中华优秀文化艺术。

### （三）以节目质量和服务水平为核心，从环境、交通、餐饮、住宿、通信、购物、娱乐等多维度综合提升国际艺术节竞争力

众多成功的国际艺术节经验表明：如若国际艺术节广受欢迎，颇受政府的重视和媒体的青睐，则其在获得政府资助和企业赞助方面通常不存在问题。因此，不断提高国内举办国际艺术节的质量标准和服务水平，不断加强举办地以国际艺术节为重心的综合竞争力建设，必会有利于国际艺术节自身进入良性发展循环轨道，并以此带动举办地的整体商业与服务行业核心竞争力的提升，在提升中华文化艺术国际影响力中发挥更大效用。城市因办节而繁荣，一个国际艺术节的成功举办，数以万计的人流涌入，对当地的旅游、餐饮、购物、住宿、交通、广告、通信、娱乐等行业都起着拉动作用，能有效地激活举办地各行各业的消费需求增长。我国的国际艺术节在加强综合竞争力方面，需进一步整合旅游资源优势，创立文化旅游品牌，艺术节与旅游业融合、互动发展，由此提升举办地整体游览吸引力、竞争力，让前来参加国际艺术节的游客有丰富多元的游览选择和超出预期的收获。我们的国际艺术节可以在以下两个方面进一步加强：

①将国际艺术节举办与当地自然条件结合，使得国际艺术节成为"城市舞台"。

节庆活动的主体是中外观众，国际艺术节真正要做到的是让中外观众全身心享受在艺术节气氛当中，中外观众来参加艺术节并不单单是为了节目而来，艺术节更要有其他的吸引力，例如城市的环境、自然风光等等。独具魅力的自然风光使得中外游客在此可以将艺术享受与度假完美结合。因此，要吸引来自全球各地的游客，来到我们的国际艺术节欣赏文化艺术，让他们体验到在其他城市不可能体验到的感受，这就要求我们的国际艺术节

除了能够以独具魅力的中华优秀艺术作品为核心辐射更宽泛的世界一流艺术作品及表演团体,还要能够充分挖掘当地的自然资源,结合当地的自然条件,让每一个外国观众都能够有"独一无二"的体验和感受。

②充分利用浓厚的人文环境赋予国际艺术节特殊的天赋魅力。

不同城市的人文环境是根据不同的地域环境形成的不同文化、民族和心理的特点和素质,它是国际艺术节赖以依存的社会文化土壤。每座城市都有属于自己的人文环境,在确立国际艺术节定位之前,对所在城市的人文环境有没有做深入的了解,是国际艺术节定位是否准确的关键要素之一。鲜明的民族特色和丰富的文化内涵是提升国际艺术节的世界知名度和对海外观众具有强大吸引力的深层原因。我们的国际艺术节一方面需要借助城市自身正宗的文化艺术传统与氛围、文化艺术场馆举世无双的音响、城市建筑所构成的独特的人文环境,在地方性与国际性的辉映中彰显自身的个性;另一方面,需要借助国际艺术节复活原有的文化遗迹,将人文环境利用得恰到好处,使其成为城市复兴的重要文化节点,在带动旅游经济发展的同时,在全球范围内重新树立国际文化之都的形象。

### 结语

提升国际艺术节中华文化艺术的国际影响力是一项需要长期不懈努力的系统工程。首先,我们的国际艺术节还需要在定位上与所在城市的历史传统、精神积淀、文化遗产、价值观念以及市民素质等诸多因素深度结合,综合凝聚一座城市的精神与内涵,挖掘文化精神实质。在此基础上打造一批独具魅力的中华优秀艺术作品,以此为核心辐射更宽泛的世界一流艺术作品。我们的国际艺术节需要了解世界的文化,我们也要想方设法让世界了解我们中国的文化,了解代表核心精神价值的中华优秀文化精神成果。一个国际高水平的艺术节,就像一块文化磁铁,吸引着广泛的、感兴趣的、有见识的国内外观众,引领文化艺术创作与表演的世界潮流,创新文化艺术,形成一种既能与人类对于真善美的追求保持一致,又能满足人们对于新鲜事物强烈的接纳意识的新时代中华文化艺术。这种文化艺术有着向世界输出的能力,有着巨大的影响。

其次,提升国际艺术节中华文化艺术的国际影响力要通过表演艺术国际化的节目集聚、观众集聚、资金聚集、资源市场信息集聚和媒体集聚来实现。这就要求我们的国际艺术节认真研究海外受众和市场,建立海外受众数据库,根据不同国家地区、不同民族,研发和传播虽然内容形式不同,但是能在共同的心理、认知、情感上产生共鸣的文化产品和服务。信息的反馈很重要,以便及时调整文化传播方案。同时,我们的国际艺术节还要通过全方位、立体化的手段扩大国际艺术节传播中华文化艺术的传播领域、受众范围。尽管艺术节在国内不同城市举办,但我们的国际艺术节相关艺术家和表演团体也需要经常不断地在世界各地进行巡演,使世界各地不能够来到中国的受众也能够通过巡演、唱片,还有电视转播、网络直播等新的媒介传播手段,享受和体验中华优秀文化艺术。在国际艺术节的国际化推广过程中,我们的国际艺术节还需要加强与全球化媒体的联系,与各国主流媒

体建立长期密切的合作关系,通过整合媒体,中华文化艺术的精神内涵与价值观能够在世界范围内,借助艺术家(艺术团体)和品牌产品的广泛传播而得到更多的认同与共鸣。

再次,提高国际艺术节的质量标准和服务水平,以此带动举办城市的整体商业与服务行业核心竞争力的提升,这对于我们的国际艺术节是一项极具挑战的重要任务。文化与经济彼此联系、相互促进,已成为现代城市的崭新特征。国际艺术节是城市文化和城市经济发展的加速器。借鉴世界著名国际艺术节的成功经验,我们还需要在商业贸易吸引力、旅游胜地、餐饮服务质量、酒店服务质量、生活品质提升、优质服务、区域经济发展、居住地吸引力、风俗传统吸引力等方面全面促进城市综合实力的提升,从而使我们的国际艺术节能极大带动主办城市的投资和消费需求,为城市可持续的进步和发展做出重要贡献。更重要的是,我们的国际艺术节将以此助推城市文化精神的提升,使之更具国际影响力、聚合力和创造力,成为城市的灵魂,体现城市的软实力。

综上,虽然我国的国际艺术节起步较晚,但经过20来年的探索发展,已经初步显现出中华文化艺术主动进入世界文化格局中的独特魅力。在未来一段时期,只要我们朝着文化强国建设目标扎实奋进,坚持"走出去与请进来"相结合战略,充分利用国内、国外两类国际艺术节平台,努力倡导和实施国际艺术节共建共享机制,着力办好具有中国特色、世界水准的国际艺术节,加大中华优秀文化艺术的对外交流与传播力度,就能吸引越来越多的国际人士关注、喜爱、追逐、认同中华文化,从而不断提升扩大中华文化的国际影响力!

## 参考文献

[1] 吴桂韩.增强中华文化国际影响力新探[J].《理论导刊》,2012(12):84-86.

[2] 中共中央文献研究室.十八大以来重要文献选编(中)[M].北京:中央文献出版社,2016.

[3] 张蓓荔.国际艺术节定位与城市特色研究[J].天津音乐学院学报,2014(3):95-118.

[4] 关世杰.中华文化国际影响力评估体系初探[J].对外传播,2015(01):45-48.

[5] 马广洲,范艾婧.国际艺术节的宣传与推广:罗兰·奥特工作坊[J].天津音乐学院学报,2014(3):68-79.

[6] 张敏.城市艺术节:特色化与国际化双向互动:艺术节公众沟通的ISC模式[J].艺术百家,2013(3):22.

[7] 论璐璐,张萌.琉森音乐节在城市当中的发展及贡献:瑞士琉森音乐节艺术与行政总监迈克尔·哈弗里格先生主题演讲[J].天津音乐学院学报,2014(3):20-24.

[8] 张雪妍.大胆、创新、传承、延续:中国香港艺术节节目总监梁掌玮主题演讲[J].天津音乐学院学报,2014(3):12-15.

[9] 网易世博.第十二届中国上海国际艺术节27日晚圆满闭幕[EB/OL].http://expo.163.com/10/1028/15/6K3FO7QT00944IJC.html.

[10] 曹玲娟.第二十届中国上海国际艺术节剧目公布[EB/OL].http://sh.people.com.cn/n2/2018/0906/c134768-32025318.html.

[11] 中共中央宣传部.习近平总书记系列重要讲话读本[M].北京:人民出版社,2016.